U0031075

台灣現代陶藝家60

黎翠玉 著

藝術家

序 ··············

為台灣美術史篇章再添一塊基石

　　台灣現代陶藝的興起，大抵以1981年國立歷史博物館的「中日現代陶藝家作品展」，作為一個重要指標。當年仍屬年少的黎翠玉，就是隨著這股風潮，一起成長；從看陶、作陶、到話陶，黎翠玉見證了台灣現代陶藝的成長、茁壯，也成為這段歷史最貼身、忠實的觀察者與記錄者。

　　為現代陶藝進行介紹、推廣、記錄，較早有故宮宋龍飛的「誌上陶藝展」，在《藝術家》雜誌連載長達20餘年；2006年之後，則有黎翠玉的「誌上話陶」專欄，也是在《藝術家》雜誌連載，迄今已超過百餘篇，現集結成書，也將為台灣美術史篇章再添一塊基石。

　　黎翠玉本身嫻熟陶作，既有過多次個展，也創作了幾處公共藝術，包括：台北市捷運中山站地下街〈驚讚蝴蝶谷〉（2013）、台中朝陽科技大學的〈等候〉、〈泉源〉蝴蝶裝置（2013），乃至南投「牛耳藝術村」的蝴蝶裝置（2015）等。由於是從創作者的身份出發，黎翠玉的介紹文字也就充滿一種親切的同理心與熟悉度，何況自2016年起，她更加入親身的訪談，讓文章中更增添了臨場感與對話性。

　　收錄在本書中的陶藝家，共計60位，從最年長的陳佐導（1925-），到最年輕的黃敏城（1979-），橫跨半個多世紀。年紀的分佈極為平均，相信這並非偶然，而是黎翠玉的史家之眼，她顯然在各個年齡層中，找尋最具代表性的藝術家；而這種依年齡排列介紹的方式，也是個人在處理台灣美術史時經常採取的方式。

　　有人質疑：為什麼不依風格或技法加以分類？顯然提出這種質疑的人，往往本身不是創作者；因為沒有一個創作者，願意自己的作品和其他的創作者放在一起，說他們是同一種風格或技法！而依出生年代排列，卻往往無形中就能呈顯出創作者的時代特色與風格漸變。

　　此外，黎翠玉的文章，在史實陳述與創作意念之中，經常能取得平衡；同為創作者，黎翠玉在意藝術家投入創作的心路歷程與生命經歷，但也不失揭露藝術家的

創作理念及武功秘訣（包括：土料、釉藥、燒窯……等個人技法），最後還能給予平實的成就評價。

　　閱讀黎翠玉的文章，也不能忽略她優美、精簡的文字技巧，如：論及孫超（1929-）時，開門見山就直述：「孫超，令人迷幻的『結晶釉』，散發科技與原始兩種極端特性。突破釉彩舊樣式，建立新美學觀，主要是他在傳承東方文化菁華後，穿越時光隧道，連結西方現代體系，以藝術轉身術重整了釉彩密碼，創造『新』結晶釉華麗的完美。」（頁24）

論及蔡榮祐（1944-）時，則說：

「蔡榮祐是陶藝時代的『承先、啟後』者，他承接台灣陶瓷轉型到現代陶藝，讓陶藝品走進生活，陶藝家開始靠作品為生，形塑『專業陶藝家』的第一人。他也是開啟陶瓷技藝，將傳統拉坯裝飾上多掛的釉彩，啟動出『拉坯即是陶藝』的第一人。」（頁68）

論及羅森豪（1965-）時，則作：

「『飄盪的靈魂有肉體來歸納，浮動的思緒藉創作來安置，而起起落落的人群與紛紛擾擾的社會，需要一塊地土裝載！』早年羅森豪總是懷著熱情，用力擁抱腳下的土地，因此他創作作品時也始終充滿對當下台灣社會的批判。之後他改做『天目碗』，開始以輕柔的心，探索潛藏在土地下的『微塵液相』，透過解讀天目釉的過程，體悟生命與天地連結的關係。」（頁196）

　　總之，均能直探藝術家獨特的創作理念、藝術成就、及歷史定位，十分難得。這是一本適合一般人閱讀的陶藝入門書，也是值得創作者參酌、學習的參考書，更是一本記錄歷史、容納本土榮光的美術史著作。

蕭瓊瑞

（現任成功大學歷史系所教授、美術史學家）

串起陶藝大社群生態的這個人與這本書

陶藝，在台灣藝術生態中是最為貼地的，除了日常實用功能之外，從它相關的材料取得、材料特質、工作方式、作品生產地點及居家產銷合一的場域現象狀態等等，都構成它無可替代的貼地性。

不過陶藝縱然創作者遍布台灣，但是因為沒有經常性殿堂等級的大型展場或是精緻的藝廊式小型展覽作表現，它總是讓人有不夠正式以及零散混雜的感覺，也就是日常零散的藝品店展示經驗，反而構成了大眾對於陶藝生態較為整體的印象，因而組合一個能夠全面性理解的生態面向，絕對不是輕鬆能獲得。

這本，相對全面並整理到容易閱讀的陶藝專書，就承擔了這樣一個認識與建立陶藝生態基本的需求。事實上，台灣陶藝經過多年的發展，以及從一般藝術領域中吸收、轉化了大量的理論觀念與創作語言，已經再讓陶藝走至非常多元與精彩複雜的狀態了，也就是相對要做一個起碼的生態整理，現在可說無比的困難。

作為一個陶藝全面的生態觀察者、體驗研究者、以及策畫陶藝展推手的先驅者而言，必須透過長年與生態貼合，甚至與各種關鍵人物、陶藝單位，實地貼身的共同學習，才有可能獲得這種綜合的能力。

黎翠玉，是我在台中東海大學幾年兼課期間碩士班的學生，對她的認識從那個時期開始，之後她許多在台灣的策展，我都盡可能到現場去觀察與提出建議，其中當然還包括在我台北城南地區經營南海藝廊時，她2004年在此空間首次劃破生態常規的「破陶展」。後來她有各種的展出活動，也都讓我知道，而她亦不斷在此介面往前推進與拓展。

她的專長包括：以陶藝為主的藝術史、藝術理論、藝術策展、藝術評論、藝術創意與行銷等。她的工作包括：在幾個大學的教職、大量的策展及展覽，其中有些作品被典藏。此外還參與座談、研討會、擔任國際學術研討

的主持人，包括2017年台灣鶯歌陶瓷博物館演講「陶藝策展與行銷」等。還有學術研究及著作，包括2006年國立歷史博物館「中華民國現代陶藝邀請展」編撰〈台灣近代陶藝年表〉、以及2006年迄今在台灣《藝術家》雜誌「誌上話陶」專欄，撰寫中外陶藝評論超過100餘篇等等。

其實，她有一種貼近、關注大量社群，以及整理分析社群資料的特殊能力與堅持度。她專業的醫護經歷及包含先天的性格，讓她在日後從事各種工作的時候都展現出完整的邏輯性與細膩能力、而且能量強大，這些從她60篇的寫作當中都能夠體會得到。而除了具有生態結構、專業的分析與掌握能力之外，對於藝術家本身、藝術家工作環境、藝術收藏家等，她也有極為近身的觀察能力和理解態度。也許這正是她的書，讓人覺得具備多元專業、親切生活與充滿人性的原因。

這本書精選網羅了60位，從1925年到1979年出生，在生態具有風格特色的陶藝家；書中除了介紹藝術家傲人的經歷，也使用準確的技術性語言來描述藝術家的作品，以及他們的生活與工作室環境，甚至是他們用以呈現生活美學的技巧與展售的場域。這在其他藝術類別的書寫中，也許不是那麼必然，但是在人、生活、作品之間關係緊密的陶藝領域，這樣的文字佈署極為恰當，並且充滿智慧的思考。

翠玉在這20年期間承擔著促進生態健全的多重角色，從未懈怠，而且連結的格局越來越大，確實令人佩服。她在《藝術家》雜誌的「評論」與「報導」，其實也是推促當代陶藝精進的力量。現今出版這樣一本記錄陶藝生態發展的專書，事實上，同時也奠基了台灣陶藝持續推升的寬廣地基。

黃海鳴

（前臺北市立美術館館長、藝術評論家、策展人）

技術、藝術、生態
台灣現代陶藝探索

　　1980年代台灣現代陶藝開始蓬勃發展，它走過「中日現代陶藝家作品展」起飛觸發的震撼洗禮，也走過成長茁壯蛻變的熬煉歷程，四十年已見完整發展的架構，陶藝不論在技術、在理念、在藝術呈現上皆有所成就，陶藝生態中並突現精進與具代表性人物。我有幸在陶藝評論家宋龍飛先生1982年於《藝術家》雜誌連載陶藝專欄「誌上陶藝展」廿餘年，大力為陶藝推廣後，於2006年接續於《藝術家》雜誌連載「誌上話陶」專欄，持續紀錄生態發展；十年之後，有感史料紀錄的重要，將其中篇章重整書寫並集結成書。

　　1990年代起步學習陶藝的我，一直近身貼近陶藝生態，從創作者、觀察者以至今日的紀錄者，一路感受生態發展起伏跌宕的過程，當中演繹的陶藝家更以最大的智慧及對陶藝的熱情，堅守在創作當中。四十年了，台灣現代陶藝體現成熟的果實，足以再次收割，足以將演化的歷史，為達於至善加以補充與整理。

　　2016年開始我再次以親身訪談的方式，更深入的將其中陶藝家創作的狀態、身處的環境，詳細紀錄起來，成為可供翻閱的一本書。書的結構以六十位在教育、在造形、在釉藥、以及在文創等方面，具備特色並持續創作的當代陶藝家為主，當中貫穿的梁柱以年歲為排序依據，而窗口風景則以陶藝家工作室作為藍圖。

總的來說，台灣陶藝家在創作的地理位置，雖然位在中國支脈的邊緣，但並未承襲中國對於釉色燒造與型制規範所著重的傳統，而是相較崇尚自由、崇尚自我內在發掘的創新態度，更多在材質實驗、創作技巧與風格的深究，甚至將陶藝提升至純藝術作表現，關注社會脈動、為時代發聲，做為表彰自身獨特性與藝術位置的重量。因此本書所揭櫫的不僅是評述陶藝家創作的心路、理念與成就，更要從第一現場傳述每一位作家特有的創作技法，畢竟「技術」（包括成形、燒窯等）一直是陶藝讓世人最感神秘與興趣的部分；另外也將帶領讀者走進陶藝家的工作室，小說中武林高手總是隱身於山林秘境中，台灣陶藝家也有離群隱世的園地為其創作所在，幻境成真，在本書當中都將呈現。

　　付梓成書之際，衷心感謝一直支持我的好友們與《藝術家》雜誌，這是一條艱鉅的道路，由於擁有這股支持的力量，我才能無畏地完成此書。

2019年 仲夏

7

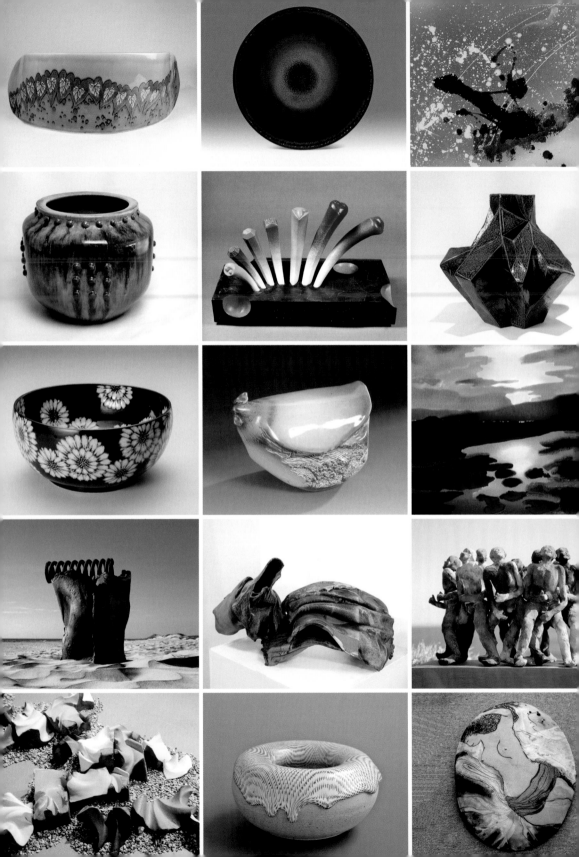

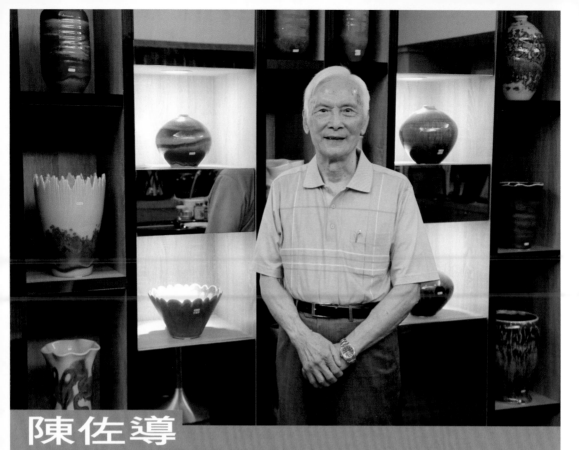

陳佐導

「偎紅挹翠」銅紅釉窯變之美

　　「在我的創作理念中，作品須具備：令心靈快樂、百看不厭之『藝術性』；參考史料不斷創新、具未來意義之『歷史性』；堅持水平、管制數量之『稀有性』；發展個人特色、達到難以仿製之『代表性』；獲得大眾肯定、藝術界收藏之『價值性』；除個人風格外亦具備民族特色之『民族性』。」陳佐導以此信念，從傳統「銅紅釉」再現偎紅挹翠、翡翠釉、水火同源等釉色，嶄新的面貌。

　　陳佐導1925年出生於江蘇江陰縣，今年九十四歲，是台灣現今年齡最長的前輩陶藝家。父親曾經是教師，後來在軍統局戴笠將軍的單位服務，母親則是殷實的家庭主婦，共有兄弟姊妹七人。陳佐導幼年成長於杭州，1936年就讀杭州小學時，曾經用黏土形塑出幾可亂真的手槍，引起師長們注意，此為他首件的陶土作品。1944年畢業於重慶中央大學附設高中，為響應「十萬青年、十萬軍」抗日號召，因而投筆從戎就讀軍校。

　　1948年自杭州空軍官校二十六期飛行科畢業，任職飛行軍官，曾經參與徐蚌會戰(又稱淮海戰役)。1950年攜帶家眷隨部隊到台灣新竹，主要職務是駕駛B-24轟炸機，參與過古寧頭戰役(又稱金門保衛戰)，之後調派至高雄岡山，擔任空軍軍官學校教官兼學生隊隊長，直至退役為止。他在空軍官校時期成立陶藝工作室，舉凡手拉坯、釉藥分析等與陶瓷製作相關之技術與知識，皆學習於此階段。1978年退役後，到胞弟開設之「民

偎紅挹翠　1983　15×15×19cm

牆裡牆外（美人醉海景立體釉牆）　1990
17×17×37cm

水火同源-2　2003　18×11×43cm

間」故宮藝術陶瓷廠，擔任廠長兼技術經理；工廠以製作仿古陶瓷為主，陳佐導負責釉藥的研發。

　　1960年代，在政府復興中華文化、鼓勵民族工藝發展的政策下，促使生產仿古陶瓷的工廠逐年增加，尤其在北投、鶯歌等地區，產業盛況一時。器物以傳統花器、酒器與茶器等，精細「瓷器」為多，釉色則以青瓷、青花、鬥彩、銅紅與釉裡紅最大宗。陳佐導說：「我飛行卅年、作陶卅年；之後能夠燒出多種突破性新釉，靠的就是鍥而不捨地鑽研精神。」致力於研發釉色的他，亦在國立歷史博物館主辦第五屆陶藝雙年展(1993年)，評審感言上描述：「本人在美國西雅圖、亞特蘭大、紐約等地，看到中國風的現代陶藝，皆有運用中國的古釉。歐洲也有以還原方式燒製銅紅釉和鐵釉者，而日本陶藝更是朝多方面在發展，不但研究中國古釉，還努力要超越。台灣陶藝，除了追求現代造形之外，在傳統上也必須力求發展。」1986年，陳佐導獲得中華民國陶業研究學會「陶藝貢獻獎」，1988年獲台灣省手工業研究所手工藝評選賽佳作獎。其專研之作品，在兩岸以及歐美等地皆受邀展出亦獲收藏，如：1985年受國立歷史博物館典藏、1987年哥斯大黎加總統收藏，1994年受台灣省立美術館(現國立台灣美術館)與杭州市官窯博物館典藏。

　　1982年，陳佐導於台北天眼美術館舉辦首次個展，並發表「水火同源」釉色，此為一種極為敏感之銅紅釉系統；他將作品施以青瓷底釉，再將銅紅釉滴畫其中，入窯用還原焰燒成。整體作品於綠點周邊散開一圈紅暈，有如火焰自水中冒出，綠水、紅火同源，故以此命名。作品包括：〈水火同源-1〉、〈水火同源-2〉。1985年於國立歷史博物館舉辦第二次個展，發表具個人代表的「偎紅挹翠」釉色。陳佐導說：「此由畫家歐豪年命名的偎紅挹翠，釉料在窯內經過氧化與還原交替作用下，效果千變萬化，結果無法預知！」作品包括：〈偎紅挹翠甕〉、〈偎紅挹翠瓶〉、〈偎紅挹翠盤〉等。

　　除了傳統瓶罐器物，陳佐導也嘗試立體雕塑與茶壺製作，用半抽象造形詮釋海峽兩岸變遷狀態。例如1986年的立體雕塑作品〈生命共同體〉、〈海峽兩岸之光環〉；茶壺作品「夢幻茶壺」系列〈銅紅銅綠立體釉珠壺〉、〈青瓷立體釉竹葉壺〉，及1995年表徵台海議題〈兩岸三通茶壺—兩岸不通我先通〉，是十分具趣味性的茶壺創作。

　　陳佐導所研發的特殊釉色，另有1990年的無光銅紅銅綠、1993年翡翠釉、1994年新釉裡紅以及十餘種呈現窯變之天目釉茶碗等。之後發表的釉色還有2001年金砂寶石紅、2002年金砂美人醉、2003年寶石綠流紋。陳佐導半生都投注在研製釉色當中，並

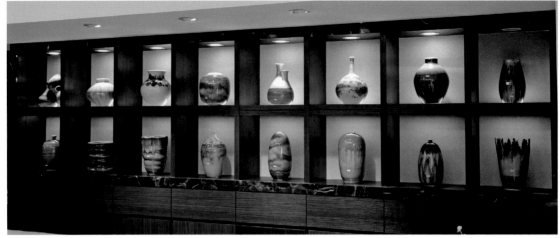
居家會客室中展示之作品

新釉裡紅釉雕　1992　23×23×24cm

金沙美人醉-2　2007　34×34×35cm

左頁・水火同源-1　1991　16×16×45cm

致力將其發揚光大。

　　1997年，陳佐導全家遷至美國發展，在生活環境、作陶材料、窯爐都不盡相同的情況下，仍堅持陶藝創作。2002年左右，赴美拜訪陳佐導的陶藝評論家宋龍飛在《藝術家》328期9月號內文中形容：「五年前他在台灣封窯，舉家遷往美國加州。他於住宅外搭設雨棚，並將一座瓦斯窯放置在雨棚當中。工作室利用停車位改裝而成，室內堆滿配釉材料與各種坯體、半成品，還有拉坯機、電窯及幾大籮筐的釉藥試片，一點一滴在美國重新開始，精神令人感佩。」年事已高，近年已回台灣定居的陳佐導回憶，在美國廿多年，用盡心力燒製陶瓷，努力改變釉藥配方、燒成方式，經常在重燒多次後才成功。他在美國期間研發的釉色，包括紅絲釉、裂紋釉與綠釉紅裂紋等，這些耗費心力的陶瓷作品與研發資料皆未曾公開發表，他冀望國內文化單位能重視並加以保留下來。

　　年享高壽並且早已封窯停止創作的陳佐導，燦爛如千陽的釉色已成風格。以釉色表現的作品，主要以銅紅釉系為主。此釉種屬性活潑，容易產生窯變(不產生窯變更加困難)；在陶瓷燒成技術上，以還原方式燒出銅紅不難，而以氧化方式燒出銅綠也不難，但將兩種屬性相反的銅紅、銅綠同時燒出，並達到乾淨完美狀態，便相當不容易了。陳佐導作品在造形上，以瓷胎手拉坯，形體柔美並加以變形的現代造形為主要，例如波紋瓶、荷葉盤等；柔美造形的瓷胎，承載銅綠、銅紅此類彩度高、明度高，又爭奇鬥艷之釉彩，不僅外在醒目，更突顯作品之優雅貴氣，整體形、色配置恰如其分。

　　陳佐導以翱翔天際的飛官視野，巨觀陶瓷浩瀚的景觀，用再造經典的心力，開拓傳統釉色美麗新世界。

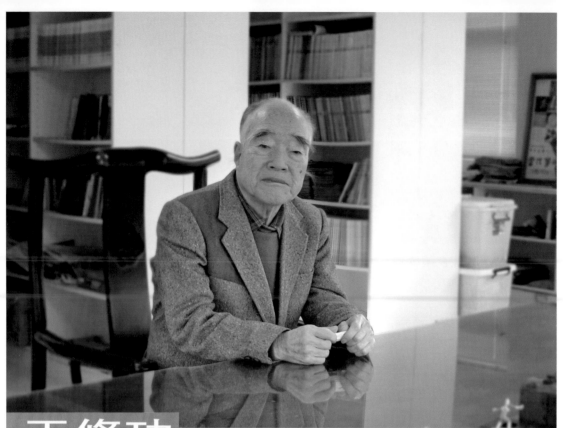

王修功

以色逐光、揮灑烈釉

　　前輩陶藝家王修功，1929年出生於中國甘肅省正寧縣。父母從商經營南北貨生意而家境富裕，十六歲時母親去世，手足有哥哥與妹妹各一人。年屆九十歲的他，對於家鄉陝北的大山硬水以及家人無限的呵護，至今依舊是最深的記憶。他說：「我一生做過最大的事情，就是離家出走！因為嚮往到千里之外的杭州國立藝專(今中國美術學院)就讀…。」當時由於擔憂他年紀尚小，家人不願他遠走他鄉，不過意念堅定的王修功竟獨自出走，到達目的地才捎信報平安，後來家人因不忍他吃苦孤單，還是按時匯錢資助。

　　1947年在杭州藝專就讀的王修功，其實是位備取生。王修功回憶著說：「當時正處於國共內戰末期，中國一片兵荒馬亂，為了不流離失所，自己半夜拿著備取通知單，去敲校長潘天壽的房門，請求他協助破格錄取，因而才得以留校就讀。」王修功在杭州藝專念的是「國畫科」，主修寫意山水與花鳥類別，這與他後來得以在釉彩上淋漓揮灑，關連密切。

　　1949年因為戰亂逃亡台灣的王修功，初到之時落腳在台北。王修功說：「來台灣之初，我杭州藝專的學長廖未林，已經先行在台灣定居並且從事美術設計工作，與各方關係良好。」王修功在廖未林的協助下，進入台北汐止中學任教，之後再換到南部台南農校以及岡山中學等學校教授中文，前後達六年之久。事實上廖未林並不贊成王修功在校

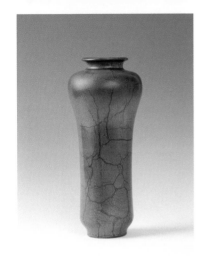

窯變鱷魚皮削身寬口瓶　1982
11×11×25cm　首次個展於春之藝廊

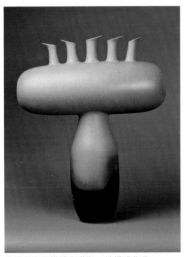

金棕釉高身橫體多嘴瓶　結構式作品
2002　42×12×53cm

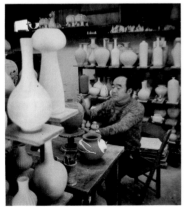

王修功早年工廠畫瓷情景

教書，認為有美術天分的他應該回到藝術之路。1950年代，台灣為穩定社會經濟與發展國內工業，政府積極的輔導陶瓷產業以及陶瓷相關工業。1957年王修功受廖末林的號召再度回到台北，進入中國陶器公司擔任廠長一職，不過極短時間工廠即結束營業。王修功還曾經為此，悵然地寫過憑弔文字，文中提及：「大概是在民國四十五年，由葉公超等人象徵性出資，及同學廖末林、席德進、林元慎等出力，由永生工藝社改組而成的中國陶器公司，王修功在此擔任釉藥實驗與廠長職務…。但因欠缺經營理念，並因為燒不出一家保險公司所訂製之翠綠釉方盤，終究壽終正寢，傷哉！」足見當時他對工廠結束營業心情的沉重。

1958年王修功進入中華藝術陶瓷公司，仍舊擔任廠長的職務。1960年又與任國強等人合資組成新的陶瓷廠，此時席德進提議，以具有鯉魚躍龍門寓意的「龍門陶藝公司」做為工廠的名稱；這也是「陶藝」兩字首次在國內正式被使用。1965年王修功在何炎縱支持下，主持唐窯陶瓷公司，只是在經營方向有別以往，跳脫專畫傳統花鳥或山水仿古形式，而是讓創作者自由設計，布局繪彩在瓶器上，並在底部簽名落款。1971年他藉「唐窯」燒製的設備，在台北中山堂舉辦「第一屆當代名畫家陶瓷展」，當時楚戈、張光賓、江兆申、黃君璧、何懷碩與劉國松等四十一位藝術家皆參與其中，開啟陶瓷和繪畫相互結合的藝術新頁。之後「唐窯」輾轉又賣給漢唐陶瓷公司，朝鬥彩等不同形式的陶瓷經營，並另聘新的廠長。王修功的妻子周瑞華，曾經與他一起在「唐窯」與「漢唐」陶廠工作，她並補充說道：「新的廠長既已到任，王修功和我也該離開了！」這些王修功擔任陶瓷廠廠長時期，都可視為他於產業開發及陶瓷技術奠定基礎的重要過程，尤其在釉藥和燒成技術上。

1977年王修功與周瑞華夫妻離開漢唐之後，即遷居到北投，兩人以住家兼工廠的方式，在居家院子中設立陶藝工作室。不過工作室當時並未設立名號，生產則延續以往，用灌模瓶器直接上釉燒製，之後才逐漸改為由王修功設計的手拉坯器物上釉燒製。周瑞華說：「陶藝家鄭光遠與翁國珍等，都曾經在此工廠拉坯工作過。」同樣擁有作陶技術的周瑞華，為了節省成本，通常都自己接手修坯與包辦後製的工作，生活中的菜鍋、奶粉罐等都是她做陶工具。

一般來說王修功的作品，在土坯製作完成後並不素燒，直接上釉窯燒。此種燒製陶瓷的方式，主要是因為土坯吸水性強，能夠吸附較多釉藥，而1280℃的高溫一次燒到位，也讓釉彩出窯之後清澈絢麗，王修功此風格作品在陶藝界一直以來都受到矚目。

多彩釉瓷圓盤　2006　直徑53cm

多彩釉寬口瓶　2006　26×26×34cm

居家陳設除了作品就是心愛的收藏

左頁上・「彩釉山水瓷板」系列　2004
60×120cm
左頁下・多彩釉方圓瓶　2004　34×34×34cm

事實上，小學畢業即到鶯歌陶瓷廠工作的周瑞華，十分熟稔拉坯、填彩與上釉等作陶技術，對於側重釉藥開發與燒窯技術的王修功來說，妻子周瑞華幾乎代替他所有製形的工作，是王修功重要左右手。訪談時年邁的王修功，直稱周瑞華是他偉大的領導。

成立工作室並已有妻小的王修功，深覺責任沉重，意識到作陶必須與時俱進並不斷突破。他開始參與陶藝競賽與展覽，作品不再只用注漿灌模，也以拉坯成形甚至刻意變形，在器物表面不只刻繪、筆繪，而是直接噴釉繪彩，如此才劃開與產業連結的關係。1982年王修功首次在台北「春之藝廊」個展，展出後佳評如潮並連續獲五次邀展，從此奠定在陶藝界的位置。此時期作品，以組合造形與明亮釉彩為主；作品包括「金棕釉高身橫體多嘴瓶」及「新三彩」系列等。

2004年左右，王修功短暫到過江西景德鎮創作，主要製作大型瓷板釉畫。景德鎮具有清楚製陶分工，王修功到此後先租借工作室，並訂製所需尺寸的瓷板，在瓷板構圖完成即率性揮灑釉彩，釉藥完成接續的窯燒工作，即由當地燒窯廠接手。只是以往以圓瓶燒製釉彩，在高溫時拉扯力量可以平均分布，作品燒成容易，不過面對大型瓷板則無法平均施力，因而造成作品大量拉裂破損。幸好具備美感素養的王修功，面對破損瓷板則裁切可用圖塊，利用拼貼再造陶瓷美學，有如蒙德里安「冷抽象色塊」繪畫一般；作品以「多彩釉瓷板拼貼」系列為主。

王修功製作大型瓷板釉畫時，首先以黑色打底，接續再施一層冷色系釉，包括綠、藍、紫等，之後再以暖色系，包括紅、黃、褐色等顏色，冷、暖色系兩者相互呼應並平衡。如果畫面做為主視覺者，則再重複厚施白釉，兩色間跨接處再減少白釉量以淡化過帶間的處理。最終王修功並在邊角作色加入副視覺，做為緩和畫面與平均視覺之用。層次跌宕的施釉方式，在歷經高溫燒成後，表面釉彩清澈淋漓、意境渲染精妙醇美；作品以「瓷板畫」系列為主。

今年九十歲的王修功，多年前因健康關係已經停止創作，因此作品數量並不多。他的陶瓷創作，大約分成四個系列包括：產業陶瓷系列、新三彩系列、結構式系列及多彩釉瓷板畫系列等；每一個系列都形塑出獨特風格，系列與系列之間又融合而通暢。王修功以深厚的美學基礎，在高溫釉彩裡以色逐光、揮灑烈釉，他的「高溫釉彩畫」將永遠璀璨在陶瓷界當中。

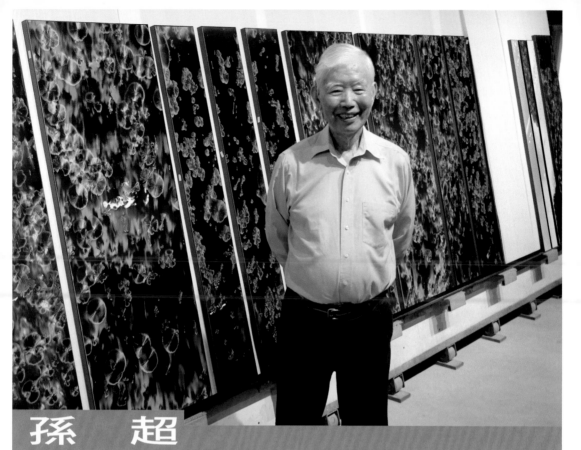

孫　超
璀璨如鑽石的「結晶釉」

　　孫超，令人迷幻的「結晶釉」，散發科技與原始兩種極端特性。突破釉彩舊樣式，建立新美學觀，主要是他在傳承東方文化菁華後，穿越時光隧道，連結西方現代體系，以藝術轉身術重整了釉彩密碼，創造「新」結晶釉華麗的完美。

　　今年九十歲的孫超，1929年出生於江蘇徐州。日本侵華戰爭、國共內戰及金門八二三炮戰，佔據他主要成長光陰。他說：「八歲逃難與家人失散，孤身一人為了生存，曾經乞討過……。」幸好1944年抗戰勝利前，十五歲的他憑藉片段記憶，尋回老家與外婆團聚，只是當時家園已經殘破。外婆家開設木匾店，與舅舅一起為人製匾，生活安定下來的孫超，除了幫忙畫匾、刻花，也短暫進入私塾讀書。他說：「起初回到家鄉，整日鬱結不願言語，一天在屋中翻到《芥子園畫譜》，便依樣畫葫蘆，內心漸有了慰藉，繪畫亦受啟發。」之後，進入徐州女師附小並考上初中，只是內戰之際，兵荒馬亂，上學時間都極短。1946年進入青年軍，開始十六年軍旅歲月。

　　1949年孫超隨部隊來台灣，曾駐軍於苗栗、金門等地。1958年參與「八二三炮戰」；他說：「戰火持續很長時日，為打發時間只能寄情畫圖，舉凡報紙、雜誌、甚至愛國獎券，只要有圖案都加以臨摹，長期以降練就寫實功夫。」1962年孫超自部隊退伍，此時也是台灣經濟逐步發展的時期。1965年以三十六歲之齡，考入國立藝專（現國立臺灣藝

曉夢　1992　13.6×13.6×39.4cm

快雪時晴之五　2006　28×66cm

術大學）美術科雕塑組，1968年畢業；前輩畫家李梅樹為當時科主任，雕塑家「丘雲」則教他雕塑課程。孫超選擇主修「雕塑」，主要是因為它三維空間的藝術形式，立體造形的領域是他未曾接觸過的。1967年以頭像雕塑《春》，獲第二十二屆全省美展雕塑組第二名。

1969年至1978年，孫超任職國立台北故宮博物院，初期在「器物處」負責陶瓷與玉器管理，不久故宮成立「科技室」轉任其中，並開始研究陶瓷。他說：「故宮陶瓷，鈞窯、龍泉窯、汝窯、官窯等皆豐富精美，我的工作便是將它們編號造冊…。」孫超在此之前，並未接觸過陶瓷，任職故宮後滋養於東方古器當中，閱盡汝窯的雅、龍泉窯的翠，鈞窯的嬌豔及各種器物形、釉的經典。這些精美器物對他日後創作之美感，均具啟蒙之效。

孫超的「結晶釉」，從早期立體造形，轉變為平面形式，亦是一種美感提升的體現；「結晶釉」適合以平面直觀的方式欣賞，這種晶體在畫面偏大，背景於深藍或深綠時達到華美之最。孫超表示：「我精研的結晶釉，第一眼看去美麗非凡，再繼續細看，朵朵跌宕晶體不斷旋轉變身，神祕的「晶核」、「晶花」，在虛、實之間貫穿交錯，令人迷幻。

1974年，孫超任職故宮期間，被委以製作「銅獅」，放置大門入口處，現成為重要標誌。1978年自故宮離職。1980年首次成立個人工作室，此時雖然居無定所，仍設置一座容量一立方公尺的瓦斯窯，嘗試燒製「結晶釉」。1981年參與國立歷史博物館所舉辦的「中日現代陶藝家作品展」，展出作品即為結晶釉。同年並參加義大利「法恩札當代國際陶藝展」。1982、1984年參加法國「Vallauris國際陶藝展」。1986年於台北龍門畫廊舉辦首次個展，第一次展出「平面陶瓷畫」，並參加故宮專題展覽「從傳統中創新」，長期的展出。1988年作品獲英國維多利亞與艾伯特博物館典藏。

1982年，孫超於台北三芝鄉成立「田心窯」，直至今日仍在此居住創作。早期其結晶釉，主要表現在傳統瓶罐上，以梅瓶為大宗；此階段追求的是表層晶體的光澤燦爛，但在技巧圓熟後即不再進行製作！孫超認為，中國在不同朝代，都有其代表陶瓷樣式，例如唐三彩、宋青瓷、鈞釉，以及明清時代銅紅、青花等；現在他希冀開創出過去未見的形式。他說：「我將窯火，延伸至十九世紀末的歐洲新釉—鋅結晶，藉以突破傳統。『結晶釉』是一種氧化鋅與矽酸鉀的化合物，兩者於窯內高溫熔融成液態，在冷卻凝固前由於過度飽和而產生結晶體。」

居家式的陳列室

上與右頁上‧長河漸落曉星沉　2016　411×61.5cm

穹蒼六聯幅　2013　335×142cm

暗香浮動　2013　141×59cm

　　孫超1990年至法國遊歷，在美術館參觀捷克藝術家法蘭提塞克‧克普卡(Frantisek Kupka 1871~1957)回顧展，其作品形式自由、風格多變，令他感受甚深。觀念一轉，便放下自我、解除創作桎梏，不再單以噴槍上釉，而是多方運用工具，如畫筆、刷子、油壺罐等，以噴、刷、淋、灑即興地手法創作。至此他從對技藝的反覆挖掘，轉變為率性繪畫的揮灑；大瓷板是畫布，噴槍、刷子是畫筆，以無心造形和顏料噴滴產生的自動形式，呈現出耐人尋味的釉彩畫面。

　　事實上，這些層層疊疊的釉彩，在入窯燒製之前，畫面一片灰與白，無法得知顏色結果，如欲表現「結晶釉」之美，則更為困難。孫超表示：「我已能精確掌控釉彩的表現；通常在處理底釉後，上『結晶釉』時，以結晶釉與非結晶釉多層次上釉方式布局，經過窯火高溫、冷卻析出晶體。」他的鋅結晶釉，燒成後所呈現花朵狀晶體微結構，即是由許多細小結晶與非結晶質所組成，豐富物相在光線折射下千變萬化，美不勝收。

　　為能呈現晶體形態，在器物上，孫超多選擇線條簡單，不含稜角的造形，如梅瓶、盤器或平面瓷板等，避免晶體形成時受制形干擾。器物作品包括《霧迷》、《陽光頌》、《晚幕》等。其中《陽光頌》為梅瓶樣式，金黃色結晶通體鋪陳，晶體碩大璀璨、精緻華美。瓷板作品則包括：《飛揚》、《穹蒼六聯幅》、《星球的誕生》、《長河漸落曉星沉》等，體現墨韻渲染與自由結構，中西抽象精神融合其中，並在暈染之間加入點線，加強筆墨趣味與視覺力度，閃爍的結晶有如畫中「鑽石」，具不斷變幻、持續耀眼之美。

　　孫超於2007年獲台北縣鶯歌陶瓷博物館第六屆台北陶藝獎「成就獎」，2009年出版專書《窯火中的創造》。孫超歷經生活的苦難，卻未曾在生命與創作中留下任何喟嘆的鑿痕，一生積極奮發，其強旺創作力，更造就「結晶釉瓷板畫」劃時代的價值。

　　孫超位於台北三芝鄉的「田心窯」工作室，整體像私人美術館。隱匿在山中的工作室，環境自然寬廣，入口處為庭院兼作停車場，屋內右側為住家、左邊為工作室。住家客廳、餐廳居家設計簡單潔淨，看出主人不俗品味。

　　進入左邊工作室，先到達展覽區，孫超從早期到近代作品皆呈現其中，一整面《穹蒼》聯幅瓷板畫，巨幅作品懾人眼目，作為展示區結尾。工作區作陶設備舉凡窯爐、練土機、雙滾筒式陶板機、水幕式噴釉台等，都是孫超精心設計並請專人所製造。其中燒製作品的大型「電窯」，他特別在底部前後設置兩個轉軸，左右再裝設伸縮螺旋桿，如此燒窯時隨時能前後、左右微調傾斜度，有助於瓷板製作流釉的效果，足見孫超對創作用心之極致。

張繼陶

「美人」鬥彩、姿態萬千令人陶「醉」

　　中國陶瓷向來有「鮮紅」為寶的評價，紫紅、海棠紅、霽紅、豇豆紅、寶石紅等，這些多以銅作為發色劑，在高溫還原氣氛下，幻化而成的「銅紅釉」品種，最為後代人看重。前輩陶藝家張繼陶，同樣以銅紅釉系致力燒成姿態萬千的「美人醉」，可視為當代陶瓷一大特色。

　　張繼陶1931年出生於湖南長沙市，家中有五個兄弟姊妹，父親長期為張家的宗祠勞作種地養活一家人。張繼陶成長時期正逢中國戰亂，歷經二次的國共內戰及中國抗日戰爭，因為戰亂十五歲才自小學畢業。1949年十七歲的張繼陶，為緩解家中經濟壓力以及規避軍伕制度，與另外兩個同學一起離開家鄉，前往廣州討生活。只是局勢非常混亂三人困陷在衡陽市，金錢也即將用罄，為了餬口加入國軍隨後移防到了台灣。

　　抵達台灣後，駐紮在鳳山基地，部隊開始分派大家的去處。身上一無所有的張繼陶，選擇繼續留在軍中，持續服役長達八年。時光荏苒，行事必有規範的他，1957年至1961年大跨人生步伐，自兵工學校畢業，從此自小兵晉升為軍官。1964年他再展才華，從原本修理機槍、整理炮具的機械軍官，獲取了「外語」學籍的資歷。具備機械與外語雙重專長，1971年四十歲的張繼陶從部隊退伍，透過報紙招考的廣告，進入美商通用電子公司工作。

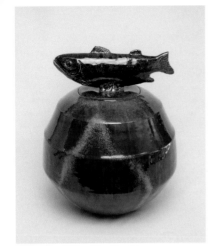

鮭魚蓋罐 2001 31×31×38cm

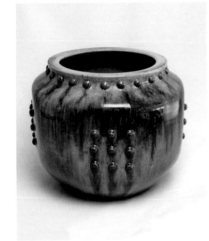

乳錠大罐 2005 30×30×26cm

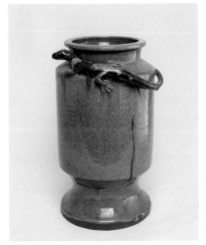

鈞釉蜥蜴罐 2011 22×22×36cm

其實落腳在台灣之後，卅五歲的張繼陶即在此結婚生子組織了家庭。1974年，他離開通用公司，以退休金和募集的資金，投資當時在北台灣十分流行的陶瓷工廠事業，可惜不久即告失敗。1970年代是台灣經濟起飛的年代，亦是仿古陶瓷與現代陶瓷蓬勃發展的時代。當時投入陶瓷工廠的還包括1975年成立的「曉芳陶藝有限公司」，1978年由劉良佑集資開設的「堯舜窯」，1979年林振龍的「瓷揚窯」等。同樣因戰亂來到台灣的王修功，1977年在離開「漢唐」陶瓷廠之後，也以住家兼工廠製作仿古陶瓷。

1976年張繼陶進入林葆家設立的「陶林陶藝教室」，開始學習陶藝並兼作教學助手，達一年半時間。張繼陶起步雖晚但十分勤勉，除學習陶瓷技術之外，也積極紀錄林葆家為前來請益之人，針對釉藥與燒窯問題所提出的種種解決方法，在看多、做多之後，奠定紮實的燒窯實力。

同一年張繼陶在「陶林」習陶的同時，也在新店住家設立工作室，取名為「馭閑陶藝」，後來經畫家李奇茂建議，更改為「繼陶居」沿用至今。1978年至1991年，張繼陶在實踐家專美工科教授陶藝，1982年至1991年，並兼任中山科學研究院。在台灣陶藝持續引進新觀念，展覽視野逐漸進步的過程中，張繼陶參與過義大利法恩札國際陶藝展，也在1981年參加「中日現代陶藝展」，列名在台灣十七位(實際廿一位參展)展出陶藝家當中。1989年獲頒國家陶業協會「陶藝貢獻獎」。

張繼陶在自己創作的紀事年表上，曾寫道：「……先後參加國內外各大小展覽及個展，作品為國立藝術教育館、歷史博物館、市立美術館、文化中心、鶯歌陶瓷博物館、北京歷史博物館、陝西法門寺博物館等典藏。」他的作品特色，主要在變形仿古瓶、罐上裝飾傳統圖紋，像是吉龍、奇獸等，而釉彩則表現得既鮮豔又繽紛。這些具備骨董與富貴意象的仿古陶瓷，在台灣經濟飛躍的1980至1990年代，十分受歡迎。

「美人醉」是張繼陶在陶藝界主要的特色。他回憶說：「1991年左右，在他將工作室遷移到台北三峽不久，受邀至江西景德鎮「中國高嶺陶藝學會」參與陶瓷會議，會場中眼見一個紅、綠相間的印泥盒十分艷麗，令他印象深刻，打聽之後始知此釉色為『美人醉』。」

張繼陶回到台灣，開始請教林葆家有關此釉色的種種問題，自己也竭力作實驗。他首先燒出還原狀態的「紅」色，再燒出層次更高的「霽紅」色，此紅深亮有如雨過晴空的彩霞光潔瑩潤；清代龔鉽在《景德鎮陶歌》中記載，「官古窯成重霽紅，

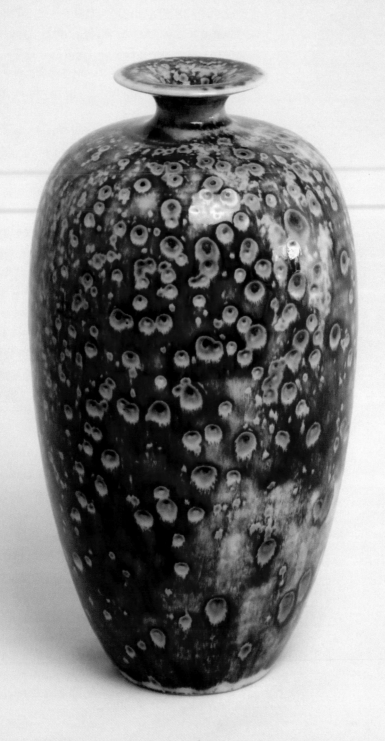

紅釉美人醉瓶　2010　29×29×36cm

美人醉盞　2015　16.7×16.7×6cm

陳列室也是貯藏室

左頁．美人醉小瓶　1998　12×12×23cm

最難全美費良工！」張繼陶在訪談時說：「美人醉，是銅紅、銅綠同時顯色！」

「銅」在釉藥中相當活潑，是一般著重釉藥表現的陶藝家，經常嘗試又難以駕馭的釉種。「美人醉銅紅釉」則是陶藝家在窯燒過程，窯中氣氛處於還原狀態，讓紅、綠色彩同時顯現的化學現象。張繼陶說：「我燒此釉在1235至1240℃高溫燒成，並在960℃時開始還原，約莫需要十六小時左右。」雖說如此，複雜的銅紅世界，無論土胎配製、釉料配方、窯爐壓力以及燒窯技法等處處是玄機。這在台灣陶瓷知識與設備不足的年代，都是一頁頁傳奇的篇章。

整體看來，張繼陶陶藝形貌十分多元，主要以容器為主，舉凡壺、盤、碗、盆、瓶、罐都有。器物上常見凸起於主體上的裝飾物，像是花、草、魚、蝦、狗、牛等自然界動植物；有時也出現鼓釘、戟、雲、雷等傳統紋飾。「在傳統中呈現童趣」是他作品常出現的特質，「傳統」韻味來自他中華的血脈，「童趣」則是他對當下生活環境的紀錄。作品〈鈞釉蜥蜴罐〉、〈鮭魚蓋罐〉、〈乳釘大罐〉、〈紫鈞畫花〉以及〈紫鈞蝦壺〉等皆有此體現。而〈紅釉美人醉瓶〉、〈美人醉小瓶〉、〈美人醉盞〉等，則彰顯他在釉色上的成就；在簡單瓶、罐的造形裡，張繼陶以多重掛釉的方式，讓紅、綠釉色處於氧化、還原詭譎的氛圍裡爭鬥，美人鬥彩姿態萬千，令人遐想不已。

將近九十歲的張繼陶至今仍創作不斷，「美人醉」是他在陶藝上獨特的美學體現。而堅毅的精神，則是他能從戰亂、軍旅、再轉戰到陶藝界，一路成功的重要基石。

2015年張繼陶在三峽成立「繼陶居美術館」，美術館以白色系為基調，是國內少數陶藝家設立美術館者。位在住家三樓的「美術館」，收藏著張繼陶各個時期的作品，數量超過百件以上。整體空間設置簡單流暢，主要以台座和牆面作為展示區域；台面擺置大型、厚重，能夠全面觀看的作品為主，例如甕、盤等。牆面則展出體積較小結構較複雜的實用器物，例如壺、杯、筆筒、花器等。

張繼陶做陶、燒陶的工作室，設置在住家一樓外側。工作室空間不大，居中處為通道，沿牆兩側放置拉坯機、噴釉台、工作桌椅及三座大、中、小不同尺寸的窯爐。工作桌上擺滿已經完成與等待燒製的作品，一座窯火正旺盛地燃燒著，井然有序的工作室，滿載生命力。

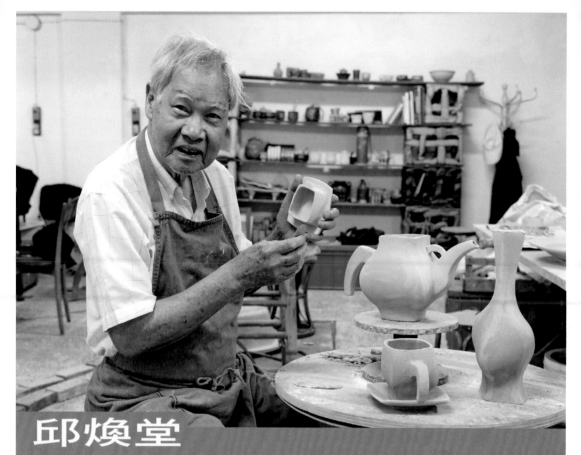

邱煥堂

為台灣陶藝奠定現代主義思想

「在一碗粄條上長出秧苗，這合理嗎？其實藝術不涉及合理不合理，端看作品是否有想像力與巧思！」這是邱煥堂看待藝術創作的態度。

1932年出生新竹的邱煥堂，是家鄉裡首位進入國立台灣大學外文系就讀的子弟。年屆八十七歲的邱煥堂，成長在日治時代晚期，是社會變動最劇烈的年代。他說，自己1944年就讀富興國民學校時，新竹地區正遭受飛機轟炸，到了學校還未上課，就先躲空襲警報。此時日本在太平洋戰爭中已節節失利。」

邱煥堂精通英、日語，大學時並副修法語。個性嚴謹的邱煥堂，十分善於讀書，從新竹中學、台大外文系到師大研究所，一路至美國留學，可說努力不懈地致力向學。1952年就讀新竹中學時期，是啟蒙他美術概念的重要階段。由於新竹中學是一所德、智、體、群、美五育並重的學校，美術因此被提昇到重要位置。邱煥堂說：「我深刻記得，美術老師李宴芳對『美』所下的定義『統一中求變化、變化中有統一。』」前輩畫家李澤藩，在當時亦於新竹中學教授美術。

1952年至1956年邱煥堂進入台大外文系就讀，考取消息傳出，曾於鄉里間轟動一時。在二次大戰之後，美國躍升為世界強國，英語成了國際重要語言。勤奮的邱煥堂，不僅主修英語，同時也研究法語，日後這些語言不僅讓他在走訪歐洲時暢通無礙，更讓他在

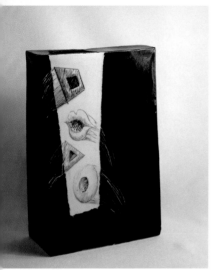

「宇宙親善團」系列—3　1998
20.5×11×30.5cm

「星塵」系列五—大同　2003　77×43×49cm

賣剩的蘋果　2005　44×28×35cm

幾十年後台灣建造高鐵之際，與來自法國的數位工程師和其喜愛藝術的妻子們交流，除了使這些人更深入了解台灣，亦讓他們認識國內的陶瓷藝術。語言的通達，也讓他得以廣泛獲取資訊，於創作上更能突顯意念自由與創作的豐富度。

　　鍾情讀書的邱煥堂，1956年台大畢業後，考入國立師範大學首屆英語研究所，1958年獲得碩士學位。著名的文學家梁實秋是當時文學院院長，屬於新月派詩人是「新文化運動」的重要影響者。邱煥堂説：「梁實秋先生對學生十分關照，除了為研究生爭取獎學金，每日午餐後一小時，也會與大家一起對談文學、分享人生。」名師、名校所散發的美學氛圍，蒙養他對藝術的良美感受。

　　1961年邱煥堂進入師大教書，從兼任講師起步，1963年專任於師大英語系，至1997年退休為止。1964年時經由遴選，以教師身分獲美國夏威夷大學東西文化中心的獎學金，至美國學習語言學與英文教學相關課程，這也是開啟他陶藝之門的契機。在夏威夷大學期間，他每天經過一處木製陶藝教室，一日終於鼓起勇氣至此選修陶藝課程，隨美籍陶藝教師克勞德‧霍蘭(Claude Horan)作陶藝。他從基礎的手捏成形開始，直到離開前一星期才學習拉坯。在夏威夷大學，邱煥堂總共學了三個半月陶藝。霍蘭教學時，經常帶領學生到附近進行環境觀察，引導學生欣賞陶瓷運用於生活的例證，例如牙科診所或餐廳內擺設的陶瓷裝置藝術。受到啟發的邱煥堂，便將熟悉的中國龍及眼見到的羊群自由運用在創作當中，屢屢獲得工作室師生佳評。作品〈鳥〉、〈鬥牛士〉、〈舞龍〉、〈群〉即是當時的作品。

　　1965年回台後的邱煥堂，繼續在師大教書，並開始至「老源興」與「天一陶瓷工廠」做陶。之後自己設計轆轤，並向吳讓農購買電窯，而同樣師大畢業精通英、日語的妻子施乃月，則透過外文書籍協助他調製釉藥配方，夫妻逐步設立工作室。後來邱煥堂作品當中，有方形「邱」和圓形「月」的落款，便是兩人共同創作的註記。1972年他以陶板成形，創作〈逃難〉，此作品入選義大利「法恩札陶藝競賽展」。1974年成立陶然陶舍(至1985年止)，並於週末招生，以想法自由、造形創新為精神，開創出陶藝生態現代主義思想。「陶然陶舍」，雖然並非在學院授課，時間也不長，但對台灣陶藝具相當的影響，培養出的陶藝家包括連寶猜、蔡榮祐、高淑惠、鄭永國、沈東寧等人。

　　1975年《藝術家》雜誌創刊，邱煥堂在此平台長期撰寫陶藝文章，1980年則集結成《陶藝講座》一書。當時書中示範

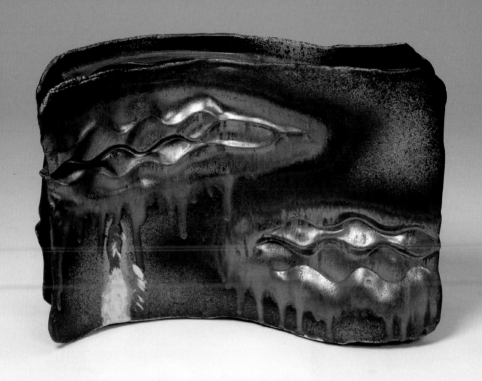

板條系列—秧　2014　14×14×17cm

板條系列—切菜蟻　2014　25×20×15.5cm

坯架上一些童趣的有機造形

左頁上‧碧海金山　2014　22×53×36cm
左頁下‧板條系列—國際　2014-16
47×34×4cm

的不規則或不對稱性，為充滿趣味的作陶方法，時至今日，八十七歲的他仍然持續此道。1979年他再度赴美國聖荷西州立大學，選修高級陶藝班，修習一年的課程。1981年以作品〈陶藝札記〉參與「中日現代陶藝家作品展」。1982、1985年分別舉辦個展於陶朋舍與春之藝廊。2014年作陶五十年後，邱煥堂獲選新竹優秀藝術家，以「薪傳展」方式再次舉辦個展，可說是實至名歸。

邱煥堂一直恪守教師身分，致力於教學，因此作品數量並不多；他自嘲說：「自己是英文老師，做陶是不務正業。」他的作品多為亮彩釉系，也經常將日常感受之事物轉化於當中，凝視周遭的現實和內心的想像，可以實也可以虛，有如敘事詩一般。早期的〈盤面繪畫〉、「現代人札記」系列、「彩虹」系列，到近期的「宇宙親善團」系列、「星塵」系列、〈賣剩的蘋果〉、「事事如意」系列、〈碧海金山〉以及「板條」系列，皆具此種風格。其中「板條」系列，他以故鄉的板條米食作發想，用內心的想像物取代慣有的佐料，藉以抒發思鄉情懷。

邱煥堂亦是2005年鶯歌陶瓷博物館第四屆成就獎得主，並經由競圖獲得首選，為陶瓷博物館設置公共藝術作品〈禧門〉。這件高四公尺的〈禧門〉，由紅、黃、藍、綠、白多色彩磚組成，融合彩虹和拱門的意象，打造具律動感的陶藝構件；它與四周灰黑的環境抗衡，又兼具畫龍點睛置入式的調和效果，已然成為鶯歌陶瓷博物館入口最大「吸睛體」。

邱煥堂長期患有氣喘痼疾，卻仍於教書之餘堅持陶藝創作，並以自由的藝術語言，引領陶藝界朝向現代思維前行，無論是為自己或為陶藝生態，都締造出如彩虹般閃耀的陶藝成就。

邱煥堂位在新北市永和區的工作室，為一處住家與工作室共構的環境。一樓是住家，地下室規劃成工作室。邱煥堂說：「這樣密閉的地下室工作環境，對我的氣喘病是不利的！」為減少粉塵滯留在空間當中，工作室安裝多台的抽風機，為能管控複雜的電線管路，牆壁上的開關器井然有序的排成一列，有如裝置藝術一般。

工作室的設備很簡單，包括工作桌、拉坯機、練土機以及陶板機等。邊角的牆面設置有幾個置物架，由於地下室通風差並沒有設置窯爐。桌上幾個石膏模與作品模型，紀錄他曾經創作的軌跡。寫滿英、法語文字，並以水彩完成圖像的雜記簿，是旅行的紀錄也是他做陶的範本。邱煥堂幾乎天天作陶，他說：「生活太悠閒，容易生病！」作品反映他走過的驚喜時代，也為當下絢爛的生活持續地喝采。

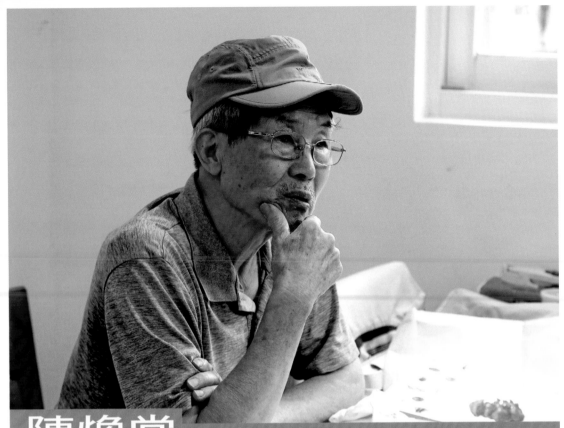

陳煥堂
陶藝界傳承經典的表徵

　　世代交替陶藝家在生態的貢獻，有時不全在前衛風格或是革新理念的倡導，而是引導對陶藝懷抱創作使命的人，貫徹存有的熱情與信仰。留學日本的陳煥堂，除了長期努力於陶瓷材料研究，另外對於陶藝界延伸自聯合工專「聯合陶友」族群，在陶藝創作所給於的激勵以及處事的引領，即是另一種傳承經典的表徵。陳煥堂2019年獲新北市鶯歌陶瓷博物館台灣陶藝獎「成就獎」。

　　陳煥堂1934年出生於苗栗通霄，務農維生的父母，生育七男五女共十二位小孩，他排行老二。陳煥堂說：「我喜愛美術是受母親影響。小時候雖然生活拮据，但母親還節省出生活費，買縫紉機為孩子縫補衣褲，直至今日，母親裁縫在衣褲上美麗的圖案深刻在我內心，也是我對於藝術溯源的根本。」

　　「泥奴」是家人對陳煥堂的稱呼，因為他總在玩泥巴，有時塑造火爐、有時捏造土地公。成績優異的陳煥堂，農校初級部畢業後，仍想繼續升學，便進入公費的新竹師範學校就讀，準備未來當小學教師。水彩畫家李澤藩，在他就讀師範學校時是他的水彩畫老師。陳煥棠說：「李老師為人親切，教學輕鬆風趣。」在這期間他看到李澤藩輪廓細膩、色彩豐富的繪畫，與他日本教師「石川欽一郎」相較暈染陰鬱的繪畫形式，差別甚大。這種水彩畫法陳煥堂十分喜歡，開始有了學習標竿。而李澤藩對陳煥堂也相當欣

無語　1999　53×40×32cm

海底的樂章　1999　48×38×38cm

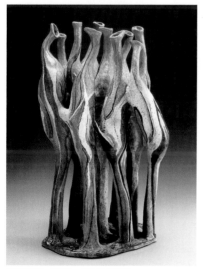

傾聽天籟　1999　60×34×32cm

賞，不但給予繪畫上特別指導，甚至將圖畫教室的鑰匙交給他保管，讓他自由進出作畫。

1954年陳煥堂自師範學校畢業並於小學任教。教書期間他持續進修，1962年自台灣師範大學藝術系(主修油畫與水彩)畢業。1963年在苗栗高中教書一年，之後獲李澤藩推薦，回至母校新竹師範任教。擁有客家人硬頸特質的陳煥堂，在師專(師範學校再改制成師專)教書期間勤勉努力，但始終苦無升等機會，因此出國進修的念頭時常縈繞心中。1967年適逢日本文部省委託台灣招考至日本留學的公費生，他說：「當時在日本的藝能科並不授予學位，但留學二年期間給予獎學金，這足以解決我經濟上的問題。」陳煥堂一舉考上嚮往已久的京都藝術大學，但改以研究陶瓷，至此真正走上他「泥奴」的陶藝人生。

日本京都陶藝水平甚高，一直是留學生學習陶瓷的重鎮。留日期間陳煥堂並十分幸運，獲得諸多陶瓷專家指導，包括近藤豐與小山喜平教授拉坯及泥條成形等技法，磯松嶺造教化學分析、小西政太郎教釉藥等相關知識，而以青花見長位居人間國寶地位的校長近藤悠三，則經常至研究室個別指導他並推薦他前往岐阜陶瓷試驗所，學習土礦等陶瓷原料的實驗。陳煥堂說：「無論瓷土、陶土，都必須先解析土質原始結構，如此在運用時才能了解其肌理變化，因而照顧好材料，維持產品的品質。」在日本兩年的陶瓷經歷，對陳煥堂相當重要，除了墊高藝術眼界，也奠定他日後在工業陶瓷學術的基礎。

1969年陳煥堂自日回台任職經濟部「聯合工業研究所陶瓷研究室」，直至1978年為止。當時正值台灣經濟快速發展時期，此階段崛起的工業包括玻璃、陶瓷、水泥與煉鋁工業等，但由於美援結束、外籍技術人員相繼離台，因此業界對陳煥堂等此類研究人員求才若渴。除此之外，他也在具有建教合作的聯合工專陶業工程科任教，教授「陶瓷造形與設計」與「陶瓷工廠實習」等課程。

陳煥堂上課時對學生十分嚴格，期望他們能以嚴謹的態度學習，尤其對於「陶業工程科」，這種在材料範疇上必須通透專業知識，製作的陶瓷品質才能穩定並且永續使用。他嚴謹的教學態度，培育學生在陶瓷的各項技藝，也為「聯合陶友集」社群，播下師生相互結合的種子。日後學生們為延續此情誼，各自開設工作室時，都以「聯合陶坊」作為工作室名稱，例如陶藝家李淳雄設置「彰化聯合創作陶坊」，及葉佐燁「新竹聯合創作陶坊」等。

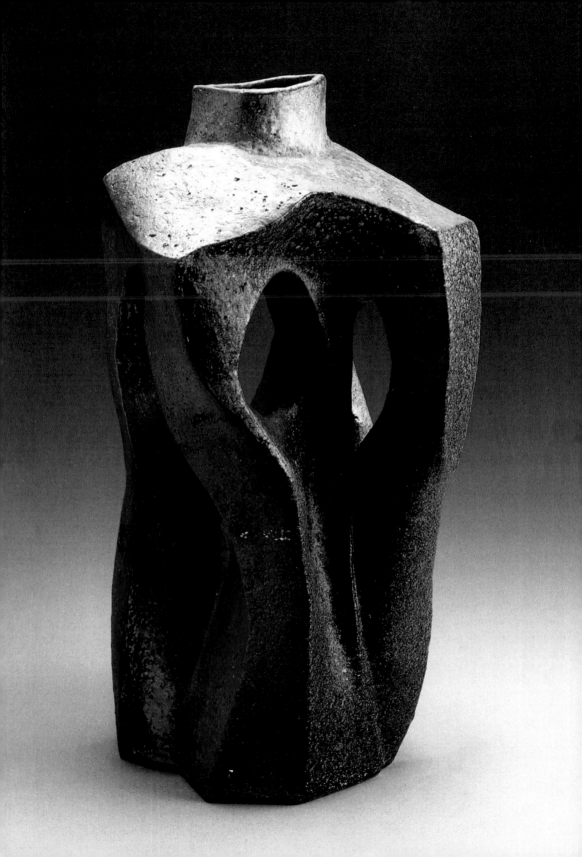

起居空間隨處是作品

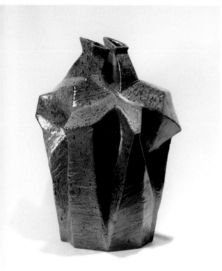

山盟比翼　2003　42×35×55cm

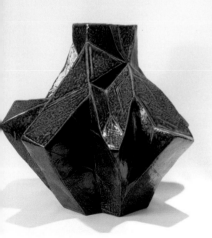

落磯之戀　2003　36×33×40cm

左頁·虛懷若谷　1999　28×26×53cm

　　1978年台美斷交，陳煥堂被派往南美洲巴拉圭共和國，銜命指導該國陶瓷技術。陳煥堂憑藉對陶瓷豐富的經驗與應變能力，四個月內便指導當地燒出巴國首件高溫釉燒陶瓷作品，獲得巴拉圭政府極高評價。在創作上，他揮灑釉色具備深切思想的陶藝作品，亦不斷受邀至國內外參展；包括由歷史博物館所主辦第一、二、三屆「陶藝雙年展」等。

　　1992年，陳煥堂與聯合工專畢業的學生成立「聯合陶友集」，成員包括林國隆、黃永全、葉佐燁、謝志豐、陳良柏、李淳雄、蕭代、蔡江隆、程逸仁等十人，多數是1980年至1990年間畢業者，社群至今仍然活躍在陶藝界。「聯合陶友集」以老師陳煥堂為主軸，經常在一起磋砣陶藝並舉辦聯合展覽。三十年來陳煥堂長期陪伴學生們作陶，為他們講授美學理論與陶瓷技法，以母雞帶小雞之態，澆灌這塊獨特的陶藝園地，堪為陶藝界傳承經典的表徵。

　　陳煥堂由於時間與精神多用於材料研究上，常自覺陶藝作品的不足。事實上，學美術在先、做陶藝在後的陳煥堂，作陶時常將繪畫放入其中，形塑出獨特結構與色彩。雖遲至六十五歲始舉辦首次陶藝個展，但優秀的藝術表現1999年即被遴選為新竹「竹塹藝術家薪火相傳」之藝術家。陳煥堂作品風格，主要以泥條盤築方式，結構外形複雜又有機，像是海底生物又具人形意象的抽象形體為主。在釉色的表現上則顯現兩極化，有些只用單一顏色，例如藍、紅、黑甚至直接用土的原色，有些則十分多彩，將紅、藍、白等諸多色彩同時地併置，透過瓦斯窯高溫燒成的釉色，淋漓酣暢多姿多彩。

　　陳煥堂在創作上，將形、色完美運用至極，主要是對於陶瓷材料通透了解並將構圖概念運用其中，創造出陶藝另一層次的藝術美學。作品〈無語〉、〈海底的樂章〉、〈虛懷若谷〉、〈傾聽天籟〉、〈口雙無一語、心敞有萬光〉、〈山盟比翼〉及〈落磯之戀〉等，皆為具風格之佳作。

　　陳煥堂曾經在新竹自宅中作陶，工作室稱為「尚土堂」。1992年遷移至「新竹聯合陶友集」成員葉佐燁工作室，共同在葉佐燁古豐窯中創作、教學。八十五歲的陳煥堂說：「我在古豐窯作陶，粗重的事務皆由葉佐燁代勞，甚至出門參加活動也由他接送照料。」在陶藝界如此長久深厚的師生情誼，只有在陳煥堂與聯合陶友們相互之間才能見到。

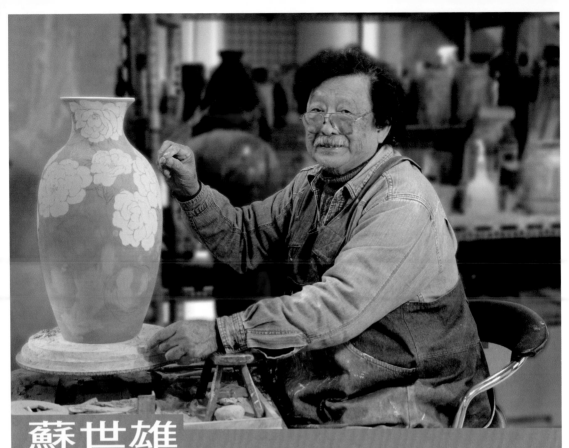

蘇世雄

釉雕出美麗的桃花源

　　1935年出生於台南市的蘇世雄，身形魁梧說話鏗鏘有力，很難從外表看出有八十四歲。幼年家境富裕的蘇世雄，在六個兄弟姊妹中，排行老二，自小學畫畫。他表示，自己的祖父、父親是早期的台商，從事商業貿易往來兩岸之間。由於商務的關係曾經跟隨父母在中國居住過幾年，搬遷回台之後在日本管理下，並受過三年日治基礎教育，直到1945年台灣光復為止。現在他能夠聽、讀日語，就是當時奠定的基礎。

　　曾經輝煌的時光在時間演變下，也可能出現變調而晦暗。1947年蘇世雄在初中三年級時，父親在白色恐怖時被捕入獄，家產也一併充公，直到他大學即將畢業父親才被釋放回來，只是心靈已毀譖，至此不願多言。蘇世雄說：「當時父親被強行帶至綠島監獄時，家人頓失依靠，自己心中更是憤怒恐懼，不過仍堅持升學考進台南一中，所需學費便靠自己打工賺取。」他平日積極念書，假日就到公家宿舍清廁所、掃馬路，讓自己安定下來。

　　1955年蘇世雄考上師大美術系，到台北就學時，最先找的仍是打工的地方，他輾轉到三重埔一家印染工廠，擔任染印花布的工讀機會。這個打工經驗對他往後陶藝創作，影響甚大。在工廠前兩年，他擔任基礎調色的部分，第三年升為配色人員，將常見的五種色彩，配置出年輕或是成熟的款式，以符合市場需求。大學四年級時，他已經躍升成工

雕釉黃底菊花大盤　2007　40×40×15cm

黑底雕釉紫陽花紋瓶　2008　28×28×51cm

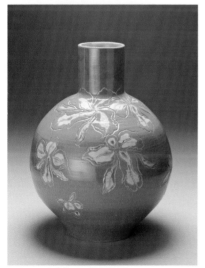

珊瑚紅底雕釉蘭花紋瓶　2010　36×36×42cm

廠畫圖稿的設計師。只是他深厚的藝術底蘊，所設計的花布經常出人意表，色彩絢爛、構圖時尚，在當時保守的社會，並不容易被接受，工廠老闆甚至建議他，如此前衛、花俏的設計，應該往花都巴黎發展才有機會。

　　師大畢業服完兵役，1961年蘇世雄進入崑山中學任教。1966年在台南一中老師推薦下，進入崑山工專「工業設計科」任教並兼任科主任。蘇世雄在學校主要教產品設計，以傳統產品所需的製圖、製模相關課程，為學生打造設計上的基礎。除了上課之外，寒、暑假他便參加「生產力中心」教授的工業學程，此種學程更加進階開啟他的設計視野，在結業時首次製作陶瓷餐具；這些餐具強調以機能作為設計重點，著重在使用後清洗的方便性及收納的功能性，頗具現代陶瓷產品設計的理念。

　　蘇世雄日後進入到「陶藝創作」領域，其實與參訪北投「中華陶瓷廠」研習活動有關。1970年代北部一些陶瓷廠，當時風行用素燒的陶瓷器物，提供參觀者上釉彩繪並在器物底部落款簽名；蘇世雄在研習之後，首次實現由自己構圖、上釉的陶瓷作品，內心十分激動，至此留下陶藝之夢。1975年他終於圓夢在家裡設立工作室，並一步一步添購製陶設備，包括練土機、美國製八角窯及腳踢式拉坯機等，也正式學習陶藝成形技法。現在他台南工作室裡，四十年前的腳踢拉坯機仍在使用，只是功能轉換做為「雕釉」的旋轉台。

　　一直堅守於教職的蘇世雄，長期任教在台南家專及成功大學工業設計學系兼任，教授陶瓷相關課程。他同時還編寫設計相關書籍，包括：《設計基礎》、《產品開發與計畫》、《近代產品設計的發展》及《工藝概論》等書籍，可說一生中都在教學和陶藝創作中度過。

　　美術系畢業的蘇世雄，對攝影、版畫、平面設計、雕塑等都有所涉獵。早期也畫油畫，花卉、人體經常是入畫題材，現在他的「雕釉」創作，表現最多的也是「花卉」。蘇世雄從收藏的古董櫃中，拿出過去製作的器物作品，其中包括青瓷、釉下彩及柴燒等各種式樣，記錄他在陶藝走過的軌跡。心中有信念，才會對未來有信仰。1991年他開始做「雕釉」陶藝，擘開全新的創作之路。這種轉換自中國傳統雕漆工藝〈亦稱剔紅〉之美的技藝，蘇世雄利用各種陶瓷色釉，描塗在素燒坯體上，重複塗六至八層，各層塗的厚度皆不相同，收尾並以雕刻或刮磨方式做處理，最後入窯1240℃高溫緩慢燒成。由於「雕釉」陶藝，在塗釉時如果過薄將無法顯色、塗太厚過度流

雕釉黑底菊花紋大碗　2015-04
30×30×14cm

青底雕釉團花紋瓶　2009　33×33×41.5cm

工作室中可看到他心愛的民藝收藏

左頁・雕釉白底「春之頌」雕塑人體　2015
26×20×62cm

動又將黏住圈足，而其中的厚薄度又難以用肉眼判定，因此經常的失敗，是一種十分耗費體力與眼力的技術。蘇世雄雕釉作品，多以瓶、罐、盤、盒、甕等器形為主。

蘇世雄早期的雕釉，常見到「黑底剔花」的技藝，令人聯想到磁州窯系黑白兩色、對比強烈的陶瓷裝飾法。其中作品包括：1991年〈雕釉波紋罐〉、1992年〈雕釉花卉紋壺〉、2001年〈釉雕馬紋圓腹罐〉等。蘇世雄說：「我的雕釉，採以多層、多彩工序法，在高溫中讓釉料不流動，釉與釉之間不相互熔融，表現釉彩雕鑿解構又結構的創新美學」。

持續看他之後的作品，造形仍以瓶、罐、缽、盆等，容易體現釉色紋理挺立之器物為主。表面構圖平衡且連續，色彩亮麗繽紛，以高彩度高明度的黃紅色系與低隱涵碧的藍紫色系搭配展現。構圖的內容，以觸動生活美感，深化自然記憶的花卉纏枝為主，縱貫在想像的景色當中，劃開美麗的桃花源入口。作品包括：2007年〈雕釉黃底菊花大盤〉、2008年〈黑底雕釉紫陽花紋瓶〉、2009年〈黑底雕釉繡球花紋圓腹瓶〉、2010年〈珊瑚紅底雕釉蘭花紋瓶〉、2011年〈雕釉藍底菊花紋蓋罐〉，及2014年〈雕釉黃底菊花紋圓罐〉等，都是展現高超技藝的美麗之作。蘇世雄2015年作品再創新，以具女體意象的陶塑表現雕釉，整體繁花盛葉有如豐美春神，自然綻放在作品「春之頌」當中。

蘇世雄的陶雕創作，上承傳統剔花、雕漆技藝，現接生活設計美學，體現使用時是工藝良器，觀賞時又為裝飾繁複的藝術精品，十分動人心弦。「陶雕」是他在陶藝界高卓之成就。

蘇世雄自稱為一名陶夫，日出而作、日落而息，工作室則是他生活與創作耕耘的據點。位在台南市安平區，由他自行設計建造的工作室，整體上是兩棟建築物，前棟作為作品展示與古器物收藏用，後棟則是他創作的所在。兩者透過「日光廊道」相互連通，廊道旁滿是盎然的花朵植物。這些植物他並不修剪，任憑百花怒放、落葉遍地。屋子周邊放著石椅，蘇世雄創作之餘在此閒坐與花木同享悠然時光，有時也在此吞雲吐霧，好不自在。

後棟的工作屋，設計成上下兩層樓。八十多歲的蘇世雄為避免勞累，大多利用樓下創作，樓上做為儲藏室。樓下的空間設置兩座窯爐，其他練土機、陶板機、拉坯機等作陶設備則沿牆擺放。蘇世雄創作時最常使用的雕釉台，擺置在入門的進口處，身材魁梧的他擠身雕釉椅上，手中雕刻刀一刀刀地雕刻，一朵朵絢麗的花朵在盤中綻放出來。

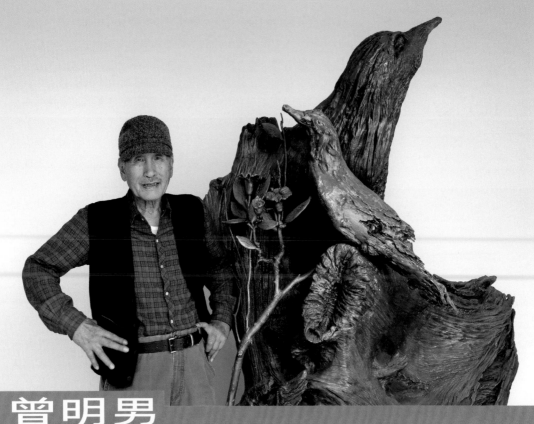

曾明男

陶藝運動重要的擘畫者

　　曾明男在現代陶藝運動發展中，有著特殊的意義，包括：一、1992年召集陶藝界成立「台灣省陶藝學會」並擔任首任理事長。二、同年與藝術媒體結合，在《藝術家》雜誌專設「台灣陶藝園地」專欄，每月親自執筆，除了介紹陶藝家的作品與理念，同時也將會務、活動以及特殊的技術，彙整發表於媒體。三、曾明男個人在陶藝思想的創新，以及在技術勇於突破的成果，讓作品成為現代陶藝的楷模。

　　今年八十二歲的曾明男，1937年出生於澎湖縣望安島。家境不富裕的他，從小一家九口，總是不停止地為生活拼鬥，脫離窮困成了他生活的力量。曾明男說：「1949年二次大戰結束後，由於輟學無事可做跟隨母親來到台灣，到達高雄西子灣時，第一次看到四處奔馳的車子以及明亮的電燈，以為到了另一個世界…。」回到澎湖之後，原本心思遊蕩的中輟生，開始重拾書本努力讀書，不僅完成望安國小的課程，還一路自省立澎湖水產職業學校及馬公高中畢業。之後為了繼續求學，改念公費軍校，1961年畢業於陸軍經理學校並服役於軍旅，直到1963年退伍為止。

　　「大破大立」是曾明男人生重要的標記。這點曾經表現在他成為中輟生的人生迷航後，又再回到正常軌道上，一路獲得肯定並展現在文藝的特長上。他特別能對日常裡常見的雞、羊等家畜轉化做故事連結；一窩簇擁在一起的雞，就像是一個家的結合。而羊

春　1987　19×19×37cm

歲月之瓶　1995　40×40×50cm

起家　2008　20×12×14cm

是父親所贈，因此將它視為禮物的延伸想像。至今曾明男作品裡，這些動物已成為重要的符號。

1964年至1968年，曾明男進入國立藝專(現國立台灣藝術大學)美工科就讀，他晚上念書，白天打工賺生活費；從事過設計、工藝產品製作等工作。在藝專期間他第一次接觸到陶藝課程，曾明男說：「釉藥研發的王修功，此時正任教於藝專。」性格積極的曾明男，畢業之後立足在高雄，結婚、生子，家庭與事業一次都到位。1970年開始創業，從事外銷玩具的生產。1975年大破大立的他在打下事業基礎後，舉家搬遷至台北並於新莊創立「天使工藝社」。此時的台灣社會，一股學陶的風潮正風起雲湧，對於陶藝已經具備基本功夫的曾明男，北上之後隨即到邱煥堂剛成立的「陶然陶社」學陶，1977年再至林葆家「陶林陶藝」教室學習。

事實上，1970年代末期曾明男已經成立個人工作室，並且開班教學，當時就讀實踐家專美工科的彭雅美即是其中學生。陶藝技術和理念兼備的曾明男，作品推出已經體現獨特的視覺印象，給人鮮明且樸拙的感受。1981年他獲邀參與「中日現代陶藝家作品展」，至此更積極加入國內外陶藝展出，並獲得不少佳評。1984年他再顯魄力，遷居至南投縣草屯鎮，以土地1200坪的寬廣面積，成立「虎山窯」工作室。曾明男一直在生態發展上，致力貢獻陶藝界，尤其在1981年「中日現代陶藝家作品展」，台灣作品獲致社會負評時，即提議在《藝術家》雜誌，增設「誌上陶藝展」專欄。1987年他出版《現代陶》一書，透過媒體及文字力量，推促現代陶藝前進的腳步。

1992年7月，曾明男於台中成立「台灣省陶藝學會」(1998年台灣廢省後稱為「台灣陶藝學會」，簡稱省陶)，至今會員超過兩百餘人。在台灣現代陶藝剛形成的年代，省陶扮演著重要的推廣角色。同樣是台灣柴燒混沌不明的年代，他於1994年擔任省陶理事長任內，即在竹南「林添福柴窯」，舉辦過首次團體性的現代陶柴燒活動。1995年曾明男卸任省陶理事長後，便赴英國渥罕頓大學進修，1997年獲美術碩士學位。

曾明男的作品，風格清楚又能掌握生命力的運轉，讓生息從陶土中應著土痕節奏吐納出來，因而不論人物、雞羊、牛犬，都像能呼吸般，有溫度地活著。曾明男陶藝創作可概分成三大類：「動物」系列、「鐵紅釉」系列、及

陶板畫—狗　1999　37×47cm

淑女　1986　19×19×42cm

以作品搭配的庭園景觀

左頁上・洋洋得意　2010　70×25×30cm
左頁下・全家福　2005　26×18×22cm

「陶板」系列等，其中有機形體來回貫穿，成為共同閱讀的符號。「動物」系列是最令人耳熟能詳的部分，他經常以雞、羊、狗等動物群聚的方式表現，表徵家庭圓滿的意涵，作品包括〈全家福〉、〈洋洋得意〉等。不管是雞或羊，造形都相當簡化，有如用一張紙板拗褶即成，而從土坯摺痕大肆迸裂的粗糙質地，又讓人回到土地本質的觀看，呈現現代陶藝之趣味。

　　在「平面陶板」系列上，曾明男以繪畫的形式來表現，作品包括〈男仕〉、〈勇者〉、〈狗〉、〈三隻小鵝〉、〈森林〉等。不論主題是人物、動物或是景色，都是全景式構圖，主角幾乎占據整個畫面。畫面釉彩的流動性也是他所重視的，主要施以藍、綠、紅等，有高流動效果的釉彩，燒成之後淋漓酣暢閃耀著寶石般光芒。曾明男早期以「鐵紅釉」聞名，簡單瓶器變形後化成活靈活現的女子，表面再施鐵紅釉，美人形象令人深刻；作品包括〈淑女〉、〈大老〉以及〈拜年〉等。在做為花器作品中，瓶口都稍微外斜讓整體具有活潑感，他也經常把花器設計成兩截式，再套疊在一起，降低裝水後的沉重感。在此可以看到曾明男就讀國立藝專時期，在產品設計專業的養成。

　　曾明男對於陶藝生態的提昇，始終積極而堅持，尤其在「台灣陶藝學會」的創立上。而對於自己的創作，功能器物都以機能作為目標，讓陶藝達到實用、好看的標準；至於純粹造形的表現，則以具深度的構思來體現形式，沿著傳統意象擴展裝置的美感與表達。曾明男在台灣現代陶藝新時代的開創中，可謂是重要的運動擘畫者。

　　曾明男位在南投草屯鎮的工作室，面積十分寬廣，是一處融合創作與住家的美麗園區。曾明男說由於年紀漸長，偌大的園地整理起來體力不堪負荷，前幾年已將部分區域出售。他幽默的表示如此不僅減輕工作量，還能享有退休金，豁達的處事思維果然不凡。庭園面積縮小後，以植物栽種而成有如台灣地圖的草皮近在眼前，是他日常散步與運動最佳的場地。

　　工作室因面對草屯的「虎山」，因而命名為「虎山窯」。遠道而來的訪客，在踏進工作室後一個轉身，「虎山」即矗立在眼前，十分有意境。整體空間規劃成展示區、閱讀區、燒窯區與作陶區等，完善而實用，是一處做陶者夢想的天地。

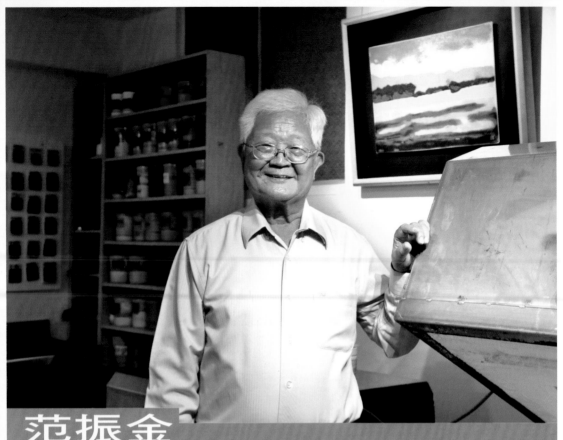

范振金
「釉彩瓷板畫」集陶藝、繪畫之大成

　　陶藝創作一般分為成形、施釉、燒成等三個部分，而施於表面的釉藥，主要以生釉為主。這些林林總總的釉藥，從進入窯爐至燒成出窯，幾乎都難以先確知其結果。然而，長期從事陶藝釉藥研究的范振金，經過幾十年對釉藥及燒成的鑽研之後，已能將未知的結果，正確掌握在他「釉彩瓷板畫」當中。

　　范振金1938年出生於花蓮。1956年至1959年就讀花蓮師範學校，後來教書三年再繼續求學，1962年至1965年進入國立藝專(現國立台灣藝術大學)美工科，服役後任教於台南師範專科學校。由於父親為佃農，家境並不富裕，因而未曾學習過繪畫或其他藝術課程。范振金說：「我的繪畫技巧與藝術理論，多在藝專時期養成。但其中的陶藝課，因為天災教室損壞之故，並沒有開課(吳讓農當時已經不在藝專授課)。」由於美工科課程的需要，學校安排范振金與其他學生，到王修功位於中和南勢角的龍門陶藝公司進行校外實習，以學習彩繪陶瓷坯體及協助燒製作品為主，為時約莫一年。國立藝專前期，分為五專制與三專制兩種，五專制有兩屆，王銘顯(前臺灣藝術大學校長)是第一屆學生，陶藝家李茂宗則是第二屆，而范振金是三專制第二屆畢業生，與李茂宗在藝專時期重疊過一年。

　　在陶藝生態中，范振金以對釉藥的熟稔著稱。這些釉藥知識並非在藝專時學習的，而

高山杜鵑花 II　2014　90×162cm

磯釣　2010　39×53cm

巴黎玫瑰　2013　90×108cm

晨曦　2014　54×90cm

是范振金日後在個人工作室所學到的。他説：「能夠通曉釉藥，王修功是啟蒙和鼓勵我最多的人，吳毓堂則引導我理解各種釉藥的理論(特別是陶瓷釉藥學「賽格式」的判讀)，而亦師亦友的林葆家教導我實用釉藥的建構。」日後范振金成立「芝山窯」工作室，持續在釉藥上研究，並透過授課將經驗傳承下去。具備陶瓷和設計專長的他，在台灣工業陶瓷高度發展的1970年代，是企業所需要的人才。1969年至1998年被延攬至「電光企業股份有限公司」，設計衛生瓷器並擔任主管；2000年至2004年於「和成集團」擔任顧問，為陶藝生態少數橫跨產業發展的陶藝家。

能將事業與興趣兼顧的范振金，1975年在工作之餘，也於板橋住家成立「後埔工作室」創作陶藝，並與曾任職於漢唐陶藝廠的弟弟，共同設立「陽光陶藝公司」(1975年~1990年)，製作陶瓷花器至全省批售。范振金早期陶藝創作，以立體半抽象的瓶、甕、罐器等居多，表面以黃、白釉色為主，體現山水風景。作品包括〈阿里山日出〉、〈華〉、〈晴空萬里〉等。1995年左右，他的創作轉向陶板繪畫，直至今日作品皆以此類形式為主。堅持創作的他，於1990年至2009年間，幾乎每年舉辦個展。1994年以作品〈雙魚〉獲台北市立美術館全國陶藝競賽設計組首獎。2001年獲台北縣立鶯歌陶瓷博物館第二屆台北陶藝獎「首屆創作成就獎」。

1989年至2000年，范振金在退休後於天母設立芝山窯，專心從事釉藥研究並開班授課，將研究成果運用於創作當中，「釉彩瓷板畫」即是此階段重要藝術成就。2000年至2006年，為能在陶瓷板上有所突破，一度搬遷至花蓮，挑戰大型尺寸畫作。近年由於年事漸高，才遷回台北芝山窯繼續創作。為了廣泛推廣自己多年的釉藥研究，范振金將其集結成冊，出版《配釉自己來》、《銅紅與鐵釉》、《陶藝釉料學》及《熔》等釉藥相關書籍。

范振金的作品從立體抽象陶藝，轉向平面寫實釉彩瓷板畫，除了找尋自我表現風格之外，也想剖析自身釉藥彩繪(多為生釉)與傳統釉下彩繪(多為色料)兩者的相異之處。他說：「釉藥教學，讓我有機會實驗出眾多的色彩與質感，除了將過程傳授給學員之外，自己也累積掌握技術的心得。釉藥(生釉)在燒成之後，所體現的透明度、暈染性、結晶等表現，相較於傳統釉下彩(色料)單一顯色或油畫顏料的堆疊，在藝術層面更具張力與探索性。」為了進一步專研釉藥，范振金同時在設備上下功夫，特別是窯爐與施釉的設備。范振金的作品主要以電窯燒

在地下室10多坪的工作室

醉蝶花　2013　72×162cm

一籃玫瑰花　2009　53×90cm

太魯閣峽谷　2013　90×160cm

左頁上・玉山　2016　90×162cm
左頁中・力與美的空間旋律　2014
90×324cm
左頁下・三人行　2014　90×162cm

成，其電窯經過改裝，發熱結構設置於窯爐下方較為均溫，燒製大尺寸瓷板不易破裂；此外他的瓷板畫，不論大、小尺寸皆以噴槍施釉，為達到精確度噴槍並加裝壓力調控器。

縱使技術不易，范振金的釉彩瓷板畫仍精美無比，在藝術市場十分受歡迎。主題分成花卉、鳥類、台灣山水、農村圖像等，外在造形則以方形居多。作品包括：〈醉蝶花〉、〈一籃玫瑰〉、〈三人行〉、〈玉山〉、〈太魯閣峽谷〉、〈巨浪〉、〈永恆的回歸〉，一幅幅有如浪歌詠唱色彩繽紛的嘉年華會。創作過程，他先於瓷板構圖，之後將主題花卉、山水等以剪紙遮擋，再以釉藥施噴背景。之後再遮蓋背景，逐步噴施主題，每朵花卉皆超過三至四種釉色，包含紅色、桃紅、暗紅、橙色、黃色，像水彩技法一般，重疊暈染又有光影的深淺趣味，而最終的花蕾則以毛筆沾色料標點，有如畫龍點睛，花朵頓時鮮活起來。

整體作品，范振金使用的釉種非常多，高達十幾種(紅、黃、綠、紫、橙、橙紅、黑、灰、白、鉻錫紅、結晶、亮彩、無光、透明、不透明等)，這些重疊交錯的釉藥(生釉)，不像色釉或油畫顯色的方式，未出窯前都無法得知結果。但通曉釉藥的范振金，卻掌握了所有燒成的可能，如鈷在未燒成前是灰、黑色，燒成後則呈藍色系，而鉻錫紅未燒成前是綠色，燒成之後則呈紅色系。其複雜的釉彩瓷板畫，運用無數次的「套噴法」，將十數種釉藥安置於同一畫面上，經過高溫、持溫過程，這些在土胎已調製過的瓷板，不僅不變形，還讓該結晶的、亮光的、無光的、透明的、不透明的，穩定且燦爛地顯色出來。

范振金長期在陶藝材料與技術上努力，對土質、釉藥、燒成，達致通透的掌握，並以此複雜的技術表現繪畫藝術。「釉彩瓷板畫」是他集陶藝技術與繪畫思想之大成，擘劃出陶藝新領域。

1989年，范振金在台北天母成立「芝山窯」工作室，曾經是他釉藥的教學教室，現在則是他創作的地方。整體空間不大劃分成接待區、創作區、釉藥區及窯爐區等，麻雀雖小五臟俱全。

工作室設置在地下室，十分整齊乾淨。創作區桌面佈滿手繪的素描草稿，作品越大草稿數量越多。位在角落的釉藥區，各種生釉整齊地排列在牆上。為了避免精細的畫作受到污染，范振金需要使用時才配製釉藥，並且只配剛好的用量。范振金說：「釉彩瓷板畫噴施釉藥，是十分艱巨的工程，釉藥噴到哪，便要以剪紙板遮到哪，一路遮遮掩掩，一點都不能出錯。」在地下室施釉，空間密閉空氣又不流通，范正金必須全程戴上防塵口罩，以確保自身的健康安全。

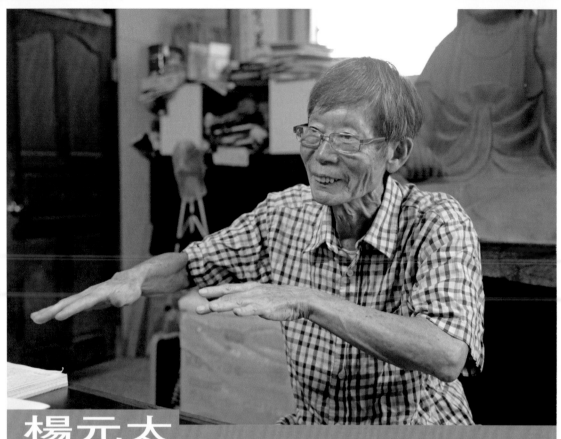

楊元太

以雕塑內聚能量，體現土地的靈動

楊元太本名楊國雄，後來改名與「原態」同音的「元太」，藉以揭示他的創作觀。1939年楊元太出生於嘉義縣朴子，自幼失怙。他在簡樸的農村成長，對於土地十分親近，造就日後創作與大地之間的深厚連結。其早年生活雖不富裕，美術才華卻早早展現；他說：「我有幸在就讀東石中學時，受到書畫大師吳梅嶺親自教導，奠定藝術的基石。」

一心向學的楊元太，1956年一舉考上省立台北師範學校（現國立台北教育大學）藝術科的公費資格，正式接受正統美術教育。早期台灣美術啟蒙者石川欽一郎曾在這所學校播下美術種子，造就諸多前輩畫家，例如李石樵、陳澄波、顏水龍等。傾心於西畫的楊元太，除了在繪畫技巧獲得指導，更在此階段大大開啟藝術思想與視野。生活拮据的他雖然沒有多餘金錢購買相關書籍與雜誌，看展覽、逛舊書攤，尤其像是《時代》、《今日世界》等外國刊物，同樣豐富他的藝術世界。這些思想的啟蒙，促使楊元太日後萌生出國進修的想法。

1962年楊元太考入國立藝術專科學校（現國立台灣藝術大學）美術科雕塑組。事實上，一直著力於西畫的他，得知被分發至雕塑組時，內在潛藏著反抗情緒。後來在老師楊英風的開導下，不僅重新認知此種三度空間造形藝術，還致力深入研究各類雕塑

太陽的誕生　1964　43×34×71cm
（圖版提供：舞陽美術）

回歸　1992　55×25×85cm（攝影：邱梁城）

空寂'95-1　1995　54×54×60cm
（攝影：邱梁城）

型態。楊元太在1995年出版的作品專輯中表示：「在藝專三年，不但在寫實介面打下深厚基礎，對現代雕塑理念也投入心血。」1964年作品〈太陽的誕生〉，從厚實聳立的外在形體看來，已揭開全新的陶塑序幕。

楊元太起初以陶土做為雕塑材料，係因陶土能夠在高溫下燒硬、燒結，甚至燒製出想要的形體，而並非要作陶藝。楊元太說：「1966年退伍時，部隊自金門移防台灣，大家行李多攜帶金門高梁酒，唯獨我帶回來金門土……。」退伍回鄉後，楊元太將家中農舍改造成工作室，摸索組裝出一個小電窯，不久之後又進一步建造瓦斯窯，開始一面教書維持全家生活開銷，一面積極探索陶塑的浩瀚世界。

楊元太對這座1969年所建的瓦斯窯十分地珍視，雖然幾經整修外表已經斑駁不堪，仍舊使用至今。他說：「這個瓦斯窯，不只是個燒土的工具，也是一個夥伴！」1979年第卅七屆義大利華恩札國際陶藝展，楊元太在國立歷史博物館的承辦下首次推出作品參展，1980年第卅八屆也持續受推薦參展。楊元太表示：「我的陶藝並無師承，從配土、成形、釉藥乃至於蓋窯、燒窯等技術，都是靠自我摸索累積而成，我欠缺傳統製陶者擁有的嫻熟技巧與廣大知識，只是憑藉對現代藝術的一股熱忱，用一雙勞動的手以及一顆追尋真理的決心，不斷將作品放在窯爐裡去燒、去試，並詳細記錄陶土、釉藥在燒煉過程真實呈現的結果罷了！」直至今日，在陶藝界已具重要影響力的楊元太仍堅守此一創作信念。

1980年已過四十歲的他，曾不顧家人反對毅然辭去任教十七年的教職，遠赴美國阿肯色大學藝術系留學。無奈五個月後母親病重，事母至孝的他立即返台，未能完成留學之夢。楊元太在美國時間雖然短暫，卻深刻體認美國現代藝術與生活緊密結合的狀態，他說：「藝術應該是自然地由生活中滋長出來！」回台後的楊元太，雖然隱身於家鄉，創作理念卻更加清晰、更了然於心；他認為創作若只是造形，那並非是藝術風格，能賦予造形意義才是風格的永在，而這意義則要透過創作者在生活中去感受、去體驗。

1981年，楊元太為紀念母親，以親情為主題，利用變形的瓶罐體現出柔軟的外在，表達對母親的無限思念，作品包括〈親情81-1〉與〈親情81-2〉等。之後從1981至1987年，每年以不同主題連續七次於春之藝廊舉辦個展，持續探討創作本質，系列作品包括「鄉土的禮讚」、「歲月」、「海的戀情」、「牛的禮讚」、「大地組曲」及「火之舞」等。對於創作持有嚴

灣系列—山韻　2016　8件一組、113×1590cm　桃園機場第一航廈委託創作藝術設置（攝影：邱德興）

空寂'95-12　1995　60×60×180cm（攝影：邱梁城）

工具就在唾手可得處

左頁．大地的靈動00-4　2000　44×39×60cm（攝影：邱德興）

格標準的楊元太說：「創作是做出與自己相互的關係性，透過作品呈現自我價值，作品是藝術家的影子也是藝術家的心胸。」

向來不在釉色琢磨的楊元太，早在1985年即已脫去作品的釉衣，逐漸轉向追求肌理。1990年後，楊元太的大型陶塑已經鮮少使用釉藥，而是直接以原土呈現。經過調配的原礦土，透過窯火將土胎內金屬物質激發出來，竄流的火焰帶著金屬色光在土坯上舞動，留下或深或淺的律動色彩，有如畫筆在畫布上自然潑灑，而作品底部則以燻燒方式，燻出無光黝黑的色澤，突顯包容大度的氣勢。楊元太將陶塑展陳於海邊，以海為襯、以天為幕，體現作品磅礴大氣。包括1990年〈凝聚〉、〈讓〉、1992年〈回歸〉、1994年「山韻」系列、1995年「空寂」系列、1998年「樂只天籟」系列以及2000年「大地的靈動」系列等。事實上，如此巨大堅實之作無法以拉坯或陶板做結構，而是採用直接塑形之後再翻模的方式成形，完形後的作品留下明顯的分模線，成為他雕塑式陶藝最獨特之處。

2001年楊元太獲台北縣立鶯歌陶瓷博物館第二屆台北陶藝獎「首屆創作成就獎」。2016年接受委託創作「致台灣」系列〈山韻〉一組八件作品，現陳列於桃園國際機場第一航廈入境大廳，十分壯觀。2018年國際陶藝學會會員大會（International Academy of Ceramics，簡稱IAC）於鶯歌陶瓷博物館舉辦，楊元太獲頒榮譽會員。

楊元太五十年作陶歲月，為了專注創作他幾乎處於閉門苦修狀態，每日日出而作日落而息，生活幾乎在工作室度過，他說：「我獨自一人在此，時而思想自身存在的意義，更多時間埋首在工作，專心地實踐理念。」他堅毅的創作精神，是陶藝界重要典範。

楊元太的工作室1967年由舊有建築改造而成，位在嘉義縣朴子的巷道內。工作室劃分成庭院區、起居處與工作區等，由於空間貯放大量的土礦與陶藝器物，工作室面積雖然寬廣，不過空間幾乎被各類工具所佔據。

生活幾乎都獨自在工作室中度過的楊元太，他說：「…我甚少與人交流，連鄰居都不清楚我是做什麼的！」工作室隨處可見他工作的軌跡，無數的模具、釉藥罐、作陶工具等，亂中有序四處置放，而且都逐一作編號。唯一的瓦斯窯與工作室同時期建蓋，也超過五十年，經過多次修整窯門因朽壞無法密閉，燒窯時便利用窯磚堆疊壓緊，敬天惜物的楊元太至今仍舊在使用。

老舊工作室老而不衰，一股活躍能量蘊藏在當中，誠如楊元太所說：「時間是一個篩子！」他以一生時間，篩出對陶藝理念的堅持及自我的價值。

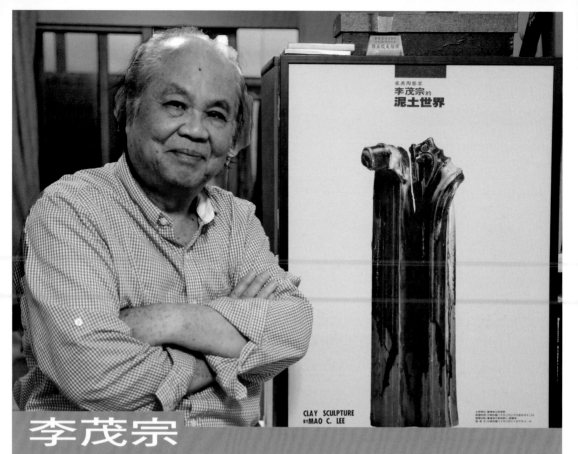

CLAY SCULPTURE
BY MAO C. LEE

李茂宗
走向國際抽象變異的前行者

　　李茂宗一個生態的旗手，標識一種創作的開端；他也是一個環境的挑戰者，在台灣守舊的年代堅持夢想遠走美國。不停止的腳步並橫跨到中國，澆灌出現代陶藝思想。

　　1940年出生於苗栗縣公館客家村落的李茂宗，成長在公務員家庭，擁有一股客家人硬頸氣概。這種特質讓他就讀省立新竹高商時，有勇氣從商科轉至國立藝術專科學校五專部(現國立台灣藝術大學)兩種不同的介面，至此人生岔向泥土的世界。李茂宗說：「1959年我瞞著家人，私自轉到國立藝專就讀，因此失去經濟奧援，所有上學費用都必需自己解決。」藝專時的李茂宗，藉由雕塑、油畫、木工、陶瓷等學習，開始探索藝術。其中教陶瓷工藝課程的吳讓農，是他拉坯、釉藥等陶藝技藝的啟蒙者。而楊英風、顏水龍則是在美術思想中，讓他創新的推動者。

　　1964年李茂宗國立藝專畢業，隔年入伍當兵，在即將退伍時見到南投縣手工藝中心招考設計人員訊息；李茂宗說：「我經由甄選錄取，進入工藝中心之後，擔任設計師與陶藝雕刻部主任，時間長達六年。」事實上，在苗栗山城長大的李茂宗，土是最熟悉的生活材料。他於藝專受到藝術啟發後，便思考如何藉由陶土來創作。1962年藝專五年級的他，開始到苗栗吳開興所開設的福興陶器工廠，玩土與拉坯，他並且在土坯上開洞、破壞；李茂宗說：「當時吳開興總是對他說，你做的是不規矩的陶器……。」

如泉　1971　30×30×15cm

春曉　1985　58×32×30cm

「破土而出」系列—21　1991　25×10×49cm

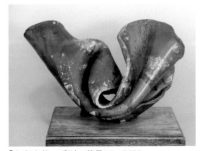

「內在自然」系列—藍星16　2000
46×47×29cm

　　1965年至1971年，李茂宗在手工藝中心工作的六年，是他人生轉折的時期。1960年代南投手工藝中心，為政府推廣手工業主要的單位，而陶瓷產品則是工藝中心重點輔導的項目。李茂宗任職的業務，即是設計出具有創新概念，提供產業生產的陶瓷品。向來想法天馬行空的他，利用陶瓷做為骨幹，結合竹材做成燈罩，並在骨幹上繪畫、鏤空，讓藝術功能附加於工藝當中，開發出陶瓷檯燈。這期間他同時在文化大學、實踐家政專科學校以及宜蘭的復興工業專科學校等兼課，教授產品設計、陶瓷開模等課程。此時，一心嚮往西方世界的他，經常藉由西洋電影或是美國新聞處等收集有關國外藝術訊息。由於職務緣故，李茂宗所開發的工藝產品，有機會至紐約世界博覽會與加拿大萬國博覽會參展，因而打開他的國際視野，也因此對當時台灣陶藝品，盡都是仿古的瓶瓶罐罐，一直意圖要突破。

　　1968年起透過國立歷史博物館選送作品，李茂宗入選義大利法恩札國際陶藝展，至1972年並三次獲得入選。1969年參加德國慕尼黑國際陶藝展，以作品〈海珠〉、〈空〉、〈旋〉獲得金牌獎，是國內陶藝家首位獲得國際大獎者。由這三件作品可以看出他早期創作的形貌，以前衛觀念將傳統拉坯器形切開或破壞，形塑造形的變異與空間穿透的自由性。1972年他再獲英國維多利亞與艾伯特博物館陶藝獎優選，至此作品連中三元，在陶藝界受到矚目。

　　事實上，李茂宗1970年在台北凌雲畫廊，舉辦過「現代陶藝雕塑展」首次個展，將現代陶藝語彙溶入在創作當中。只是當時國內民風保守，社會又處於外交挫敗的低氣壓中(1971年台灣退出聯合國)，這種歪曲、破洞、不規矩的現代陶藝，最後只得到破銅爛鐵的負面評價。1971年李茂宗辭去手工藝中心的工作，於台北松江路成立「純青陶苑」工作室，除了致力創作期望作品達至爐火純青境界之外，也公開招生教授陶藝。1972年他應紐約中華文化中心之邀，到美國費城市政廳文化中心美術館以及紐約聖若望大學等地，巡迴展覽三個月。此時期的作品，包括1970年的〈貝殼〉、1971年的〈淨土之谷〉等，造形多朝向打破形體的抽象動感做變革。李茂宗到達美國之後，由於當地人對東方文化好奇與嚮往，展出後獲得熱烈迴響，這讓李茂宗在台灣始終不被接受的前衛陶藝在此獲得信心，因而決意留在美國。李茂宗說：「當時台灣風氣守舊，抽象陶藝並沒有價值……。」

　　到美國的初期，李茂宗以室內裝修的工作安頓好自己。這期間他努力在美國生活下去，同時沉浸在自由的陶藝創作中；

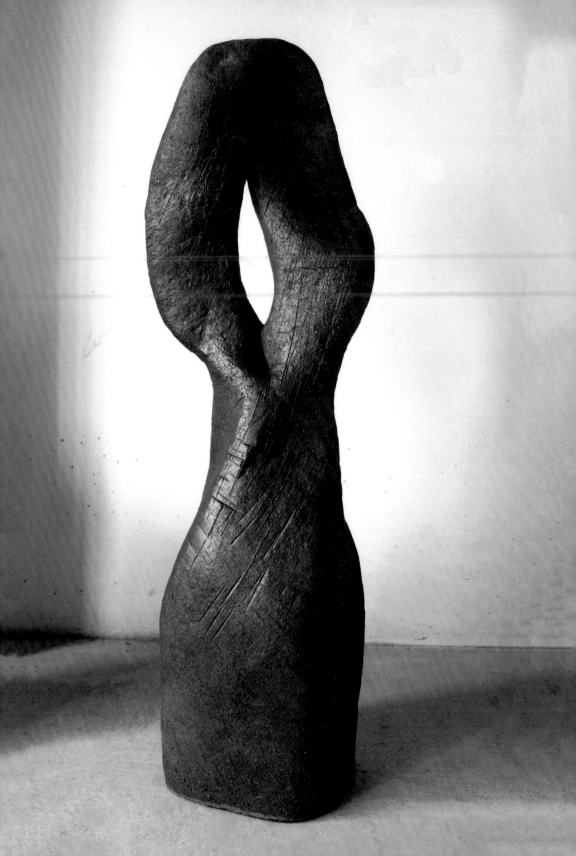

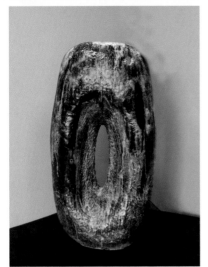

「天河」系列#100　2010　60×110cm

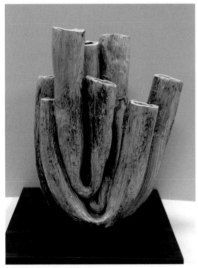

聚　2005　16×36×46cm

位在聯合大學圖書館的李茂宗陶雕藝術空間

左頁‧「天河」系列─#A5
2009　47×145cm

之後，他先後成為美國工藝協會會員以及美國陶藝學會會員資格。1976年與妻子攜手開設純青亭商業藝術空間，利用藝術作品和餐飲相互作結合。

受陶藝造形解放的李茂宗，到美國時適逢超寫實主義流行之際，受到這股風潮影響，作品也曾經朝向細膩逼真的陶藝物件演繹，像是寫實皮鞋、皮箱等。直到1980年他在加州聖荷西，一次陶藝創作觀摩裡，見到被譽為「美國現代陶藝之父」彼得‧渥克斯〈Peter Voulkos, 1924-2002〉率性豪邁的創作方式，眼見到彼得‧渥克斯對陶土自由拍打與隨意撞擊，最終於陶板上布局圖案後又快速且完美的結束，這當時正流行在美國的抽象表現主義作陶形式，給予他深切的啟發。相同的作陶方式，現今在李茂宗作陶過程仍經常可見。

1980年代是中國現代藝術思潮啟動的階段。長期寄居美國的李茂宗，1985年應聯合國開發計畫總署〈UNDP〉肯特基金會援助項目的邀請，到中國北京講習，目的在介紹西方現代陶藝，期間由於議題新穎在中國獲得好評。此後李茂宗不定期以聯合國顧問身分以及推廣名義，往來美國和中國間，將西方陶藝傳播在中國各地。經過多年耕耘，現今在江西高嶺陶藝學會與景德鎮陶瓷學院等，仍能感受到他努力的痕跡。

1997年李茂宗自美國返回苗栗，除了再度開揭純青陶苑工作室招牌，同時擔任苗栗縣陶藝協會顧問，也在2004年組織了苗栗縣文化產業藝術協會，在家鄉帶動新的陶藝活力，尤其在現代陶創作推廣上；他經常在工作室，為當地作陶者示範成形技法，以手掌將陶土擘開，於肌理尚未定型即持續以木棍敲擊和拍打，並將陶土扭轉凹折，之後隨機以切線將其切開裸露剖開面，整體待至皮革硬度之後再扭轉定型；這些成形手法於〈破土而出〉、〈內在自然〉、〈天河〉等作品系列皆可見到。

近年李茂宗的創作再現新法，藉由素燒坯體或陶瓷盤罐，隨興施釉繪彩，用畫筆隨意構圖後以手指彈灑釉料在器物表面，在抽象繪彩過程中，它沒有形象、是即興、動感、快速的，著重內在率性表現的風格，過程猶如遊戲般。李茂宗將創作視為遊戲，這種作陶形式不需要周詳的計劃，全在直覺與忘我的狀態下表現。誠如他所說，陶藝創作就是「free, more free!」，一種直覺、自發的遊戲狀態。李茂宗在台灣陶藝界，是少數早期走向國際而作品風格走入抽象變異的前行者。

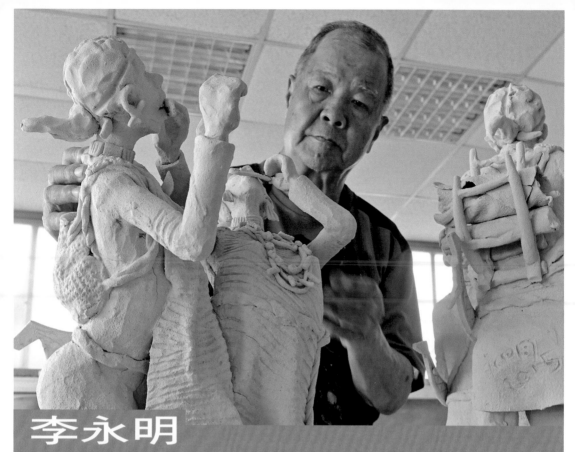

李永明

傳頌原始生命力的詠歌者

　　台灣陶藝家以「原住民」做為題材的，以李永明最廣為人知。1941年出生的李永明，總是給人勤快、不服輸客家人獨特的性格印象。在《客家概論─蛻變的客家人》書中提到：「對客家人的認知……是一個好動、勇猛…無畏無懼的族群。」由於這種無畏懼的性格，他才能維持在後山台東，對於陶藝創作以及教學那把積極的心火。在創作上，李永明選擇以「原住民」當作題材，除了是對台東所處環境中少數族群近身的紀錄，也是對自己身為客家族群，經常被特殊看待感同身受的回應。

　　李永明半生從事教職，從小學、中學教到高中直到退休為止。1959年李永明自台東師範學校畢業，隨後分發至綠島地區國小任教；綠島當時由於台灣政治與社會對其特殊的認知，始終彌漫著神秘的傳說。李永明說：「在民間又稱為『火燒島』的綠島，其中公館國小教書的兩年中，是我人生難忘的經驗」。二年後回到台東，積極的他在服完兵役後參加中學美術教師檢定，及格即轉任中學教美術。1969年他參加師大在職進修課程，第一次上課即遇見吳讓農老師的「陶瓷工」課程，首次知道所謂的陶藝創作，驚喜不已，因而走進陶藝世界。

　　堅持每件事都要做到完美的李永明，開始做陶藝後即努力摸索所有技術，包括對土胎與釉藥的認識，以及對成形技法和窯爐燒成的細節。之後便以這些完善的技藝，積極參

「驅趕文明的惡靈」系列 1996 坑燒
57×38×70cm

薪傳 1998 70×30×35cm

「憩」系列 2007 坑燒 30×30×52cm

與各項陶藝競賽，並且獲得不錯的成果；李永明在訪談中自嘲的說：「我從畫圖開始，卻在陶藝裡收割。」

1994年他自台東高中退休。1997年成立個人工作室，並且開始在陶藝資源相對缺乏的台東教授陶藝，傳播陶藝的種子。現今在台東從事陶藝的創作者，許多都出自他的門下。李永明說：「剛成立工作室時，一心只想創作和燒陶藝，因此我用了兩個月的薪水買一台美國進口的六角電窯，每次燒窯家中的電錶即飆升到頂點，連台電抄表人員看到家中電費，都驚訝不已！」

李永明創作陶藝，多以陶板成形為主，製作時動作快速而俐落。他先將先把頭部、四肢以及身體塑製完成擺置一旁，之後將身軀捏塑緊實並塑出上半身的胸、頸部，頸部則再開口接上頭顱，頭部幾乎不細雕出五官，只重點塑出表情。製做下半部時先接上大腿，之後再接小腿與腳板，最後塑出膝蓋、腳踝以及關節。整體重點在於關節與關節接合處，必須要將其特徵表現出來。李永明說：「另外人物站立時，要採取群組的方式，將三至四個人物組合在一起，除了能夠相互協力避免傾倒，也突顯高低落差的視覺層次。」他的人物外形都刻意拉長，朝黃金比例塑造，由於比例完美，自由的動態以及古典美感成了主要特色。

勤奮的李永明作品數量並不少，人物造形也十分豐富，另外容器、品茗茶器以及壁飾等也都有涉獵。不過在他多元的創作中，還是以原住民系列最為精采、獨霸一方；作品包括早期的「雅美」系列，以及後續發展的「賽德克‧巴萊」系列。前者主要是對蘭嶼達悟族人(舊稱雅美族)自然生活的紀錄，後者則以賽德克族獨特的生活狀態及日治時期在霧社事件中對族群展現的氣節頌讚與歌詠。

「雅美」系列，人物構造簡單隨意，主要強調在特殊情境的紀錄，例如：祭典和反核廢料運動等，體現達悟族群奮發的情緒以及遵循傳統的精神意識；由於李永明曾經停駐過綠島與蘭嶼，所投注的關懷情感更為真實；作品包括：「我們所求不多」系列，表現達悟族家人緊緊靠攏在一起，集體遙向遠處，口裡喃喃頌唱的情形。同樣具有劇場形態的「驅趕文明的惡靈」系列，達悟族人如臨大敵地圍攏成圈，臉部一致朝外，嘶聲的叫喊、腳步奮力的蹋著，誓言反對入侵的核廢料，齊力將文明惡魔從家園中驅離；族人齊聲說著：『黑夜若比白天光明，日出而作、日落而息，便再無意義…我們不要文明的鬼！』」作品令人

狩獵歸來　2015　40×40×70cm

簧音傳情　2015　35×40×68cm

工作室中剛完成素燒的作品

左頁・傳狩　2015　35×40×68cm

動容。

　　另外作品〈憩〉、〈薪傳〉、〈無言的勇士〉等，除了舞動的氣氛，在外形上還穿戴上「盔甲帽」，這盔甲帽是達悟族人戰甲的裝備；向來平和的達悟勇士，面對文明入侵，他們成了受害的無言者，只能吶喊、舞動。李永明透過陶藝形式，讓此吶喊轉換成迎戰的「盔甲帽」烈舞，體現這族群需要被看見、被關注的急迫需求。為表達對他們的推崇，李永明除了用土片強化舞動的人形，燒製時並擷取族人傳統的坑燒陶器法，以此呼應達悟族人質樸、熱烈愛土地的精神。另外〈看海的日子〉、〈期待〉及〈與風共舞〉等，皆為坑燒陶器系列佳作。

　　李永明近年的「賽德克・巴萊」系列，人物動作較多、擺動弧度也較大，裝飾配件則複雜而細緻。他甚至將土狗、野豬等台灣獨有的動物，同時並置在作品當中，加添環境的實境性；作品包括：〈狩獵歸來〉、〈簧音傳情〉等。在燒製上，李永明於人物表面，塗上明度較高的化妝土，並改採瓦斯窯高溫燒成，讓整體朝向溫暖、愉悅的情緒做表徵，跳脫以往以坑燒或柴燒燒製時，作品質地相較脆弱以及情感暗黑的表現。

　　今年將近八十歲的李永明，在偶然中接觸到陶藝，之後深耕於原住民議題，而對台東陶藝教學的傳播，亦以責無旁貸的信念堅持著，造就後山一片陶藝沃土。綜觀來看，李永明是一位能夠為需要者貢獻，對創作深入殊異文化，為原始生命力傳頌的詠歌者。

　　李永明的工作室位在台東市郊，採取居家和工作室混合使用的規劃設計。從大門進入，右邊是方形狀的住家，內含展示區與休息區，朋友或訪客來時，他會安排進入住家觀看作品或是品茗交流。左邊則是工作室，呈現長方形體，最遠端擺置一座瘦高狀，容量達二分之一平方米的瓦斯窯，幾個大瓦斯桶則靠牆排列整齊，打開窯門窯內放滿「賽德克・巴萊」系列作品，他才剛結束燒窯。另外練土機、拉坯機以及電窯等作陶設備，也沿著牆壁擺放，而各個機械的上方則堆放著拉坯板、釉料桶等物品。靠近門口處放置一座工作桌，旁邊堆棧了許多進口雕塑土，桌上剛完成的兩組新作，都是利用此種雕塑土所完成，兩組像是即將去狩獵的家族式作品，雖都尚未燒製，已經十分的生動。

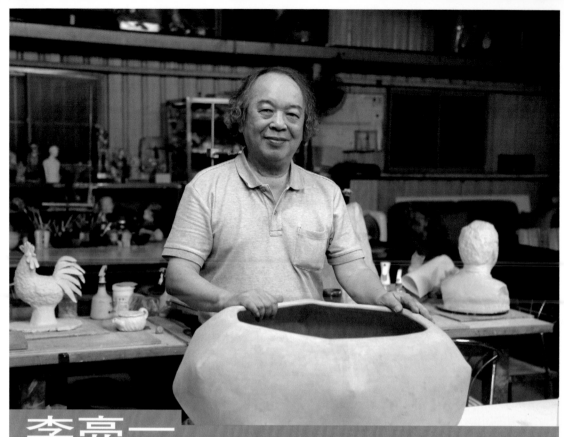

李亮一

開啟台灣現代陶藝盛況的推升者

　　李亮一說：「任何藝術創作，不論是音樂、美術、戲劇、雕塑⋯⋯，都是一種排列組合，差別在於媒材不同。而陶藝或是雕塑，創作訣竅則是利用光線明暗、角度變化、線條安排等形塑出造形，但最終創作者還需在造形中注入靈魂，才能表達其中韻味。」這理念由身體微恙的李亮一作表述，格外顯出他急欲傳承陶藝創作的焦慮感，有如在1981年「中日現代陶藝家作品展」引發社會討論後，他成立「天母陶藝工作室」致力推升現代陶藝一般。

　　1943年出生於台北的李亮一，家境康富，父親是台大醫生，他是家中唯一男丁。二次大戰父親被徵調至戰場當軍醫一去未再回來，不久母親改嫁，從此與祖母、姑姑相依生活。從小數理甚好的他，總認為複雜的數理要將它簡化，才容易理解、實踐。而李亮一也將這樣的理念，運用在陶藝創作與看待人生態度上。縱使聰穎，但孤單與失落感，始終躲藏在他內心角落，直到就讀延平中學，青春都於蒼白中度過。而他終究沒考上大學，服完兵役之後，始考入國立藝專(現國立台灣藝術大學)首屆雕塑科。1983年李亮一獲國立台灣藝術大學的傑出校友榮譽。當時藝專教學，都以傳統雕塑為主，像是作人體、頭像等基礎課題。屬於理工思維的他，轉而對具邏輯式的浮雕產生濃厚興趣。李亮一說：「『浮雕』能捕捉住光線，製作明暗層次。例如雕塑葉子時，利用體積變異及線

花 2006 30×30×5cm

「菜園交響曲」系列—絲瓜花開時 2006
30×30×6cm

「陶板」系列—花1 2014 48×48×2cm

「自由曲線容器」系列—花器 2017
37×37×9cm

條的起位、升降、流動，造成視覺錯視，可達到美妙的藝術效果。」

1970年藝專畢業的李亮一，在台北市蘭州國中教授八年的美術與工藝課程。這時期，他將自己位在台北雙城街的住所，提供給畫家開畫室，自己也於畫室教授雕塑，同時向吳讓農學習陶藝，並向吳老師購置電窯等作陶設備，開始密切接觸陶藝。1970年代末思緒活躍的李亮一，一面作陶藝，一面在天母區中山北路設立禮品工廠，將陶瓷技術運用在珠寶製作外銷至歐美，可算是陶藝文創品的先驅。開發陶瓷珠寶時，李亮一將紅、黃、藍、紫等各種釉料混和上黏著劑，先逐一塗抹於各個桶罐的壁面，再一次性把百餘棵陶珠置入當中滾動，美麗陶珠即上釉完成。五顏六色陶珠串在一起，豔麗又時尚，這種陶瓷珠寶曾經流行一時。

李亮一因為有至親長期居住美國，經常有機會出國拓展藝術視野。1981年「中日現代陶藝展」引發議論後，李亮一至歷史博物館參觀展出，深感此階段對陶瓷教育具推廣之必要，因此於同年成立天母陶藝工作室(1981~1991年)，提供現代化形式的學陶平台，不僅提昇學員們陶藝技術，對於藝術視野與理念澆灌也同時精進。1981年至1985年是台灣現代陶藝，在國際視野與創作能量大躍進的階段；李亮一率先邀請日本陶藝家籐田修進駐工作室，為學員解惑日本現代陶藝進步的因由，再陸續邀請國內外陶藝名家，舉辦講座、創作營及展覽，共同競藝與觀摩。也不斷舉辦如造形、釉藥、化妝土等材料解析和技術示範，受邀者不勝枚舉，包括華裔加拿大陶藝家顏炬榮以及培德‧克萊甫(Patrick Shia Crabb)等人，開啟台灣現代陶藝的盛況。

天母陶藝工作室並聘用姚克洪、陳國能、唐國樑、杜甫仁、白宗晉以及王俊杰等助教，擴大播撒現代陶藝種子。自工作室接連出來的陶藝家，包括蕭麗虹、蘇麗真、呂淑珍、郭雅眉等為數眾多。1982年至1985年，天母學員每年舉辦「醉陶展」，鼓勵大眾一同醉心在陶藝世界。1986年由李亮一帶領姚克洪等人示範出版的陶藝專書《陶藝技法1.2.3》，內容深入淺出十分精要，是學陶者入門的重要工具書。

1985年李亮一舉家遷至美國(1985~1994年)，他進入加州州立大學長堤分校、富爾頓分校等進修陶藝與雕塑。後來認識了美國陶土及陶瓷原物料的生產商Laguna Clay Company，了解到「美國土」特殊的質地與塑形的方便性，即將其代理進入台灣販售，提供國內陶藝家使用(現已轉讓)。

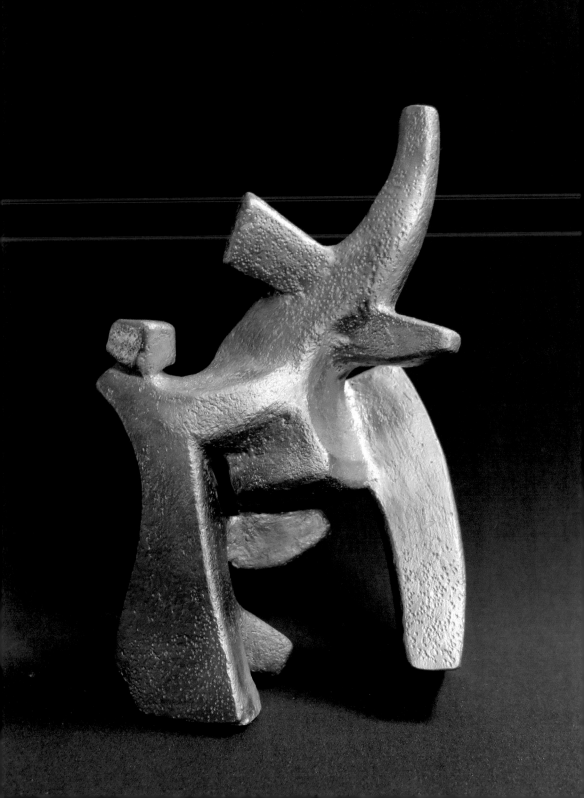

「小動物」系列─陸海空組合1 1990

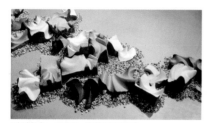

形形色色 2012 陶磚凹凸組合

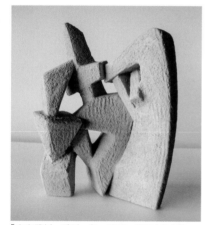

「文字雕刻」系列─湖 2014 25×14×27cm

雕塑原型隨處可見

左頁・「文字雕刻」系列─1 2015
20×15×30cm

1996年兒女長成後，李亮一返台定居。為了接續結束的天母陶藝工作室，他另行在台北雙城街成立「台北陶坊」，只是經營面向從教學，轉向陶藝工具、材料、書籍的銷售(台北陶坊2005年結束經營)；從不間斷陶藝播種與深耕的他，仍匯聚子弟兵姚克洪等編印《陶訊》季刊、建置「台灣陶藝網」，並持續地舉辦教育講座。直到今日李亮一遷至八里工作室，除了作陶之外，一有機會仍至各處推廣現代「新觀念」陶藝。

李亮一說：「路邊一朵小花，比黃豆還小，它有黃色花瓣、紅色花蕊、剔透綠葉，十分動人心弦。我用雕塑手法，以陶板做素材，用大對小、凹對凸、陰對陽，由線到面、從聚到散，以相對形式，將它演繹成一座美麗花園。」事物是對照出來的，幽暗對比明亮，在明暗對照時藉著陰影讓主題更形立體、有動態、有生命力。

李亮一的創作具有豐富主題，他以獨到雕塑手法，淋漓表現作品，包括寫實主義、表現主義、象徵主義、自然主義、抽象主義等各式風格。這些無與倫比的作品，包括幾可亂真的「小動物」系列、按自然律動開花結果的「印象菜園」系列、解構再扭動形體的「排列組合」與「文字雕刻」系列等，都有如具魔法一般，足見其才華。近來色彩鮮艷的「形形色色」與「花之耀」系列，是利用色彩變化，讓黝暗環境吟唱出華美的快樂頌。

李亮一訪談時，身體正在接受治療，卻同時至鶯歌陶瓷博物館教授陶藝雕塑課程。他正與時間賽跑，要將一身絕學傳授給所有的作陶人。「我靠著那加給我力量的，凡事都能作。」(聖經腓立比書4:13)因為有像李亮一一樣的陶藝家，擴大對陶藝生態的深耕厚耘，台灣現代陶藝始終受到矚目。

李亮一現今位在新北市的「八里工作室」，空間相當寬敞，是一處二層樓鐵皮廠房所改建。空曠的二樓，設置成展示間，也是教學示範區。一樓則為完整的作陶區，除了自己做陶空間，他還隔出數個小型創作室，提供陶藝工作者使用。工作室中三個大小不一的電窯、瓦斯窯以及各種土料，分門別類排列整齊，讓需要的作陶者方便使用。

對於陶藝工作室的管理，李亮一是一個重要典範，過去出入過天母陶藝工作室者，即能了解其中整潔乾淨的樣貌。他管理的法則就是複雜的事將它簡單化，事、物條理清楚即能產生無限的價值。

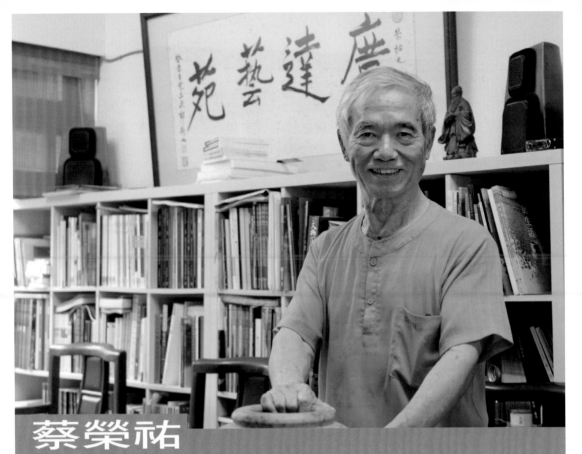

蔡榮祐

台灣現代陶藝發展雋永的縮影

　　1980年代是台灣「陶藝」的時代。1970年代台灣進入鄉土熱潮，在找尋本土化時，美術界陌生的陶藝以十年不到時間，成為擄獲人心的全民運動。陶藝前輩林葆家、吳讓農、王修功等，接續在陶瓷技術、思想上的觸發，讓產業陶瓷轉向個人陶藝的創作。評論家宋龍飛在《藝術家》「誌上陶藝展」專欄，擲地有聲的進言，推波助瀾帶動陶藝飛揚風氣。陶藝家感受到這鼓動的風潮，前仆後繼地推出聯展、個展，其中以王修功、林葆家、吳讓農、邱煥堂、蔡榮祐、孫超、張繼陶、楊文霓等最常見。博物館、藝廊在銳不可擋的熱潮之下，紛紛舉辦陶藝展覽，其中以「春之藝廊」最富盛名。陶藝大興後，在下個世紀設建「台北縣立鶯歌陶瓷博物館」，主要也是承接來自陶藝界　實的成長及自發力量的成果。

　　蔡榮祐是陶藝時代的「承先、啟後」者，他承接台灣陶瓷轉型到現代陶藝，讓陶藝品走進生活，陶藝家開始靠作品為生，形塑「專業陶藝家」的第一人。他也是開啟陶瓷技藝，將傳統拉坏裝飾多掛的釉彩，啟動出「拉坏即是陶藝」的第一人。蔡榮祐1944年出生於台中霧峰，在眾多的兄弟姊妹中排行第十。霧峰國校畢業後，1957年至1962年進入五年制霧峰農校。畢業後他並沒有真正務農，而是到台中的印刷廠做學徒。1966年曾經進入侯壽峰畫室學畫，1967至1968年，他的膠彩畫入選中部美展與台陽美展。蔡榮祐表

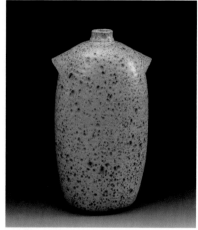

肩瓶79　1979　17.8×17.8×32.5cm

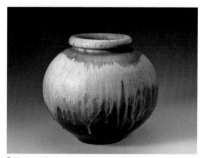

「圓滿」系列—01　2001　34.6×34.6×31cm

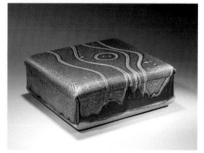

「包容」系列—05-2　2005
27.5×27.5×10.5cm

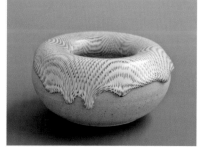

「包容」系列07　2007　17.8×17.8×8.8cm

示，後來在釉彩能夠自在揮灑，學畫是重要的經歷。

　　一直想靠美術維生的蔡榮祐，學過攝影、收集雅石，也曾畫過外銷畫，不過都沒有發展出來。直到1975年他在中部古物店，看到楊連科的手捏陶器，物件充滿質樸的手趣，而且售價頗高。這對於蔡榮祐來説，是一道指路天光，素人楊連科因而成了他陶藝入門老師。蔡榮祐一路仿隨楊連科，兩人後來將手捏陶器寄燒於大甲東地區的窯場，並且開始要求窯廠師傅拉坏製形，提供他們捏塑裝飾。如此做陶雖然有了銷售成果，但蔡榮祐認為無法針對造形與釉藥有所認識。1970年代，台灣陶瓷專業知識相當貧乏，而窯場內的技術、釉藥，大多由師徒直接傳授並不外傳。1975年，初創刊的《藝術家》雜誌，邀請由美返台的邱煥堂，撰寫「陶藝講座」專欄，解析陶瓷相關的知識。極欲擺脱綑綁的蔡榮祐，因閱讀雜誌內容，決定北上拜邱煥堂為師。蔡榮祐説：「我記得那天是1976年9月6日。」

　　蔡榮祐在台北學陶將近八個月，他在邱煥堂「陶然陶舍」學習揉土、拉坏等技法，而心中懸念的釉藥學，則到留日林葆家「陶林」陶藝教室研習。蔡榮祐的陶藝之路，始終有清楚的方向，就是「習藝餬口」。1977年5月，蔡榮祐回到霧峰老家，即刻在家裡建造首座瓦斯窯，並以自製腳踢轆轤，開始拉坏做陶器，同時成立工作室「廣達藝苑」。事實上，他在回霧峰之前，已經有作品透過歷史博物館送至義大利法恩札國際陶藝展並入選，爾後連續三年（1978、1979、1980）也同獲入選。1979年，他突破慣用的拉坏造形，以女裝墊肩概念之作，再獲歷史博物館舉辦的「中華民國現代陶藝展」第二名。之後幾乎年年獲得獎項。1983年膺選全國十大傑出青年。

　　蔡榮祐在國內美術界名氣大開，則與1979年「台中建府九十周年」慶祝活動有關。因為屢獲獎項，經常上報的蔡榮祐在中部藝文界具有聲名，因此被邀請舉辦陶藝個展，做為其中的慶祝活動。而此次展覽呈現出的盛況，除了是蔡榮祐的「生活」陶藝品帶動出的商機想像之外，台灣社會對本土陶藝長期的期待，致使能量大爆發也是主要原因。接下來蔡榮祐在「春之藝廊」，連續個展（1979、1980、1983年）的成功，更奠定他在台灣現代陶藝重要的位置。

　　創作陶藝超過四十年的蔡榮祐，作品形態很多元，呈現融合又古典的特質。從瓶、罐、缽、盤等單一種造形，到「惜福」、「圓滿」、「憨厚」、「耿直」、「包容」、「親情」等系列性創作，不一而足。其中又以「圓滿」、「憨厚」、「包容」等，最膾炙人口。前兩系列大都拉坏製形，事實上，

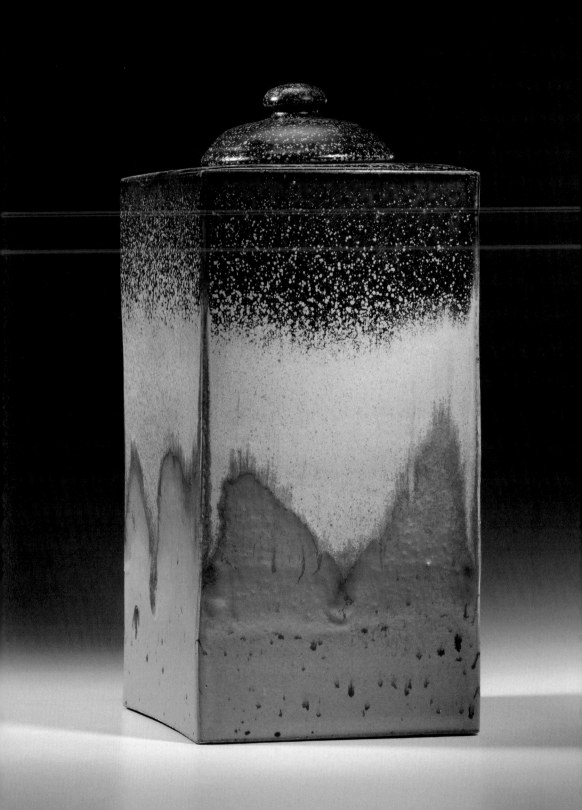

「憨厚」系列—08-1　2008　38.8×38.8×27.6cm

「親情」系列—08　2008　30.3×30.3×89.5cm
（左）、28.1×26×87.1cm（右）

作品陳列室

左頁・方圓憨厚04　2004　17×17×36cm

蔡榮祐多數作品都以「拉坯」為主，渾厚、豐滿的形器，是他形體上主要的特色。在拉坯時他會將形器頸部刻意縮短，肩部則寬博放大，讓體態挺拔而有氣勢。器形表面的多層上釉，也是他陶藝上的一絕，上釉時首先在底層施以深黯釉色，例如鈷藍、鐵紅、茶葉末等，透過暗色系讓作品沉穩大器，上層再施以明度高的淺色釉，例如乳白、黃釉、褐色釉等，偶爾還以噴槍點狀噴灑上綠釉等，製造表面的流動效應。而蔡榮祐長期延用的「北埔土」，是讓器物表面在還原燒時，產生層次不同暗褐色斑點的秘方。在950℃還原焰時，增加瓦斯量、減少出氣量，高爐壓「軟硬兼施」的燒窯方法，也是創造作品樸拙耐看的重點。以土板製形的「包容」系列，是他較為近期作品，結合高溫硬土、低溫白雲土以及釉藥等，堆疊三層的陶瓷材料，在高溫1250℃延遲效應中所燒造出的作品，硬、柔之間相互包覆結合，視覺效果意蘊無窮。

　　蔡榮祐在陶藝界四十多年，對生態產生的影響力，包括：開啟專業作陶，引發「專業陶藝家」社群的生態。開設「廣達藝苑」、成立「陶痴雅集」，對民間陶藝教育的貢獻。長期貼近陶藝社群，擔任第二屆台灣省陶藝協會、第三屆中華民國陶藝協會、2013年中華民國傳統匠師會等理事長職務，以及台灣工藝之家評選委員和陶藝相關競賽評審或者審查委員，致力服務社群人口。蔡榮祐與陶藝界的密切性和關聯性，幾乎無人能出其右，堪稱是台灣現代陶藝發展雋永的縮影。

　　1977年蔡榮祐在霧峰成立「廣達藝苑」，之後未曾搬遷過工作室。不過1999年台灣遭受九二一大地震，他位處地震帶的工作室受災嚴重，地面裂開，作品與收藏文物破損無數，堅毅的他聯合全家力量，很快時間之內即重建家園，工作室亦重新運作。

　　2016年蔡榮祐將原霧峰工作室，原地擴建成小型的陶瓷廠。整體除了住家、展示間依舊之外，工作室外圍，另擴張成生產文創陶瓷的廠區；幾座大小不同的電窯、瓦斯窯輪流燒製作品，已經完成的素燒半成品，整齊有序的置放在廠區內。產品多以茶壺、茶杯等品茗器物為主。蔡榮祐說：「陶瓷廠主要提供家人，做產品開發與生產之用。」2018年家人共同在台中市屯區藝文中心，舉辦「茶、陶、花」蔡榮祐家族三代陶藝聯展。

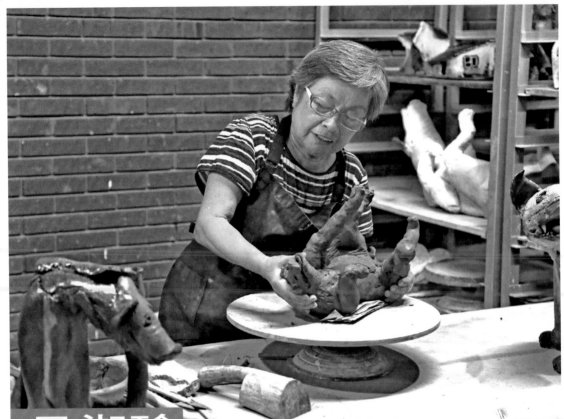

呂淑珍

直覺陶塑、體現烈愛

「藝術是個人內在感受形於外的表現，也是體現生命過程最佳的途徑。」特別像是呂淑珍這樣一位，經歷強烈生命過程的女性陶藝家，透過陶土自由的捏塑，直接體現出巨大的情感，作品因而充滿張力。作品包括〈陶塑女體〉、〈陶犬眾相〉等精采佳作。

1945年呂淑珍出生於福建廈門。1949年由於國共內戰情勢緊張，從台灣到廈門經商的父親於是將全家遷回台灣，先落腳在台中后里又遷移至豐原。呂淑珍出生時因為難產，而造成右眼傷殘。她說：「我的家庭組合比較複雜，加上眼疾，成長過程並不快樂。」擅長讀書的她，因而寄情書本，之後自台中商業學校畢業。

高商畢業後，父親為她安排到銀行工作，以便能兼顧家中事務。個性反骨的她，並未聽從反而至補習班補習準備繼續讀大學。1966年呂淑珍進入國立藝專國畫組就讀，一起考入的還有後來成為她先生的水墨畫家李義弘。

1966年至1968年藝專畢業的呂淑珍，進入基隆市第四中學教美術，也曾經到台中縣潭子國中教書，短暫回到豐原與家人同住。1968年呂淑珍與李義弘結婚，回到北部基隆市安樂國中擔任教職長達19年。這段期間她並未接觸陶藝，反而著力於水墨畫當中。她說：「我的焦墨用的很好，掌握得住筆頭蘸水量，用輕重強弱的技巧，將水墨氣韻畫得

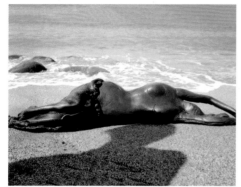

輕歌漫舞　2001　翻銅　100×23×19cm

花非花　2012　32×18×88cm

媚之花　2017　49.5×40×7cm

氤氳溫潤、渾厚華滋。也能將花青調製到很穩當，運用得恰如其分。不過讓我耿耿於心的，展覽時總聽到畫作是先生幫忙修改的。」積極的呂淑珍，開始找尋不同的創作路徑，用以證實自身才能，原本就鍾情雕塑的她，因而走入陶藝世界。

1980年至1985年，她進入天母陶藝教室，與李亮一學習陶藝，朝往專業陶藝家之路邁步，在五年學陶期間，同時也見證了天母教室發展過程(1985年李亮一舉家遷至美國而停止)。呂淑珍表示，行事、思想自由的李亮一，教她拉坯、修坯等作陶技巧，但並不強迫她非要做什麼或是像什麼？寬容的教學像是提供一處場所，讓她滿載的情緒，能藉由陶土盡情釋放。剛開始她做一些手捏茶壺，再來則捏塑狗、兔子等各種動物，嘗試直覺性的作陶方法。除了學造形，也到楊作中教室學習釉藥課程，賦予特殊造形獨特的釉彩。1985年首次個展於台北阿波羅畫廊。

呂淑珍的陶藝，主題多來自個人生活經驗。她將內在感受的酸、甜、苦、辣直接用陶板或泥條塑形表達，為了傳達強烈情感，有時會出現結構的不平衡，甚至扭曲的狀態。整體作品，以成形快速、雄姿颯爽為特色，理直氣壯毫不扭捏作態，真誠之勢每每擄獲觀眾眼光。從早期到現在，作品包括女子系列、花草系列及陶犬系列等，這些系列並沒有清楚段落切割，而是經常交錯呈現。

她最早受到矚目的「女子」系列，以立體陶塑或是陶板刻畫作表現，形態以抽象或是半抽象的裸女為主。女體造形皆為豐乳肥臀，或坐、或臥、或立姿態萬千豪放美麗。呂淑珍以一種單純對女子身體原始美作出發，直接且強烈的塑出她們成熟燦爛的胴體；女子的眼睛微閉，雙臂張開或撫弄髮絲，有時像是在與觀看者對話，有時又像喃喃自語，熱烈、自在。富含水分的釉彩，隨興的在體態上擦染，或濃、或淡女子神情更加迷濛夢幻，顯露呂淑珍在水墨畫暈染的實力。作品包括〈春風行〉、〈陽光下〉、〈為你歌唱〉。

「花草」系列，以蘭花、荷花主題最多，放大的花朵介於抽象與半抽象之間。其中作品「幽蘭」，以陶板直接捏塑花形，重複花瓣如同山澗深谷，當中局部的花瓣線條捲曲流動，一朵花心嫣紅地盛開於正中心，背後暗

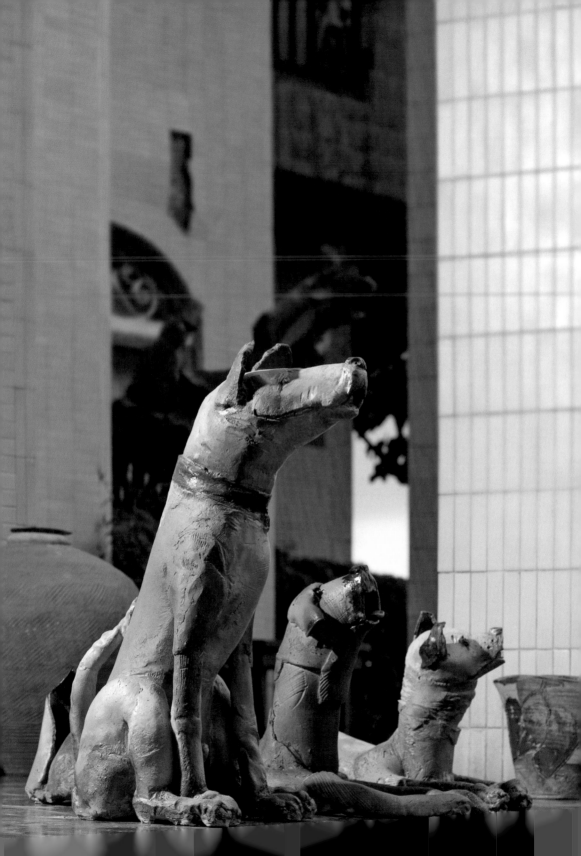

我叫點點　2006　35×53×58cm

遇見愛—呢呢與喃喃　42×86×94cm（左）、
98×50×98cm（右）　2017

工作室中已完成的作品

左頁‧陶犬相　2005

黑密叢顯見一道深不可測的裂痕，像是被利刃用力劃開，
自花心延續下來的紅色釉料涓滴在花瓣下，像是血水也像
是包覆的紅色糖衣。直白的花卉外形，充滿感性的有機曲
折以及性感的感官魅惑，讓人聯想到美國女畫家喬琪‧歐
姬芙(Georgia O,Keeffe 1887-1986)相關花朵的繪畫。

　　長期生命重心都以家庭為主的呂淑珍，1993年全家移居
至台北三芝。由於山中環境廣闊便飼養一群狗兒為伴，至
此為牠們投注無限心力。呂淑珍說：「狗對人的情感，忠
誠且全然。」1997年〈觀世犬〉、2006年〈陶犬相〉及
2018年於新北市鶯歌陶瓷博物館〈當遇見愛〉個展，皆是
以狗兒為主題的展覽。以陶板成形的陶犬，紀錄一家人與
狗兒相處的樣貌，牠們或坐、或躺、或遠望姿勢眾多、神
情豐富。呂淑珍說：「我以手塑的方式，由狗兒身體開始
捏塑，再往四肢、頭尾去拼接。」她並不在意結構是否完
美，快速的將土塊切斷或者撕開，直接加以接合，如果銜
接不完全，將再撕一塊土或捏條土條黏貼上去，如此肌肉
的力度、如實的量感，便顯現了出來。如此直覺的剪、貼
土之陶塑方式，看似快速隨意，卻是出手得盡善盡美，顯
見呂淑珍已經對於形體能自信的拿捏以及看待陶藝創作的
自由自在。如同她所說：「有像即可、情感要緊。」

　　呂淑珍是一位「用力」的女陶藝家，創作用力、存在用
力，而陶藝便是她承載所有力量的世界。在這個世界裡，
她以獨具的奇想，利用直接拼貼的塑形技術、自然酣暢的
流釉，處理自我價值的混沌，陳述熱烈的情感，最終找到
最佳的藝術特色。

　　呂淑珍的工作室，位在台北三芝的山間，沿路山巒疊嶂
優雅起伏，閒適清靜的山林，散發悠靜恬淡的疏朗氣息。
事實上，這區塊有許多陶藝家在此落腳，而呂淑珍的工作
室還在山裡的更深處。

　　在將近五百坪大的生活空間，五分之四的面積為前庭花
園，主要是讓飼養多年的狗兒能自由奔跑。另外五分之一
屬於住家區塊，一部分是呂淑珍做陶的範圍，另外則是先
生李義弘專用的空間，兩人互不干擾各有所屬。呂淑珍
說：「這個寬闊的地方，十分安靜舒適，很適合居住與創
作，是我們以作品換得的美好處所」。

　　呂淑珍使用的釉色簡易且明快，多以透明釉、灰釉以及
黃褐釉系為主。簡單的釉色搭配在造形繁複的作品上，更
加突顯內在力量與情感。

孫文斌
在銅紅釉器裡閃亮存在著

　　孫文斌的「銅紅釉器物」是他陶藝重要的風格代表。銅紅釉是一種以「銅」，做為發色劑的釉種，個性敏感有如一匹野馬，只有開闊大器的形體，才足以讓野馬奔馳；孫文斌創作陶藝，多數時間都在與這「釉」、「器」作對峙，而他自身也是一匹自我對峙的野馬……。

　　孫文斌說：「我卅九歲時才意識到要寄情陶藝，潛在未能安定的靈魂，藉此找到依歸。」1945年出生於東北遼寧的孫文斌，1949年傳奇地來到台灣，之後一家人落腳於台北縣三重埔。在台灣父親延續經營在大陸時與油、米、茶等相關物資的生意，只是就像無法掌控的時代命運一般，生意也是起起伏伏，終究以落幕收場。1956年孫文斌在台北喬治中學畢業，之後並未再升學而進入社會工作；他從事過印刷廠業務人員、印刷工人與廣告美術編輯等，也曾在1980年傾注資金創業，首例引進電腦印刷排版，孫文斌說：「我認為戰後的日本印刷技術已經遠遠超過台灣，因此毅然借貸購入日製的印刷機器，準備力挽自己的印刷事業。」只是他並沒有成功，因此決意離開職場，那年孫文斌卅九歲。

　　1983年孫文斌從台北移居到中部，居無定所的他，搬家成為日常慣有的事。孫文斌說：「我在中部住過的家超過十五處！」他愈搬家愈往深山裡去，甚至深入至南投縣霧

歸路　1990　23×23×34cm

探　2003　14.6×14.6×8.5cm

瑞獸壺　2012　16×10×8cm

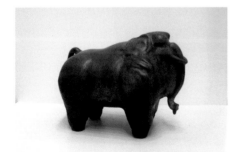

「瑞獸」系列—2015　2015　40×24×28cm

社的春陽部落，此地的賽德克族甚至暱稱它為祕密花園。1999年在經歷九二一大地震後，孫文斌仍繼續在霧社居住了很長的時間，直到近年才搬離山中，選擇趨近埔里市區的山邊蓋工作室落腳。長期遺世絕塵，他說：「我是為了面對自我、思想存在的價值！」古希臘哲學家德謨克利特認為，人只有通過節制享樂，過一種孤獨的生活，才會獲得精神上的愉悅。

孫文斌曾經進入李亮一開設的「天母陶藝教室」啟蒙過陶藝，也進入過蔡榮祐的「廣達藝苑」學陶；後來他便與蔡榮祐及廣達藝苑成員結盟成「陶痴雅集」，並長期參與其中的聯展。孫文斌說：「我在學習過複雜的陶藝技術後，便一人獨自在『春陽部落』度過十一年的光陰。」在這十一年當中，是他建構藝術思想以及技術精進最快速的階段；此階段的作品「海綿」系列，即是重要的代表，他利用海綿自然脹縮與吸納的特性，演繹形體表現空間的虛實辯證；創作時或擠壓或捆紮來架構造形，並將定形的海綿浸入泥漿當中，而未能浸潤泥漿的海綿，則持續用噴槍噴覆蓋滿，整體待至海綿乾燥之後進行素燒，出窯再噴以無光釉燒製完成。「海綿」系列，表現出孫文斌對形態自由掌握的能力。藉由海綿的吸附，轉換出對空間存有的掌握，尤其海綿作品在燒製的同時，也一併將內在空間消除，留下可見的外在實體，這樣的做陶方式十分蒙太奇。

理解形態與空間對應的關係後，孫文斌再將感知中的形體，透過物象具體表現，這些物象是他長期獨自生活，透過視覺、聽覺及意念的拼合，為了體現這些天馬行空的物象，他還研發屬於此種形體所用的「銅紅釉」系，力求完美的表達；這些作品在2000年至2003年「瑞獸」系列與「山形」系列中，皆有體現。數年之後，2012年作品出現改變，將外形相似的形體、釉色，開始以中國傳統符號甚至神話故事，架構出奇異的神獸器物，暗示從過去到現在萬物的相生、相續，周行而不殆。這種受老莊思想清靜無為所啟發的獸形器物，逐漸成為他創作的主題。

2015年孫文斌再將作品變異，例如作品「瑞獸系列—2015」；整體的外形有如半狒半象的走獸，形體渾厚又具量感，頭部有長鼻、底部有捲尾及眼耳等器官，似有若無的以抽象手法表達。事實上，這種強化外表量感，並以內斂偏暗銅紅釉作包覆，整體出現形貌大器力量內隱的視覺境地，在小品瑞獸壺以及茶碗當中也出現；「瑞獸壺」

佛手瓜蓋罐　2014　26×26×36cm

雙象蓋罐　2014　40×40×28cm

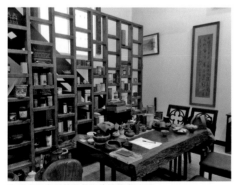

山居歲月中品茶與作陶佔據最多時間

左頁•「瑞獸」系列—2　2012
56×28×36cm

以抽象獸的四腳演化成壺的圈足，獸頭則成為壺嘴，具工藝趣味又有藝術品味。而「茶碗」，圓中見方，形體沉穩，外披銅紅釉色，釉彩在經過三次重複燒製之後，幻化成窯變面貌，應和著手指按印，釉色自由流動如飛瀑一般。

孫文斌近年的作品，有朝向容器作表現的趨勢；包括〈雙象蓋罐〉、〈佛手瓜蓋罐〉、〈花窗蓋罐〉等。其中〈雙象蓋罐〉與〈佛手瓜蓋罐〉可以一起觀看，通常「蓋罐」讓人有容器的概念，甚至產生便宜感的聯想，但孫文斌說：「陶藝可以先使用、再收藏」；如果將陶瓷看作工藝，首先就應該具備好使用的條件，他希望這些蓋罐，能夠在好用之後再求好看。當中的〈佛手瓜蓋罐〉釉色青亮爽麗，蓋鈕恰似佛手瓜蒂頭的挪移，足部處向上捲曲將視覺空間往上墊高，整體蓋罐注入自然息氣，有如掛在菜棚架中甦活著的瓜果。

孫文斌以孤獨的存在，度過大半生，從生命體驗中選擇忠實自己，越過七十歲後至今回首，在遺逝的過往他用回歸作答辯，孤獨的心性他已將其收藏在各種銅紅釉「蓋罐」當中。事實上，從過去到現在，當他的「銅紅釉」器物在世人面前展現時，孫文斌在陶藝界始終閃亮存在著。

孫文斌位在南投仁愛鄉的工作室，景色四季分明、美不勝收，尤其一到深秋，楓紅怒放在青綠山谷，以鋼構搭建的灰色工作室，有如一個被色彩包覆的器物，時而顯現時而又看不見。

孫文斌將近卅年，一直居住在沒有鄰舍的深山中，他簡單的工作室，外在雖然不華麗、內部設計卻相當有品味。整體平房的建築，以客廳將住家與工作處區分成左右兩部分。居中的客廳以綠色木頭柵欄做成背景，讓屋內沉穩氣氛達到畫龍點睛活潑顯色的效果。在右側的工作區，空間不大一眼就將內部盡收眼底；沿著牆邊的窯爐，一個瓦斯窯以及一個電窯依序擺置。瓦斯窯旁邊控制流量和壓力的管線，布滿整個牆面十分壯觀，足見他在燒製銅紅釉的用心與費工。工作室中其他作陶設備，還包括噴釉台、陶板機等，但不見有拉坯機，孫文彬說：「我作陶很少以拉坯作成形。」正中間工作桌上，剛出窯的銅紅釉獸器物，形體飽滿釉色渾厚，正是他陶藝風格的代表。

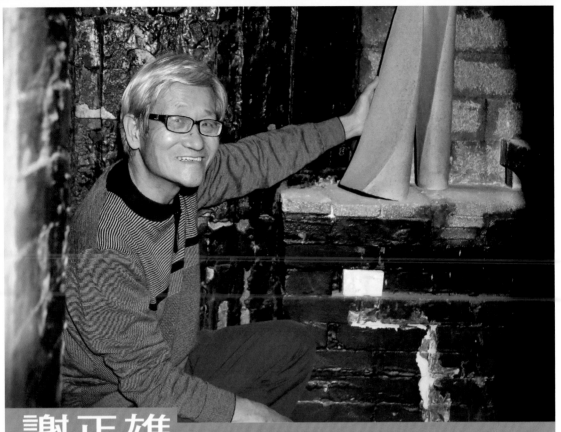

謝正雄

台灣首位舉辦柴燒個展的陶藝家

　　謝正雄的柴燒作品別具特色，而他也是台中太陽餅創始店「太陽堂」向日葵馬賽克壁畫的主要製作者。這幅委託前輩畫家顏水龍設計的壁畫，交由謝正雄執行施作，利用一塊塊馬賽克黏貼十朵向日葵，搭配飄動的雲彩，創造出獨特的視域美學。

　　1945年出生於苗栗竹南的謝正雄，父親任職於銀行，家境康富。開明的家庭環境讓他從小學習藝術，在學校繪畫比賽經常是得獎常勝軍。1961年謝正雄進入省立台中商職(現國立台中科技大學)就讀，並不喜歡商業的他，在一番努力後於1964年考入國立藝專美工科(現國立台灣藝術大學)。謝正雄說：「我很喜歡藝術創作，美術科才是我的首選。」同屆同學還有陶藝家朱邦雄。

　　1964年至1967年，謝正雄在藝專就讀時期，因為燒陶的窯爐損壞，學校並未開設陶瓷課，謝正雄也因此沒有接觸陶藝。特別的是，在他藝專一年級即將暑假前，教授「基本設計」課程的顏水龍，詢問學生是否有興趣製作馬賽克。不需要打工賺學費的謝正雄，便自願到台中製作。謝正雄說：「這幅太陽堂的馬賽克，圖稿顏水龍老師已經設計好，我獨自在老師家客廳，利用一個暑假將它完成。剛開始因為不了解製作工序，馬賽克沒用鉗子夾，直接用榔頭敲，造成現在壁畫左上部雲彩有些的凌亂，之後在顏老師指正下，才順利施作。」這幅太陽花壁畫在完成後，因正值戒嚴時期，太陽堂為避免政治干

「哈密瓜皮」系列—舒展　1984
18×17×25cm

母愛-2　1993　盤古窯時期上釉電窯燒
16×15×30cm（大）、12×14×23cm（小）

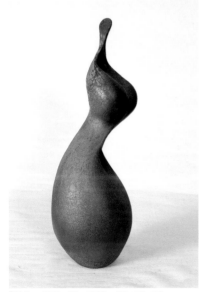

「仕女」系列—俏　1995　17×18×50cm

擾而封閉起來，直到解嚴後1989年才又重現世人眼前。經由此次馬賽克製作，謝正雄開始接觸陶瓷材質與工藝設計。

　　1967年服完兵役的謝正雄，進入台灣松下電器公司任職，1969年轉任大同公司。當時正值國內工業快速發展的時代，電子工廠如雨後春筍般興起，許多藝專美工科畢業者，都進入電器工業領域擔任設計師。1970年一直懷抱創業夢的謝正雄回到竹南老家，一邊於頭份國中任教，一邊在家族支持下開發園藝用花器，只是反應雖好但銷售不佳，最終仍告結束。1973年他轉任教於文英國中，同時與苗栗裝飾陶瓷產業連結，並將其規劃成學校特色課程，自己親自教授陶藝與工藝，直到1998年退休為止。

　　事實上，當時對陶瓷並不了解的謝正雄，在業務執行與授課上都十分困難。後來他得知陶藝家蔡榮祐曾經在邱煥堂處學陶，於是在1982年進入邱煥堂「陶然陶舍」學習，前後大約三個月，主要以陶藝造形與啟發藝術思想為主。謝正雄原本也要向林葆家學習釉藥，因林葆家遠赴日本而作罷，謝正雄因此並未學習釉藥，日後他的釉彩多數是自己實驗所得。1982年他初設工作室時，作品多以上釉的電窯燒製品為主；同年獲第十屆台北市美展佳作〈異〉、〈母愛〉等，皆為上釉作品。謝正雄也曾經燒製上釉的花器，提供批發商販售，直至1985年為止。

　　謝正雄之所以轉向柴燒發展，主要是因為在1983年看見電視報導，當時苗栗燒木柴的「漢寶窯」其製作的模型與作品，正在國立故宮博物院展出，相當受矚目。於是謝正雄與一同在工作室作陶的邱建清便相偕探訪，自此投入柴燒陶藝的創作。陶藝家吳水沂亦在1985年於台北建國花市購得古樸之漢寶窯陶器，因而至窯場拉坯作陶；生態中以柴燒陶藝作為創作風格的三人，皆在此時受到漢寶窯啟發。

　　「漢寶窯」是一座九室的登窯，窯主為賴驥才。經營方式以當地的相思木及雜木來燒製陶馬、花器、食器等陶器物，外銷至日本為主；後來因為經營困難，在1986年出售拆除。之後，謝正雄、邱建清兩人各自建蓋個人柴窯。1985年邱建清建構「大山窯」，為台灣首座四角窯形式的柴窯。1986年謝正雄以相近形式在頭份建構「盤古窯」，並於同年在台北美國文化中心舉辦個人柴燒展「踩在泥巴裂縫裡的人」，為國內首次柴燒個展。1988年他再以此窯爐所燒製的柴燒作品〈「拉坯膽瓶」系列—慕情〉，獲第二屆中華民國陶藝雙年展銅牌。1993年謝正雄為了突破溫度限制，在頭份山區另外建蓋「向

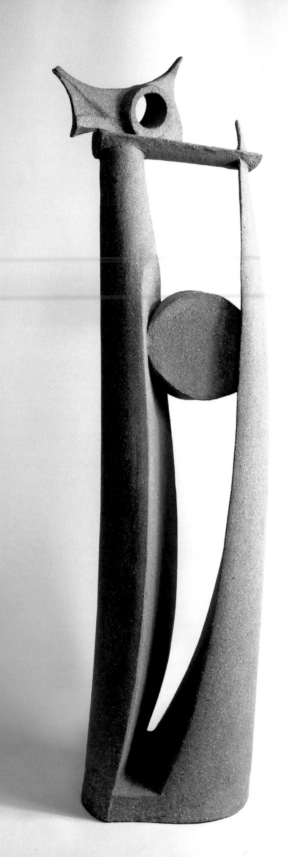

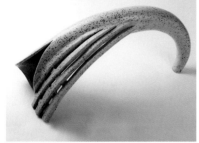

「管的旋律」系列—啄 2004 62×26×28cm

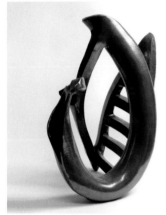

「管的旋律」系列—弦外之音 2005
35×41×53cm

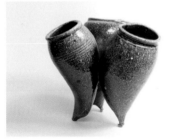

「甕的旋律」系列—力爭 2009
31×30×28cm

謝正雄仿四角窯式的柴窯（向泉窯）

左頁．「管的旋律」系列—狼蹤 2010
25×15×87cm

泉窯」，直至今日皆以此柴窯燒製作品。

謝正雄的柴燒創作，與他所蓋的窯爐息息相關。從漢寶窯、盤古窯到向泉窯，紀錄作品推演的過程，這也是柴燒創作獨特的地方。漢寶窯時期，他以拉坯也利用陶板成形，並將作品由內往外撐開，表現土崩裂的質感；此時因窯溫較低且以相思木為燃料，作品表面呈青綠色，並出現如哈密瓜表皮般的質地。作品包括在美國文化中心展出的〈「崩裂紋」系列—擎〉，及〈「哈密瓜皮」系列—舒展〉、〈「哈密瓜皮」系列—欲〉。

謝正雄之所以建蓋「盤古窯」，是為了縮小漢寶窯龐大的登窯形體，他改用瓦斯窯的概念搭建四角柴窯，屬於一種倒焰式窯爐。在盤古窯時期，謝正雄再度懷抱創業夢想，欲複製漢寶窯燒製花器、食器販售於市場，不過由於經驗不足，柴窯溫度都只在1100℃上下，始終無法突破，從此他不再執意往量產器物發展，改而朝抒發自我的藝術路線前進。在美國文化中心舉辦的柴燒個展展出之作品，〈「仕女」系列—俏〉、〈「仕女」系列—梳〉、〈「拉坯膽瓶」系列—慕情〉等，皆為此時期的創作。從這些作品可以觀察到，謝正雄的陶藝已經從傳統容器，轉變為具詮釋性格的藝術品，其中描摹女體之作尤其明顯。

之後他以向泉窯進行柴燒創作，窯溫也能突破到1300℃以上，作品表面摒棄哈密瓜皮質地，落灰達至熔融層次。謝正雄說：「我在此窯改變以往的設計，將煙道、煙囪拉長才留住溫度。」具強烈個人風格的代表作，「管的旋律」系列、「甕的旋律」系列，即在此時期完成。作品包括〈「管的旋律」系列—啄〉、〈「管的旋律」系列—弦外之音〉、〈「管的旋律」系列—狼蹤〉，以及〈「甕的旋律」系列—力爭〉等。管狀體在扭轉、變形下，透過窯內氧化、還原火焰，交織出立體視覺的紅、白色澤，線條在空間裡理性地交結、貫穿，整體作品活潑且奔放。

「創作不僅是題材或是造形的改變，更是勇於探索自身的表達。」謝正雄如此說道。1990年代是台灣現代柴燒摸索的階段，各種技術、資訊相對缺乏，對於不斷想自我突破的謝正雄來說十分辛苦。不過至今他仍然堅毅地走下去，要在台灣柴燒界拓印下個卅年的足跡。

1993年謝正雄在苗栗縣頭份的山間，購地建蓋了「向泉窯」工作室。整體占地約六百坪，區分成休閒區、工作區及燒窯區。他主要活動的工作區，是兩層樓的鋼構建築，樓下放置電窯、拉坯機，也陳列部分的作品。樓上則是他創作的地方，謝正雄通常在地板上做陶，尤其是近期「律動」系列的管狀體，他說：「在地板上施作，既省力又能自由揮灑。」

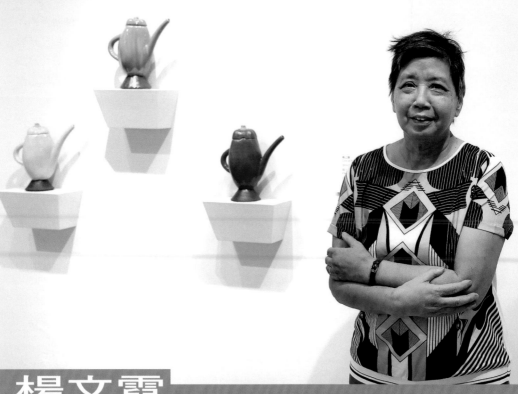

楊文霓

見證台灣現代陶藝發展的四十年

　　1981年「中日現代陶藝家作品展」，是台灣陶藝發展重要的起始點，揭櫫現代陶藝日後不論在形式、在內涵上所有可能。受邀參展的十七位陶藝家(實際展出者二十一位)，都是生態中具代表者。其中楊文霓除了學養完整外，之前於1980年已經在台北「春之藝廊」舉辦過首次個展，獲得藝術界甚高評價。當時陶藝家開過個展者，還包括吳讓農、馬浩及蔡榮祐等。

　　楊文霓在陶藝生態中，可用「真、精、新」來形容她，為人天真、形式精確、觀念新穎，作陶四十年給人始終如一的形象。楊文霓1946年出生於美國，1947年隨父母回到上海。1949年國共戰亂，具公務員身分的父親隨國民政府來台，母親則與楊文霓及妹妹留置上海。1961年楊文霓隻身赴台與任教台中東海大學的父親團聚，並就讀台中懷恩中學。1967年自台北北一女中畢業，申請進入美國密蘇里州威廉伍氏學院主修數學，1971年獲學士學位。1972年至1974年，進入同校藝術研究所主修陶瓷、副修設計，之後獲碩士學位。

　　1975年已在美國結婚的楊文霓，隨著化工專業的先生回台定居，楊文霓成為首位返台發展的留美陶藝碩士。回台之初，剛成立不久的「國立故宮博物院」適逢需要陶瓷人才，1975年至1979年楊文霓任職於台北故宮。在故宮任職的四年中，主要負責複製古陶

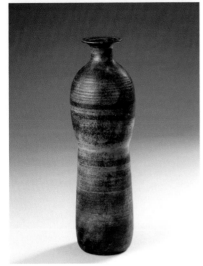

鐵釉長瓶　1980　13×13×35cm

盤　1982　29×29×6cm

刻紋蓋罐　1993　23×18×26cm

瓷以及釉藥研究的工作。1978年代表故宮參與義大利法恩札國際陶瓷會議，會後並至各地拜訪陶藝家與觀摩工作室。同年十二月起，陸續撰文報導世界知名陶藝家、陶藝作品以及陶藝技術的文章，於《藝術家》、《雄獅》等雜誌發表。相關文章並於1986年彙集成書《陶藝手冊》由藝術家雜誌出版，為生態中少見具備系統，容易理解的陶藝專書。

楊文霓在1979年辭去台北故宮職務，隨夫婿南下高雄鳥松鄉定居。於自宅中成立個人工作室，以十萬元裝設瓦斯窯，並開始招生教授陶藝。1980年十一月於台北「春之藝廊」舉辦首次個展，百餘件陶藝作品售出超過八成，受到媒體極大關注。楊文霓說：「成立工作室之前，從未認知會從事陶藝創作！而自己第一次的個展，經《藝術家》雜誌強力傳播後，到工作室學陶藝者絡繹不絕，亦是我始料未及！」

事實上，1979年春之藝廊曾為蔡榮祐舉辦陶藝個展，已開啟盛況紀錄。1980年楊文霓在春之藝廊「個展」，除了是台灣第一位留美陶藝碩士身份，獨特的作品風貌亦是受矚目的關鍵；她在手拉坯當中留下手指旋轉痕跡，並以泥片捏塑花瓣裝飾碗盤，都打破陶藝單一容器的制式概念。釉色則以無光鐵釉與黃釉為多，透過瓦斯窯還原燒成，釉彩時而熔融、時而層次分明，創造出自然深邃的視覺效果，作品以形為主、以用為輔，呈現出西方陶藝特色。作品包括：〈鐵釉長瓶〉、〈花之意象〉以及〈天籟〉等。楊文霓的陶藝，不只做一個形體，而是透過造形結構出對創作的看待，這樣的看待是學養、才情與技藝的總結。楊文霓生活成長在東方，學養技藝造就在西方，因而表現出「東方風格、世界眼光」的陶瓷新意。這與當時陶藝單純只著重外在「硬形體」的製作，相當不同。

楊文霓為人「天真」，可以在她成立工作室、組成好陶會〈為南台灣知名的陶藝團體〉，以及設立台灣陶藝聚落網站來看；她有感於生態對於資訊的需要，一直以母雞帶小雞方式挹注精力於其中。正如楊文霓期許自身所說：「要能承擔、能行動、能化解、能轉變，能為別人著想並要活在當下」。

1990年之後，楊文霓工作室搬遷到澄清湖畔，並改以電窯燒製作品。她令人印象深刻的「綠釉刻紋器物」系列，即是此時期作品；包括〈刻紋彩陶容器〉、〈刻紋蓋罐〉、〈刻紋瓶〉及〈枕盒上的茶壺〉等。大學主修數學的楊文霓，在結構造形時有一種計算的嚴謹性，裝飾符號也具精確的邏輯性，理性中散發古典氣息，特別顯見於此系列。這些理性而有機的造形，以手拉坯作出底部，再以泥條圈繞完形，表面裝飾的樹

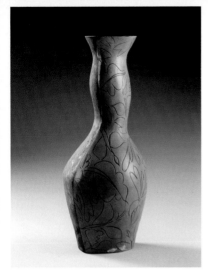

刻紋瓶　2003　17×15×40cm

風之韻 I & II　2015　150×83×5cm（左）、
130×63×5cm（右）

工作室角落處一些實驗的樣本

左頁上・酒器　1999　10×13×13cm
左頁下・俯瞰椒海（局部）　2017
655×120×12cm

葉、花卉以綠地黑線刻畫，紋飾線條流暢瀟灑。在底層的土胎，則將鐵的金屬揉入當中，整體質地改變有如大地色澤。而具話語性的綠色樹葉，呈現乾淨的亮「綠」，主要是含「銅」釉藥氧化燒成所致，黃土、綠葉自然而然。

理念新穎的楊文霓，近年創作已從陶瓷器皿轉至大型「陶壁」上。楊文霓說：「這般轉向與國內通過『公共藝術獎助條例』有關，讓藝術家有戶外創作的機會。」楊文霓打破環境中常見的「馬賽克」圖飾形式，改用手作陶板，主題以岩石、水流、貝殼、瓜果、葉子為組合，以色料及釉料並置出高色彩效果，演繹人與大地、自然界豐美的關係；作品包括：〈地平線上的風景〉、〈綠水春風〉、〈雨後物語〉、〈蕉葉、紅花〉及〈俯瞰椒海〉等。

2017年國立台灣美術館為楊文霓舉辦「作陶40年─楊文霓個展」，完整呈現她豐美、禮讚的陶藝圖像。展覽涵蓋楊文霓創作四十年間三個時期重要的作品；包括：1979年至1989年實驗樸素時期，1990年至1999年經典象徵時期，2000年至2017年陶壁風景時期，每一階段皆有清楚主旨及創作變革的掌握。楊文霓在陶藝界以不求回報的天「真」態度推動發展，面對創作以傳統為養分用理性為依據形式「精」準正確，在思潮理念的建構遵循陶瓷特性透過設計產生「新」穎的藝術價值。忠於本心，有所而為。

楊文霓作陶四十年和台灣現代陶藝發展腳步一致，楊文霓的四十年紀錄了創作與風範的前進與禮讚，今日再獲國立美術館肯定，如此的表現也正是台灣現代陶藝躍升的新格局。

楊文霓位在松鳥松區夢裡路的工作室四周環境和路名一樣幽靜如夢一般。工作室是一棟雙拼別墅的半邊，由門口小花園進入，室內一樓和地下室是工作室主要範圍。一樓沿著牆面，有著簡單的展示台放置著各式不同風格的小品，楊文霓說：「那裡曾經是作品展示區」。

地下室則為一處完全工作的地方，雖是地下室經過專業設計，採光、空氣都相當好，過去甚至還設有水溝，工作完畢可直接用水沖刷、噴洗，現在已經將水溝覆蓋。沿著牆邊設置了三個大、中、小尺寸的電窯，配釉區與噴釉台各據空間一角，眾多釉色材料中，進口的色料很多，一罐罐排列著有如裝置藝術品。工作桌上的設計圖、陶瓷作品、半成品放眼都是，從東西擺放熱烈的狀態看來，楊文霓對於陶藝創作始終充滿樂情。

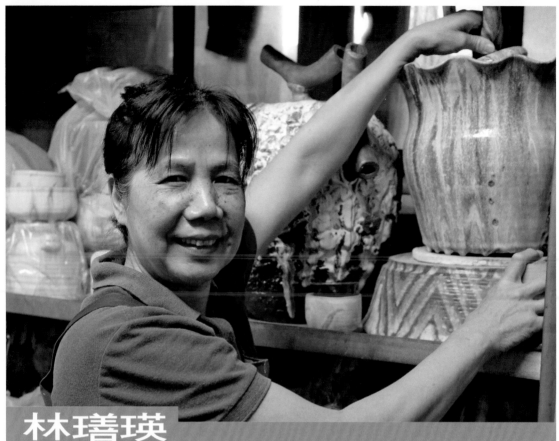

林瑄瑛

形大、氣闊力與美的經典

　　利用陶土創作大型作品，在陶藝家當中不算少數，但以女性身分將形體揮灑得厚實又具氣勢者就少見了，而林瑄瑛即是個中翹楚。

　　林瑄瑛1951年出生於苗栗大湖，父親是木工師傅，主要以雕飾家具為主，包括桌椅、櫥櫃、茶几、紅眠床等刻鑿工藝。因為過度勞動，父親壯年即罹病退休，一家人因而搬遷至台北中和，由兄姐接棒養家。林瑄瑛北遷後就讀中興高中，外型高挑又樂觀的她，能讀書也擅長畫圖還是個運動員，條件優秀很快成為團體的領袖人物。林瑄瑛說：「自己從小體力就好，善於長跑，屬於耐力型運動員。」陶藝拉坯成形，是一種展現體力的技藝，體型佳、體力好的林瑄瑛，具備拉大坯的完美條件。

　　1973年林瑄瑛考入文化大學國貿系，這與她想成為畫家的夢想十分悖離，勉強讀到大學三年級還是提早結束了學業。1970年代是台灣經濟起飛，卻也是國際外交持續受挫的時期，當時釣魚台事件、退出聯合國及中美斷交等，對台灣一連串的衝擊，刺激知識分子的民族思潮，也激發出混沌的鄉土意識與文化論戰，是年輕學子探索自我價值的年代。當時台北中正區的明星咖啡屋、新公園等，都是文學家、藝術家思辨的場所。

　　1975年休學後的林瑄瑛，平常以打工維持生活，假日則浸淫在這些藝文蓬勃的場所，聽藝術家談藝術、說理念，也經常到畫廊看展覽。其中由「東方畫會」李錫奇、朱為白

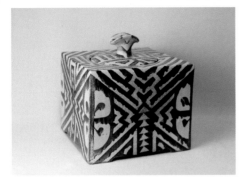

「馬雅」系列-2　1997　32.5×22×23cm

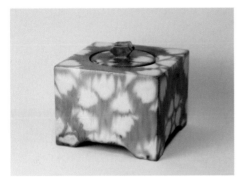

「暈染」系列-1　2000　21.7×21.5×19cm

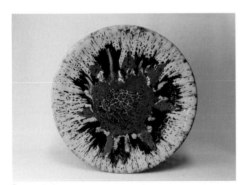

「盤」系列-1　2004　54×54×8cm

「盤」系列-2　2004　37.5×37.5×3cm

等開設的台北「版畫家畫廊」，是最先開啟她現代視野與前衛意識之地。這些藝術養分，更是擘開她之後解放陶藝的大力量，推促她創作朝向要新、要快、要大，背離陶藝傳統而恣意去衝撞、去探索；此般企圖心可以從她努力參與陶藝方面的協會（擔任過台灣省陶藝學會第四屆理事長），並致力參加「現代眼」畫會，及為第一屆台中20號倉庫駐村陶藝家等經歷，都強調出她看待藝術的開放性與自由度。

1976年林瓏瑛婚後，隨夫婿到台中定居，地緣之故認識自北部學藝回霧峰，正成立廣達藝苑的蔡榮祐。1978年林瓏瑛正式向蔡榮祐學習陶藝，並在其工作室擔任助手。林瓏瑛說：「在『廣達』學陶第二年，蔡老師便說我可以自立門戶了。但對於老師許多做陶與燒窯技術，始終摸不清楚，因此留了五年才離開，成為廣達藝苑的大師姐。」在此期間，林瓏瑛由於貼近蔡榮祐作陶，深深受到老師「拉坯」與「釉藥」運用的影響。甚至之後的「多掛釉」，經常出現與老師重疊的影像，此現象讓她十分焦慮。1983年她離開廣達藝苑，為了讓自己放空有三年多時間不創作陶藝，一面轉向繪畫，一面到台中「三采藝術中心」教課，嘗試走出一條跳脫之路。展覽是藝術家探索風格的一種方法。林瓏瑛從1987年在「今天畫廊」首次個展，開始走向「大即是美」的創作風格。她運用擅長「做大坯」的技巧，製作十多幾個大陶碗，用極黑與極白的釉色，演繹日用陶碗在放大後，形體被重新觀看的變奏；至此開始有了創作新方向，朝大器形與厚釉氣勢作深耕。

1988年，她的作品〈望鄉〉獲選至法國展出，這兩件以拉坯成形的直瓶，古典而雅緻，卻刻意在口緣部分變形上揚，將圓滿的形體切割開來，並以半圓狀彩虹在兩瓶制高點對望收尾，整體以組件的方式呈現。同年林瓏瑛離開「三采」，並在住家處成立陶藝工作室。

林瓏瑛曾經隨先生四處遊歷，到過巴拿馬、秘魯，土耳其、新墨西哥州聖塔菲等地。這些經歷，大大打開之前作陶的桎梏，特別是將陶藝自傳統工藝中解放的思維。之後她的作品出現豐富的圖騰表現，例如「馬雅」系列、「暈染」系列等。她於外在延續一貫的宏大形體，造形只以方、圓作變化，圖騰利用剪紙方式，黏貼含有太陽、星星、三角形、圓形、直線等幾何圖案，表

「百壺納福」系列　2015　31×19×21cm

「行人」系列─瓜皮帽男子　2005　43×40.5×63cm

貯藏室也是展覽室

左頁‧「甕」系列-4　2008　41.5×38×46cm

面施以土黃、草綠等大地釉色，表達對神祕古文化之景仰。「暈染」系列則是以染布做為發想，以底層釉薄、溫度低，而上層釉厚、溫度高，釉色相互暈熔的效果，表達人類文化界線是模糊並且交融的可能。

2000年，林瑤瑛首次進駐台中20號倉庫創作。「行人」系列是她這時期主要的作品；頭戴瓜皮帽與捲髮的陶瓷人偶，主體及裝飾物件，皆以手拉坯成形，用一種前進、開放的觀看性，快速瀏覽各種行人…。事實上，此時林瑤瑛是將陶藝視為雕塑般來探討。之後她巨大的創作能量有如湧泉般噴發，諸多巨大、遊戲式樣的作品快速成形出來，林瑤瑛說：「創作是一種內在的發洩。」接續的「甕」、「盤」及「百壺」系列，仍然保有鷹揚態勢，顯神又顯氣。「盤」圓潤深闊色彩富美，而「甕」、「壺」則捨棄為功能服務的羈絆，解構形體讓造形自由，並淋上濃重的釉色，整體一氣呵成。

林瑤瑛以女性之姿，將作品經由拉坯放大尺寸，提供觀眾對陶瓷紋理更精細的理解，這種慣常由男性陶藝家實踐的形式，由女性陶藝家表現時，此般的演繹觀念就已經具備創作的革新性，可視為一種偉大的表演，甚至一股超越的力量。

林瑤瑛的工作室位在台中市水湳區，是一座庭園式平房建築，前後都有寬敞的庭院，優美的環境很適合陶藝家創作。入門前院的樹上裝置著一顆顆有如果實的物件，是她過去的展覽作品。長長廊道一路通達到後院，是陶土和作陶材料堆棧的地方，數量相當的多。

在陶藝界林瑤瑛是一位努力的陶藝家，從進入陶藝領域都未曾離開過，也經常辦展覽發表作品，活力十足，因此工作室使用率很高，她說：「我每天晚上12點過後，才結束工作回家。」由於長期於才藝班教授兒童陶藝，近年也在國立彰化師範大學兼課，加上自身的創作，工作室兩座的窯爐一直交替地燒成，燒窯成了她日常重要的工作。

林瑤瑛的工作室，是她做陶超過40年的「儲藏室」，也是她心靈寄託的所在，滿屋質、量皆精彩的作品，是她過去頻頻發表展覽豐盈的成果，更是她樂觀積極面對人生最真實的紀錄。

劉鎮洲
簡靜厚潤的陶藝之美

　　劉鎮洲1951年出生於新竹北埔。1969年自新竹高商畢業，之後進入彰化銀行基隆分行任職，閒暇時研讀日文。1973年參加大學商科夜間部聯招，可惜未能上榜，於是繼續參加三專聯考，進入國立藝專(現為國立台灣藝術大學)美工科夜間部就讀。

　　在國立藝專期間，陶瓷與木工是他最感興趣的課程，畢業展即以陶瓷茶具及木製家具作為成果作品。劉鎮洲說：「當時在藝專任教的吳毓堂老師，在釉藥知識與陶瓷技術上，給予我深厚的啟發。」1978年自藝專畢業後，除了繼續銀行的工作之外，為能體現陶瓷設計專長，另與同學陳新上、蔡爾平、莊惠芳等人，共同成立「陶軒」陶藝工作室。

　　1980年，劉鎮洲正躊躇如何將興趣與工作結合時，接獲日本京都市立藝術大學的進修通知，毅然負笈日本，1981年正式考入該校美術研究所陶瓷工藝碩士班，師承鈴木治(日本第一個現代陶藝團體「走泥社」成員)。京都市立藝術大學除了擁有傳統清水燒工藝基礎外，也因八木一夫與鈴木治等前衛陶藝家任教於此，成為日本知名學校。劉鎮洲說：「受到鈴木治影響，我的陶瓷創作逐漸從傳統樣貌，轉換至現代造形介面。」除了課堂學習，劉鎮洲也在課餘之外，參訪日本陶業產地及參與陶藝活動，甚至拜訪陶藝家，像是下村良之介、藤平伸、佐藤敏、宮下善爾等人。他也積極參加陶藝競賽，入選

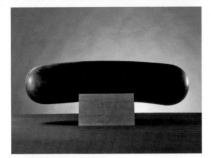

引　1988　78×7×37cm

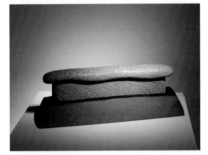

驟雨　1997　51×14.5×17cm

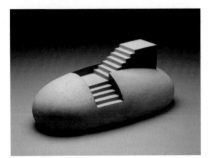

登高　2007　53×28×22cm

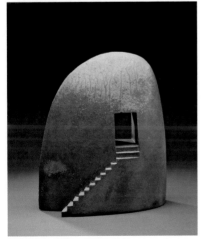

柴山古道　2008　41×23×47cm

的展覽包括：名古屋第十一屆「中日國際陶藝展」、京都第三十七屆「工藝美術展」及大阪「朝日現代工藝展」。

　　1981年，國立歷史博物館舉辦「中日現代陶藝家作品展」，因成果不佳，引發國內廣大討論。當時正在日本的劉鎮洲聽聞此事，開始將其在日本所觀察的陶藝現象，以及各地陶藝家與作品特色，撰文投稿回台灣，引起廣大迴響。事實上，1960年代日本現代陶藝興起，1980年代已然成熟。相對之下，台灣在1980年代陶藝風氣尚開，現代思想正處於萌芽階段，成果不佳在所難免，但能藉此激發台灣現代陶藝的進步，亦是珍貴收穫。劉鎮洲不斷筆耕，即使回台之後仍持續投稿於《雄獅美術》、《藝術家》雜誌等藝術刊物。1984年劉鎮洲留日最後一年，不僅完成畢業展，也於京都三条畫廊舉辦首次個展。

　　1984年劉鎮洲回到台灣，短暫任職於剛成立的台北市立美術館，不久之後進入國立藝專美工科任教，直至2016年為止，超過三十年。其先後擔任改制後台灣藝術大學工藝設計系主任、造形藝術研究所所長，及設計學院院長等職務。除了教學之外，他亦積極參與各種陶藝展覽，由於是國內少數至日本學現代陶藝者，展覽總受到矚目。例如：1988年台北美國文化中心「黑陶」個展，作品整體造形簡約，以方圓關係探討空間虛實，透過燻燒後打磨拋光，煙燻產生的晦暗色澤，強化整體量感與內涵的神秘力量。劉鎮洲表示：「在日本時，為了研習黑陶製作，曾經進入八木一夫之子，八木明的工作室學習。」作品包括：〈蛻變〉、〈引〉、〈沱〉等。

　　劉鎮洲的作品可分成幾個系列：「黑陶燻燒」系列、「自然地塊」系列、「異質媒材並置」系列、「裝置藝術與公共藝術」系列及「山水人蹤」系列等。其中「黑陶燻燒」系列作品〈引〉，2010年獲新北市立鶯歌陶瓷博物館典藏。造形呈曲線狀，有如寫實的瓜果，主體置於木製底座，簡約造形散發靜謐氣韻。「自然地塊」系列的作品多與自然景致有關，以切割地表的形式，營造局部的自然景觀。縱向的工整切面，呼應橫向的地表起伏，塊體切面力求平整、硬直，強化分割的力道，而地表起伏處施以釉藥，增強表面的自然柔順感。兩者迥異的造形和諧交融，象徵土地茂盛的生命力。作品包括：〈崖〉、〈地景〉、〈盈〉。

　　另外「異質媒材並置」系列，是劉鎮洲1993年起，在陶瓷當中，加入銅、斷熱磚、木頭等素材，增加視覺豐富性的一次分野，其中以斷熱磚最常使用。劉鎮洲說：「與陶土厚實形態

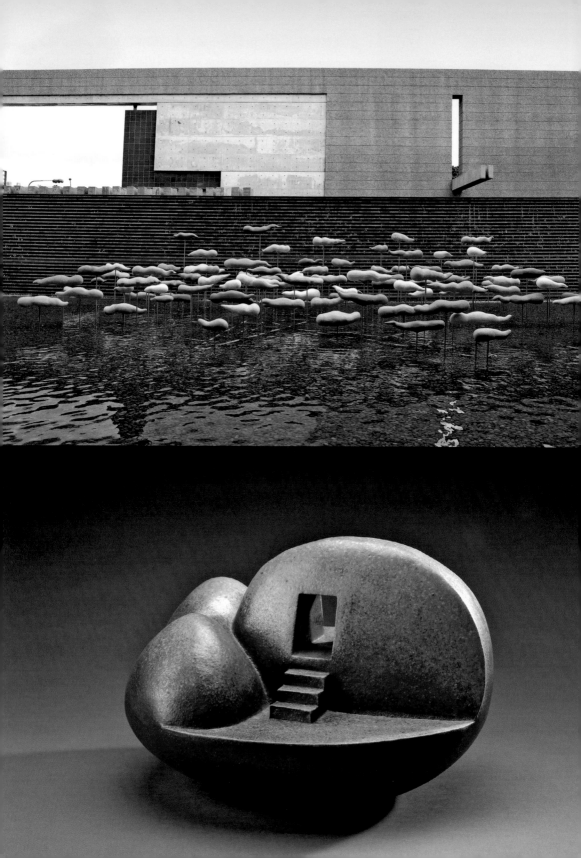

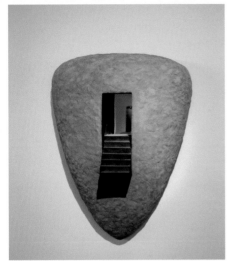

遁入　2009　43×18×56cm

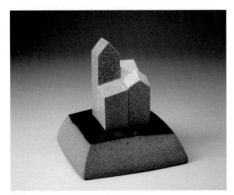

城市　1997　27×27×27cm

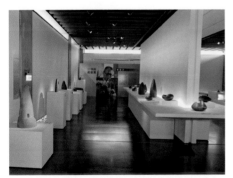

2017年劉鎮洲獲鶯歌陶瓷博物館終身成就獎作品展出

左頁上‧彩雲呈祥　2000
2000×1000×250cm
左頁下‧山城　2016　28.5×21×18cm

相較，『斷熱磚』於視覺上既輕飄又具量感。」作品包括：〈迴〉、〈憩〉、〈驟雨〉及〈城市〉等。其中〈驟雨〉硬實的陶土，象徵乾涸大地，藍色斜紋條狀的斷熱磚，有如遠方飄至的烏雲，一時驟雨傾瀉，雨水滋潤，大地呈現一片生機。作品〈城市〉，堅硬地塊的中央，矗立四塊分別為紅、藍、黃以及藍綠色的方柱，象徵城市繁榮意象；方柱鮮豔輕飄質感與硬實塊體作對話，體現材質異中求同的趣味。

劉鎮洲留日期間，時常見到陶瓷運用在公共空間當中，回台後除了參與公共藝術設置企劃與評選之外，並實際參與作品創作。「裝置藝術與公共藝術」系列，包括：新北市鶯歌陶瓷博物館〈彩雲呈祥〉、國立台灣藝術大學〈台藝之光‧煦若陽春〉以及苗栗工藝園區〈工藝樹〉等。2000年設置在新北市立鶯歌陶瓷博物館入口水池的〈彩雲呈祥〉，池中百朵雲彩，造形不一、圓滿豐厚，當池面水波晃動，彩雲於水面的投影亦隨之搖擺，構成一片繽紛美麗的景象。「山水人蹤」系列，將石階、涼亭、古道等景觀濃縮，體現於厚潤的陶體中，有如在一方微型世界，人們得以自由走訪穿梭。整體經由柴燒燒製，木柴燒成的落灰、流釉，凝結堆積在石階、古道當中，一番寂靜悠然躍入眼簾，令人神往。作品包括：〈登高〉、〈柴山古道〉、〈遁入〉、〈歸途〉及〈山城〉等。

2017年，獲新北市立鶯歌陶瓷博物館台灣陶藝獎「陶藝成就獎」的劉鎮洲，將傳統陶藝內涵與現代藝術理念相融合，發展出簡靜厚潤的陶藝特色，並且將此經驗傳播於大學院校中。劉鎮洲於教學與創作都投注心力，獲得甚高成就，而個人積極奮發的人生態度，更是台灣陶藝界參照典範。

1977年劉鎮洲與藝專同學陳新上、蔡爾平以及莊惠芳等，成立「陶軒」陶藝工作室。1984年自日回台，1987年於台北市八德路獨自成立「方圓陶舍」工作室，1993年「方圓陶舍」遷移至淡水，2002年淡水新建的「方圓陶舍」工作室完工使用。

劉鎮洲表示，自己位於北市郊外社區中的個人工作室，是一棟三層樓房戶外另設有庭院。為降低自己作陶藝勞力的負擔，將一樓規劃為創作區，二樓作為居家用，三樓則作為作品展示區。具有客家人樸實特質劉鎮洲，工作室陳設亦顯現此種風格，整體簡單樸實、明亮而潔淨。

郭雅眉

刻畫、雕鏤美麗的夢土

　　郭雅眉,曾經是1993年國立歷史博物館第五屆陶藝雙年展「金牌」獲獎人,作品跨越立體造形及半立體壁掛陶雕,是一位多方面創作的女性陶藝家。

　　1952年出生於台南的郭雅眉,生長在一個子女眾多的大家庭中,父母為了養育這群子女,輾轉從台南搬遷到台東謀生。她排行老四,由於個性獨立靈巧,父母便將她單獨留在台南與祖父母同住。台南是個深具文化特色的地方,祖父母家附近有個老教會,她經常在那邊走晃,因此見識到許多異國情調的建築物及雕飾,而祖父也收藏許多線裝書,這些教會建築、古籍書、成了她填充寂靜生活的魔法物。

　　年紀稍長後,她回到台東父母身邊,為了延續已被開發出的創意心靈,她一邊女代母職照料家人生活,閒暇時利用牆上的日曆紙來畫漫畫,嘗試創作並且賺些外快。郭雅眉說,自己從十四到廿歲,都在畫漫畫,以一種直覺、自娛的方式做嘗試。善於變通的她,縱使沒錢買畫筆,因陋就簡利用沾水筆構圖,細筆用於畫面、畫景,粗筆則用於畫人物、畫主體。畫了幾年後受到出版社注意,為她編印了好幾本的漫畫書。在出版社出入時,郭雅眉遇到她的先生畫家施並致。

　　1972年,廿歲結婚的郭雅眉,婚後隨先生遷移至台北並向他學畫。兩人選擇住在夏日荷花盛開的歷史博物館附近,這也是日後,郭雅眉陶藝時常出現荷花的緣故。1984年一家三

自省 1993 84×26×8cm

生之航 1998 56×28×13cm

大地之歌 1998 38×38×17cm

諾亞方舟 2003 53×19×13cm

口（獨子陶藝家施宣宇）搬至天母，認識開設「天母陶藝工作室」的李亮一，已經獨立繪畫的郭雅眉，意外進入陶藝世界。而當時李亮一「天母陶藝工作室」，其完善的陶藝課程、多元的陶藝資訊，是北部十分知名的學陶地點。具備藝術基底的郭雅眉，在此受到豐富的造形啟發，陶藝作品很快形塑出個人特色。「天母陶藝工作室」學員們，在「春之藝廊」舉辦聯展時，她的陶藝即因蘊含獨特的鄉土氣韻，成為展場中的焦點。

有生命的種子終究會發芽。郭雅眉為督促自己創作，自1986年起廿年不間斷地在福華沙龍、敦煌藝術中心、台中臻品藝術中心與台北縣鶯歌陶瓷博物館等地舉辦陶藝展。作品在此期間，亦獲得陶藝雙年展金牌、入選紐西蘭國際陶藝展、及日本國際美濃陶展等。郭雅眉說：「陶藝家唯有不停地創作，潛在創意才能不斷被激發出來。」

郭雅眉的作品主要以立體陶塑與平面浮刻為主，兩者也經常並置出現。這種形式表現，在她早期作品已經有跡可循，例如在瓶罐器物上刻畫荷花，或是利用陶板結構出簡單牆面，再於表面浮雕古厝意象。1990年代之後，她才將此種創作劃分成兩股獨立路線。

郭雅眉的立體陶塑，造形簡約流暢，含有一種承載的概念，可以視為一種容器、一個花器、一條船，也是一顆內部孕育生命被剖開的種子。這些載體，以俐落的直線和弧線切割成塊體，再組合出各式造形，並且鑲嵌入銅條、木塊、玻璃等異材質，形塑出東方禪味。郭雅眉說，作品的設計是容許被拆解觀看的，底部檜木象徵前行的航道，「玻璃」比喻清澈的心靈，而人歷經磨練之後，要如「紅銅」一般堅硬永恆。在使用上，她的「陶塑」也將功能性發揮至極大化，裹著相思木灰釉、外形冷凝的作品，一旦把沉重的銅蓋拿起後，馬上又化身成可容納各式花材、樹木諸多自然語意的花器與容器。這在她獲得金牌獎的〈自省〉，及之後的〈生之航〉、〈若有若無之間〉、〈大地之歌〉等作品，皆可見相同形式。

創作力十分活躍的郭雅眉，當形式確定後，便放任自己馳騁其中，經常還逸出形矩、跳脫框架，卅年累積下來的作品質與量皆優。她說，特別是對年少孤寂記憶，在深刻走過之後，就將它化作轉載藝術的共生行為。「古蹟」系列就是在台南生活的三合院，在牆脊上精緻瓷磚釉色與圖像顯現。受此啟發，之後她就習慣性地拿著相機，四處捕捉在古厝建築出現的圖騰連結；她到金門看鎮風驅邪的風獅爺、到中部「摘星山莊」記錄莊宅內的雕飾彩繪、到馬祖、對岸中國逐夢采風，溶融創作路

碧天清遠雲龍遊　2015　49×27×4cm

一塵不染的工作室

徑。作品〈吉慶世界〉、〈一夫當關〉、〈碧天清遠雲龍遊〉等，都記錄著曾經的步履。這些大型作品，以組件方式組合，向後延伸具有透視效果的大陶板，作為正面主視覺，兩側較小尺寸者，則是橫向的穿廊或瓶門，邊角上再以螭虎或鰲魚作裝飾，以豐富角隅的視域。有時為加重結構效果，兩側或單側還會設置一個柱體，並於柱頂上放置石獅等祥獸，作為視覺的開端或收尾，有如達文西的繪畫《最後的晚餐》，從上下左右往中央點集中的透視構圖。這些雕鏤美麗夢土的作品，現在於台北萬華火車站及馬祖北竿機場航空站等，都成為她公共藝術的佳作。

近年郭雅眉有感眼力衰退，嘗試將陶板簡化，只擷取屋厝一角或與單隻祥瑞鳥獸作連結。她的陶板畫在工序上相當繁複，先繪製設計圖，再以淺浮雕法以簡去繁地逐步雕刻層次，透過寫實與透視技巧形塑出擬真感。陶板表面多彩的釉色，以化妝土上色，細緻處利用畫筆一筆一筆塗描，有如工筆重彩畫；大面積者則用扇形筆，一次沾上多種釉彩，同時再以指尖彈射噴出，並以水霧噴灑，製造渲染和流動效果。這樣的創作和她過去畫漫畫，一筆筆構圖、一格格組構故事，可以連結想像在一起。

郭雅眉的陶藝風格形塑得甚早也極具特色，著重設計、刻繪的作品精彩絕倫、獨樹一幟，在陶藝界她已經刻畫出屬於自身璀璨的年代。

郭雅眉的工作室，位在三芝淺水灣山丘。一路北上由淡水進入三芝後，遠方一片碧海藍天映入眼簾，寬闊平直的沙灘令人心曠神怡。沿著山路蜿蜒到達山莊盡頭，一棟獨立別墅出現眼前即是郭雅眉工作室。工作室與住家相互連通，明亮而寬廣；牆邊分隔清楚的置物架，擺放著書籍與陶板畫，與一般陶藝家工廠式的規劃並不相同，比較像是設計師的工作室。

獨立出來的燒窯間，設置一台大型八角窯，而練土機、噴釉台卻都相當迷你簡易，這與她大多採用陶板、色釉筆繪的創作方式有關。工作室對應著廣袤的田園，偌大的工作桌上，堆放著許多設計圖稿，依照圖稿推壓製作的大陶板置於桌間，像是剛剛才收工一般。對於創作始終懷抱熱情的郭雅眉，在講述懸掛於牆上的作品時，神采飛揚，有如述說自己超過卅年的作陶回憶。

郭雅眉的陶藝之路越走越燦爛，現在仍持續朝向她剔透、雕鏤美麗的夢土繼續邁進。

陳景亮
超越觸覺、迷惑視覺

　　陳景亮的陶藝有股濃厚的台灣味，他將自己的文化做出來；其中茶壺、腐朽的木橋、豆腐及小學生課桌椅，都是大家共同的記憶。當這些像到足以欺騙視覺的寫實物質呈現眼前時，由於被撞擊的情感強大，外在觸覺性的材質會稍緩被討論，但當被提醒作品是陶土製作時，又將引起另一波的震驚。

　　1953年陳景亮(阿亮)出生於屏東鄉下，他常稱自己是鄉下孩子。做農的父母生活清苦，仍努力養育眾多小孩。天生與眾不同的陳景亮，高中就讀屏東縣屏信高中，是一所私立學校；與父兄共同開鐵牛車載運貨物，是他協助家計的方式。高中畢業後，他並未考上理想大學，始終懷抱藝術家夢的他，決意北上補習重考。貧困的家庭無法給予他任何資助，打工是解決問題的方法；他找到一間建材行，開貨車四處運送建築材料，用熟悉的技能養活自己，白天做工、晚上補習。臨近考期，為了要衝刺，阿亮毅然辭職作準備，只是生活本來就捉襟見肘的他，因此更加陷入困境。大學聯考的六月，金錢已全數用盡，向兄長支借的費用一直沒著落，於是一早便到中央圖書館讀書、晚上補習，渴了喝飲水機的水，飢餓吃個機器饅頭，一再降低生活所需。一日，他終於體力不支暈倒在路旁。陳景亮說：「大學考三次，日子過得很窮困、但很過癮！」他提及這些過往，雖然一派輕鬆幽默，卻是笑中有淚。

枕木大壺　1993　H28×W88cm

「引頸盼茶」壺　1995　H9.2×W11cm

立頓方塊大壺　1997　H36×W43cm

樹枝茶壺　1992　H42.2×W43.1cm

1974年至1976年，陳景亮就讀國立藝專(現國立台灣藝術大學)美術科。藝專時學費雖然便宜些，但他始終在學費催繳的名單中。磨難讓人堅強。為了徹底解決經濟困境，阿亮在藝專二年級，便開始在才藝班教授兒童繪畫，明瞭小孩好動的特質，他的教學以活潑好玩為主。陳景亮說：「我用一團石膏，甩在桌面上，再用彩筆在石膏上畫出臉譜，小孩們驚嘆連連。」不僅教畫畫，他也為兒童辦畫展，建立他們的信心和榮譽感。由於反應良好，直到畢業離開，學生人數已經累積甚多。

陳景亮在藝專時，注意到有一些就讀美工科者在作陶藝，自己也到鶯歌窯廠嘗試，並看見廠內一位康師傅神乎其技的拉坏技巧，在洞悉竅門後，阿亮不久便學會拉坏。之後他也曾經到苗栗的「金慶陶瓷」，與李昭清等三兄弟浸淫在傳統陶器、陶壺的製作。這些生活體驗與產業製陶技術的蒙養，爬梳出陳景亮走入陶藝的必然性(尤其在製作茶壺上)，而純藝術的學養，則讓他作陶自然流露美感與潛藏思想。

陳景亮有「台灣壺開創者」的美名，他用台灣土、製作台灣壺。1985年他出版《阿亮壺藝創作集》，透過對宜興壺深入的探究，理解作壺的規矩。他歸納出製壺十四要訣，包括：泥要好、胎要薄、蓋要密、沿要平、流要順、口要停、耳要妥、提要穩、腳要柔、身要雅、火要堅、量要沉、氣要長、韻要厚。從作壺材料、技巧、燒成、到欲達至的美學標準，簡易且精闢的整理出來，把作茶壺朝理、趣兼顧的層面推進，他並長期恪守規矩，至今仍完美運用，因而走出台灣壺藝的全新光輝。後來阿亮受邀到美國講學(前後約29年)，並開設「茶壺解剖學」課程。1985年他在春之藝廊舉辦首次個展。阿亮的茶壺，佳作無數、玄機無窮，包括懶人壺、搭蓋壺、玄機壺、東坡覓、火雞壺、儀心壺、扁平壺、義氣壺等。

1987年，陳景亮有機會到美國發展，受邀至各大學院擔任客座教授(迄今超過四十餘所)。當時卅五歲的他，從英文不通到全程以英文講課，可說和他作陶務實的精神如出一轍，精心準備、下足功夫。阿亮到美國後，深知台灣文化的重要，台灣茶、台灣壺，是足以擄獲西方人的文化元素；阿亮用自己製作的茶壺，泡台灣茶給大家喝，以一種實際行動和專業講述，行銷台灣文化，也打響自己的知名度。在美國時，他也同時促發其他創作，1990年代一系列「枕木壺」、「樹幹壺」等，擬真的物質寫實陶藝，再獲好評。藝評家黃海鳴在《升溫與散熱》書中評述：「當他到了美國，接觸到美國現代陶藝創作時，便輕易跨過技術性門檻，走進並開創以容器做為藝術的新領域，

年輪大壺　2002　H50×W50cm

橫樹幹大壺　2007　H65×W47cm

阿亮作壺的工作台

左頁上・大橋—篳路藍縷　1997
L2000×H100cm
左頁下・小學的回憶　2008　裝置

他的作品基本上被定義為『幻象寫實主義』」。

　　這些深度迷惑世人眼睛的陶藝作品，在台灣、美國等各地美術館受邀展出。其中作品〈大橋—篳路藍縷〉，1997年至2004年於美國沙可樂藝廊、威斯康辛州州立Elvehjem美術館、鳳凰城美術館與克拉克美術館等展出。2001年作品模擬生活中的豆腐，捲起陶藝界的波濤，獲得佳評。2008年〈小學的回憶〉陶藝裝置，把抽象的回憶翻轉換成具象的物質，再現精湛與獨創，該作亦在2009到2010年展於鳳凰城美術館、洛杉磯美國陶藝美術館(AMOCA)、紐約伊佛森美術館及密蘇里州Daum當代藝術館等地展出。

　　陳景亮的寫實作品，以表現生活環境或是生活行為為主，力倡與真實物質互別苗頭，刻意誇張地強調「真實」這件事。他為了呈現這種寫實效果，〈大橋—篳路藍縷〉的橋板、〈豆腐盤〉的盛盤、〈小學的回憶〉中的課桌椅，皆利用剛硬的鎢鋼筆刀，將橫的、豎的、單一的、成束肌理，一刀一刀的放大。當這些「比像還要更像」的陶藝作品，放置在博物館單獨展出時，堪稱為超越觸覺、迷惑視覺。〈豆腐盤〉又是不同質感的表達，這些以白陶土的泥片組合而成的豆腐，主要在表現其柔嫩與含水性質，六副面具、六種表情，破掉面的豆腐又是不同呈現。陳景亮有如在解剖東西一般，精確地剖析這些物質，除了外在相似，還讓形態顯露性格的本質。陳景亮的作品分成茶壺和雕塑兩部分，由小做到大。他以簡單陶土，製作符合壺藝規範，好看、好泡的台灣小茶壺。他的作品不單只是像、亦不僅止於反應事物既有的存在，而是以走入常在的生活並探討其意義的創作企圖，將大橋、豆腐、課桌椅「搬」到觀眾眼前，讓觀眾在驚奇之外，對寫實陶藝具備超越性的觀看。

　　陳景亮的工作室，位在新北市平溪十分瀑布附近，占地約三甲左右，以類似博物館群的園區概念作規劃。他的大型陶藝雕塑裝置〈大橋—篳路藍縷〉與〈小學的回憶〉，各在一個展覽室裡常態展出。

　　這隱沒於自然環境的園區，建築物、景觀有如棋盤的棋子，依照功能星羅棋布在當中。入口處為最高的建築物，是阿亮作陶的地方，設置有工作桌、窯爐、拉坯機與練土機等設備。園區動線皆經過精心安排，〈大橋—篳路藍縷〉展覽室是第一站，足夠擺置好幾個茶桌的「茶室」是第二站。跨越溪流行走到對岸，第三站〈小學的回憶〉展覽室出現在眼前，展覽室中還設置播放設備，觀眾可以藉由內容了解園區及展出作品。陳景亮工作室，涵蓋藝術教育、休閒等多重的功能。

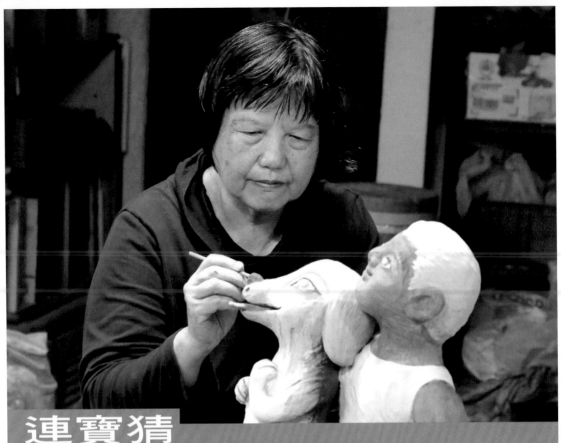

連寶猜
陶塑體現同理心與人道精神

　　連寶猜1953年出生於彰化縣鹿港鎮，1974年自銘傳商專商業設計科畢業。就學期間受顧獻樑、楊英風等在藝術上啟發，而陶藝則隨邱煥堂、林葆家等學習。連寶猜的創作風格，以陶藝界少見的社會批判及警世人道議題為主。她在藝術界聲名大噪的作品，為1999年於鹿港「歷史之心裝置藝術大展」所展出的〈國泰民安—塑著歷史的足跡〉，她於民間神祇媽祖、千里眼及順風耳等，陶塑神像的表面黏貼千元大鈔，並在地上鋪滿陶板腳印，藉以批判台灣民間宗教信仰嚴重世俗化、功利化的現象，引發社會的反彈而遭拆除。但此作不久之後，即因為被認為「具有台灣的時代意義」，在美國榮獲大獎。連寶猜作品在陶藝生態裡獨樹一幟，2007年筆者在台北藝術大學關渡美術館策畫「2007破陶展—多質性場域」展，連寶猜即以此類具草根特質及巨大能量的作品參與展出，大大擄獲觀眾的眼目。

　　1971年連寶猜進入銘傳商專就讀，1974年臨畢業時，看到廣告便前往邱煥堂「陶然陶舍」學陶，約莫至1976年。1975年再至「陶林陶藝教室」向林葆家學習釉藥，直到1978年結婚為止。連寶猜說：「邱煥堂老師教我陶技巧，林葆家老師則教我釉藥的知識與對社會的認知。」1970年代是台灣經濟起飛的時代。1974年三專畢業後的連寶猜，進入建設公司擔任廣告設計，在上班之餘她也在內湖住處，購置電窯開始嘗試燒陶瓷。

雛妓　1993　90×30×82cm

核廢料事件之後　1996　180×140×12cm

「2007破陶展—多質性場域」關渡美術館展場一隅（黎翠玉策展）

國泰民安—塑著歷史的足跡　1999　裝置藝術

她説：「當時內湖正在蓋高速公路，我曾經將路上土塊拿回燒製成仿古器物，而林葆家老師在器物釉藥上提供我諸多幫助。」台灣當時製作仿古陶瓷的風潮，正方興未艾。

只是個性直率的連寶猜，在建設公司工作並不順利，因此決意專心作陶。1978年她與陶藝家陳秋吉結婚，並在天母成立「陶源精舍」，從事陶藝教學和創作。起初兩人胼手胝足，藝專美術科畢業的陳秋吉因擔任教職，有商品訂單時，便白天上課，晚上拉坯、燒窯；而連寶猜並不作實用陶瓷，專以教學和創作意識流的作品為主。1981年連寶猜參加「中日現代陶藝家作品展」，作品即以獨特的人物形體，表達對社會的關懷。1982年她於春之藝廊舉辦首次陶藝個展，連寶猜説：「展出時作品銷售並不理想，因為都非實用器物，而是反映心靈的作品。」

連寶猜作品的形式，以陶塑、陶板浮雕及陶瓷裝置為主，題材反映社會扭曲現象並探討人性意識，內容蘊含群眾性、通俗性、救世觀，還時常如實映現台灣脱序社會，種種不公義又箝噤難鳴的無奈狀，體現一股晦暗悲憫的人道精神。她此種重視內涵、壓低技術的創作形式，提供世人看待陶藝的另一種眼光，因此經常受到美術館邀請展出，包括國立台灣歷史博物館、國立台灣美術館，台北市立美術館等。作品在國內、外都有獲獎，除了1999年〈國泰民安—塑著歷史的足跡〉獲美國20世紀富達盃亞太藝術大展首獎之外，2015年在義大利佛羅倫斯當代藝術雙年展獲倫佐獎陶瓷類銀牌。

連寶猜的創作題材多來自生活場景或人間景象，可分成三種類型：「社會紀錄」系列、「童話與幻境」系列及「宗教」系列。「社會記錄」系列，是她跳脫固有框架，將陶藝從實用器物引領至表現思想的大躍進。特別是在現代陶藝發展的早期，這種不主張陶瓷功能，只強調心靈感受的創作行為，提昇了陶藝界在藝術領域的價值。林葆家在她1982年春之藝廊舉辦個展時，曾説：「這是一場很有人情味的展覽。」作品〈雛妓〉刻畫一個蒼白少女，神情驚恐地倒在巨大蝙蝠之下。以強弱的視覺對比，呈現雛妓受到戕害、必須即刻拯救的狀態。當中女孩以陶土直接捏塑成形，外表乾裂的白釉與粗糙土質，呈現女孩受虐待後身體乾涸脱皮的寫實樣貌，令人動容。另外，〈核廢料事件之後〉、〈都市叢林〉、〈心靈的洞穴〉等，都是深具社會關懷的作品，並蘊含對生存價值的探討。

「童話與幻境」系列，是她近年常出現的題材。作品〈向白鼠求婚的綠貓—世事皆如此〉，一隻別有居心的綠貓，對著憧憬未來的白老鼠求婚，暗示現今政治透過哄騙人民以獲取權

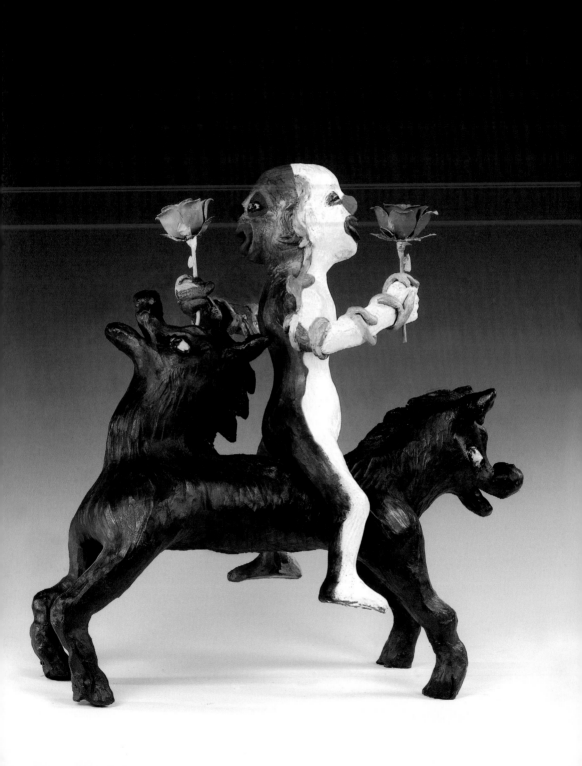

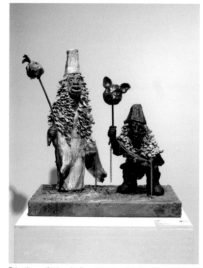
「無常」系列—幻化　2007　55.5×35×56cm

天生注定　2007　35×30×65cm

陶藝教學、工作室

左頁・玫瑰和薔薇的戰爭　2012
54×28×52cm

力的現象。在連寶猜身上可見到天真與智慧的綜合特性，特別能處理奇異又真實的事物，使人彷彿在夢幻中遊歷當下情景。另一作品〈玫瑰和薔薇的戰爭〉，一個雙頭奇獸上坐了一體兩面的人偶，表達彼此相對應的關係，象徵雙胞胎兄弟，為爭奪利益而反目成仇，不再見到彼此的臉面，終究錯失手足情誼。充滿奇異臆造的作品〈無常—幻化〉，以中國神話中的黑白無常，手持彩色的豬頭與鳥頭，披掛金銀鎖鏈，以嘉年華的意象，將死亡的悲哀轉化成新生的喜悅。除此之外，〈今日看我〉、〈天生注定〉、〈往哪兒逃〉等，都是用陶土書寫的精彩故事繪本。

連寶猜1990年代開始學佛，之後「宗教」系列成為主要創作。她不僅以陶藝形式表達，也以作繪畫表現，例如2016年展於羅浮宮「法國國際沙龍」的〈達摩過海〉以及之後在巴黎大皇宮展出的〈等待綠芽長成樹〉等圖繪。連寶猜說：「世間有太多的綑綁，佛學讓我心靈獲得解放。」陶藝作品〈火焰中的哪吒〉、〈觀世音普門品(一)〉與〈希達多太子過五門〉等，詮釋人不斷流轉在悲、歡、離、合中，能擁有渡化心靈的宗教信仰才是智慧的選擇。

連寶猜不只是位陶藝家，亦是宗教家、說書人、現實主義者，又或者是這些身分的複合體。創作時作品絕少拉坯，多以手塑或陶板成形，以一種直覺、迅速的方式，將想像中故事情節，直接捏塑或陶刻出來，試圖正視痛苦的命運、對抗強權貪慾、拯救沉淪墮落。為突顯作品效果，也經常加入異種的媒材，例如鐵件、印刷品或現成物；而為傳達強烈的情感，釉藥、窯燒也常超越傳統工法，甚至以油漆料直接塗刷。整體觀之，她的作品具有強大的斷裂性，內容包含批判、揭發、討論等多種語言及符號，錯綜而複雜，必須平鋪成一個面向同時觀看，才能在她有血有肉、濃郁的終極關懷中，感受她同理心的批判與人道精神。

1978年連寶猜與先生陳秋吉，於台北天母成立「陶源精舍」陶藝工作室，至今已經四十年。她說：「天母地區住許多外籍人士，工作室提供他們做陶的地方，課堂上學員天南地北閒聊，這些話題常成為我靈感的來源。」

「陶源精舍」位在地下室中，除了是她與陳秋吉創作之處，也是教授陶藝的地方。由於兩人年紀漸長，現已交由第二代經營。屋外有一條樓梯自地下室連通至一樓，由於外面並無遮擋物，光線直接照進室內採光相當好，在寸土寸金的台北市能夠擁有此工作室，十分難得。

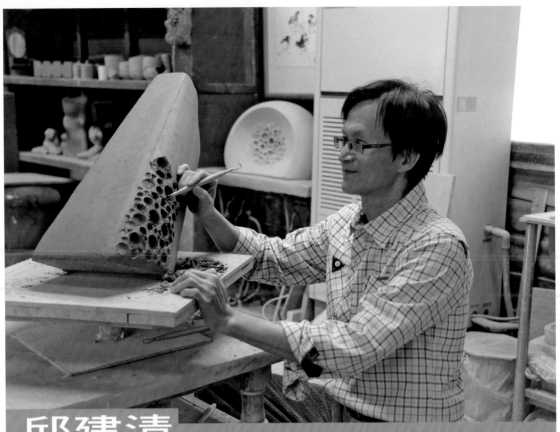

邱建清
從傳統四角窯變造成個人創作柴窯的第一人

　　台灣現代陶藝發展不久，另一股活化傳統的「現代柴燒」陶藝便接續在生態當中出現，至今方興未艾！而這些柴燒陶藝在時代推演之下，燒窯技術的探索與器物燒成後的奇幻結果，現在卻成為最常被討論的議題，而單純只將柴燒視為創作的其中形式、藉以表達創作觀念者，甚少。邱建清是其中之一。

　　1954年出生於宜蘭海邊的邱建清，在現代柴燒領域，是一位兼具推衍生活美學與生態再造的中生代陶藝家。這可以從他過去探討傳統四角窯作為創作方向，而近年又積極推波苗栗地區柴燒社群活動中去了解；更可在他與妻子陶藝家許菊，兩人於教職退休後，共同經營的柴燒陶文創藝廊「小雨滴藝術空間」，看見他們觸發的生活美感及與社群貼近的互動中體察到。

　　事實上，邱建清以四角窯作為陶藝創作的開拓，相對屬於歷史再造的格局。他連結過去用煤炭或重油為燃料，燒製民生產品的四角窯爐，改造成個人創作的柴窯，燒製自身作品，已經開闢出柴燒陶藝的新里程碑。

　　1978年邱建清畢業於國立台灣師範大學工教系，長期擔任國中及高中工藝教師。在師大期間受到完整的機械、木工及陶藝等技能養成。已故前輩陶藝家吳讓農，是他在師大期間重要的啟蒙者。1981年邱建清開始從事教職，從北部的國中輾轉任教到新竹地區的

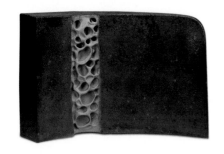

佳洛水意象 1993 63×15×41cm

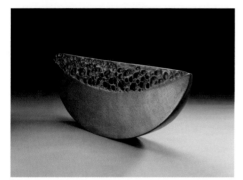

「佳洛水」系列—弦 2002 86×13×35cm

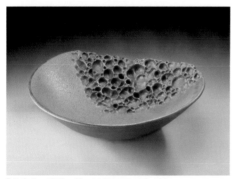

「佳洛水」系列—蝕 2007 77×72×20cm

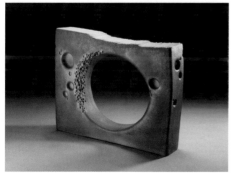

「佳洛水」系列—窗 2009 65×12×51cm

高中，作育英才達廿五個年頭；2003年他於新竹市立香山高中退休。邱建清説：「1982年我從台北移居至新竹，起心動念想作陶後，即拜訪當地同為工藝教師的陶藝家謝正雄，並借用他的工作室操練已經生疏的作陶技術。」

1985年至1986年，由於謝正雄的邀約，兩人相偕到苗栗縣西湖「漢寶窯」作陶。這座當時由窯主賴驥才所有的九室、三煙囪的柴燒「登窯」，主要以當地相思木作為燃料，燒製花器及生活日用品，銷售至市場，只是不久之後即被拆除。柴燒創作火焰已被點燃的邱建清，回到住家後便在屋頂建蓋工作室，開始浸淫於柴燒陶創作中，但不久即面臨作品無處燒製的問題(漢寶窯已易主、被拆除)。在與妻子商量後，決定在娘家土地上蓋柴窯，1985年邱建清以自我摸索的方式，建造第一座個人柴窯。

這座建於苗栗縣後龍地區，命名為「大山窯」的柴燒窯，其實並未仿製漢寶窯登窯的形制建蓋，而是採用四角窯之造型。邱建清説：「建蓋登窯需要比較寬廣的土地，在有限的條件下，只能選擇精簡的四角窯建蓋。」台灣傳統四角窯，窯門主要提供人員排窯時進出之用，另外還另有四個投擲燃料的入口，投擲時必須兩兩相對、同時操作，其主要燃料以煤炭或重油為主，此種的四角窯爐，曾經在台灣流行一時，主要燒製量產的碗盤及磁磚等高溫日常用品為主。邱建清表示：「我的四角窯爐，窯內有煙道埋於地下，透過地下涵管可連接至煙囪，做為控制升溫與排氣之用。」

邱建清的「大山窯」在實際燒過兩、三窯之後，由於位處後龍海邊，風勢相當強大升溫十分困難，於是邱建清將其拆解，並將原窯中的耐火磚與其他材料轉運至新竹峨嵋；1988年他於現在工作室「雲心陶居」處，建造第二座的柴窯「峨眉柴窯」。

「峨眉柴窯」，在外觀上同屬四角窯的變形體，邱建清把原本含在窯內兩側的燃燒室獨立出來，如此一來不但增加窯內裝載作品的容量，也能夠降低燃燒室的高度。邱建清適度的調整傳統陶爐之設限，以求符合自身創作的需要，這樣的「即興性」透過實際運用與透徹的發展，產生出他十分獨特的柴燒作品「佳洛水」系列。若論及將傳統四角窯，變造成個人柴燒創作窯，邱建清

「佳洛水」系列—1　2009　64×11×41cm

「佳洛水」系列—伴　2015　31×25×50cm（大）

「佳洛水」系列—10　2016　24×24×24cm

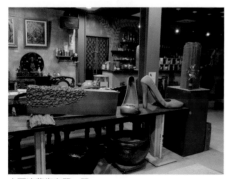

小雨滴藝術空間一隅

左頁・「山崖」系列　2003　33×20×71cm

可說是陶藝界第一人。

　　傳統四角窯的特色，是能燒高溫、溫度均勻及倒焰無灰。邱建清在柴燒資訊闕如的卅年前，以無從知悉柴燒特性的狀態下，摸索燒製出一系列獨特的作品，而這系列作品恰好需要此種特性的窯爐，才得以表現。作品包括「鄉土」系列、「佳洛水」系列及「山崖」系列等。這些在當時相對少見的柴燒作品，不僅獲得世人佳評也連連獲獎，包括1992年「鄉土」系列的〈黃土地〉獲台北縣美展優選，1993年「佳洛水」系列的〈佳洛水意象〉、〈王者〉、〈佳洛水之春〉，則分別獲陶藝雙年展入選、南瀛獎優選、台北市美展陶藝第三名等。1995年相關作品入選紐西蘭富雷裘國際陶藝賽。1996年及1997年分別以〈美人〉、「佳洛水」系列〈1〉連續獲陶瓷金鷹獎金牌。

　　邱建清的「佳洛水」系列，可視為他風格的代表作。台灣四面環海，瀕臨太平洋沿海的砂岩、珊瑚礁，久經風浪侵蝕，浸潤出有如海蛙石、方格石及蜂窩岩等奇特海岸地貌。成長於海邊的邱建清，以藝術形式將視覺所見景緻轉換呈現，將真實物像凝練為觀看表徵。作品中「佳洛水」系列〈佳洛水意象〉、〈佳洛水之春〉、〈佳洛水之夏〉、〈佳洛水之秋〉、〈佳洛水之冬〉、〈蝕〉、〈窗〉等，貼近宇宙天方地圓，以象徵思想的幾何造形，鑿刻有如時間走痕的孔洞，敍述常態中的自然運轉，即是一切生命、思想、歷史存在的證明。特別是邱建清在坯土當中融入耐高溫的熟料顆粒，在落灰少、氛圍古典的四角窯中燒成，簡單有力的形體表現出金黃顆粒質感，作品縱使沒有太多華麗符號，卻表彰情境遼闊的雋永魅力。

　　邱建清的工作室「雲心陶居」，位在新竹縣峨眉臺3線路邊，是一處具有上、下層坡段的綜合園區。上層的坡段設計成展覽區、停車場，名為「小雨滴藝術空間」，展出夫妻兩人的陶藝作品。兩層樓的鋼構建築，視野遼闊，不僅可以遠眺群山，也是喝咖啡的好地方。底下的坡段，則區分成住家、工作室及燒窯區，成一列式的動線，創作、燒窯十分方便；另外還闢有一條獨立路徑，方便薪材載運。兩座柴窯「四角窯」與「穴窯」(2013年所建)，建造在坡地的末端，四角柴窯拉出的煙囪長達十二公尺高，遠遠處即可看它自屋頂竄出，細長的煙囪，已然成為邱建清工作室的地標。

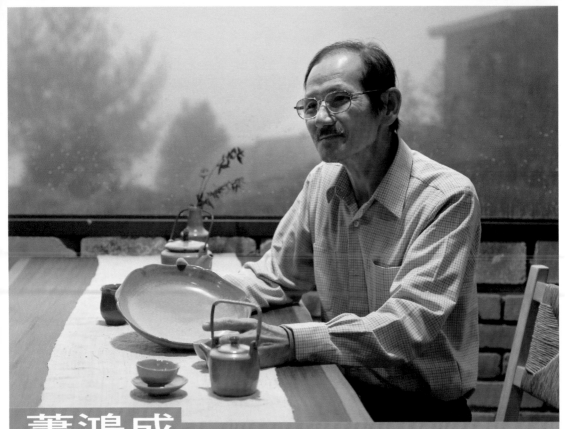

蕭鴻成

蘊含老靈魂的古典青瓷

　　「青瓷」於中國出現甚早，商周時期在器物上青黃色的釉，即是「青釉」的初現，在漢、六朝、唐、宋等朝代，已經有不同青瓷品種的表現。燒製青瓷釉的材料，在自然中隨手可得，利用土與草木灰燒至高溫即可顯現，是一種常見並環保的釉種。青瓷釉呈現於器物上溫潤如美玉，散發出「純」、「淨」高雅氣質，中國將此質地比喻如翩翩風度的君子。

　　蕭鴻成是陶藝界燒製「青瓷」有其特色的陶藝家。他1954年出生於南投市，家境小康，成長在單純公務人員家庭。從小喜歡敲敲打打、修整桌椅、釘製東西，也喜歡畫圖，經常在畫蠟筆畫、水彩寫生時，特別細心構圖、描線，屬於動靜皆可又專一心思的人。蕭鴻成說：「我的母親擅長手工，在家經常為家人裁剪衣褲或是刺繡加工，是我手工藝的啟蒙老師」。

　　一向喜愛動手製物的蕭鴻成，高中就讀培養「黑手」的「機工科」，浸淫在車床、翻鑄及力學的機械工程當中，不過此種手作過程，似乎與他想要的藝術之夢相距甚遠。高中畢業後，他到「楊鐵」鐵工廠工作，不久為進入夢想中的藝術學校，他選擇重考，但在成績不理想的狀態下，只能先當兵。1978年，他進入國立藝專(現為國立台灣藝術大學)美工科，1982年以科展第一名成績畢業。教過他「釉藥學」的吳毓堂老師，即經常

蕎麥小壺　1990　11×7×9.5cm

竹節鈕提樑壺　1994　15×12×18cm

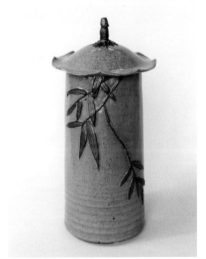

青瓷竹葉蓋罐　1994　17×17×36cm

在課堂上以蕭鴻成為例，勉勵學生要嚴謹看待工藝、用心作釉藥的實驗，有如他一般。

蕭鴻成在就讀國立藝專(夜間部)四年中，晚上上課，白天則到鶯歌附近陶瓷工廠打工。其間還在漢唐陶瓷公司工作過一年半，做灌漿注模等勞動雜務；陶藝家王修功這段期間，也經常出現於窯廠，擔任配製釉藥的工作。蕭鴻成除了上夜間課程，白天有機會也到林葆家課堂聽課，了解窯燒的來龍去脈，現在可以熟稔地處理各種燒窯問題，即是當時用心的結果。而上吳毓堂的課，除了「眼到」也需「手到」，尤其「陶瓷釉藥學」老師要求抄筆記，並且燒成試片求證。蕭鴻成經常為驗證燒成結果，除了晚上睡在實驗室，白天還繼續監看窯爐，這種拼鬥精神，甚至引發其他學生不滿，認為霸佔實驗室；事實上，個性樸實的蕭鴻成，只是努力將釉藥燒成功罷了！

1982年藝專畢業後，蕭鴻成經推薦進入南投草屯 「台灣省手工業研究所」，並分發至推廣組做行政工作。1985年至1986年間，再度改調至苗栗「陶瓷技術輔導中心」，協助當地「裝飾」陶瓷工廠，解決技術問題。制式化的工作型態，距離他對藝術創作的渴望逐漸遠離，加上當時正興起設立個人陶瓷工作室的風潮，1987年蕭鴻成辭去「手工所」職務，回到故鄉南投成立「有陶園陶藝工作室」。「有陶園」成立後，經營方式與一般工作室相仿，以招募學員至工作室學陶藝為主，課程教授拉坯、手捏等作陶技法，並接一些生活陶訂單。蕭鴻成也到地區文化中心、婦女會，甚至課後安親班等授課，課程儘管忙碌但十分踏實。事實上，他即是在教授陶藝時，認識開設安親班的妻子，兩人並延續後來的民宿經營，一起走出與陶藝世界共構的美麗人生。

蕭鴻成參與展覽和獲獎，在努力陶瓷創作後也逐漸豐富。早期作品形式多元，以探索自身作為表述語言，包括：「樹瘦壺」系列、「灰釉」系列、「蕎麥釉」系列等。直到1992年，他參與高雄景陶坊策畫「當代青瓷」聯展，作品受到注目，始逐漸以青瓷做為創作主題。之後，在台灣工藝研究所主辦的「國家工藝獎」(2005年、2006年)、台北縣鶯歌陶瓷博物館主辦的「金質獎」(2006年、2007年)及國內一些陶藝競賽中已多有獲獎，並且以青瓷為主。

蕭鴻成的青瓷釉，內含一股溫潤古典的質地，如玉似冰。這些黑胎開片的器物，體積都不大，少見高瓶大罐，大都是日常碗、盤、壺、杯、缽、洗、花器等的小品雅器，握在手中顯得纖巧秀麗。這多數作品，皆以陶土做胎，而青瓷配方亦相當

銅把粉青提樑壺與葵花杯、茶荷組　2010
12×10×15cm（壺）

青瓷葵花杯、茶葉罐茶組　2015
6.5×6.5×7cm（茶葉罐）

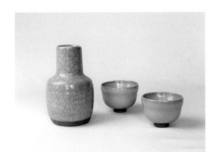

青瓷小瓶與小握杯　2015
8×8×13cm（瓶）、7×7×5cm（小握杯）

蕭鴻成作品運用紅眠床陳列

左頁上•青瓷銅片圖飾茶盤六件　2006
19×19×4cm（右上）
左頁下•青瓷瓶、青瓷銅蓋爐、青瓷盒小品組
2008

簡易，包含長石、草木灰、土等材料，側重的在於「窯燒」技巧。他這青瓷品種，胎薄、釉厚，因此必須先素燒才容易掛釉；掛釉時先掛一次釉，待至釉藥貼附完全，再反覆噴釉數次，如此施釉厚度才足夠。釉藥厚燒成結果溫潤，過薄則呈現微透明效果。「薄胎」青瓷，還需雙面掛釉，主因土胎與釉藥膨脹係數有差異，如果只有單面掛釉，器物容易因拉扯而開裂。而窯燒流程，可說是製作青瓷相對複雜的階段，失之毫釐、差之千里；蕭鴻成說：「前階段要燒強氧化，燒掉材料中的雜質，後階段950至1220℃時則要還原燒，有如燉肉一般，慢火細燉，高溫燒7至8小時。」他一路遵循傳統，在形制上葵花盤、蓮花杯、梅瓶等，內含古典氣韻者，是最常追隨的形器。燒製時並仿效汝窯古法，採用「滿釉支釘」燒法。

由於長期侷限在技術上，有感在藝術層次難以突破，2002年至2004年，蕭鴻成再度進入研究所就讀。他首先將一心追隨的傳統放下，在現代藝術思潮裡，洞見到「立體主義」把形象解構成幾何的平面與立體，再把分解畫面重新組合。他將這概念挪移到新的創作中，把傳統圓形茶壺、茶杯解構掉，形塑出多面幾何不規則形體的壺、杯，創造出新視點。之後，他再將傳統撿拾，利用手工敲製銅質壺把，將青瓷與銅器作異材質結合。相同形式，也延伸到香爐、茶盤等器物，將蓋面改以銅片打造出鏤空紋飾，圖騰則選擇民間常見的吉祥圖紋，包括九輪花、字圖、春字、壽字等。近來並將青瓷冰裂之「碎瓷紋」亦運用其中。

蕭鴻成青瓷特色，整體形態器小度大，胎質灰黑堅密，器物內外滿釉少露胎土，釉色曖曖寶光、碧綠如玉，表面多層冰裂開片疏密不一，茶水注入時黑黃冰片有如網絡蜷捲起千絲萬縷，是擁有老靈魂的古典青瓷。

2012年蕭鴻成在南投縣鹿谷鄉開設「有陶園景觀民宿」，是以相同「有陶園」陶藝工作室定名的休閒空間。由陶藝家轉型到民宿產業，是近年社會休閒形態轉變的結果，利用工作室與作品的價值，變身為具有環境特色的景觀民宿，走出一條從陶瓷美學開拓而出的休閒產業路徑。

蕭鴻成將完成的青瓷器物，運用在民宿各個角落，包括牆面、地板空間的裝置，甚至咖啡杯、點心盤等。而特殊的青瓷作品，則利用民俗藝品的「紅眠床」作為展示區，不僅能強化視覺，花器、茶壺、茶杯等，品茗物件擺置於古代眠床當中，更顯環境雅趣。

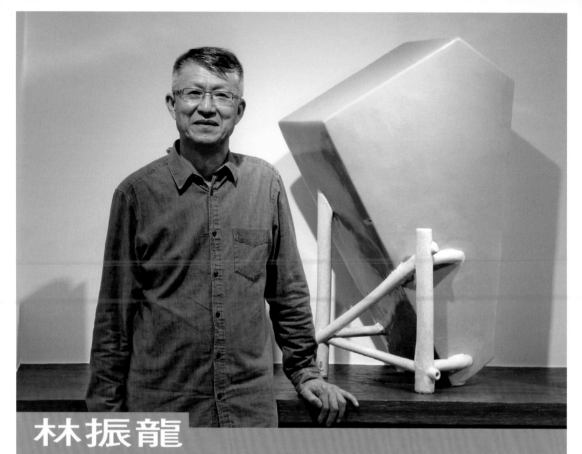

林振龍
自「瓷揚窯」集大家所成、釀生多元陶藝風格

　　1979年林振龍設立「瓷揚窯」，搭建出陶瓷界與繪畫界「將畫入瓷」的陶瓷彩繪之路。進出過瓷揚窯的藝術家包括黃君璧、林玉山、陳景容、廖修平、馬白水、顏水龍、鄭善禧、劉國松及蔣勳等超過二百人，其中一些還曾經出現在美術課本中；「瓷揚窯」成為林振龍在藝術界打響名號的基石。

　　林振龍1955年出生於南投縣鹿谷鄉，成長背景與陶瓷並無淵源。1973年自南投竹山高中畢業的他，經妹妹介紹進入漢唐陶藝廠工作，當時的廠長為前輩陶藝家王修功。林振龍說：「陶瓷廠工作繁重，我從打雜工做起，逐步進入石膏模製作、注漿、燒窯等技術性工作，唯有釉藥須由專人調配，比較無機會接觸(當時配釉藥者為王修功)。」林振龍當時，十分受范姓老闆重用，在王修功離去之後接任其職務，直到1979年工廠沒落始離開。事實上，1978年林振龍在老闆鼓勵下，曾經至林葆家位在台北中山北路工作室學習釉藥，兩人力圖振興陶瓷廠，甚至轉型經營，製作台灣在1970年代正興盛的仿古陶瓷，可惜未能成功。他說：「一起學習釉藥的還有張繼陶、游曉昊、范振金等，為林葆家首批釉藥班學員。」這些過程對於他後來經營瓷揚窯，無論在技術或管理上都奠定紮實基礎。

　　離開漢唐陶藝廠後，1979年林振龍於土城成立瓷揚窯，自行創業。起初他先製作一些

「大地」系列—方瓶1　2009　29×15×39cm

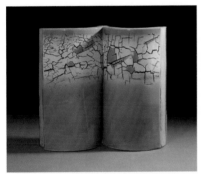

「地線」系列—陶書2　2012　68×18×61cm

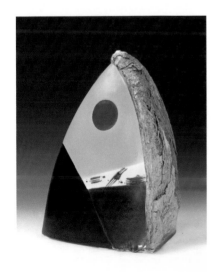

「空間・釉彩」系列—三角型　2008
35×20×47cm

來自飯店的牛肉麵碗與花器訂單，穩定生計，再進一步規劃經營走向。此時正向師大教授陳景容(五月畫會創始會員)學習素描的妹妹，介紹陳老師至瓷揚窯畫陶瓷，1981年後其他師大老師亦陸續跟進，包括袁金塔、羅芳、李焜培等人。後來在口耳相傳下，藝術界知名大家們，如黃君璧、林玉山、鄭善禧、顏水龍、謝孝德等，都曾經到此創作過。1982年林振龍統整這些陶瓷畫，於台北春之藝廊舉辦「名家彩瓷」聯展，由於形式新穎、又有眾多名人加持，展覽可說盛況空前，瓷揚窯因此成為藝術家畫陶瓷必到之地。1985年林振龍持續舉辦「名家彩瓷」聯展，除了巡迴各縣市文化中心之外，也至國立歷史博物館展出。

　　林振龍說：「到瓷揚窯的藝術家經常成群而來，但創作時各有習慣，不僅在材料、技術上要悉心服務大家，在習慣上也需投其所好。」這些創作者中包括以西畫、水墨、版畫，甚至雕塑作為創作媒材者，更有許多學院教師(多數為師大者)，藝術理論與繪畫技巧多具備個人風格，林振龍穿梭其間，受到大師無形薰陶，雖未曾進入美術學院正式學習，已然吸納百家藝風之精髓。林振龍提供陶瓷坯體給藝術家畫圖，並接續完成燒窯的經營方式超過廿年，直到2000年身體微恙，瓷揚窯才停止與藝術家畫瓷合作。林振龍雖以陶瓷技術起家，但處處站在畫瓷者角度思考，逐一為他們設計陶坯造形、調製專屬的釉料，讓雙方共同創作的陶瓷畫達到最高成功率，也讓瓷陽窯在畫瓷界達到無可取代的位置。

　　事實上，成為藝術家才是林振龍多年的心願，但出於瓷揚窯盛名之故，大家只知道瓷揚窯，並不知曉林振龍之名；1989年他於台北敦煌藝廊以「燒陶燒心」系列舉辦首次個展，闡述藝術理念。當時陶藝評論家宋龍飛曾以〈刻劃心理語言的陶藝家—林振龍〉一文為其作序。作品包括：〈反站小口圓罐〉、〈荷瓶和平也〉、〈我土有裂我愧羞〉等，表達對土地關懷之情。同年三月替代空間「二號公寓」成立，林振龍與侯俊明、嚴明惠、張正仁、劉鎮洲及黃位政等藝術家，舉辦聯合開幕之首展。

　　1990年至1993年，林振龍連續在二號公寓舉辦陶藝個展，演繹自身藝術觀。作品包括：「擁抱我土」系列、「癒合」系列以及「再生」系列。之後每年個展、聯展不斷，直到1998年。1990年代是台灣當代藝術狂飆及本土藝術家尋找自我認同的時期，一向與藝術界關係密切的林振龍，受此氛圍影響，作品也出現地、土等特徵；他讓器物龜裂或以手撕開露出陶土

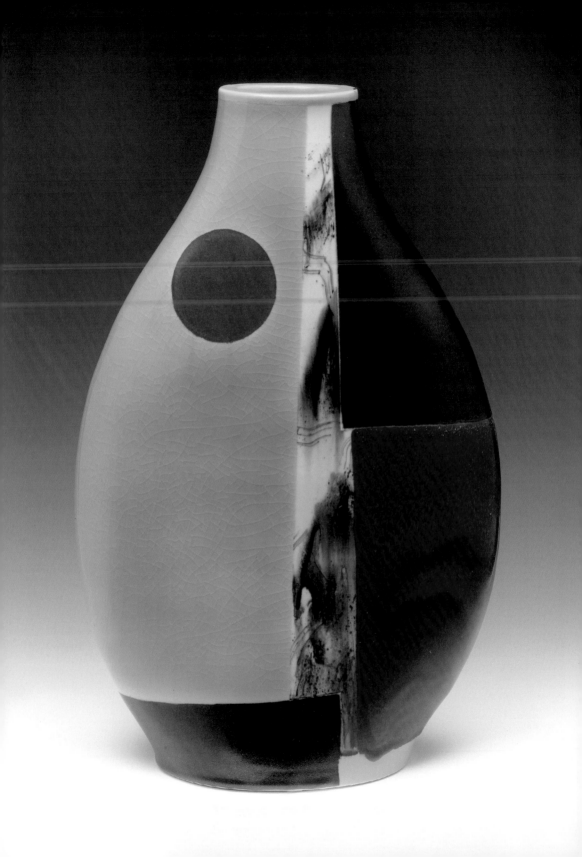

「空間釉彩結構」系列-4　2011
28×22×37cm

「空間釉彩結構」系列-6　2011
52×22×84.5cm

工作室藝廊陳列一隅

左頁・「空間・釉彩」系列1—扁瓶　2010
36×13×57.5cm

內層肌理，釉色則點到為止，或者選擇黃、青色釉，以貼近大地色彩，表達對台灣這塊土地持續旺盛之期待。作品包括：〈聚裂重生〉、〈雙人冊頁〉、〈翻耕〉。2000年之後，林振龍降低與畫家合作的機會，專注於自己的創作上，為強調是個人創作，作品改稱二谷陶藝〈或敬山陶舍〉，不再使用瓷揚窯之名號。

藝術創作的路上，林振龍特別中意於簡單造形表面施以青瓷，表現清幽寧靜之態。這類作品在他2008年的「大地陶情」系列後大量出現。2012年發表「空間、釉彩」系列，線條自由穿插，結構虛實穩妥，風格已然成熟。

林振龍的作品，可分成三個階段，1989年至1998年「直覺性手捏時期」、1999至2009年「自然物模仿時期」及2010年之後「幾何造形時期」。直覺性手捏時期，以甕、瓶、盤為造形，表面施以釉彩或陶刻，為自陶藝技術接軌至藝術理念的實驗階段。自然物模仿時期，以竹、木作為模仿對象，藉物詠情表達情感。而幾何造形時期，則在歷經時間推演中，以幾何型態逐步演繹成主要風格。不斷自我精進的林振龍，曾經到日本沖繩大學研究傳統陶瓷工藝，雖未完成學業，但深切記得授課者的話：「創作，理念遠比技術重要！」而同樣對工藝有深入研究的顏水龍，也曾經告訴他：「幾何，是造形經典。」

林振龍在2010年後，多以幾何造形作表現。2012年透過「空間、釉彩」個展，發表此特色風格，作品包括「大地」系列、「地線」系列、「空間、釉彩」系列以及「空間釉彩結構」系列等。其中「空間釉彩結構」系列，強調空間虛、實的迷幻之美，是他表現極為深刻的系列之作。近年陶藝創作屢獲佳評的林振龍，自瓷揚窯進出的藝術大家中獲取藝術養分，吸納之後已釀生自我多元且豐富的陶藝新風格。

林振龍的工作室位於新北市土城冷水坑，從熱鬧的市區轉進山間，一路行經於蜿蜒又複雜的山路中。到達目的地後，則別有洞天，環境十分靜謐而雅致。占地約五千坪的工作室，分成上半部展示區與下半部工作區，兩區塊透過小路作連結。

展示區呈現林振龍多年來各階段的作品，展出最多的作品即是「空間、釉彩」系列。工作區前半部為創作所在，後半部則設置噴釉台及燒窯設備。更往內轉進一條石階，另一處更隱密的作陶區，出現在眼前。林振龍是一位充滿能量的陶藝家，除了作陶區已布滿完成的作品，兩個瓦斯窯亦裝滿等待燒成之新作。林振龍說：「我很珍惜這位於荒郊野地的工作室，我用卅年的時間，一階階、一塊塊慢慢將它搭建而成。」

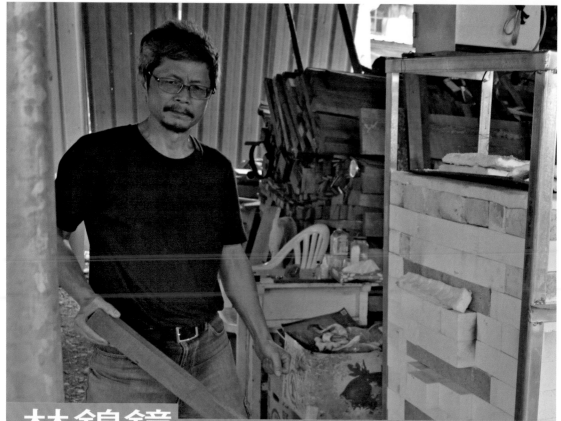

林錦鐘
致力在釉彩實驗的陶藝家

　　物體表面由於吸收與反射光波長的不同，出現複雜的色彩現象。陶瓷表面亦有美麗且複雜的釉藥色彩，此般複雜色彩，主要透過陶藝家「燒」出來。林錦鐘在生態是一位不斷與釉彩格鬥的陶藝家，透過結晶釉、縮釉、天目釉與極光釉等作品，表達他長期挑戰釉彩的過程。

　　1957年出生於彰化的林錦鐘，高中就讀省立彰化高級商業職業學校，後來走上陶瓷之路，主要與家族從事鐵工廠事業有關，而喜好拆解與組裝物件的實驗性格，則是他足以搭接至不同領域的主要關鍵；為能了解天目釉，他做過的釉藥試片超過一萬片以上，也為了用柴窯燒製特殊釉藥，建構的柴窯不下廿座。林錦鐘說：「燒陶瓷的技術，主要是靠實驗累積而來，要累積技術，必須從基礎的電窯學習再至瓦斯窯，最後才邁向柴窯」。

　　事實上，林錦鐘研究釉藥是與窯爐同步作探討，起初先以電窯燒製三彩釉與結晶釉，邁開步伐，再以瓦斯窯燒製茶葉末與鈞釉，之後自己蓋柴窯，蓋出外型為瓦斯窯、內部結構為柴窯的「混合式窯體」，並以此柴開始窯燒製鐵釉、縮釉、冰裂釉與青瓷等釉種。近年他則以更簡易的柴窯，燒製灰釉、縮釉、天目釉〈曜變天目〉及金銀彩光釉等，廣袤結集釉彩與窯火間變異又神奇的結果。

結晶釉—金黃鋅結晶　1984　電窯燒
38×38×35cm

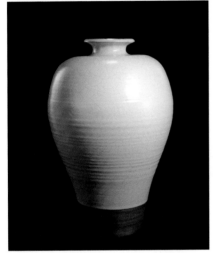

青瓷—蚯蚓走泥紋　1992　瓦斯窯、柴窯燒
35×35×60cm

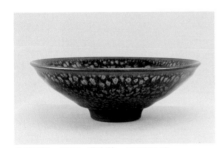

金曜天目　2008　柴窯燒　17×17×8cm

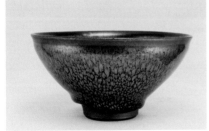

紫口銀斑油滴　2010　柴窯燒　13×13×9cm

　　陶藝是一種技術與理念，皆需通達的藝術類別。1982年至1984年，林錦鐘進入由蔡榮祐於台中霧峰所成立的「廣達藝苑」，學習拉坯與燒窯等陶瓷技藝，並參與由廣達藝苑學員為主的「陶痴雅集」陶藝聯展。林錦鐘1985年獲高雄美展銅牌獎。

　　林錦鐘純粹創作陶藝的時間其實很短暫，便選擇走向陶瓷實驗的道路。他說：「我初期做陶瓷的設備，是向一位畫家購買的二手設備，其中的電窯由於常出現溫度誤差與電熱線斷線問題，便自己著手修理，經驗多了也就具備組裝窯爐的基礎。之後，開始購買窯磚、電熱線及溫度控制表等，組裝出首台的小電窯。」林錦鐘利用此電窯，燒製無數次的「結晶釉」，效果十分良好。至此家中鐵工廠，除了原本鐵工事業之外，並開始接受組裝「瓦斯窯」的新業務。

　　「結晶釉」曾經於台灣流行一時。1981年至1985年間林錦鐘所燒製的鋅結晶釉，也在流行期間獲得頗高的評價。這種在氧化狀態燒成，結晶外形成規則的立體狀結晶物，林錦鐘以電窯燒製，將含有飽和金屬達15至25%的鋅釉配方，用冷卻、持溫的方式燒製成功。1996年至2000年，林錦鐘除了繼續多項釉種的探討，並專究灰釉、無光釉與縮釉燒製，而且開始獨立建蓋柴燒窯。他的柴窯，在外形上延用瓦斯窯的形體，在內部結構則採用柴窯的概念，為一種混合式變形窯體的形式。

　　1999年台灣發生921大地震，住在埔里山區的林錦鐘受災頗深；他表示：「直至現今，夜晚時我與家人依舊能感覺搖晃！」。地震之後，林錦鐘致力研究天目釉(曜變天目)，做為轉移恐懼的出口。天目釉種，在日本是以「黑釉」陶器為統稱的概念名稱。林錦鐘說：「唐代時期日本的和尚，曾經在福建省天目山修行，他們將所使用的茶碗帶回日本，之後稱為天目茶碗。」事實上，不論油滴釉、兔毫釉、曜變釉等皆為天目釉延伸的釉種。林錦鐘繼續解說：「被日本和尚帶回至日本的三件曜變天目茶碗，至今仍被日本所珍視並將其定為國寶之物。碗中美麗的斑點與紋理，密如滿天星辰、亮似閃爍的螢火蟲，令人神往不已。」

　　林錦鐘2000年至2010年，十年中不斷地挑戰天目釉(曜變天目)，透過自建的柴窯，他了解到「氣泡」是油滴及曜變天目釉等能產生的基本要素，而松木柴所內含的油脂燃燒時(不同種類的木柴，將產生不同結果)，還原狀態所產生的碳素與落灰現象，則是揭開此釉的主要關鍵。林錦鐘作結論

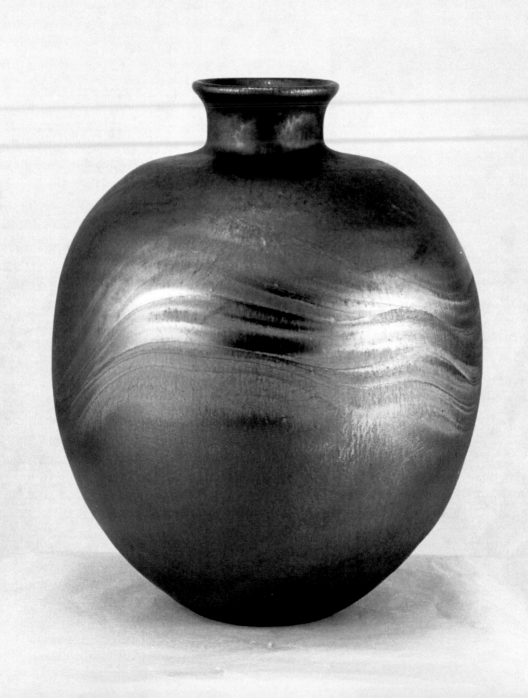

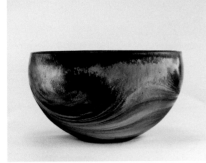

「極光」系列　2013　20×20×13cm

林錦鐘自建的「瓦斯、柴燒混合窯」

等待釉衣的拉坯器形

上釉區一隅

左頁・「極光」系列　2015　20×20×28cm

說：「柴燒落灰必須在氣泡未產生之前，即分布於作品上，等待氣泡出現時連同釉中的鐵一起集結其中，即可形成曜變的光暈效應。在日本的三件『曜變天目茶碗』，亦是在柴窯裡所燒製，而曜變現象經常在碗內形成，原因就是碳煙在碗中將形成螺旋氣流，此時與天目釉氣泡中磷酸落灰，相互作用所致。」林錦鐘在天目釉領域可說是熬費無數的心力。

　　林錦鐘在探討天目釉期間，曾經出現沉溺打造刀斧利刃的怪異行徑。針對此行為他解釋說，由於天目釉內含許多金屬氧化物，他想透過烈火淬煉出鐵器中的微少碳量，找出天目釉彩紅般「曜變」色澤。因此購買一座打鐵設備，期間不斷的鍛打碳鋼、不鏽鋼、鐵錳鋼甚至日常中所有能觸及的鋼料，一心尋找「曜變」現象。2004年至2010年，始終對天目釉奮戰不懈他，利用柴燒窯爐開發出新的釉種，包括金釉火痕、高溫金屬釉彩、銀彩天目、藍斑油滴、金曜油滴、紫金銀油滴及曜變釉彩等。林錦鐘此時將柴窯比喻成汽車，他說：「柴窯的窯頭像汽車車頭，接續的燃燒室像是車身，而窯尾煙囪則是加高的行李箱，這些結構具有相互作用關係，這些微妙的關係性即為產生精彩天目釉所需的物質與氣氛。」林錦鐘近年的「極光」系列，產生精彩的火痕，則是將作品放在柴窯內面向大火的位置重複做三次燒製之後，變化出的釉彩舞動現象。

　　林錦鐘十年磨一劍，在現代陶藝領域他雖不著力在感性的藝術創作，卻不斷努力建蓋各式窯爐及探索釉藥的原理，致力發展陶瓷材料在科學上的理性驗證，他的用心將為陶藝界留下更深、更廣的陶瓷實驗價值。

　　1993年，林錦鐘從彰化搬遷至南投埔里山區，建蓋住家與工作室，移居此處是為了能夠研究釉藥及建蓋柴燒窯。1999年台灣921大地震時，工作室與住家皆受到嚴重毀損，一心要恢復生活的林錦鐘，自己先駕駛挖土機整理家園，之後在朋友全力協助下，在短時間之內便重建了住家與工作室。

　　現在林錦鐘在沒有圍籬與大地同呼吸的園區中，持續努力的生活與創作。廿年來經過多次修繕的園區，現今規劃成住家、創作區即燒窯區等三部分，有如「品」字各據於園中角落。其中在燒窯區，多年來已搭建超過十座的柴燒窯，為了解析柴燒窯與釉藥的相互關係，林錦鐘經常兩、三個柴窯同時燒製、不斷作實驗。林錦鐘說：「將透過出書，將多年實驗的結果整理在書中，為曾經走過的足跡留下紀錄。」

陳正勳
和諧共構的「陶木」系列

　　陳正勳在陶藝界令人印象深刻的「陶木」系列，將陶與木頭做異材質結合，並以雕塑手法及裝置形式創造前衛風格。

　　1957年陳正勳出生於彰化縣溪州鄉，家族務農種植菊花。他說：「小時候住在三合院裡，兄弟姊妹眾多自己排行老么，放學後都必須到田裡農作。」他的兄弟當中，大哥是知名畫家、二哥是水墨畫家，陳正勳則活躍於陶藝領域，可說是藝術界一門三傑。

　　陳正勳高中就讀北斗高中。內心潛藏當藝術家的他，大學聯考成績不佳，在所有的美術系中皆落榜。之後，為圓藝術夢想他苦讀四個月，如願進入國立藝專(現為國立台灣藝術大學)雕塑科。1975年至1978年在藝專三年，他學習傳統雕塑技法包括：浮雕、圓雕及肖像雕塑等。藝專畢業服完兵役之後，陳正勳便離開台灣至西班牙遊學。

　　選擇到西班牙學習，主要因為兄長曾在此留學，相關資料容易收集。陳正勳說：「我到國外是想藉由陌生環境，放空自己、探討創作！」1981年至1984年，他帶著參加設計競賽所獲的獎金，在馬德里遊學三年。前兩年他拿著相機四處采風，足跡遍及畫廊、市集及諸多美術館，第三年則進入國立馬德里陶瓷學校，與師生們一起做陶。在西班牙三年雖未取得實際學位，不過大開藝術視野並了解許多創作新媒材。具有繪畫才華的他，在這期間(1982年至1984年)並連續三次入選國際米蘭素描展。

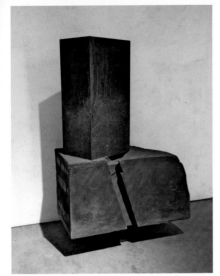

昇　2000　陶、鐵　85×46×134cm

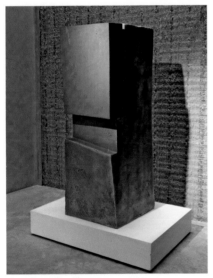

啟　2007　陶、鐵　57×64×164cm

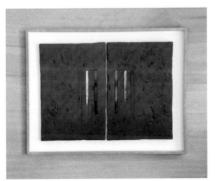

頁之一　2008　陶、木　100×71cm

　　1984年陳正勳回到台灣，初期並不急著找工作或創作，而是在台北天母租屋安頓下來，每日不斷的閒晃與冥想，甚至只有幾步之遙的天母陶藝教室，也是在將近一年後才注意到位在住屋旁邊，進而結識設立「竹圍工作室」的蕭麗虹，開啟在竹圍工作室創作至今的淵源。在西班牙的三年，他將台灣與自己拉開距離作觀察，看見台灣經濟快速發展，但社會價值卻相當混亂；滿腹想法的他，需要時間認知這熟悉又陌生的環境，因此不急著創作。陳正勳說：「當時的混亂是由於許多價值失去了本質，這要讓它再回到原有的本性……，我在創作中利用不同材料與陶土相互作結合，即是讓它達到和諧、平衡的狀態。」

　　蓄勢待發的陳正勳，1985年開始有如能量滿載的火山一觸即發，不僅參與競賽屢獲大獎，並獲邀大型裝置藝術的展出，迅速引領一股前衛陶藝風潮。獲得獎項包括：中華民國現代美術新展望獎、第三屆中華民國現代雕塑展第一名、第三屆陶藝雙年展銅牌獎；在國際獎項包括第三屆南斯拉夫國際小型陶藝三年展貝爾格勒首都獎與第三屆葡萄牙阿貝婁國際陶藝雙年展榮譽獎等。他參與由台北市立美館所主辦1990年「土十一人展」及1995年「當下關注—台灣陶的人文新境」展覽等，強烈的藝術觀念與獨到的呈現手法，令人印象深刻，至此確立創作風格與在生態的位置。

　　陳正勳早期畫鉛筆畫、水彩畫，皆以幾可亂真的寫實技法呈現。1985年作陶藝初期，仍可見他挪移自然物寫實創作形式，例如作品〈自然來自然去Ⅰ、Ⅱ〉；以陶製的擬真黑石，中間用紅線綁上黑樹枝，樹枝漆著金粉，讓人有廟宇祭祀的聯想。1987年之後陳正勳大量朝向「陶木」系列發展，用陶塊與木頭結合的方式，演繹陶藝與自然物共構渾然天成的美感。他說：「陶木系列主要在探討萬物生、滅的問題，將兩者共置呈現最終和諧狀態！」

　　「陶木」系列以幾何造形為主，陳正勳為了創造出作品的偉大感，不斷往碩大以及重量作突破。這些高度超過一百公分，重量達三百公斤以上的陶藝雕塑，製作時以直立方式成形，成形前須先製作模具，分別有曲面與平面兩種。之後內部開始架構，有如建築時鋼筋與模板工程，結構完成表面再行蓋封。陳正勳的作品經常讓人產生沒有燒熟，或者是素燒陶的視覺疑惑？事實上整體皆以高溫緩慢方式，燒至1230℃。作品形式分成立體與平面兩種類別，而把燻黑木頭鑲崁在陶作當中，是作品共同的語言。近年陳正勳增加鋼材

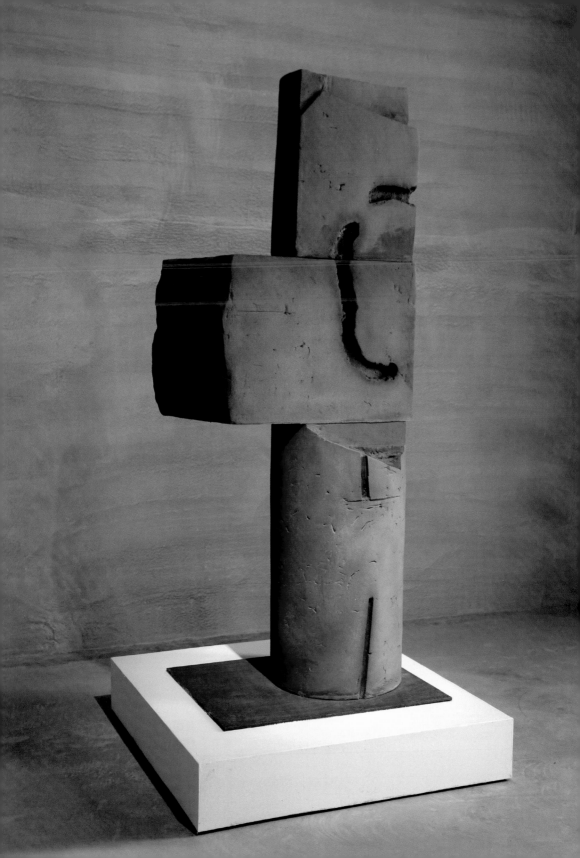

諦 2013 陶、鐵 310×222×37cm

門之二、三 2015 陶、木 38×44cm（單一）

圓 2015 陶、木 直徑47cm

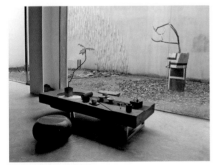

僅靠天井的自然採光

左頁・揚 2015 陶 93×45×220cm

與石料在其中，創作又有新突破。

1995年陳正勳進駐新北市淡水「竹圍工作室」創作，至今超過二十年。他說：「我的作品需要大型瓦斯窯燒製(他的瓦斯窯容積140x160x180公分)，這裡有足夠空間。」立體形式作品包括：〈照〉、〈昇〉、〈印〉、〈諦〉、〈界〉、〈曜〉及〈揚〉等，皆有巨大聳立外形，赤褐色量體沉穩且厚重，有些將陶塊撕開裸露內在肌理，展現壯闊氣勢。陶塊除嵌進木塊，也構入鐵或不鏽鋼，體現金屬跨越時空進入未來的時間想像。而平面形式包括：〈景〉、〈頁〉、〈啟〉、〈門〉及〈圓〉等作品，主要以陶板繪製的方式，構圖有些以手指直接按捏，有些則以工具勾畫，也採用燻燒、釉彩、鐵繪等，為一種陶瓷繪彩綜合的運用；原木與燻黑木塊鑲嵌，在平面作品延續出現，為標記風格的重要符號。陳正勳除了大型陶雕，也作生活陶器包括：茶器、花器、餐食用具等。所設計的咖啡器物，底部呈尖底狀可左右擺置，但必須放在咖啡架上使用，有如一座找尋平衡的天秤，出人意表。

陳正勳在陶藝界，作品強勢獨特但對於生態活動鮮少參與。他從雕塑出發，藉由對西方文化的體驗，打開陶瓷眼光的寬度，對台灣現代陶藝，具有陶藝與異材質共構轉動出和諧力量的示範作用。

2016年陳正勳在家鄉彰化縣溪州鄉設置「溪州美術館」，用以展示個人的創作。外型簡約有如白色盒子的現代建築，在樸實的鄉下格外顯目。陳正勳說：「這美術館從規劃到完成超過十年時間。由於兄弟都在藝術界，原本計畫建造成家族聯合式美術館，但後來並未如願。」

美術館樓高四層，整體以黑、灰、白安靜的色系為主，融合了工作室、展示間及居家等多功能設計。一樓入口處是陳正勳作品的展示區，十餘件碩大磚紅色系陶藝雕塑，矗立於寬敞又冷調的空間中，突現作品的量感與非凡。而他小型作品則表現在居家處，包括客廳、餐飲室及房間等。進入居家領域此時他又從陶藝家瞬間變成生活品味家，舉凡餐具、皮椅、咖啡器具及日常物等，處處見巧思。

在各樓層衛浴間，從洗手台、淋浴坐凳以至於各種生活物件，幾乎也是手工製作而成，他把陶藝品實際運用在日常，整體環境雅致又具品味。陳正勳將「溪州美術館」視為自己在陶藝創作上，體現由大到小、由淺到深、由視覺到心靈，一件美好的大作品。

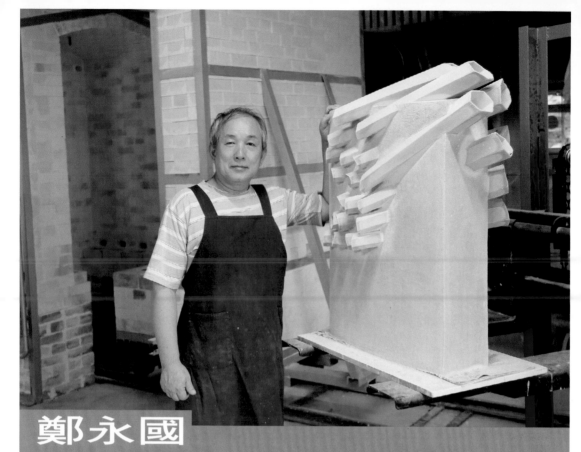

鄭永國

物質象徵與劇場觀看的容器演繹

　　鄭永國說：「創作中，我對於陶土的駕馭十分重視。」個人的認知可能不是作品靈感的來源，卻在無形中左右創作者的行為；他努力駕馭陶土，因為不甘只做個瓶器，因此將土捏揉成具姿態的女人瓶。

　　鄭永國1957年出生於新竹市郊，新竹中學畢業後，1977年至1981年進入國立臺灣大學考古人類學系。人類學導論、考古學、語言學、文化人類學及田野調查等都是讓他印象深刻的課程。鄭永國說：「自己在澎湖、花東山區做考古調查，當在遺址中挖出陶片，就會聯想人類歷史是如何演進？陶器又是如何製作？」對陶瓷逐漸注意之後，大學二年級翻閱到《藝術家》雜誌介紹宜興壺與楊文霓的手拉坯茶壺，至此讓鄭永國走向陶藝的信念更加地清楚。

　　1981年鄭永國在大學將畢業時，進入邱煥堂的「陶然陶舍」工作室學陶，當時進出工作室的包括蔡榮祐、高淑惠、沈東寧等人。1983年退伍後，他再度到邱煥堂工作室，除了繼續學陶也擔任助手工作。鄭永國說：「當時每星期工作四天半，以教學員拉坯、協助排窯、出窯與整理環境為主。」在此他體認到邱老師作陶的自由度與思想的靈活性，這感受對他日後創作有著極大啟發。事實上，鄭永國當時過著捉襟見肘的生活，迫使他還需另闢財源；1984年他同時也在「陶朋舍」工作，製作陶藝商品，此項工作讓他獲得

蕉葉構成　2001　78×27×31cm

演化三段論　2008　37×30×82cm（中，共三件）

海底寶箱　2008　38×31×82cm

許多銷售經驗，於是在台北縣深坑區租屋處設置電窯，燒製手拉坯茶壺、小陶甕等生活陶器，並在敦煌藝術中心等處販售。

1985年鄭永國離開邱煥堂工作室，同年並在創作上突現成果入選臺北市立美館舉辦的國際陶藝展；之後亦獲獎不斷，包括1995年台南市美展陶藝部首獎、1996年金陶獎社會組傳統創新類銅獎與全省美展工藝部銅獎、2001年台北陶藝獎技藝創新獎，以及2004年台灣國際陶藝雙年展優選等。作品多以變造的容器為主。

1988年結婚之後的鄭永國，由於妻子教書的原故遷住台北縣竹圍地區，在此鄭永國開始建蓋瓦斯窯，陶藝漸漸往大型作品挑戰，逐步確立創作風格。1989年鄭永國為找尋更合適的作陶地方，至新竹縣峨嵋鄉購地建蓋工作室，並至此定居直到今日。他的作品分成：1983年至1998年拉坯類型的「瓶器」系列，2001年至2004年製作繁複的「蕉葉構成」系列，2004年至2006年探討正負空間議題的「蟲繭」系列，2008年考古印象的「封存的記憶」系列及2013年摹寫自然的「陶藝花園」系列，作品表現型態豐富而多元。

鄭永國早期創作以拉坯為主。「瓶器」系列〈影瓶〉、〈紋瓶〉及〈女人瓶〉等，皆以拉坯成形為主並在濕坯時表面作波浪線刻紋，再以手自瓶內往外推延轉折，形狀有如女人形體呈現起伏變化；瓶口處接上希臘式柱頭，柱頭並以繁複的雕花裝飾作收尾，形塑與瓶器連結的神話故事。

2001年「蕉葉構成」系列是鄭永國創作的分水嶺。他放下慣用的拉坯手法，改以陶板成形；他刻意將陶板作大、作薄，找到陶土韌性的極致，延展至有如一片大葉子或是一根大羽毛，再輕輕地擺置下來，成為一個載體意象。而承載這載體的承載架，同樣也由陶土製作，卻製作得十分堅實，創造出蕉葉與承載架兩者之間柔軟又剛硬的對比效果。「蕉葉」是鄭永國擬真自庭園香蕉葉的外觀與紋脈，「承載架」則是受到鄰居老農在搭建竹寮時，竹管間桁架綑綁結構的啟發。「蕉葉構成」系列，成形過程冗長費時，技巧繁瑣複雜，十分不容易。作品〈蕉葉構成(一)〉獲2001年台北縣立鶯歌陶瓷博物館台北陶藝獎「技藝創新獎」。

2004年至2006年「蟲繭」系列，鄭永國仍然創作得很艱辛；他利用自然界蓪草葉反轉成陶片，一片片結構成蟲蛹，接著用竹葉陶片結構出蟲蛹，最後再以金屬桶結構蟲蛹，運用考古學「排隊法」，為蛹中的蟲子編寫演化三段論。此時鄭永國需要處理三種不同的材質，同時又需藉由已經佔據視覺強度的

遺忘的文明 2008 80×37×26cm

紋瓶 2014 19×19×31cm

新的陳列室窗明几淨

三種材質，述說「內空間」所存在的抽象議題，形式和內容都屬不易，是一件強大能量的作品。2008年「封存的記憶」，此時可感受鄭永國表現得如魚得水，創作的力度已經解放出來。主題是他熟悉的考古經歷，技法多是陶板構築，一座座風化的神殿遺址、一個個塵封的歷史遺跡，透過陶土轉換成現代藝術的象徵。他以具時間意象的蕨類壓印於器物表面，象徵歷史演進的軌跡。「綠織部釉」在此也運用得十分恰當，將作品質地提升到從古老穿越現代時空的未知當中。

2013年「陶藝花園」系列，鄭永國將花卉，以繪彩、捏塑、裝置的形式表現在創作當中。他說：「以陶土笨重的物理性格，去模擬輕巧的花卉，在材質運用上是困難的。」他以包巾布包裹禮物的概念，將庭園中的紫藤、洋芋、蕨葉與青蛙等物象摹寫在包巾布內。立體作品再次回到瓶的議題，他用切開地面往下閱讀的方式，捏塑地底下蘊含水分、有古老蕨類的狀態，而地上植物的氣根正吸取著這些水分並連通著古老植物。陶藝花園，記錄他超過二十年峨嵋生活與環境狀態，鄭永國用模擬取代模仿、以象徵取代寫實，把陶土花園作出色的呈現。

鄭永國的創作看似類型繁多，其實有一貫的脈絡，都具有容器裝載的含意；瓶器、蟲繭是向內包覆的裝載物，蕉葉、遺址器物則是向外開展的盛物器，呈現豐富的物質象徵與精彩的劇場效果。

鄭永國的工作室，位在新竹縣峨眉鄉一處幽靜的山林中，隱密彎曲的山路若沒有人指引，很容易迷路於山間。他說：「1989年作為工作室之前，這裡是座養雞場。」

工作室面積約有五分地左右，豐富的植物生態讓環境生氣蓬勃，整體以園區的方式規劃。三棟建築物，各為住家、工作間及展覽間。較早建蓋的住家與工作間，兩棟建築物都位於較高處，可以一覽園區全貌。具「工藝之家」作用的展覽間，位在園區側邊，途經路上必須走過一座水池，一隻陶瓷白貓活靈活現蹲踞於池邊作勢在撈魚。展覽間，呈列鄭永國歷年來的作品。

工作間設置兩台電窯、兩個工作台與陶板機等設備。鄭永國最近建蓋了一座高一百五十七公分、厚約十五公分的瓦斯窯，旁邊另有升降台和推高機，一件將完成的大型雕塑放置窯邊，預告他未來的創作即將又有所突破。

左頁・「凸型瓶」系列Ⅲ 2013 40×13×50cm

鄧惠芬

具有療癒力量的繪本陶藝

　　繪本陶藝，顧名思義就是畫出來的陶藝，和繪本是畫出來的書，兩者有相近的意思。不過，繪本陶藝除了平面繪畫之外，立體造形亦是構成主要的形態。能畫、能作的女性陶藝家鄧惠芬是當中精彩的演繹者，細細看她的繪本陶藝，很療癒！

　　1957年出生於台南的鄧惠芬，實踐家專美術工藝科畢業。主修空間設計的她在1980年進入私立長榮中學，教授美術與工藝相關課程。1984年她辭去教職與先生同赴美國，夫婿攻讀博士學位，賦閒在家的鄧惠芬趁機選修設計與陶藝課程，先後進入印第安納州立大學、奧克拉荷馬州立大學、聖荷西州大學以及印第安納州普渡大學學習。作陶想法的開啟是在1987年於奧克拉荷馬州立大學，她看到陶藝教室門口作美式樂燒(Raku)：師生在窯火燒到頂溫坯體火紅之際，隨即把作品夾出，放入裝有木屑與紙料的鐵桶內，木屑、紙料頓時點燃，噴發熊熊大火，陶藝品在熱度與釉料操縱下，浴火重生並且光彩奪目。繳費進入陶藝教室後，啟蒙老師理查·畢文斯(Richard Bivins)，要求學生畫一百支壺的設計圖，這對於已經具有空間設計學養的鄧惠芬並不難，透過這些啟發，她還以甜甜圈的概念，延續發展出二分之一、三分之一、四分之一等不同等分的趣味壺具。

　　在美國期間是鄧惠芬接觸陶藝的時期。除了基本技法的奠立，開放的環境刺激出的創作慾望，讓她如海綿般盡情吸收所謂美式作陶的自由與愉悅。帶著這份愉悅，她也進入

群居 1997 73×6×24cm

協奏 1998 72×21.5×50.5cm

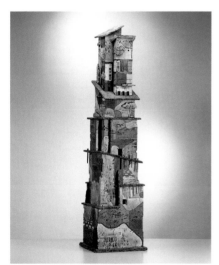

樓閣 2000 35×35×125cm

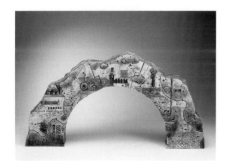

拱橋映月Ⅲ 2001 98×13.5×50cm

才藝班,教大人與小孩作陶,並將不斷製作出的陶藝品於市集販賣,轉換成有效益的經濟實體。為了能夠出奇制勝,她把中國文字、中國結裝飾於作品中,吸引西方人對東方文化好奇的目光,成果屢獲佳績。創作的自信心與成就感,在這種生活事物之中不停被引領出來,她作陶是快樂的。鄧惠芬說:「在美國時作陶只是作陶,沒有想太多,也沒有拿什麼學位。」

鄧惠芬於1989年回台灣,1990年於台北美國文化中心舉辦個展,以表現各式的造形為主,延續在美期間的創作形式。作品有的以套坯方式接合,表面以鐵線切痕並裝飾釉彩,也有裝以銅線傳達具節奏的律動感。她還運用海綿托住陶板,以指尖壓出各種紋路,表達成形的快速與自由度。多樣性陶藝形式,還包括化妝土、釉下彩以及燻燒等豐富又少見的陶藝技巧,令人目不暇給,鄧惠芬說:「觀眾對作品十分好奇,常常情不自禁用手指彈彈它,還會問有沒有燒熟?燒幾度?用什麼釉藥燒?」如此跳脫傳統的美式陶藝,在當時需要養分的台灣陶藝生態,掀起一股參觀熱潮。從未在陶藝界出現的鄧惠芬,開始受到注目。同年起她參加各式競賽,獲得1990年第十七屆台北市美展陶瓷組優選,1995年、1996年連續在第四屆、第五屆陶藝金陶獎社會造形創新組獲金牌,直到近年還持續獲得2008台灣國際陶藝雙年展的入選。持續卅年的努力,鄧惠芬已是陶藝生態中具有代表風格的陶藝家。

「繪圖式釉下彩陶藝」是鄧惠芬的主要風格。這種創作是她1987年在奧克拉荷馬州立大學的啟蒙時期,陶藝習作的形式,出現得很早,並且一直延續著。現在她的一些公共藝術表現,也多以此做為標示,成為可被辨識的招牌象徵。此種形式的陶藝,可分成平面與立體兩種架構,平面者表現於牆面,像是壁飾、大面積的公共設置,立體者則以觀念性物件為主。她先將演繹的圖繪文本,印壓在陶板當中,分片切割後,塗繪上色彩並入窯低溫素燒,之後再於表面施以透明釉二次高溫燒成。這樣能夠不斷產生圖案的方式具有強烈拓殖性,能夠往上下、往左右隨意擴展,是一種主題性、繪畫式、燒製出來的「陶藝故事繪本」。

鄧惠芬的作品可以分成三個階段來看,1984年到1990年是「在美開啟時期」,她舉凡拉坯、泥條、陶板作陶技術,或是釉色、熱燒、燻燒等燒窯方法,都在此階段開啟與認知。善用工具、快速成形,以直覺率性表現造形,是此時期

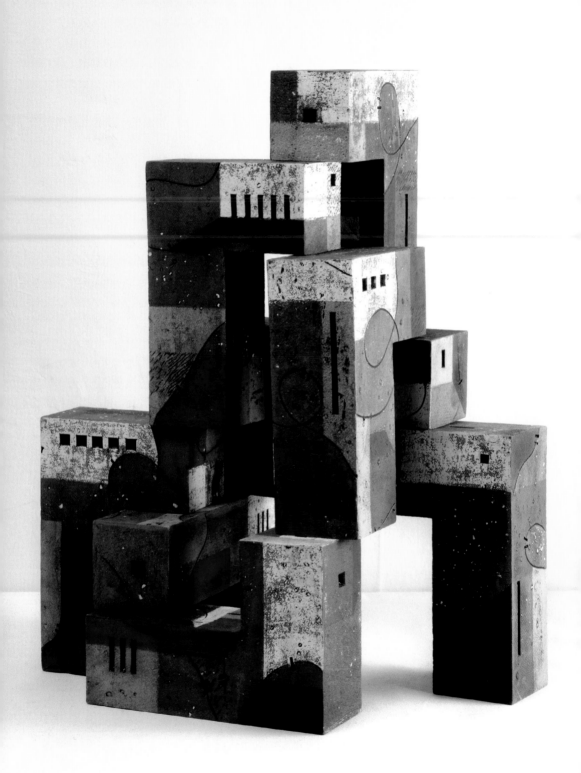

壺　2002　18×11×28cm（最高）

部落格　2008　118×7×120cm

中央大學陶藝教室井然有序

家裡玻璃屋式的工作室

左頁・堆砌的樓塔　2006
8×16×24cm（8件）

的特色，作品即興自由，非常的美國。她於台北美國文化中心個展，即是集大成的呈現。

1991年至2000年為「風格締造時期」，回台灣後的鄧惠芬隨先生居住在學校宿舍，初為人母和環境侷限，作品逐步往自我駕馭的繪本改變。此面向在她獲得1995年第四屆金陶獎金牌作品〈拱形裡的天空〉找到確切位置，是極具遠見的締造與自我定位。〈群居〉、〈月門的傳說〉、〈樓閣〉、〈堆砌的樓塔〉、「拱橋映月」系列、「方圓之間」系列等皆是代表作。這些以圓、方形體，結合釉彩的立體繪本，幾乎像是進入童話王國的領域；鄧惠芬將她旅行時移動視覺所見到的城市圖像，例如房屋的輪廓、河邊慢跑者、騎單車者、河上的帆船、天空的氣球等，逐一裁剪成形象的符號語言，擬造出幻境，把遊戲的線條、愛與夢想交織成部落王國。

2001年之後是「環境陶藝時期」，她在作品愈發成熟之後，利用組件做為突破極限的方式，把放大組合的陶藝品視為環境藝術的一種，結合城市意象與社會閱讀功能，往公共藝術領域跨步。作品〈希望城堡〉、〈詠四季〉及「方圓之間」系列等，都看得到她隱含在內的陶藝影像。其中「方圓之間」系列，從大塊方正的實體中於軸心挖空，用外實方、內虛圓，來象徵古人天圓、地方，圓方兩相對應的合諧宇宙觀。表面則用點、線、面繪出抽象符號，意旨城市人文與歷史的關係。

鄧惠芬在具有力學的拱、方、圓幾何造形，標記陶藝純手工的壓印、鏤空、刻畫、貼花、繪彩等技藝，將實體的三度空間，流轉於二次元形、色的圖畫世界，片段的景象中充滿神話、夢想，兒童與大人都獲得療癒。

2002年鄧惠芬在中央大學兼任並指導陶藝社，工作室一直都在學校的陶藝教室。從過去教職員餐廳改裝的工作室，一樓是教學區域，設置有工作桌、拉坯機、一座瓦斯窯及一座可還原電窯。沿著牆面的乾坯架，擺滿學生尚未完成的素燒作品。二樓則是鄧惠芬作陶的地方，為樓中樓的夾層空間。由於住家另有工作室，主要的作品皆陳列在家中，此處由她單獨使用，空間算是寬敞。

近年逐漸轉至公共藝術的鄧惠芬，正在製作一件具有客家桐花意象的大型瓷板繪彩。置物架、工作桌放滿釉彩材料，最大的一處空間，在地板上正在拼置已燒製完成的瓷板。鄧惠芬的創作不只經過成形、乾燥、繪彩及燒製等硬過程，也透過創意理念、堅持信念的軟過程，在兩者密切共構下，建構屬於她的繪本王國。

江有庭
純鐵單掛的藏色天目釉

　　「陶工三十年、坯土不化裝、鐵釉純單掛、器形止於圓、不思不創意、唯事無心燒！」江有庭在2015年《國際天目特展》專刊中，如此註解自身與天目釉創作的關係。

　　江有庭1958年出生於嘉義，務農的父母生有十個小孩，他排行第十位。江有庭說：「小時候在學校，同學中有人稱他舅舅或叔叔，兄姐們的孩子幾乎都比他年齡還大，來到這世界讓他很疑惑！」江有庭的人生開端有別於人，日後在陶藝界「天目釉」中亦寫下一頁傳奇。

　　1980年於國立藝專(現為國立台灣藝術大學)美術科西畫組畢業的江有庭，之前從未接觸過陶藝。1980年代台灣陶藝教室風起雲湧的開設。1982年江有庭畢業之後，在高雄縣六龜國中擔任代課老師，1983年轉至同樣位在高雄由私人所設立的「中華陶藝教室」擔任助理，處理上釉、磨釉等雜務，初次體驗陶藝，從而開啟陶藝之路。

　　1983年江有庭毛遂自薦進入由財團法人「伊甸社會福利基金會」所承辦的陶塑班，教授陶藝等相關工作；他白天教陶藝，晚上向李保通師傅學拉坯，並至國立藝專上吳毓堂的釉藥課程，以邊學邊教的方式邁入陶藝世界。江有庭說：「留學日本的吳毓堂老師，在課堂中介紹『備前燒』，啟動我想至日本學習的初衷。之後吳老師講述油滴天目，並公布其中的配方，試燒之後也讓我躍躍欲試。」1984年江有庭成立第一個陶藝工作室，

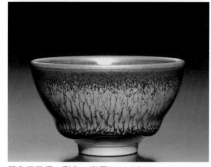

藏色天目杯—彩宸　直徑7.6×4.3cm

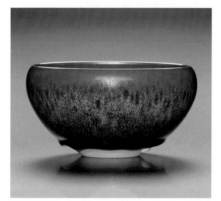

藏色天目鉢—三色彩金　直徑17.1×8.7cm

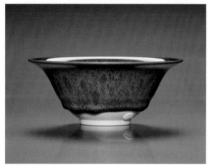

藏色天目碗—翠燁彩金　直徑14.9×6.1cm

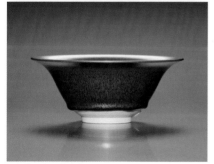

藏色天目碗—紫金玄光　直徑15.4×6.2cm

開始以拉坯方式外表上茶葉末、鐵紅、青瓷、天目等釉色的茶壺、茶杯、茶碗等器物，至各處陶藝賣場銷售。不久他改弦易轍不再燒製其他釉色，只單一燒製「天目釉」。江有庭說：「為何選擇燒製天目釉，應該是宿命、一切注定好的；猶如自己終將落腳在台灣最北端現今『圓山窯』一樣。」江有庭言談時有一股神祕性，清晰又虛幻。

江有庭位在台北士林區第一個工作室，是藉由姊姊住家樓頂所加蓋。為了燒製天目釉，他請師傅在樓頂搭建一座瓦斯窯，也購買拉坯機、練土機等作陶設備，不斷在此操練技術，尤其是燒窯方面。江有庭說：「我獨自於頂樓窯邊，睡在折疊躺椅上超過一年多時間。」

1986年一位來自日本的「原・隆」校長，到台灣來進行交流，無意之間看到江有庭的天目碗相當欣賞，輾轉推薦他到自己管理的日本「東京都昭和第一高校」，擔任五年的陶藝教師。1987年獲聘的江有庭，便將台灣所有的資產以及陶藝設備全部販售，決意至此定居日本。他說：「昭和第一高校，是一所高職系統的仕紳男校，學生與教師清一色為男性。除正規課程外，也教授指壓、陶藝、象棋、電腦等，著重紳士性的教養。」江有庭在此以教授陶藝為主。期間他除了在校授課，也四處遊歷窯廠與拜訪日本陶藝家。1989年他到達懸念已久的備前燒，認識當地陶藝家「神原貢」一家人，並受邀參與家族的燒窯活動。第一次燒備前窯的江有庭，看見此種窯型總共有六室，窯底磚厚達三層並設計有多處通氣孔，燒窯時間通常超過七天以上。原本一切順利的江有庭，計畫繼續探看「萩燒」等窯區，但過程至此卻急轉直下，拜訪不僅四處碰壁，甚至在備前燒窯的活動，校方也判定不符合規定！江有庭說：「到日本此時已屆三年，便決定回台灣。」

1989年回台後的江有庭，四處找地準備蓋柴窯持續燒備前燒，幾經波折後，終於在苗栗縣造橋龍昇村購地，也因此日後他的作品皆以「龍」一字作簽名。只是他在此，並未如之前所計畫建蓋柴窯，而是在工作室中蓋了一大一小的瓦斯窯，再度回到燒製傳統天目釉。1991年江有庭離開苗造橋龍昇村工作室，江有庭說：「此時我的天目釉，已包含有兔毫、鷓鴣斑等特殊形式。」1991~1995他回到北部，落腳於三芝芝柏山莊，此處也聚集許多陶藝家，包括谷源滔、羅森豪等人。堅持是一種美德，亦是跨入另一個境界的基石。1995年之前，江有庭專研傳統天目釉，1995年之後，他燒

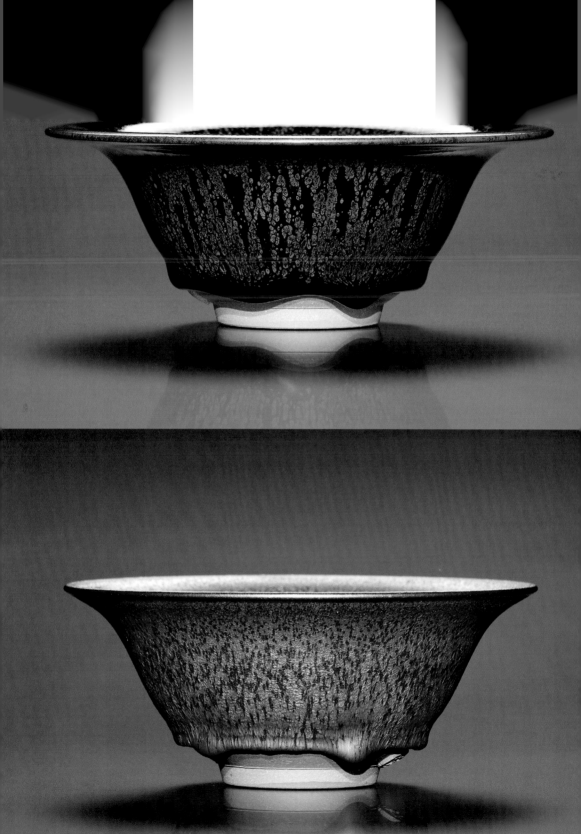

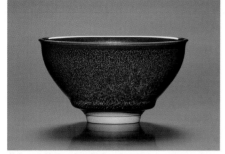

藏色天目茶碗—金口紫滴　直徑12.3×6.7cm

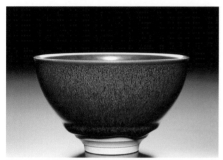

藏色天目茶碗—華燁　2006　直徑12.5×7.4cm

層架上的作品及錦盒

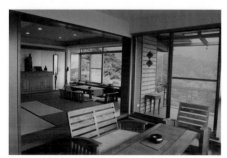

工作室上層視野遼闊的的閣樓

左頁上。藏色天目鉢—黑曜金滴　直徑15.7×5.8cm
左頁下。藏色天目碗—金花銀蓮　直徑14.6×5.9cm

製出了能代表自己風格的「藏色天目」。江有庭説：「從傳統油滴天目推展至藏色天目，乃是窯變所至；此種『窯變』，是純鐵單掛釉在窯中透過燒成產生顏色、紋路、光澤變化的結果。」此種純粹以鐵發色的黑釉，在高溫還原時因為釉中滾動的氣泡將鐵攜帶至釉面上，當窯溫下降的剎那釋出鐵金屬結晶。這些化工反應，即是來自陶藝家對燒窯技術，高明的掌握。

1996年江有庭將工作室遷至現今的「圓山窯」，正巧位在台灣的極北端。在群山環繞的美景當中他致力藏色天目的燒製。江有庭説：「藏色，乃是黑釉中納藏著多種顏色之意。」作品中「彩金」系列、「玄光」系列，皆是精彩的藏色天目系統。江有庭天目作品，在造形上多以圓形為主，像是圓狀杯、圓狀碗以及圓狀鉢等，用以展現釉彩淋漓酣暢的效果，而胎土則多為半瓷土。江有庭説：「這些天目釉含鐵量大約在8％至9％之間，而窯溫燒到1250至1320℃時是變化的關鍵時刻。」江有庭的天目釉創作，以化工變化製造出的物理現象所產生的美感，成為他陶藝重要的標誌。

江有庭以極簡、極靜、極專一的方式創作，將萬物看為無形、一切視為現象。卅多年只燒製單一釉色，並追求到極致，造就在陶藝界「天目釉」不易被超越的位置。

江有庭圓山窯工作室位於台北縣三芝區一處別墅區的末端棟，旁邊緊鄰他的住家以及燒窯處。遠方的大屯山峰巒疊嶂，有如群象環繞綿延不絕，山色相當優美。一進入庭園，日式設計風格簡潔淡雅，園中設置石桌、石椅，四周邊牆則種植松、竹等在當中。室內大量採用竹、木、陶及榻榻米等天然材料，保持原色不加人工裝飾，空間寧靜而悠遠。室內展示區為江有庭呈現作品的地方，有如小型美術館，展示他的各式天目作品，包括杯、碗、盞、鉢等。

江有庭説：「我的天目釉作品，區分成五種等級，包括實用級、欣賞級、收藏級、藏家級及傳世級，作品級數不同、價格也殊異。」江有庭燒製單一釉色，卻創造出專家的形象，以品牌打造與行銷手法來説，相當成功。他將作品分級，從外相普通、價格親民的入門款，到外相稀珍、價格昂貴的傳世天目，無不清楚地標界出來，並且吸引收藏者一階一階的擁有，因此不斷墊高品牌價值，最終將永續擦亮這塊獨特的「天目釉」招牌。

沈東寧
浪漫主義的現代文人

　　沈東寧文人浪漫的陶藝創作，是表達內在需求體現的結果；又或者說文人氣息本來就是他性格的一種內在，而浪漫則是他具體表現出來的結果。這特別能夠在他一些靜謐狀態的作品裡被看見，像是繪畫中線條的來回，青瓷裡冷熱的差異，都有細膩的捕捉。

　　不擅長言詞是沈東寧給人的固定印象。他說：「我透過作品，留給觀眾想像空間或作情感交流，更是一種浪漫的方式。」沈東寧的少言，和他年少時肺部受過傷，導致經常過度換氣，讓他在與人互動時會選擇少言的自保性措施。1958年出生於新竹的沈東寧，擁有一半來自母親客家人的血統，他的客家話說得極好。家世背景單純，父親是作育英才的老師，而兄弟姊妹幾乎都從事與藝術相關的行業。他在1980年新竹師專畢業之後，也只從事過教師與藝術兩種的領域。

　　喜好自由的沈東寧，1982年進入邱煥堂的「陶然陶舍」學習陶藝，1985年即在台北市自家公寓頂樓，設立陶藝工作室。1986年他在師專公費生約滿後，便辭去教職成為專職陶藝家。1980年代是現代陶藝大步躍進的時代，在歷經奮發的過程後，陶藝界一路噴發前進。這時期亦是美術館主導藝術生產的年代，展覽空間、美術競賽相繼而起，而當時要成為陶藝家，無非需透過展覽和競賽，沈東寧即是其中的翹楚，是展覽、競賽及市場的常勝軍。一次又一次造形與觀念都突出的作品，標示他的時代已經開始，1985年獲得台

「心象風景」系列#8　1994　51×14×69cm

「家」系列#1　1997　31.5×25×37cm

「地景系列」系列#5　2000　68×21×19cm

北美術館「國際陶藝邀請展」展出機會。在競賽展方面，則獲得由國立歷史博物館於1986年舉辦的第一屆「中華民國陶藝雙年展」銅牌獎，1988年第二屆陶藝雙年展則獲得金牌獎殊榮。1989年又獲台北縣美展陶藝類第一名，再再奠定沈東寧在現代陶藝的位置。之後在不斷舉辦個展、聯展與獲獎之餘，1996年他受邀至美國紐約亨特學院〈Hunter College〉為駐校藝術家。

　　沈東寧創作的內在需求，出於幾個來源，包括陶藝家個人性格的所有、外在環境對他的影響，以及藝術創作本質的需要。沈東寧文人陶藝的產生，多是基於這些緣由，他將象徵文人符號的水墨畫再現陶藝當中，突破陶藝只是表現造形或釉色的侷限，並在筆墨當中脫略形似，運轉出筆墨細膩的趣味，但在整體上又不搶盡造形位置，只似有若無的提點內在需要，以及文人欲說還休，喃喃地包纏。

　　「我經常展覽，但不常發表新作品。」沈東寧如此詮釋自己對創作的態度。從他《靜謐之美》專刊看來，作品內容包括了「心象風景」、「家」、「地景」、「藍染」等四個系列。在這些並不逐一命名的作品裡，蘊含一種緩慢的形成性，相互之間並有呼應的推衍關係，包覆性則是其中的共同點。1990年代「心象風景」系列，是沈東寧重要代表作。這些一經推出即擄獲大眾眼目的創作，多以陶板構築成方正的造形，在中間與側邊都會開個洞口，暗指是一座門、一個窗或是一片方瓦，置中鏤空花窗、交錯盤結的草書，其中異國情調不言而喻。

　　喜歡旅行的沈東寧，常將旅途見到的房屋，從建築造形到對居住感受，都化為創作題材，擬造在「家」系列當中。沈東寧說：「家！是人們身心安定最重要的所在。」因為體能的關係，沈東寧甚少製作大型作品，也很少以拉坯製形，比較常用陶板來結構。在構築「家」系列時，他先將陶板外部，拍打成屋房的意象並相互間櫛比鱗次排列著，有如開鑿在崖壁的洞窟。偶而在邊角，又以可攀爬的階梯或是岩洞作點景，襯托主體的壯觀性，並暗示此地是可行、可望、可居、可遊的理想世界。

　　2000年「地景」系列，方正的構築裡再崁入一個內陷的地景，引導觀眾往下探看層次不同的大地容顏。作品外在方正架構，沈東寧利用含鐵化妝土，以噴槍方式，從重到輕一氣呵成地鋪灑，創造有如水墨一般漸層的效果。另行嵌入的地景，以「青瓷」來表徵，如日月照大地，寧靜且光亮。沈東寧因為作品多用「青瓷」釉，經常被歸類在青瓷陶藝家之列。他說：「我運用青瓷釉，尤其是乳濁類型青瓷，主要是它不會搶奪造

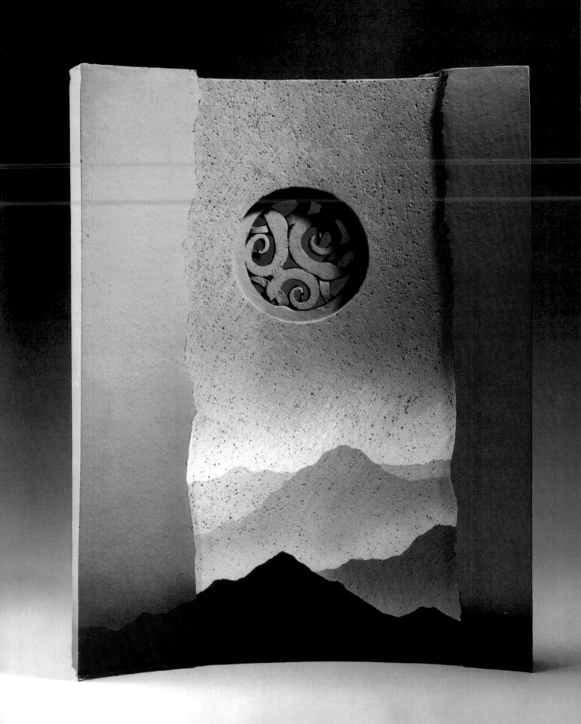

燒窯室中的坯架和窯爐　　　　　工作室中正在進行的土坯　　　　環境景觀一直是沈東寧重視的部分

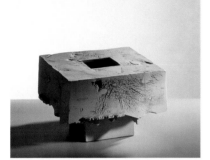

「藍染」系列-1　2004　34×26×29cm

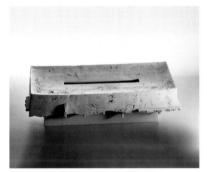

「藍染」系列-2　2004　80×32×22cm

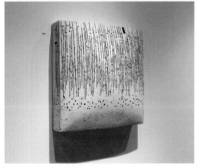

「寧靜」系列　2017　15×46×46cm

左頁・「心象風景」系列#1　1993
50×14×70cm

形的風采，也能將肌理表現到完美。」善於讓造形與實用並置的沈東寧，表現造形時表面施以化妝土為多，而體現實用的茶具、花器時則以青瓷為主。

　　近年「藍染」系列，再現他師專時代文人水墨的養成。在形體上他先將抽象的水墨線條立體化，組構成包覆式形體。表面則以濃淡不一的鈷藍釉水，刷上後再擦拭掉，產生滲入的暈染效果。整體在框架中的排列組合，可以想像為蘸滿濕墨運筆後的結構，筆墨的黑、灰、濃、枯，在此化成完整與破碎的陶片，突顯風景，更是陶藝家內在情感轉折的呈現。

　　沈東寧的陶藝作品，在造形上嚴謹節制，有一種紀念碑式的崇高感，複雜深層的內在感懷，將釉彩化作墨彩來表現，簡簡單單、嚴肅但多情，擁有一種浪漫主義現代文人質地。

　　1985年沈東寧在辭去教職的同時，於台北市吳興街住家頂樓設置了陶藝工作室。在還未對陶藝充分了解的他，甚至在工作室裡，自己組合一座迷你型的瓦斯窯，開始燒製作品。他說：「曾經在燒作品時，煙囪通紅得像是要爆炸一般，我趕緊關掉瓦斯停止燒窯。」事實上，沈東寧在新竹師專就讀時並沒有學習過陶瓷，許多技術都是慢慢摸索而來。1990年一心嚮往自然與自由的沈東寧，在家鄉新竹峨嵋覓得一塊土地，整理後建造成適合住家與創作的理想園地。

　　2009年沈東寧再度搬遷到同在峨嵋鄉的新工作室。整體從內到外的設計規劃都不假手他人，無論是房屋設計、庭園動線、工作室及住家一手包辦。講求生活品質的他，甚至住屋中使用的桌、椅都親手製作，如果不是親自製作也盡是來自設計界的名椅，相當有品味。

　　一間專門用來做陶的工作室，空間挑高而寬廣，但內部設置卻很簡單，工作桌、作品架以及釉藥台在同一空間中。往內走則是燒窯間，電窯與瓦斯窯各有一個，都十分新穎。沈東寧不是一個常燒製作品的陶藝家，工作室也沒有展示太多作品。他說：「如果工作室留有大量作品，表示此刻不要做陶，該休息了！」

林國隆
從舊文化翻轉出新時代價值

「人生是用來體驗的！」豐富的生活體驗，激發出美麗人生。陶藝界的林國隆，是一位集陶藝家、第三代蛇窯主人、企業家等諸多頭銜者，這在台灣陶藝生態十分地少有。

林國隆1958年出生於南投水里，從水里國小到水里國中林國隆都甚少離開這家鄉。只是儘管就讀偏鄉學校，他的成績仍是在末段班吊車尾。嚴峻的父親，面對這個未來窯場的接班人，總是以恨鐵不成鋼的態度看待他。內向但不失機敏的林國隆，為獲得父親認同，會選擇他在手拉坏時主動用腳幫忙踢轆轤，當父親完成茶壺時也會主動的接手黏上壺嘴、壺把。林國隆說：「我為了能盡快完成工作，黏壺嘴時用藤條當內桿，以手掌一握一插便將壺嘴裝上了。」現在看來，林國隆在經營陶瓷事業上經常有奇思異想，即是過去生活智慧的體現。

1977年，林國隆從鹿港高中輪機科畢業。他說：「就讀輪機科是因為成績不理想，又身為獨子不能離家太遠，而不得不的選擇。」路是人走出來的。1978年林國隆以自學方式，考上私立聯合工專「陶瓷玻璃科」。入學後，遇上陳煥堂老師，在老師陶瓷技術以及藝術美感相關課程的引領下，大大打開他對陶藝的感知。至今兩人仍保有亦師亦父的情誼，這種情感並擴展到「聯合陶友集」。

1983年，林國隆接下家族事業「協興窯業工廠」，此時正逢傳統產業轉型劇變的時

「太極」系列　2000　42×19×30cm

禪修入定　2012　42×20×45.5cm

心禪　2014　61.5×17.5×63cm

代，「塑膠」用品則是在經濟效益下，快速替代陶瓷品的產物。原本懷抱熱情一心想回鄉接棒的林國隆，此時卻看到大家快速拆掉老蛇窯，迎接塑膠時代的來臨。「適時轉彎、完美執行」是林國隆改變命運的秘訣。1993年，他將傳統窯廠轉型為觀光園區，有如換血般重新打造，標記出水里蛇窯值得被觀看的樣貌。之後透過媒體傳播，水里蛇窯不但將在地傳統文化翻轉出新面目，甚至激發全民愛鄉惜土的意識，達到人人都想至園區遊歷的效果。而林國隆更主動出擊，四處結合公部門及民間團體入園研習，體驗新文化故事，奇蹟式創造出水里蛇窯是一生必遊之地的傳說。林國隆說：「經營常常是在創造故事、設計情境、形塑歷史，最終並將它們串成一體，即能創造全新的價值。」

林國隆創造「故事」獨到又傳神。他以1927年由祖父輩所建蓋的老蛇窯當作主角，連成一篇篇文化故事；「燙頭髮」是其中最精采的，他說：「過去在環境艱困的水裡坑，每年農曆過年前35公尺長的大蛇窯，便開放給當地人燙頭髮，婦女在梳洗完頭髮並捲上竹片後，慢慢從窯頭走向窯尾，經過窯溫的定型，一頭美麗的捲髮便完成了。」而他推出的「自己的飯碗自己做」，在當時也流行一時；他在園區內，率先提供手拉坯教學及燒製的服務，一時之間水里蛇窯成了「手拉坯」陶藝的代名詞。林國隆靈活的行銷煉金術，賦予傳統事物全新生命，讓舊文化翻轉出新時代魅力。

「創作」對於林國隆來說，是一種角色置換的行為，讓他從步步為營的企業家，轉換成自我觀照的陶藝家。1983年他成立「陶根居」工作室，以陶瓷工業背景，走出一條產品設計的陶藝路徑。林國隆在1990年及2014年都舉辦過個展，之間也不斷地參與各式聯展，前後達六十餘次。在了解陶藝各種可能之後，為擴大國際視野，他多次舉辦陶藝工作營，讓「水里蛇窯」在國際舞台打開能見度。近年窯場林國隆已逐步交棒第四代經營，創作的意圖更顯旺盛，正積極規劃陶藝個展；他說：「讓藝術生活化，是我一貫創作的理念。」林國隆2016年個展，所展出超過一百件的作品，皆以傳統技藝為依歸並以體現生活品味為目標。

綜觀看來，林國隆作品形式很多樣化，舉凡陶板、拉坯、手擠坯、擠壓泥管、壓模等都有。在色彩上柴燒、化妝土、釉料也作表現。在功能實踐上，他經常結合鐵、木頭、竹等，又或者將這些異材質全串用在一起，效果良好又準確。對於林國隆來說，如何「成形」並不重要，「結果」才是終極目標。

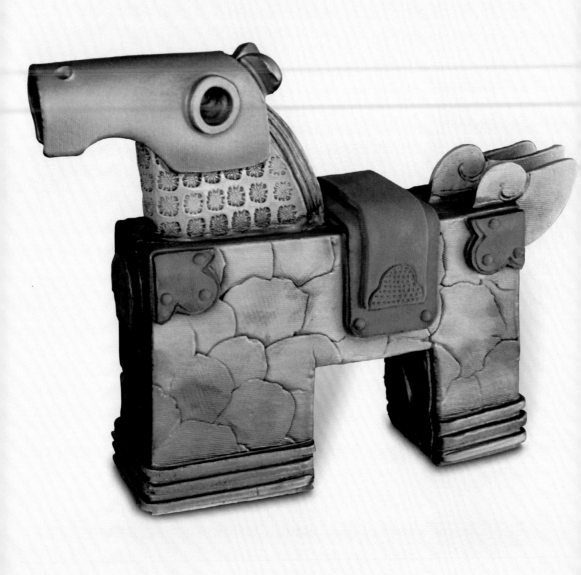

紅城　2014　52×14×27.5cm

編織花器　2014　25×25×18cm

工作室一隅

超過90年的老蛇窯仍然屹立

左頁‧戰馬　2014　58×14×44cm

　　林國隆的「快捷式」的作品風格，「壺」器還含有劇情效果，他延伸接壺嘴、壺蓋絕技，將嘴、蓋視為舞台來表演，〈頂天提樑〉、〈燕尾側把〉、〈春鳴提把〉等，都是精彩故事。而品茗器物在「柴」窯中，透過氧化、還原交疊作用，燒製出如魚卵般染色現象，是他複製蛇窯傳統體現現代美感的窯變再現。利用擠泥管，壓擠製作的〈太極〉、〈伸〉、〈編織〉等，可視為林國隆具特色的系列。他利用機械，將土切割成長短、大小不等泥管，透過巧思，拗折出向上、向下弧度，再經過左右擺置，蹲穩馬步的太極拳式即告完成，形塑「大音希聲，大象無形」的哲思與想像。

　　他利用泥塊堆棧的〈神風〉、〈紅城〉、〈解構黑‧解構白〉、〈花之頌〉等作品，屬於近期系列。相較於過去這些作品嚴謹且完整，不再只是將經歷或感受直覺地轉印在作品裡，不過也少了過往的舒放感。林國隆說：「房屋是一磚一瓦堆積起來的，成果亦是一步一步走出來的！」就像他的作品〈紅城〉、〈神風〉等，都是以土塊逐步堆棧而起，還刻意在邊角裝置滾動的螺旋圖案，即是在陳述人生難免會迷失，但終究要能自我回歸。林國隆一直馳騁在各種領域，創造出無限的商業價值，但最終總能回歸陶藝創作，作品還不停翻轉創新，是一位成功的企業家也是位努力的陶藝家。

　　林國隆的工作室「陶根居」，位在水里蛇窯園區的環狀迴廊二樓，外觀呈現長條狀，內部空間並不大。工作室窗外，矗立著金氏世界紀錄的「千禧雙口瓶」，迴廊內居中的九十歲巨大蛇窯，光影經由六十六個窯爐的側投口，穿過窯體，有如一條蟄伏發光的老蛇精，一呼一吸像是在傳頌歷史的氣息。工作室是木造的結構，結合木片牆面與木框的玻璃門，外表顯得低矮而老舊，呼應林國隆園區「歷史化」的概念。內部相當乾淨，說明他創作的低頻率，林國隆說：「我都在晚上做陶，心情比較放鬆。」創作時，他經常將工具擺放出來，在思緒安定之後才動手。由於有充分的準備，因此常常創意無窮，作陶的速度極快，想到哪做到哪，十幾張工作桌一個晚上即滿載著作品。

　　林國隆，是一位具有群眾號召實力的現代蛇窯園區經營者，當他放手作陶時，又散發出另一股藝術家創作的魅力。

伍坤山
「點」出對土地戀戀情懷

　　從外觀來看，「點陶」是一種利用分色，透過精密凸點製作，突顯立體效果的陶藝裝飾方式。在完成的器形上，點飾出不同顏色組合，由點到面所產生的色塊視覺效果。伍坤山即是以此種釉與化妝土色、點混合效應，「凸」現技藝，形塑特色的中生代陶藝家。

　　伍坤山1960年出生於高雄岡山。成長環境艱辛的他，後來走上陶藝，並且專門以費時、費工難以快速獲利的「點陶」作為創作範疇，相當的特別。小學畢業，在中學一年級便輟學打工，長期以來伍坤山潛藏著一股降低身段的忍耐特質。伍坤山說：「我年少時待過煎餅工廠、做過水電工、廟宇雕刻等雜工。長大了些，一家人搬到台北板橋，沒有專長又需要養家，就去做鐵工、刻石頭、刻神像等收入較好的粗工，體驗過各種學徒人生！」

　　1976年十六歲的伍坤山，開始進入木作神像行業。為了快速站穩腳步，他從粗胚塑形到細緻的刻、雕、鏤、彩繪等，每一個工序都用盡心力學習，十九歲便獨當一面了。事實上，這樣的專長，在台灣神廟興旺的時候，是容易立足的，而鑽研成「師」者，還能快速賺進人生第一桶金，伍坤山即是如此。當時他以雕刻媽祖像，以及千里眼、順風耳等民間神像最多。在雕刻過程中，他透過對歷史故事的理解與刻像過程的體驗，領悟到神像「臉面」的演繹，是表達其身分的主軸。例如眼目含慈、臉韻祥和的「三分眼」，

人間摯愛　2004　15×40×50cm（右）

五月雪　2004　20×65×48cm

五月雪—戀　2005　20×58×82cm（右）

「茶具收納」系列—百年好合　2005

是觀音和佛像的範本，而橫眉豎目臉像威武的「凸眼」，多作為武將或奇獸的造像。這些特色表徵，現在他則挪移到陶藝當中，並加上現代性的題材，像是作品「四大天王」等。

從小喜愛塗鴉，並藉圖畫解放心緒的伍坤山，對手工藝十分敏感，直到當兵還經常被派任畫海報等美工事務。1982年退伍之後，他即以此專長設立神像代工的工廠，專門接辦彩繪與整理神像的工作。只是在1987年，因為大環境快速的改變而結束營運。

「保留技藝、轉換工藝」，是伍坤山應對現實的方法。1990年他在土城成立「山野工作室」，至此從木刻轉作陶藝。而對於陶瓷工藝全然陌生的他，一切從基礎學起，等待具備手拉坏、手捏等成形技巧後，始至林葆家與吳毓堂老師的工作室，學習釉藥與燒窯技術。隔年他開始參加陶藝競賽並獲得入選。伍坤山說：「1991年，我第一次參加由歷史博物館主辦的陶藝雙年展，初試啼聲就獲入選，對我走向陶藝創作具有很大的鼓勵作用。」

1990年代是台灣陶藝風起雲湧、人才輩出的時代。伍坤山體認到要在陶藝生態出類拔萃，必須要有獨特的風格，於是轉回連通以往做佛像的經驗，開展出「點陶」技法。這種源自木作工序的「粉線」，主要是作為裝飾神像，讓物件增加外在光亮與華麗性，突顯整體的立體效果。而伍坤山將它改造成「擠泥」粉線法，運用在陶藝創作上。

他利用注射針筒，將各種色泥料裝填其中，施力擠壓出色線與色點，製造出陶瓷如浮雕般突出的效果。1995年他以此技法推出個展，之後相關作品連連獲獎，特別是1999年在南瀛美展中獲得了「南瀛獎」。「點陶盤泥」作陶風格，從此成為他立足陶藝界重要的標誌。

伍坤山的作品，經常將具有人體概念的外形簡化，甚至抽象成一個錐柱體，但保留頭部的五官。這些抽象軀體，外表還包裹著一層古代衣裳，有時像短襦，有時又延長成裙子。這些短襦或裙子，即是他表現「點陶」繪彩的主要區塊。作品包括：獲「南瀛獎」的〈五月雪〉，及〈阿嬤的思想起〉、〈人間摯愛〉、〈龍魚〉等。

近年伍坤山將創作，朝向更複雜的層面表達，甚至與玻璃、木頭等異材質結合，深入的為作品編撰故事。作品包括「勇往直前」、「音樂」、「文房四寶」及「茶具收納」等系列。其中「音樂」系列中，〈琴韻1〉、〈龍吟鳳鳴〉等，朝向寫實作表徵，具象造形的神鳥及龍、鳳等神物，表

「音樂」系列—琴韻1　2005　17×64×50cm

「文房四寶」系列—文房收納組　2006

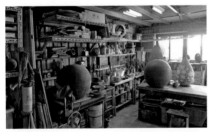

頂樓的工作室

二樓陶藝教室旁的拉坯處採光極佳
左頁●「音樂」系列—龍吟鳳鳴（左鳳鳴、右龍吟）
2007

徵和諧幸福的寓意。而〈龍吟鳳鳴〉，則是兩個作品的組合，〈龍吟〉外形是直立的龍體，而可供敲彈的背鰭，採用陶片排列而成，整體是一件可彈、可敲擊的吉他撥弦樂器。〈鳳鳴〉則是以彎曲的鳳鳥，組合成多種打擊樂器，腹部是鼓、尾翼是陶鈴，從頭冠到頸部則裝置金屬片，像是個小喇叭按鍵。連續獲得第五、六屆國家工藝獎佳作之收納組系列〈百年好合〉、〈文房〉等作品，則是伍坤山在點陶風格當中，投注高度毅力與設計的力作，表現出對手作物件，繁複工藝設計與精密工序的自我挑戰。

伍坤山的「點陶」，在色彩上經常以紅、黃、藏青及石綠等，相較具宗教意涵的色彩為主。透過色彩的凸粒，一點一點點在陶作上，組合成圖案。製作時通常在作品尚處於土坯狀態下進行點描，因為未經素燒的土坯，釉彩吸附力較佳。後來他還開發出色料與釉料，交互運用的做法，讓釉點綻放出具有層次的閃爍美感。

伍坤山透過他持續力的妝點，標點出具有故事趣味及吉祥釉彩的獨特陶藝風格，更標點出他對身處土地深厚的戀戀情懷。

伍坤山位在台北土城的「山野」工作室，依著山勢而搭建，環境清幽、蝶飛蟲鳴。三層樓透天工作室，採取住家與工作室混合運用的設計。這個完全融於大自然的神秘工作室，如果一口氣爬到三樓至高處，還能遠眺整個土城市。整體上工作室占據的區塊較大，居住的範圍則少了些，從一樓前半部展示區，到二樓陶藝教室以及三樓燒窯區等，幾乎都是伍坤山作陶之處。

從外觀看它是一個常見的透天樓房，進到屋內卻是十分有機的空間。伍坤山說：「二十多年來工作室東加西蓋，就成了這般景象。」屋中旁邊有一座螺旋狀的樓梯，從一樓拔地而起，很窄、很險，是連通樓上、樓下的主要通道。善於利用空間的伍坤山，還另外開闢出二樓，成為兒童陶藝班的教室，現在雖然已經不再招生上課，依然保留學生們的作品與照片。

三樓是他創作的地方，幾件已經完成的大型作品放在工作桌上，另外兩件正在雕釉中，角落處有一座簡單噴釉台，而大小不同的三台窯爐，依照功能不同依序擺放。特別的是，當作品燒成搬移至樓下時，又將再次經歷驚險的螺旋樓梯，令人難忘。

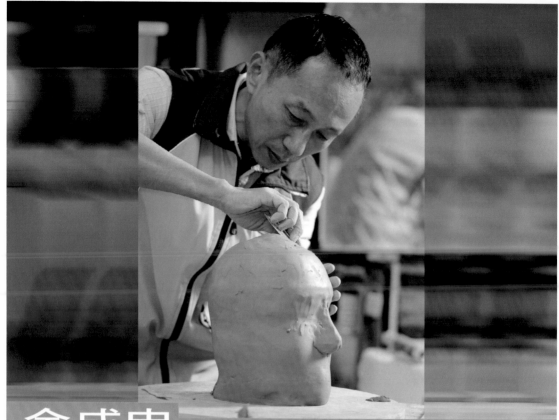

余成忠
有如劇場般的陶塑篇章

　　余成忠，在2004年至2010年由筆者所策畫將近七年探討台灣現代陶藝現象一系列「破陶展」中，他是主要參與陶藝家。他創作的快速以及作品能量的巨大，令人印象深刻。

　　「陶塑」是他表現的形式，「人」是他最常關注的議題，超現實手法則是他演繹的風格。作品的內容，包括過去的記憶，當下的想像及對未來的虛擬皆包羅其中。象徵範圍至大處有對宇宙演化的冥想，至小處以體察社會悲喜及自我關係的映照。作品呈現有時像首詩、有時像劇場中的角色，有時又彷彿自身的喃喃自語。

　　余成忠1960年出生於新竹縣新埔鎮，新竹中學畢業後就讀國立高雄師範學院(現國立高雄師範大學)工業教育系，大學時學過木工、電工等綜合工業科目，四年級時學校設立陶瓷課程，首次接觸陶藝的拉坯技法。由於家族中有人經營陶瓷工廠，高中時曾經在陶瓷廠打工，對注漿、貼花等技術並不陌生。余成忠是一位國中教師，三十年的教職以教授工藝課程為主，特別是陶藝課。余成忠說：「除了拉坯之外，我做陶技法及各種釉藥燒成，多是自行購書參考逐步摸索的！」穩定的教職，讓他的創作可以與市場收益脫鉤，全心將思想化為創作素材，對熱衷的觀念陶藝提出無窮見解，作為自我啟示或是啟示他者的具象形體。

　　1990年余成忠曾經到草屯手工藝中心，短暫研習陶瓷「裝飾」課程，這是當時台灣為

「我正佇立於歷史的片段上」系列（三） 2001
39×45×57cm

變形記（一）—蟲化 2015 63×39×66cm

變形記之（三）—荒謬的世界 2016
95×52×67cm

提高工藝產業技術所設置的研習機會。此研習讓他對精細的陶瓷裝飾有所了解，例如鏤空、透雕及開模等，這些傳統技藝如今已是他表現現代陶藝強化視覺奇觀的主要技法。事實上，觀看余成忠近卅年的創作，必須以整體環顧、俯視的方式來看，這與其他陶藝家階段、點狀式作品變化並不相同，有如規劃完整的設計圖正在按圖施工，工程結果早已確定！而這個設計圖，總是為「人」的議題量身打造。

以人作為主題，「陶塑」是相較能夠呈現的形式；創作時他以泥條形塑出人體外形，再依據議題加上陶片把外形加大、縮小，或者裝置它物與捏塑出印記，簡單時是一個形體，繁複時則演繹一個處境、一個事件或者承接主題的辯證。

余成忠早期的陶塑屬於直接寫實風格，以紀念碑的形式，直接擁抱人群、關懷社會；余成忠說：「1980年代台灣歷經戒嚴前後，社會中瀰漫一股要求解嚴、解除報禁、黨禁的騷動氣氛，而校園也成為聚積這股能量最重要的場域。這種氣氛形塑我想要創作的衝動。」事實上，1978年至1982年他正就讀於高雄師範學院。之後余成忠相關創作源源不斷。

〈群眾萬歲〉，以三個眼目被蒙蔽，奮力高舉雙臂吶喊的人們為表徵，呈現台灣政權在不斷轉換下，人民對於政治運動與抗爭行動也參與在其中，作品紀錄一個時代的發展；此作品獲台中縣文化中心1996年台灣陶藝展「首獎」。〈沒有時間的空間〉，以一具殘缺的男體，頭顱被削去一截，右肢全殘、左肢半殘的陶塑，述說人存在的意義；為追求永恆的存在，人們創造了伊甸園、西方極樂之地，那種沒有時間、不知對立的世界…，然而這狀態真的存在嗎？這件蘊含詩性的新陶藝表達，1996年獲得第23屆台北市美展「首獎」。「我正佇立於歷史的片段上」系列作品，利用群像演繹身在的處境與狀態；一位托腮有如先知的抽象體，痛苦的處在爭吵的人群中，顯現人類對於愛、恨、慾、貪的狀態，幾千年來都未曾改變，此作品獲2003年台中市文化局大墩美展第五類組第二名。

2010年後，余成忠的作品出現全新指向，從對社會群體紀錄轉向對自身關照的剖白。這剖白有著不同時期的分布，但都和他壯年得子，陪伴幼兒成長的生活經驗息息相關，造形上有鳥、魚、昆蟲、浪花等，而人一定在當中，有如父子兩人出門玩到哪，創作便紀錄到哪兒似的。外在的「鏤空」雖是陶藝的古老技法，余成忠卻有意義地在此階段使用，除了解決作品過度封閉的現象，經透雕作為對「內部」的指涉。他藉此與自身對話，隱匿地找回自己的詮釋權、說自己的故事；「鏤空」透

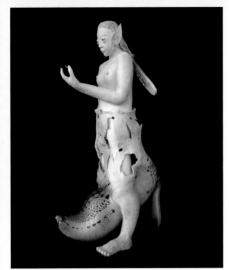

變形記（七）—羽化與重生　2016
39×47×92cm

極樂之喜（五）—興風「坐」浪　2017
42×40×45cm

融合學校教學與創作的工作室

左頁‧幻夢時代（四）—聽不清　2016
44×41×65cm

雕的花紋，像是一層層的紗布，既緊緊包裹著，又想自孔洞中被關注到連自身都不確定的內在傷口，那些虛空、寂聊。

余成忠經常參加國內外陶藝競賽，在陶藝界為得獎翹楚。2014年即連續獲數個大獎。包括：全國美術展入選〈如是我聞〉，作品以全鏤空的手法，將人身體透雕成大小圓洞，把自身看作物質中最小元素，表達世俗中藉由思考解決眾多疑惑。與2014苗栗陶藝獎第一名〈存在於真實與幻夢之間〉、第15屆南投玉山美展陶藝類首獎〈漂流的方舟〉，以及第2屆新北市陶藝獎銅獎〈指尖下的夢〉等。作品皆以挪用海中生物的外殼，像是章魚、海螺等，將人的外形裝置其中，以蒙蔽眼睛看不到、塞住耳朵聽不到的方式，規避人類不願面對的事實，因而任由生活環境遭受污染，也只是痲痺在當中。其中作品〈指尖下的夢〉，對於當下的意義格外深遠；外形為人的身軀，裝上章魚的腳，頭髮是粗線條的鏤空有如章魚的腕足，而雙手又像現今的人類，這人正不停地滑著手機。余成忠運用具有八足的章魚和現今流行的手機議題結合，訴說人類恨不得有八隻手，能不斷滑手機的荒誕狀態。

2017年余成忠再度入選「國展」的「變形記」系列〈蟲化〉，又是另一階段的演變；他將卡夫卡《變形記》中，講述當代人遭遇變老、變無用、變成蟲怪等無法逃離的宿命將其變造，既是逃不過的命運，那就快樂於當下的系列作品。同時期作品〈極樂之喜—興風「坐」浪〉，所有的物件，尤其人物都增厚、增肥，成為赤條條的胖人，呈現愉悅狀；有如孩子長大了放鬆後的父親，他翻滾在大海、拍打著浪花，余成忠說：「我就是浪裡那條肥仔！」

余成忠一直以「觀念」的形式創作，作品中包含了工藝、繪畫、雕塑、音樂及戲劇等形式，複雜得有如在劇場看戲劇一般，盡情表達潛在的想像世界，讓自身不斷產生意念探問與狀態整理的機會。

余成忠的工作室設置在教學的學校四樓中，做陶設備幾乎自行增設，提供教學及自己課餘創作使用。樓下三樓設置有一處展覽室，余成忠歷年得獎作品多數呈列於此，增添學校文藝風氣。而他題材多元的陶塑作品，同時在此展出時，空間形塑出一種超現實的奇異夢幻感，十分蒙太奇，經常獲得讚賞與討論。

張　　山
生鏽的陶藝鐵工廠

　　電影《東方快車謀殺案》中，拍片者讓觀眾分享某些懸疑的劇情，觀眾因為知道一些情節，對電影更加地投入。張山面對自然界汙染的狀況，透過現代人熟悉的手機、鐵器、牙齒模具等廢棄物並置在生鏽的螃蟹中，也讓觀眾參與海邊驚悚的汙染情境。

　　張山本名「張文正」。他說：「取名張山，主要表達在陶藝界還未有表徵自我風格的作品時，取名張三、李四或任何名字都不重要。」近年他在陶藝競賽逐漸獲獎，例如2008年台灣國際陶藝雙年展評審推薦獎、2009年台北陶藝獎創新組首獎及2010年南瀛雙年展南瀛獎等，已逐步找到表彰創作的範疇，展覽的專刊即用了本名張文正。

　　張山1960年出生於苗栗縣銅鑼鄉，父母從商家境小康。家中除了他是小學教師，妻子與兄嫂等也多從事教職。張山說：「小時候成績不好，畫畫、做手工、童玩，卻很有心得。」由於家境康富父母自小讓他學畫圖，機敏的他一直都就讀美術班，之後憑藉術科才藝出眾，考入省立新竹師範專科學校。

　　1975年至1980年，張山進入新竹師專〈五專〉美術科，前三年因課業沉重努力在校學習，但四、五年級後屬於大專學程，課程相對自由，翹課冒險、四處遊晃成為他之後兩年的生活常態。他說：「當時同班有七個男生，沈東寧是其中之一，屬於安靜認真的…。」張山在師專期間以油畫創作為主，並未作陶藝。退伍之後分發至故鄉苗栗縣瑞

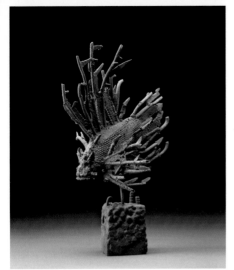

「海洋」系列 2003 55×65×97cm

海洋筆記本 2008（春、新竹、南寮）

「殘存的靈魂」系列 2007 90×90×7cm

狂派 2014 49×52×37cm

湖國小任教，之後結婚1992年調至台北縣泰山國小及新店北新國小。2013年五十歲自教職退休。

1994年任教於泰山國小的張山，由於教學上的需要開始接觸陶藝；他自行買書研究造形、到鶯歌地區參加研習營學習釉藥與燒窯技術，為了快速精進拉坯技術並購買拉坯機，在租屋處樓梯間苦練。作陶初期多以茶器、花器及碗罐等器物為主。張山說：「我的茶器具做了兩年，便進入市場販售。」從繪畫轉至作陶的張山，不斷進步也不斷自我否定，認為自己不該只有如此，後來便放下茶器等生活陶，改往創作陶藝邁進。

比賽是進步的有效方式。2000年成立的台北縣鶯歌陶瓷博物館經常舉辦各種陶瓷競賽，是陶藝新人尋求亮相的舞台。2003年張山充滿死亡氣味又臃腫可愛的〈鐵鏽魚〉作品，即是在鶯歌陶瓷博物館比賽之際，成功吸引大眾目光。之後鐵鏽型態的作品接續獲獎，包括2005年第四屆台北陶藝獎創作獎入選、2010年南瀛獎〈陶藝類〉及2012年台灣國際陶藝雙年展入選等。他說：「經歷一些過程之後，我對自己的作品充滿信心！」張山將現今嚴重的環境汙染問題，以腐鏽、死亡等尖銳形式作控訴式的表現，讓現代陶藝在當代議題裡提昇至辯證的可能。

海洋汙染主題的作品包括：〈海洋筆記本〉、〈海洋筆紀事〉及「海洋」系列等。其中入選陶藝創新獎「海洋」系列的〈生鏽魚〉，製作時以保麗龍做出魚身模型再翻鑄成石膏模，之後以陶土壓模魚體、魚鰭、魚尾等結構，並利用耐火磚拓印出質感，魚體經素燒後繼續厚噴黑色化妝土，並入窯再燒一次至1230℃；為強化鐵器生鏽與色澤明暗的層次，張山還經常在整體完成後又噴上紅色化妝土，並以海綿擦拭局部再入窯燒成，製作過程十分繁瑣。

之後張山持續透過創作強化台灣海域汙染的嚴重性，以寫劇本的方式，述說因獵殺以及文明汙染，導致物種不斷滅絕種種的現象。作品〈海洋筆記本〉，留置在海中的手機、工具鉗、做牙齒的模具等，皆含有化學劇毒與重金屬，是謀殺海洋生物的元兇。張山以擬真手法，「複製」這些浸泡在海中的生鏽物品，而魚、蝦、螃蟹等在食物鏈流動作用之下，也成為了鐵鏽生物。展出時透過裝置方式，帶領觀眾進入一段驚悚的汙染過程，有如看電影一般。

2010年張山改變議題，推出「公仔」系列陶藝作品。

守護神　2016　31×33×50cm

台灣囝仔　2017　8.5×8×16cm

倉庫改裝的工作室

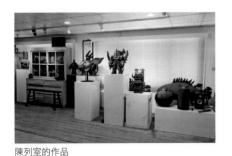

陳列室的作品

左頁・生肖聯盟之雞值星官　2016　59×27×54cm

這些公仔五花八門，從過去經典的大同寶寶、Kitty貓到現代流行的動漫超人、變形金剛等，都是他創作的題材。張山的「公仔」有一貫的性格表徵，包括調皮、使壞、暴力甚至還有一些的情色，在憤怒至極表達強烈不滿時頸項還會暴出青筋，張山説：「這些公仔是我的玩具，也是我的生活與人生紀錄。」

製作公仔張山不畫圖稿也不表現釉色，造形直接採用現成物翻模，「大同寶寶」以塑膠大同寶寶翻模，「黑武士」以玩具黑武市面具直接翻模，外表釉色則以鐵水釉點狀噴灑一下。而公仔手中用來打鬥的刀、劍等配飾，是以日常環境隨手取得的鋼筋、鐵片等翻模製作而成。張山説：「完成後的公仔，能否體現對原物件翻轉出新觀念，對我來説十分重要。」作品〈生肖聯盟之雞值星官〉、〈綁架狂派〉、〈狂派〉、〈史迪奇〉及〈守護神〉等，都充滿暗黑的戲劇張力。這些看似斷裂無關的公仔議題，其實連結出好幾代人深處的情感與記憶。

張山退下教職之後，在身體刺上「張山鐵工廠」的刺青，藉此標記不再受教職這般具社會價值期待的約束，而要致力投入英雄式次文化的公仔創作。在陶藝創作自由匯流的現代，張山隨自身意識轉化傾注於對黯黑情感的創作，在陶藝界流轉出全然的創新面向。

張山位在苗栗縣造橋鄉的工作室，由一處閒置田園餐廳所改建，占地十分遼闊，外觀像是宮崎峻電影中的場景。張山説：「工作室規劃如此廣大，是為了滿足自己長期對創作的渴望，透過寬廣的環境，盡情揮灑創作熱情。」

工作室場地是租借的，張山以接近購買房屋的價格來設計裝潢。整體規劃成工作區與生活區兩大塊。生活區包括客廳、廚房、起居室、客房及休閒室等，有如一個家生活的規模。工作區則像一間工廠，高挑寬敞也有些地雜亂。不過設置的做陶設備卻相當簡單，兩個全新的大型電窯置放於工作室邊角，巨大尺寸的電窯是為了創作大作品而購買。張山説：「我曾經作過大型陶藝，但後來出現一些問題！」沿著電窯旁牆邊的置物架，一些的釉藥罐四處擺放，架上還有許多以往熟悉的鐵金剛、小叮噹等，塑料公仔的原型隨意排列著。

工作室另有一處展示間，展示著鐵鏽魚、蝦、公仔等，張山具代表性的作品，許多造形特殊的「鰲把茶壺」也在其中，十分搶眼。這些作品外表皆呈現生鏽的狀態，集聚再一起時，有如進入陶藝鐵工廠般。

曾永鴻
千姿百態的陶柱人生

　　曾永鴻以壓扁陶土的方式，堆疊出千姿百態的陶藝人柱，有如現今人們所處的關係，相互壓迫又彼此需要。他將傳統交趾陶技術運用到陶藝創作，藉以傳達多元的人際關係，這種做法在陶藝界是新的詮釋。

　　1960年出生於屏東的曾永鴻，是一位國小教師也是一位陶藝家，穩定教職讓他無後顧之憂地做陶。而在校園對人群的觀察，無論是人們表情的變化或是內在情緒的起伏，都讓他擁有更多刻畫人物的素材。曾永鴻說：「我在小學教的是美術班，經常讓學生用手作方式捏人偶。透過對人偶的形塑，讓他們洞察人、我之間的差異。」1996年曾永鴻為了提昇藝術界面的豐富度，進入文化大學藝術研究所進修並取得碩士學位，主要以「交趾陶」為研究主題。日後他的陶藝創作，即利用到交趾陶的技法，更走出與眾不同的風格。

　　南臺灣以楊文霓為首的「好陶會」，曾永鴻是成員之一。楊文霓是首位自美國返台發展的陶藝碩士，作品主要以形為主、以用為從，格局相當創新。1987年至1988年，曾永鴻到楊文霓位在鳥松鄉(現高雄市鳥松區)的工作室學習陶藝。曾永鴻說：「楊老師的美式陶藝，打開我的藝術視野，也讓我的學校教學有了方向。」楊文霓此時的創作，正朝向以綠地黑線刻畫的「綠釉刻紋」裝飾階段，曾永鴻「壓扁的人柱群像」作品裝飾亦受

雙雙對對　1998　70×28×60cm

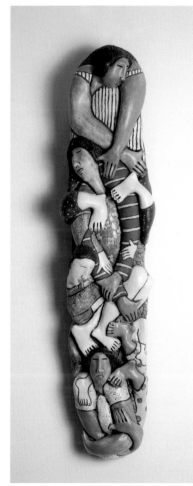

一團和氣　2012　73×15×10cm

其影響。

　　事實上，曾永鴻的陶藝隱含交趾陶以及刻紋裝飾的影像，在早期作品中並未出現，之後才逐漸顯現，尤其是交趾陶技法。「交趾陶」是一種傳統民間工藝，製作的方式包括：手塑、半印模半手塑與完全模造等。曾永鴻在其碩士論文中寫到：「交趾陶在手塑人物時多半從下肢製作，再逐一往上做身體，之後挖出頭部洞口，並塑上頭部、加入兩手與衣飾，始成形完畢。」由於交趾陶多數裝置在廟堂高處，為獲得觀眾注目，製作人物時都會誇大肢體動作。

　　整體上曾永鴻的陶藝人物，主要呈現兩種議題，包括在積極方面以喜樂的角度，表達人世間各類型的情、愛；另外在消極方面則以喟嘆的形式，抒發世事的得、失。他說：「我經常觀察人群，也利用人形的變化體現對人生百態的看法。」曾永鴻的人形，不只以臉部表情作為表現主軸，也利用手、腳變化傳達情緒，悲傷時四肢向內包覆、愉悅則手腳張開，因此人形大多沒有穿鞋。

　　他的人物經常以穿著的衣服，區分大人、小孩與男子、女子，其中又以穿吊帶裙的女子最多。人物旁邊的花卉、植物，除了作為裝飾用，亦具備空間布局的功能，創造出層次與景深的視域感。作品依照內容可分成三個階段：1987年至1996年「直覺實驗時期」、1997年至2006年「人柱陶塑時期」與2007年之後「人形陶塑創新時期」。

　　曾永鴻作陶藝主要是從1986年進入楊文霓工作室開始。他雖然在屏東師專就讀時已接觸雕塑，捏塑過人形，但並未真正作陶，此階段視為「直覺實驗時期」；作品以表現人的苦悶與壓力為主，用比較悲觀的角度詮釋人生百態。人物造形細眼大口，轉化出有如表現主義孟克「吶喊」般的抑鬱與無所適從。作品包括〈男與女〉、「浮生」系列及「女人」系列等。

　　第二階段「人柱陶塑時期」，是曾永鴻陶藝創作大步向前與競賽豐收的時期。獲獎包括：1997年國立歷史博物館第七屆陶藝雙年展「現代組」特選首獎，1998年台灣省手工業研究所（現國立台灣工藝研究發展中心）第六屆工藝設計競賽特選首獎、第十二屆台南市政府文化局南瀛美展陶藝類南瀛獎、第五十三屆台灣省全省美術展覽工藝類銅牌獎，及2004年第一屆台灣國際陶藝雙年展入選等。作品朝向以層層疊疊的人柱形式作表現，身軀呈現圓柱狀、四肢壓扁、表情愉悅。整體利用身軀為柱軸，以四肢的動作表現人柱的凹凸並且不斷往上堆疊，柱上人物有如浮雕，身上所穿著的衣服則是浮雕裝飾的圖

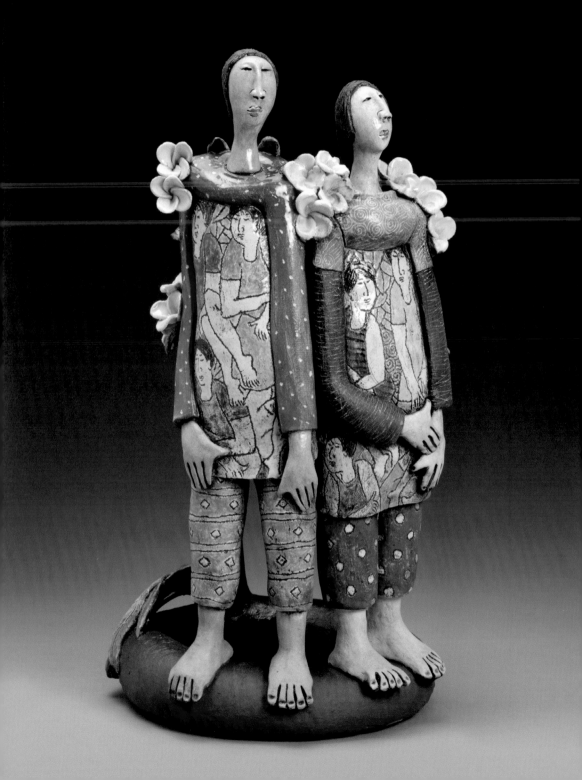

憶往-1　2012　32×19×70cm

懷思　2013　30×30×63cm

獨立於頂樓的工作室

左頁・花賞一緬梔5　2014　30×30×52cm

騰。這種陶藝表現，除了象徵曾永鴻開始擁抱人群，在形式上也走出創新的陶塑手法，是他創作格局的大跨步。此一系列的代表作品包括「人之柱」系列與「人群」系列等。

　　第三階段「人形陶塑創新」時期，此時期人物的組合出現叛離現象，曾永鴻將向上堆疊的柱狀人體改往橫列的形式。人物相對較無表情，雙眼細長微張呈現思考狀態，身體往九頭身比例拉長，特別是手的部分。衣褲上裝飾圖案繽紛鮮豔，採平面繪畫與立體刻畫並用的方式，主題以常春藤、天堂鳥等南洋植物為多，外面黏貼有如雞蛋花的立體花卉，轉化出後期印象派高更筆下的大溪地風貌。單件人物在此階段也大量出現，而且造形更見誇大，小頭、長手、長腳、長身，而人物間表情變化不大，透過動作暗示性別差異及相互的關係。這些用手直接搓揉成空心泥條狀的人形，細緻部分以交趾陶的技法，用木竹的扁端來壓印腳趾、手指，木竹尖端部分用來刻畫眼目與毛髮。外部色彩以釉料與色料共用的方式，通常色料會多一些，尤其在人物底色「作舊」的效果，需以色釉處理。裝飾圖案的深淺與明暗，曾永鴻則採用古法的「剔花」方式表現。此階段作品包括「人物」系列、「情侶」系列、「和諧」系列。如同《詩經》：「南有樛木，葛藟累之。」的纏綿意境，此一系列作品，是他在炎熱潮濕、萬物油綠森然的南台灣，受環境影響所展現無比的創作力。

　　曾永鴻以傳統交趾陶人物，延伸出現代變形的人柱陶藝。他所塑繪的人物形體細長，表面完全覆以裝飾無一處留白，表情呈現閑靜、張望的等候狀，有如現代人終日安逸內心卻百般寂寥的狀態，貼切又令人莞爾。他的變形人物變造出視覺震撼，也變出全新的陶藝人文樣式。

　　曾永鴻位於高雄三民區的工作室，是一處連棟的住宅群，隔幾間就是他的住家，工作室與住家間往返十分方便。曾永鴻說：「我為了設置創作與居家兼顧的環境，下了許多功夫。」

　　由住家格局改裝的工作室，從大門進入一樓，由於空間不大幾乎當作儲藏室使用。一路往二樓走，在二樓階梯下他設置了一個大電窯，二樓陽台還另有一座較舊的小型電窯。曾永鴻的作品多採用氧化燒，因此電窯是他創作上十分重要的工具。二樓客廳是主要工作的地方，釉藥、色料以及實驗試片沿著牆整齊排列，中間的大工作桌木刀、畫筆及各種刻畫的大小工具逐一擺放著，幾件尚未完成的人偶置放在桌子中央，顯示他正在創作中。

　　由於多數的作品都放置在住家的展示間，工作室所擺放的作品，是曾永鴻從早期到近年每一階段的精選，作品樣式從立體到牆面壁飾、從人物到生活陶都一一羅列，記錄他創作的過程。

吳水沂

台灣現代柴燒陶藝的先行者

　　吳水沂說：「我的柴燒創作，以厚實的塊體架構、堆疊類建築的形式，目的在形塑堅實和粗獷的土感。成形過程我會以木棒、鈍物等加以撞擊、拍打甚至破壞，用爆發的力量釋放土中深厚於內在的能量。最終又將與柴燒無羈、奔騰的火痕相互搏鬥、呼應！」在陶藝界吳水沂有「台灣現代柴燒陶藝先行者」之稱，厚重的作品風格，記錄了人、土、火不斷碰撞的關係。

　　1961年出生於台中縣豐原市的吳水沂，從事公職的父親在他十歲時病逝，母親獨力撫養他與兄長。中學就讀台中市五權國中美術班，開始朝向藝術之路邁進。1982年至1984年吳水沂進入國立藝專(現國立台灣藝術大學)美工科就讀；此時期吳毓棠、林葆家皆在藝專教書，是吳水沂陶藝專業兩位重要的啟蒙者，尤其在釉藥實驗與燒窯技術等方面啟發了他。1985年，吳水沂在台北建國花市購得一件柴燒陶器，古樸的質地令他傾心不已，之後得知該陶器來自苗栗「漢寶窯」，即經常到窯廠拉坯作陶。他說：「當時漢寶窯產品以日常食器、花器最多，它自然而然的溫潤韻味，令我著迷。」同為藝專畢業的謝正雄，此時也正於漢寶窯探索柴燒陶。

　　1986年吳水沂回到中部與母親團聚，短暫進入汽車廠從事工業設計。1987年開始研究柴燒與燒柴窯，主要以穴窯形式為主。1987年至1992年任教於台中市大明中學美工科，

城堡#1　2000　47×23×54cm
鶯歌陶瓷博物博館典藏

chimney#1　2006　23×18×52cm
美國北亞利桑那大學典藏

萌發系列　2007　45×31×32cm（右）

當時培育的一些學生，現今也活躍於陶藝界，包括葉志誠、蔡明男、蔡兆慶等人。穩定的教學生活讓他有機會專研茶壺製作，所製作的宜興式茶壺、原土壺、陶刻壺等，精巧且技趣並存，收藏家趨之若鶩；這與他曾經任職設計相關職場有關，能準確拿捏實用要則又能體現器物美感。1992年吳水沂在彰化市及台中市立文化中心舉辦「陶塑與陶壺」與「壺藝創作」個展，展出即獲得亮眼成績。

吳水沂在陶藝界亦十分活躍，1992年「台灣省陶藝學會」(簡稱「省陶」)成立之際，即為草創籌備成員之一，1994年至1998年擔任省陶理事與監事職務。同時間在水里蛇窯的潛心研究，讓他的柴燒理念得以具體落實。1998年獲台中縣立文化中心「藝術家接力展」邀請，舉辦首次柴燒個展，並出版國內第一本的柴燒作品專輯。1999年發表柴燒論文「台灣現代柴燒陶藝的探討與柴燒創作的要素」於《台灣工藝》季刊，深受藝術界注目，為國內首篇講述柴燒技術與美學的專文。此時吳水沂跨步前往美國，受邀至各大學院校擔任訪校藝術家，積極展現向國際推展自我的企圖，竟遭逢天災而回到台灣。世事巨變，讓他不再如過往般急進，凡事澹然看待，一切交於上帝。

「只有心靈的自由、才是真自由」，不是消極，而是積極面對的態度。吳水沂以此為念，獨立著手建蓋自己創作的柴窯，並將創作思想印證在作品當中，要求自己每次燒窯要有主題、有突破。吳水沂說：「柴燒創作沒有偶發性，必須全然掌握。而柴燒作品，並非是燒出一層皮面，是真實記錄柴火行走在作品相互對應的關係，這種對應關係陶藝家在創作時，即必須在理念中架構清楚。」從「廢墟」、「城堡」到「砌起的樓」，從「出帆」、「萌發」、「高昇」到「迎光飛躍」系列，吳水沂自2001年起，用每次柴燒個展的作品，註記柴窯裡柴火焱焱的來回以及每場創作出手的深闊。繼1999年受邀至美國愛荷華大學「國際柴燒研討會」發表論文後，吳水沂亦於2004年、2006年陸續受邀赴美，是國內唯一跨足國際的柴燒陶藝家。

吳水沂的柴燒創作，以塑造沉穩厚重的量體做為方向，以自己的觀點為基礎，賦予材料原始的自然性與柴窯演變的神秘性，演繹創作能量至無盡。他堅持手作，以手用力摔土，在了解完土性再加以結構，成形後又於土表面用手戳、撐甚至破壞結構，將「土性」充分釋放；這些手作的痕跡經過窯火、落灰的布局，被烙繪得千變萬化，土和火，力與美結合紮實，作品更形陶藝化。這些語彙烙印在「城堡」、「樓」、「貝多芬第9號」等系列最為明顯，近年也延伸至「出帆」及「高昇」系列。

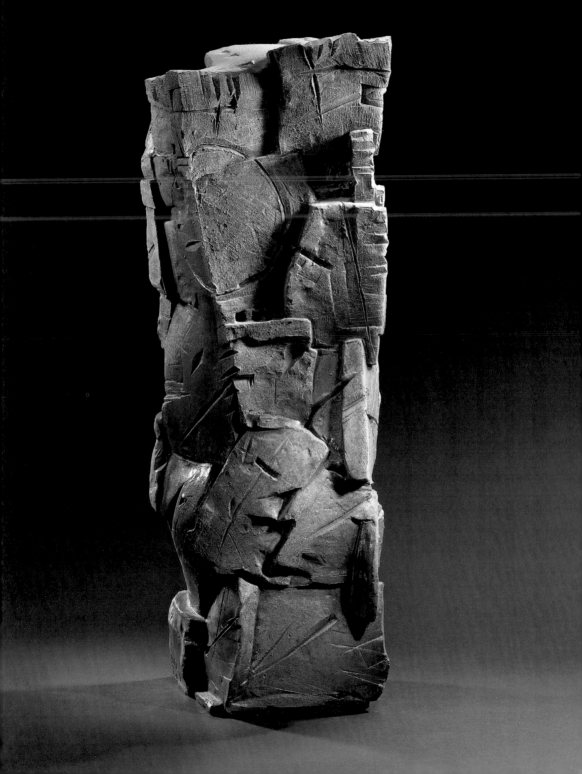

房角石　2010　45×40×47cm

城堡#9　2018　56×28×51cm

隱沒在山林中的柴窯工作室

左頁・樓#15　2008　38×21×86cm

　　早在柴燒之前，吳水沂對傳統建築就十分關注，用一種紀錄的心看待這些歷史過往，之後並結合在創作當中。「城堡」系列外形有如固若金湯的拱形城池，嵌著南方式建築的馬背、鳥踏、窗框，是前人在此立足形塑文化的痕跡；兩側向上、向內狀似階梯的凹縮，有他藝術表現的意義，大塊狀的量體裡，鑿空、削減抑或是用鈍物撞擊、拍打，歷經鍛造過後，外在形體始能撼然穩妥，內在靈魂也將被喚醒。作品〈城堡＃1〉獲新北市鶯歌陶瓷博物館典藏。

　　「樓」有別於「城堡」具備深度構思的形式，而是極力走向開放的雕塑樣貌，著重於彰顯高勢的氣派，用一種強而有力、持續上升的霸氣，傳達速度的快感和奮力高升飛揚的愉悅。在造形上延續塊體堆疊，簡化的表面肌理更為直接，具有輕快的空間感。在長時間烈火的柴燒下，土塊深層的土蘊被激發出來，柴灰隨溫度節奏推衍，熔融披覆其上，土韻與多層次的色彩，具備人與自然共構時非理性卻真實存在的力量。而「高昇」系列，則以拋甩久積的負壓、讓正氣拔地而出的態勢為主張，形塑作品的量能與張力。吳水沂說：「我把積累的能量，轉載在作品中，使作品擁有強大生命力。」

　　台灣現代陶藝於1980年代奮力發展，至今輝煌四十年。1990年代現代柴燒陶藝在歷史演變中持續推展，另闢創作路徑，在陶藝界已蔚成風氣，也將成為歷史定論。吳水沂從學院走出，在現代陶藝、壺藝都展露過光芒。1990年代他受美式柴燒風潮影響，除了親赴美國觀察、研討，並透過文本翻譯研究，著力於窯爐設計；他創造了厚重量感的建築形體，引觸作品非柴燒不可的必要性，形塑土、火鑿貫的陶塑風格，他將自己深研的柴燒美學推向世界。吳水沂帶起現代柴燒風潮，讓這具有生活景觀與文化品味的技藝開展出來，在歷經卅年之後，熱烈之勢依然興盛，現代柴燒陶藝已是陶藝歷史，一股重要的力量。

　　「柴燒」陶藝家的工作室，經常會選擇於人群較少的山區，吳水沂的工作室，因為燒柴窯的關係，亦選擇在山區當中。2010年他遷離已經蓋有柴窯的台中潭子工作室，購地建造新工作室在苗栗縣銅鑼鄉山區。

　　工作室座落於山谷中，建築物依著山坡建蓋，分成木屋區、觀景台、工作室、柴窯區等，旁邊竹林則作為天然的木柴堆棧處，整體腹地不大卻十分適合創作與燒窯。觀景台可遠眺火炎山的落日，夏天一簇簇油桐花，在此盡情綻放，景色簡靜安適。吳水沂說：「我一年燒一次柴窯，多在寒假或暑假期間。」每年一次的柴燒個展，他都是在此靜謐的工作室裡自我對話、凝練中完成。

宮重文
隨形敷色、平淡有致的文人陶藝

　　1961年出生的宮重文在陶藝界成名甚早，曾經在1991年連續獲得三項陶藝金獎，包括「南瀛展」、「全省美展」、「陶藝雙年展」因而名噪一時，時至今日仍是生態的盛事。近年他卻十分地隱匿，藝壇上幾乎不見其身影，再見時「栽樹自嘲」是他的回應。國、台語皆流利的宮重文，言談間流露著一股文人氣息，父親山東人、母親是台灣台中人，為所謂外省第二代。1949年隨部隊來台的父親，退伍後在中部從事建築業，事業有成後朝大甲東(台中外埔)發展。在宮重文的人生裡，大甲東地區的人、事、物，都曾經參與在其中！

　　宮重文中學讀的是美術班，但就讀大甲高中時念的卻是普通科，選擇普通科是因為想就讀大學，1985年他畢業於文化大學美術系西畫組。雖然一路專攻繪畫，但始終無法安定的他，其實在1983年之前，已經從繪畫跨足至陶藝了，大學期間的繪畫課程多數都忽略掉，陶藝才是他創作的主軸；宮重文說：「我大學三年級時全心都在陶藝中，甚至在三合院中的宿舍邊建造了做陶區，那是我第一個工作室。」之後，他為了提昇拉坏與釉藥方面的技術，假期都到鶯歌窯廠以及學校釉藥室做實驗，當時教釉料的老師為劉良佑。宮重文回憶說：「那時候，美術系與化工系釉藥室一起共用，但雙方為了使用權經常爭執……。」大學畢業宮重文因為身體受傷過不需要當兵，因此比別人擁有更多時間

海的表情　1993　53×41×16cm

悠游　1993　38×36×8cm

月映泉聲　1993　43×42×11cm

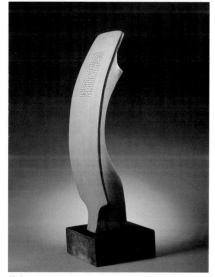
箴言　1993　19×15×68cm

與機會開創陶藝之路。1986年宮重文在北投成立「如苑工作室」。

　　「如苑工作室」成立時正逢台灣經濟竄升的年代，宮重文便組織了做陶團隊，其中包含親人、同學等，專門生產陶瓷茶具組，供應茶藝館、夜市甚至地攤業者，銷售成績十分可觀。1988年由於長期患有脊椎痼疾，宮重文再次回到他的母胎之地「大甲東」休養生息。病痛讓他放慢自己的腳步，逐漸從商業量產陶瓷，轉向能爬梳內在的陶瓷「藝術」界面；他説：「看見大甲東的陶師們，利用陶土來形塑容器，泥條在隨意幻化中、形體便自由的形成。」這狀態解開了他，一直處在拉坯製形無法突破的桎梏，至此邁向獨特的「有機」陶藝風格。

　　1991年左右是宮重文作品成熟的時代，此階段也頻頻獲獎，包括：全省美展省政府獎、南瀛展南瀛獎及1991年陶藝雙年展金牌獎等，他有機形式的作品一再獲得肯定。而此時位在三義，同樣複製「如苑工作室」做量產陶瓷的「會陶館工作室」也同時成立了，宮重文則在此擔任產品設計與工作室規劃的職務。文雅細緻的造形是此處陶瓷品的特色，而獨特的「化妝土」賦彩，則是加強形體觸動視覺讓產品暢銷的重要符碼。事實上，宮重文使用化妝土繪彩於陶瓷表面，與他潛在的繪畫知覺有關，是一種自然而然直覺而慣有的體現。

　　宮重文是台灣陶藝，在1990年代逐漸邁向成熟生態推波助瀾下知名的陶藝家之一，尤其在其有機造形的探索及化妝土使用開展上，更是具備代表性。他的有機形體，多數是利用曲面做結構、少有方正者，有時像種子有時又像花瓣或者是骨頭，順著柔化的造形，整體再以具方向指涉的線條處理出有機性視覺的肌理。而造形外部為了加強表現手作的溫度性與質感，捨棄語言強悍的釉藥選擇以隱晦的「化妝土」低調呈現。宮重文使用的化妝土，在燒成之後質地具有光澤，不會過度光亮但也不至於混濁灰暗。在他經常使用的三、五種化妝土當中，幾乎偏向無光個性，彩度低但明度高，隱約透露文人欲説還休的情感意念。事實上，他的作品形體與化妝土必須合為一體作觀看，造形、質感是外在的骨與肉，化妝土則是內在的靈魂，如果去掉化妝土這些形體將顯得單薄而無法靈動。

　　從宮重文為數不多的陶藝作品中，可將其分成兩種類型來閱讀，〈海的表情〉、〈永恆的心〉、〈悠游〉、〈偶然的

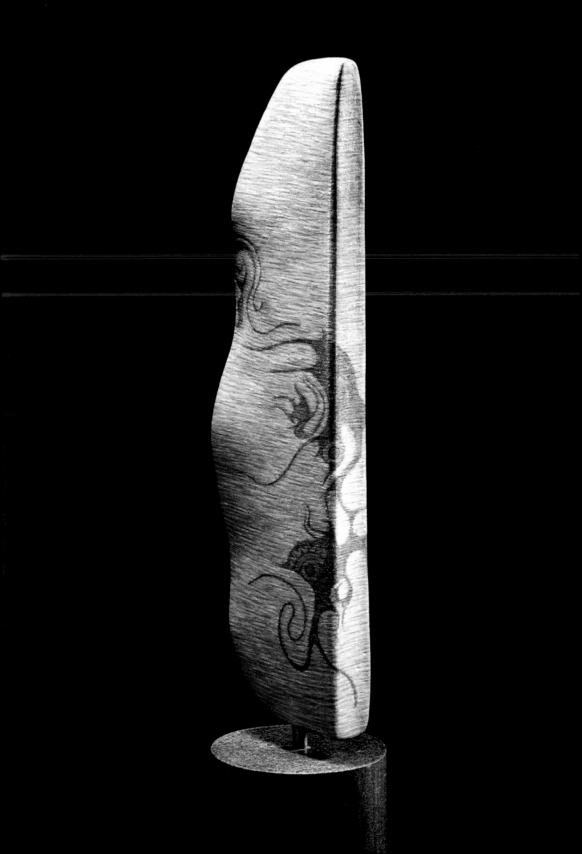

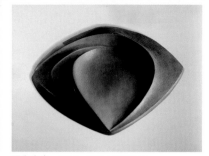

夏夜玫瑰　1995　46×46×10cm

鐵繪梅花紋碗　2003　15.5×15.5×11cm

工作室一草一木皆用心著墨

按照自己心意所設計的空間

左頁・風中的記憶　1993　15×5×55cm

交錯〉是一種類型，主要以泥條製形；不過形態出來後，其實才是創作的開始，因為還需在形上賦予線條和化妝土，而化妝土顏色在此類型中是灰暗而退後的，全然讓線條去演繹。這些「硬中帶柔」的作品，線條和化妝土釉在形態當中，透過不斷地刮、不斷地刷，仔細整形出來，最後做輪廓的線條將愈來愈少，而土釉裡的線條則會愈來愈多。事實上，化妝土釉的線條才是引導視覺的主體，它讓造形簡化、柔化，朝種子、果仁或是花朵等植物的概念表述。第二種類型則屬於圓柱體或方柱體類的立體形式，例如：作品〈山〉、〈月映泉聲〉、〈呼喚〉、〈風中的記憶〉以及獲得雙年展金獎的〈啟示〉等都屬於此類。這類作品多數可站立，形態飽滿有氣勢，線條與化妝土仍然擔負著塑形的關鍵，在兩者細膩的刮、刷當中，形體逐漸幻化出來，在外表上還會另外加入凹槽以及一些草紋、雲雷紋等圖騰，這捲曲且重複循環的紋飾，除了增加裝飾效果，也將整體帶往細膩而動態的變造中去演繹。

宮重文最常展出的生活茶碗、茶器等作品，也可見到他文人氣韻的展現。他在住屋旁現今已極少使用來做陶的木製工作室當中，將這些小品透過手作，隨意的捏薄、捏皺或是拉長塑圓，表面再加以隨形敷彩，也就精彩了。在寬廣但沉靜的工作室，隨手完成的作品〈天目釉缽〉與〈鐵繪梅花紋〉等茶碗，寥寥幾筆將景緻布局完全，點點寒梅隨景而出，之間冷酷的鐵繪線條，粗一分雜亂，細一分又顯弱態，筆筆恰到好處。宮重文對藝術能夠完全體現，全然是繪畫蒙養的啟動以及對形體掌握的實力，並且能夠早早展現迅速達到高峰，而在鋒芒過便又悄然隱匿，像是畫過天際的流星既明亮又快速隕落。

宮重文在現代陶藝發展初期，曾經璀璨地綻放過，尤其在文人陶藝界面，彎曲的形體、韻味十足的化妝土，作品充滿無比詩意。如今隱匿的他似乎已將世事看輕看淡，選擇在山間悠然的栽樹結屋。

他位於苗栗三義的工作室緊鄰在住家旁建蓋，兩棟獨立的建築，住家為磚造、工作室為木造，都是他親自設計建構，建築四周則種植著大大小小的盆栽。近年來已經鮮少創作的宮重文，生活重心幾乎以住家為主，他將所剩不多的陶藝作品，擺放在諾大的住屋中，格外顯目。宮重文是對藝術很有想法的人，談論的話題不論是音樂、藝術都有獨到見解，甚至盆栽的美學同樣能朗朗上口，他說：「喜歡種植盆栽，因為它是活的藝術！」窗台上幾棵他所種植的松樹小盆栽，綠意盎然，陽光灑落在當中更顯生氣勃勃。

李金生
擬真、構成的陶藝風格

　　李金生曾為原型雕模師，後轉而專注於陶藝創作，其作品在陶藝界具有獨特風格。「雕」與「塑」是他創作的主要技法，從早期「朽竹」、「枯木」、「稚真兒童」等系列，以至現今裝飾滿載的生活器物，一貫依循原型雕模技法中「先塑再雕」的作陶方式。

　　1962年出生於雲林的李金生，畢業於桃園振聲高級中學美工科。罕言少語、卻始終懷抱拼搏意志的他，近年已自國立台灣藝術大學畢業，並繼續於該校工藝系研究所研讀，可惜2014年突然罹病，不得不停止就讀及創作。生性勤奮的李金生，國中畢業後即半工半讀獨立生活，一面在鶯歌地區陶瓷工廠工作，一面就讀振聲中學夜間部美工科，兩地奔波、舟車勞頓直到畢業。1993年李金生成立摘星樓閣陶藝工坊。曾經是李金生工作室助理現為其妻子的許明香表示：「李金生的陶瓷技術，包括成形、彩繪、製模、注漿、燒窯與包裝等生產工序，多是在陶瓷廠艱辛環境訓練而成，而之後的學院教育開啟他從產業量產轉換至個人創作，這樣的思維改變讓他的作品具有了獨特性。」

　　1990年代因「1981中日現代陶藝家作品展」奮發風潮方興未艾，陶藝界另行興起一股「擬真物象」作陶形式，自然界中枯竹、朽木、昆蟲、動物甚至孩童等皆為演繹題材。具有原型雕模經驗的李金生也轉而以寫實方式描摹物件，創造足以擬真物象、寓意重生的陶藝作品，並以此類風格作品接續獲獎，包括1995年和成文教基金會第四屆金陶獎金

躍動松鼠　1995　120×30×35cm

茶具家族　1996　45×28×20cm

「變形蟲」系列—影動龍現　1997　45×30×72cm

功夫　2013　35×45×58cm

獎、1997年第五十一屆台灣省全省美術展覽會優選、1998年文化建設委員會(現行政院文化部)第一屆傳統工藝獎三等獎、2004年新北市立鶯歌陶瓷博物館第一屆台灣國際雙年展入選、2006年獲台中市文化局第二屆大墩工藝師及2011年國立台灣工藝研究發展中心台灣工藝競賽二等獎等,作品也典藏於國立傳統藝術中心與新北市立鶯歌陶瓷博物館等機構。李金生作品可分為幾個階段:1994年至1997年「枯木」系列、1997年至2000年「十二生肖」與「變形蟲」系列,及2000年後「抽象花器」與「人物」系列等。

　　「枯木」系列包括〈夏日訪客〉、〈茶具家族〉、〈春曉〉及〈躍動松鼠〉等,多為模仿枯木、藉物寫景的形貌。其中作品〈躍動松鼠〉,整體巨大的朽木其實是一具可供使用的茶壺器物;枯幹外形雕塑得維妙維肖且充滿崢嶸氣勢,質感則十分粗糙,演繹樹幹原有的生命力與有機性。景象中四處蹦跳的松鼠與青蛙,貫穿在自然之間,讓原本安靜的生態產生了擾動,尤其站立在結幹至高點的松鼠實則是茶壺的蓋扭時,更令人驚奇不已。另一個具絕妙創意的作品〈茶具家族〉,以先塑後雕的寫實手法如實摹寫老竹根部的樣貌,實則內部是結構完整的茶壺與杯具組合,實用且充滿生活趣味,足見其匠心獨運。

　　1997年至2000年李金生發展的「十二生肖」與「變形蟲」系列,作品數量不多,兩者之間也無關連性。「十二生肖」系列屬於平面雕刻,著重圖案設計與布局之雕鑿,色彩十分鮮豔;〈1997十二生肖〉為一幅陶板刻飾圖案滿載的十二生肖工藝佳作。「變形蟲」系列則屬於三度空間立體雕塑,其中〈影動龍現〉,幾隻飽滿肥厚的變形蟲,頭尾相接圈繞成一個直立圓形,蟲體於等距離間伸出無數利爪,強化視覺舞動的張力,為一件能無限擴大的陶雕巨作。

　　除了陶塑作品,實用性花器或茶器具亦是李金生常表現的主題,尤其他與許明香攜手於鶯歌經營陶藝藝廊時,更視為創作主軸。2000年至2008年開始創作「抽象花器」與「人物」系列,此階段實用物件造形皆相當大器,主體為簡約幾何形態,外表佈滿裝飾圖紋,以生活實用為主軸;不過承載主體的底座則反向設計,以具有吉祥寓意的複雜瑞獸或結構繁複的仿木器物作表現,

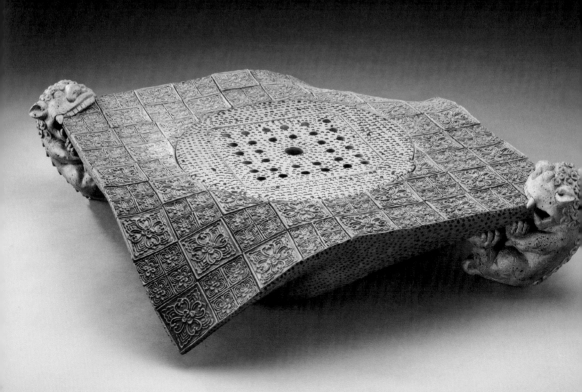

黑板的故事　2013　77×15×45cm

時間長河　2011　300×20×70cm

工作室架上茶具的原型

左頁上・對稱造型盤　2011　57×25×4cm
左頁下・方形獅行者　2011　75×64×16cm

作品包括〈古香留韻〉、〈方形月〉等。2009年受過學院訓練後,李金生更加深化此類議題,將瑞獸造形加入設計概念,著重構成效果,並且增加攀爬、扭動等動作,形神並列,充滿現代神話式趣味。此階段可視為他創作突破時期,將傳統實用陶器加入設計概念,朝向工藝設計跨步,「形隨機轉」強調形體隨著機能連通修正,而非天馬行空的創意。李金生的作品呈現出完整而規矩的設計,相當容易使用,即使外在刻畫繁複、裝飾滿載,使用時依然有舒適與愉悅感。包括〈黃金萬兩〉、〈方形獅行者〉、〈對稱造型盤〉、〈送錢獅〉、〈裟婆世界〉、〈功夫〉、〈時間長河〉等,都是這階段代表性作品。

　　相對於設計繁複的「抽象花器」類型,「人物」系列則顯得輕鬆愉悅,經由李金生原型雕模寫實基底,相當準確地拿捏人物的比例與神態,表情亦刻畫得栩栩如生;作品中活潑俏皮的孩童,四處打鬧、到處探險的故事再現兒時點滴,令人莞爾,呼應人們對美好歲月的記憶。這系列作品包括:〈星期天記事〉、〈黑板的故事〉、〈在這裡〉、〈笑傲江湖〉、〈粉紅天使〉及〈雨傘花〉等。〈黑板的故事〉中,一群孩童被點選於黑板前解答算數題,機靈聰穎者解題時一派輕鬆,而似懂非懂含糊者只能頻頻回頭找尋援助。〈雨傘花〉刻畫一陣狂風襲來,一群孩童相互依靠,而孩童手上的雨傘在抵抗風雨時,有的彎曲變形,有的則開成了雨傘花。另一件〈星期天紀事〉描繪許多初學騎腳踏車者都有過的深刻記憶,不慎失速摔跌抑或騎上車向前奔馳,是兩種截然不同的結果;而在不斷地努力嘗試中,在後方扶持自己的人,經常也是停留在記憶裡的人。這些以兒時記趣為題材的作品,顯見李金生的童心未泯。

　　李金生長期於陶藝創作耕耘,從他的每件作品、每個系列都能體會他如何深刻地投注心力,也許作品顯得嚴肅規矩,也都在細節處雕鑿;事實上這就是他的特色,規劃完善後再出手,也是他在原型雕模轉換至陶藝創作後,堅持原有技藝的完美實踐。李金生後期受學院薰陶,透過美學思維、結合設計理念,已然確立美術與工藝兼具、「擬真、構成」的陶藝風格。

彭雅美
以「蕨」代風華挪移強韌的生命承擔

　　1962年出生的女性陶藝家彭雅美，在1990年代台灣陶藝翻轉的時期，就曾經閃亮並入選諸多的獎項，例如1991年第四屆陶藝雙年展、1992年第四十六屆全省美展及第十九屆台北市美展等。其中作品「土人」人偶系列極具獨特創意；她以泥條變化出土人各式樣態，並且陳述他們潛在的喜怒哀樂，這種陶藝形式，在當時陶藝界引領出一股風潮，至今仍然令人印象深刻。

　　做陶超過卅年，一直都在花蓮安靜創作的彭雅美，近年由於耕耘的兒童陶藝連袂於競賽脫穎而出，以及發表令人耳目一新的作品，再次受到注目。事實上，彭雅美曾經是位高中的專職陶藝教師。接觸陶藝，是她就讀私立實踐家政專科學校(現為實踐大學)美工科時，自行到「曾明男陶藝教室」學陶，始觸發而成，現今她拿手的手捏技巧，即是那時建立的作陶基礎。1984年畢業之後，經由曾明男推薦進入台中縣大明工商美工科任教，以教授陶藝、絹印、金工等工藝課程為主，只是任教時間並不長約莫一年多，即離開中部回到故鄉花蓮，結婚、生子並開設陶藝教室。

　　1988年，返回故鄉的彭雅美，在花蓮市設立「陶然工作室」。簡易的工作室設置在老舊日式木屋中，她一邊修整房屋，一邊朝向成為獨立陶藝創作人邁進。首先她以自己學服裝設計的專業，研發手染布，一塊塊色彩繽紛的花布，經由她的巧思，變換成一件件

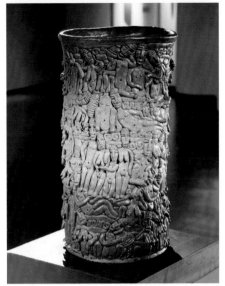

「生之美」系列-1　1991　33×35×62cm

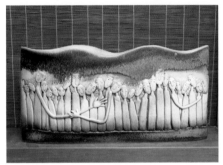

「我們看雲去」系列　2006　69×8×35cm

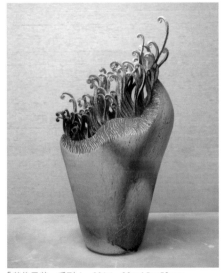

「蕨代風華」系列-1　2014　30×15×59cm

具有波西米亞風格的手染衣飾，在市場一經推出即銷售一空。之後她利用販售衣飾所得，開始添加作陶設備，築夢踏實地朝「陶藝家」之路邁進；一系列「土人偶」捏塑陶藝，即是此階段作品。

早期彭雅美的「土人」系列，經常藉由甕、缸、盆等容器，融入土人一起表現；她以減法的方式，將甕、缸器物、邊做成形邊減除，減除掉的有些是器物中間的部分，有些則是器物的左半部或右半部，減掉部分就以「土人」作填充。這些充填的土人，從整體看來，讓容器原本平滑的質感，轉折出具有凹凸與陰暗的空間，讓原本單一的容器，因為置入人形翻轉出想像的大千世界；這開創出的全新陶藝「議題」，以一種敘事的形態，探討人與人相處的狀態，尤其是友善與非友善之間，那種模糊卻又存在的人性現實。作品中，眾多土人不斷往上攀爬，底端一些土人或躺或坐，而向上攀爬者不斷往底端者傾斜擠壓，整體結構時而擁擠繁複、時而疏落錯置，像是述說人們在擠身而出時，為了能奪勝顯現出的黑暗面。彭雅美入選雙年展的作品〈生之美〉，外形亦是以缸柱體容器為主，聚集視點的土人，占滿整個缸柱，人偶捏塑得粗獷而憨厚，彭雅美還刻意把又圓又厚的闊嘴強化出來，形塑獨特的土人味，令人莞爾；作品外表釉色，採用趨近天空與土地的黃褐色、藍綠色系，融合天、地、土人自然而然視覺交合作用。相似的形式，也運用在「孕」與「人陶與愛」系列中，整體以瓶、甕、盆等當作土人群聚的載體，此時的土人是壓扁的，壓扁的土條讓材質力度隱退下去，土人像是安靜地排列著，而瓶、甕、盆等容器原本的形象，又還原了回來。

向來低調的彭雅美，很長一段時間有如退隱在陶藝界之外。彭雅美說：「其實，一直以來我還是努力於陶藝創作，只是要兼顧母親與陶藝家兩種身分，無法盡情地創作。」現在的她不僅再現當年得獎光彩，心靈也有了依歸。閱讀她另一階段的作品〈我們看雲去〉、〈我們看星星去〉及裝置藝術「蘋果樹下」系列，土人依然張大闊嘴，而臉上充滿微笑表情，三三兩兩的相互擁抱，作為主體的甕缸造形不再單純的直立著，而是化為雲形隨意擺動，釉色則脫離晦暗無氣的土色，朝向自由輕快的藍白色系，感受得到她抒放的心境。

從她全新工作室中數量豐富的作品看來，她已經重拾

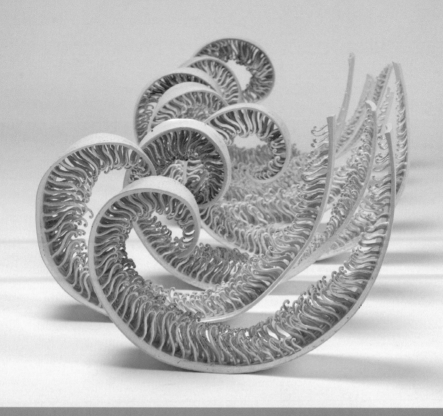

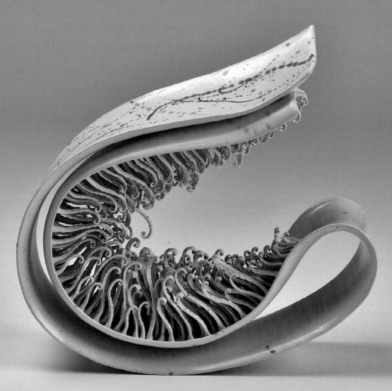

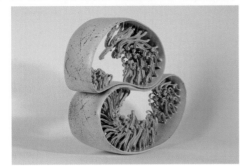
相生相容　2013　18.8×12×35.8cm

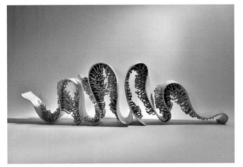
幻化叢生　2015　122×16×35cm

運用作品為屏風的工作室

工作室一隅

左頁上・無聲的震撼　2015　7組件　最大件63×12×39cm
左頁下・生命初始　2017　43.5×14×47.6cm

陶藝家身分。最新階段的「蕨代風華」系列，作品包括〈無聲的震撼〉、〈生命初始〉、〈相生相容〉、〈無盡〉、〈漩〉及〈幻化叢生〉等。此系列作品近年連連出線，包括獲得2014年美國伊利諾州「春田藝術協會」與澳洲「第29屆澳洲黃金海岸陶藝獎」邀請展出、2015年獲第七屆台灣金陶獎「評審特別獎」、及2019年新北市鶯歌陶瓷博物館「蕨覺—彭雅美的質與變」陶藝個展等。

「草蕨」是一種不開花，經由孢子繁殖，經常出現在生活週遭的一種常見植物。彭雅美運用極為勞動的手作方式，以擬真寫實的形式逐根做出這種外在脆弱、生命力卻異常堅強的物種；她並刻意放大蕨類轉折處的結構，以貼近書法「行草」的劇烈舞動，再現實物與造形律動的美感。整體作品詩意、單純但也敏感、包覆，具有獨特的幻象情境。彭雅美經常運用能夠承載生命重量的物質，象徵表達另一種存在的意義，讓看似軟弱蜷伏的人、物，在歷經考驗後，轉繹出甦醒和堅強的姿態，像是過去的「土人偶」系列以及現今的「蕨類」系列皆是；這其實也如同表徵她自身，堅毅勇敢，透過物象創作挪移她強韌的生命承擔。

彭雅美的工作室位在花蓮市區，由一棟舊有的建築改建而成。獨棟兩層樓的水泥樓房，一樓是她作陶的地方，二樓是住家與辦公室，這樣的空間規劃，讓她能兼顧創作和家庭。事實上，在外觀上並看不出是一間陶藝工作室，像一般平常住家。

從庭院進入一樓屋內，經過玄關時四處擺置美麗的花草、盆景。一樓是她做陶的地方，長期創作讓她能夠了解做陶瓷的流程，整體空間及動線都依照工作流程規劃，從陶土進入、練土、成形、上釉以致末端的燒窯、出窯，所有流程暢通且完善。一個女性陶藝家面對繁瑣粗重的陶藝工作，其實相當辛苦，彭雅美能夠獨力處理甚至完美完成，實屬不易。工作室也是彭雅美教授陶藝的地方，她說：「我從1988年開班授課，卅年來教過的兒童及大人，已經數不勝數。」

二樓的辦公室與住家，寬敞的空間設計時先將住家區隔在隱密處，只見到與辦公室共用的廚房與餐廳。偌大辦公室大型的工作桌，是她規劃事務以及在製作公共藝術時與工作團隊討論的基地。

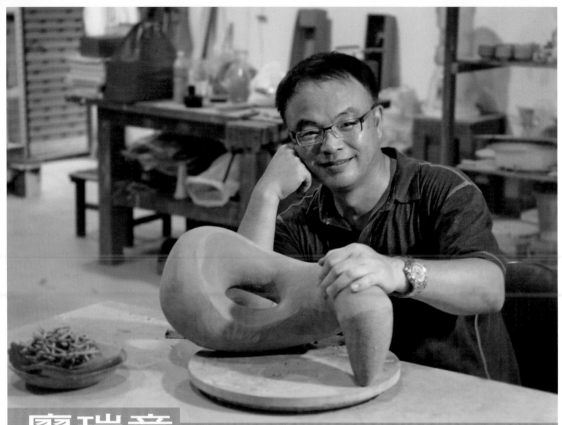

廖瑞章

飄蕩又依舊茁壯的種子

　　廖瑞章是陶藝界少數具創作博士學位的陶藝家。從台灣出發、旅居美國、澳洲再回到台灣，其生活軌跡有如飄蕩的種子，創作的演變則可做為陶藝生態觀察重要範例。挪移自然物，以泥條塑形的有機抽象雕塑，是他主要的陶藝特色。

　　1963年出生於南台灣屏東的廖瑞章，從小家境不錯，家裡兩個男孩皆相繼送往美國讀書。廖瑞章說：「弟弟是在1979年中美斷交時送出去，至此定居美國。我則是大學畢業後赴美，自然而然又回到台灣。」一向不愛讀書的廖瑞章，學習過程順利平淡，不過在接近高中聯考時由於貪玩，自屏東被送到台北親戚家隔離一年，後來考上屏東中學。

　　在屏東中學就讀的三年，廖瑞章逐漸了解自己在藝術上的傾向，特別是高一時美術老師對他繪畫的讚許，考美術系因此成了他大學聯考的主要目標。1981年至1985年，廖瑞章進入中國文化大學美術系西畫組就讀，曾加入「笨鳥畫會」，同學當中有陶藝家宮重文。廖瑞章後來捨棄繪畫轉向陶藝創作，多少與宮重文有關，他說：「約莫在大二暑假，經常出人意表的宮重文，開始到鶯歌的窯場學習拉坏做陶，因而觸發大家對陶藝的好奇。」大三時美術系由劉良佑開設陶藝課，他與宮重文成為首批學生。廖瑞章說：「劉老師上課語調鏗鏘有力、目光炯炯有神，初期我相當懼怕他。事實上，老師十分愛護學生，拉坏課時會另聘高手來教，李懷錦是其中之一。」大四舉辦陶藝展，劉良佑也邀請宋龍飛撰寫專文

「有機型態─地面」系列（由前至後：綠色生機、有機形態、白與黑系列） 2004-05

「有機型態─地面」系列（由左至右：枯、轉折、綠之生） 2006

Open Me Not！II 2010 300×70×10cm

禿頭危機 2011 160×40×30cm

提高展覽重要性，可以了解他對學生的用心。

　　1989年至1992年廖瑞章赴美讀書，取得羅徹斯特技術學院藝術碩士學位。利用雕塑手法形塑有機容器，象徵內在哲思的陶藝家理查‧赫胥（Richard Hirsch 1944-），是他的指導老師。廖瑞章初到學校，赫胥曾經問他想創作什麼？從注重拉坯技法的台灣來到美國，廖瑞章刻意隱瞞自己的拉坯技術，只說想做泥塑創作；因為他知道這是他全新學習的開始。赫胥是一位猶太人，教學上一板一眼，十分嚴謹，不過對於創作素材的運用，始終保持開放的態度；廖瑞章在研究所一年級時，曾經在作品上捨棄傳統釉藥，改以壓克力顏料上色，赫胥認為只要是創作所需，他並不反對。這樣的經驗，使廖瑞章後來看待陶藝介面具有更大的寬廣度。廖瑞章說，赫胥告訴他要享受自然、觀看自然物也能發現不一樣的東西。之後，他的陶藝開始出現泥塑自然有機的造形。1991年至1992年，廖瑞章獲得補助，再到美國巴爾的摩陶藝中心洗鍊一年。

　　1993年廖瑞章畢業後返台，回到林口工作室(1989年成立)往專業陶藝創作邁步，同時並投遞履歷希望應聘至大學教書；他在創作上逐漸以有機陶塑開花結果，1996年獲得第四屆金陶獎銅獎、第卅屆美國國家陶瓷教育年會(NCECA)新銳獎，並入選製作台北縣立鶯歌陶瓷博物館戶外公共景觀雕塑。從獲得銅獎的作品〈天堂鳥〉，可以看出他去美後的創作變化：以泥塑方式，塑出三個有機形體，形體與形體間又有各自的造形與議題，並無關聯，必須將三個形體組合在一起，始能閱讀出天堂鳥的形態，整體呈現浪漫抽象概念。同時期作品〈小丑〉、〈時間擺盪器〉與〈飄盪的種子〉，在造形上一部分可看出是以自然物為摹本，如一顆種子、一朵花或一個芽點；另一部分則是純粹造形，如半圓形或圓柱體，並裝飾成精算的幾何圖騰，可做為台座，不過當上下兩部分銜接在一起時，將產生不安定性，在視覺上生發奇幻效果。廖瑞章此階段用脫離物象的形態，組合出具詭譎性的神祕之器，企圖創造出一種人為的物體，當作回應自身對未知環境的不安與騷動。此時期陶藝已經具備風格的廖瑞章，其實回台之後一直未能獲得合適的教職，挫折之餘再度負笈出國。由此階段作品，是可以看出廖瑞章心境的不安。

　　2001年至2003年，廖瑞章至澳洲皇家墨爾本大學攻讀藝術博士。問他在美國與在澳洲作陶藝的差別，他說：「在美國老師要求較多，屬於創作的探索階段，在澳洲時自己相對成熟，彙報與討論是主要學習方式。」對有機形體延續探討，此時更

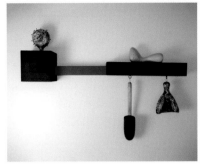
家庭號　2011　130×70×23cm

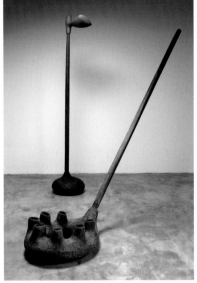
生活物件　2011　200×70×100cm

工作室一隅

左頁上・想通了嗎？II　2011
300×80×27cm
左頁下・器物九分之九　2010
300×300×30cm

加明確，但造形更加抽象。

　　2003年廖瑞章回台後，進入國立嘉義大學美術系任教。在學校教陶藝時，他以引導學生興趣做出發點，再加強學生創作能力，從啟蒙到做出作品，劃分成幾個階段分階進行。如此安排，主要是現今高教環境，學習陶藝的目的多以休閒為主，已經不像以往針對就業或要成為專業陶藝家，對於材料、技術、通路皆要有所掌握，學生因此能認知需要強化學習，而教學者相對也較嚴厲。廖瑞章說：「過去我的老師都十分嚴格，現在自己反而相較是和善的老師。」廖瑞章近年因為回台擔任教職，創作也出現變化，主要以揭示生活物件背後存有的意義為主。廖瑞章說我的創作，如果從台灣到美國摸索期間稱作耕耘時期，在澳洲階段則是澆灌時期，回台灣之後可稱為熟成的收割時期。

　　在2012年連續二次的「在生活物件的國度裡─延續、再造、衍生」雕塑個展，廖瑞章在創作自述中說：「我的創作發想來自於生活中的小物件，透過這些熟悉的日常用品，將創作與生活經驗相互連結。」從這些現成物閱讀到的是他安靜的人生狀況，擺脫杜象提出的以現成物批判傳統美學的功能。包括門鎖、耳機、勺子、通便器、肥皂盒及高爾夫球桿等，他將現成物以排列、吊掛、擺置等形式呈現出來，如同過去觀看自然界中的花草樹木一般，甚至將現成物同樣放置於藝術脈絡中產生變化，藉由雕塑的手法與裝置，借題發揮地探討物體背後未被揭示的種種可能。

　　廖瑞章對於手作的興趣很濃厚，作品多徒手以泥條盤築來製作形體。有機陶藝種子在他手中不斷繁衍，並且日漸的茁壯。

　　在美國讀書時，廖瑞章感受到陶藝家幾乎將創作當作專門的職業來看待，工作室是創作的地方、也是上班的地方，應該設固定時間，工作時間到達便下班離開、過下班生活，而工作室與住家必須分開使用。受此觀念影響，他回台灣後對於工作室的規劃同樣採取與住家分開的設計。

　　廖瑞章的工作室位在嘉義縣竹崎鄉間，外觀不像傳統的陶藝家工作室，比較像是住家別墅，除了主體建築，旁邊還延伸出一區的鐵皮屋結構。進入室內水泥結構的主建築，以日常生活使用為主，規劃成餐廳、閱讀休息區等。旁邊延伸的鐵皮屋，才是他工作所在，挑高又明亮的空間置放了幾張工作桌，一旁還有拉坯機、釉料台等，牆面上則吊掛著許多作陶工具；燒製作品的窯爐與練土機，則另外放在屋旁的房間，不僅減少噪音也降低環境汙染，是十分舒適的工作室。

許明香
再現鄉土古厝與懷舊物件

　　陶藝是一種需要結合許多勞動形式的創作方式，例如土胎調配時，陶土的搬移、架構造形時角度的翻轉，甚至在窯燒時日夜的守候等，都是勞動行為徹底的體現。

　　許明香是一位以鄉土寫實陶藝為特色的女性創作者，也是陶藝家李金生的妻子，兩人不僅於生活中相互依賴，更是作陶勞動力相互輔助的重要夥伴。為了對陶藝理想的實踐，夫妻倆還聯手於新北市鶯歌市街開設「摘星樓陶藝工坊」，從創作到市場行銷一氣呵成。「摘星樓」是獨棟三層樓建築，位於鶯歌陶瓷博物館旁，起初以展售兩人作品為主，近年女兒也加入其中，展出作品更顯豐富。許明香說：「我的陶藝作品複雜又沉重，一直以來所有勞動的事務與燒窯，李金生是我重要的支柱。」

　　許明香1963年出生於有山城之稱的苗栗縣。1982年畢業於桃園市振聲中學(補校)美工科，補校學制採取一邊就學、一邊就業的上課方式。許明香回憶說：「振聲中學是一所天主教學校，在品德教育上格外要求，雖然讀的是夜間部，依然被要求服裝儀容需符合規定，像是不能穿過短的裙子等。」勤奮又樂觀的許明香表示，從小父母讓她認知女孩子書讀得不好，便要加強自食其力的功夫；依著這種信念，讓她始終做醒地面對日常生計問題。許明香高職一畢業，1983年即進入陶瓷廠工作，十年之後，1993年進入陶藝工作室開始創作陶藝，直至今日，不停止地在職場努力試圖翻轉自己的人生。近年她大跨

土角厝　2001　40×17×40cm

飛簷　2005　43×27×62cm

李騰芳古厝　2006　67×38×60cm

一步進入國立台灣藝術大學就讀，2018年於該校工藝設計學系研究所畢業，獲碩士學位。

「有裂縫的生命，陽光必照進來。」這些自我鞭策的信念，許明香將它化為人生前進的養分及照亮生命的能量。進入陶藝工作室後，她快速找到創作的方向並投入陶藝競賽當中，獨具鄉土風格的作品至此連連獲獎；包括1996年第五屆民族工藝獎二等獎、1998年第五十三屆全省美展銀獎、2000年第五十五屆全省美展金獎，以及2002年第一屆國家工藝獎入選等。作品並獲典藏於台灣省政府、國立傳統藝術中心、台北縣立鶯歌陶瓷博物館及國立台灣美術館等。

許明香的陶藝創作具有高度的辨識度，只要是寫實的古厝擬真陶作，幾乎能夠看為是她的作品。而選擇走這種形式的創作，與她高職畢業後一直從事原型雕模師的工作有關。許明香說：「原型雕模師，是陶瓷工廠產品量化的重要角色。他必需將原型雕鑿到入木三分，還需完成模型與分解模型，始能完備量化的標準。」

1990年代台灣陶瓷工廠逐漸外移，造成陶瓷產業快速沒落，初初結婚的李金生與許明香，兩人便順勢轉移工作形態，把原本做原模的場所改成陶藝工作室，並將細膩的雕模技巧，運用在創作寫實物件當中。兩人為了避免題材的重疊，許明香以台灣的古厝議題為主，例如城廓、廟宇、民宅或書院等。這些貼近世人懷舊印象的老構築，利用陶土做搭建，意念上顯得理所當然，甚至以「土」建屋還增添無限的踏實感。許明香盡心竭力的投入創作，將作品做得又細緻又真實，經常令人有身歷其境的幻覺。

許明香作品可分成幾個類型：世界廟宇建築系列、台灣傳統建築系列及現代建築意象系列等。「世界廟宇建築」系列，以建築宏偉雕刻細緻，聞名於世的神殿廟宇為主，為保持原始風貌，整體作品不上釉、直接以色土雕塑製作，以樸實而雄偉的建築群組作呈現。作品包括〈金色吳哥〉、〈女皇宮〉與〈微笑高棉〉等。而作品數量最多的「台灣傳統建築」系列，是許明香進入陶藝界初期創作的主題，之後更以此類型作品站穩在生態中。此以古蹟、宅院作為演繹的作品，在陶藝競賽當中連連獲獎；2001年作品獲全省美展免省查資格。這些擬真於古蹟者，從屋上瓦片至梁柱的粗細，甚至屋簷上麻雀流連的姿態，無不鉅細靡遺、精細地雕鑿，勾起人們對傳統景象無限懷念。此

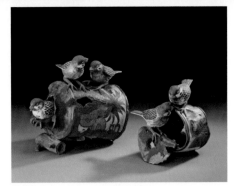

鐵罐與麻雀　2008　48×25×30cm

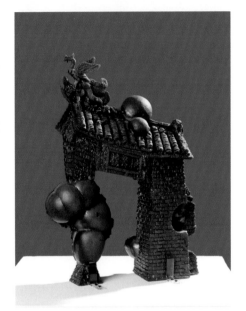

轉化　2013　48×18×62cm

記物Ⅲ　2016　90×45×40cm

左頁・赤崁樓　2005　70×40×80cm

系列作品亦分成小品與大量體兩種型態。

　　小品者，選擇建築物局部作表現，以截斷式結構與構件為主，強調以陶土擬真建築中的裝飾，例如寺廟的屋脊、支撐棟架的龍柱、屋頂上端的斗座，以及作為建築物收尾的吊筒，簡單而有力量地呈現台灣鄉土風情。作品包括：〈土角厝〉、〈飛簷〉、〈古厝一隅〉、〈古厝之脊〉、〈垂花香爐〉、〈鐵罐與麻雀〉及〈雨靴裡的麻雀〉等。

　　而大量體形式之作品，以建築意象的挪移為主，透過結構構成的擴張創造量體震撼的美感，並標註證明香擬真寫實作品進入成熟期與陶藝製作勞動行為的徹底體現。作品包括：〈李騰芳古厝〉、〈古剎巡禮〉、〈高聳入雲〉、〈煙梟寶殿〉〈破曉〉、〈挹翠樓〉、〈怡萱樓〉及〈鳳翔樓〉等。其中〈李騰芳古厝〉，再現桃園大溪古蹟的原貌。此古厝紀錄清代中葉，地方富戶在社經地位提昇後，為光耀門楣擴建家宅的實例。許明香大膽挑戰陶藝量體極限，以寫實手法將三合院主建築的「大厝身」如實呈現，以先結構、再裝飾的步驟，將屋厝的台基、屋身、屋頂等依序架構組合。在裝飾上則採取較簡易的手法，只擷取牆垣、門楣與窗櫺做鏤雕裝飾，並以低彩度的化妝土彩繪，強調落漆、斑駁的歲月痕跡。而屋頂的製作則沿用傳統建築，先架構桁架再黏貼板瓦的方式。維妙維肖的板瓦，呈現出回憶的情感視覺，有如年少離家老大回鄉遙望家屋時，過往記憶隨屋瓦一片片被撩撥出來。

　　仿作古蹟的作品還包括新竹「迎曦門」與台南「赤崁樓」等。兩件作品皆以三階式堆疊建構，整體下大上小呈現穩定的三角形狀，構件豐富華麗，細微處雕鏤得繁複又精巧，是一種陶瓷工藝精美極致的體現。

　　現代建築意象系列，為許明香進入學院就讀後，以既有的技法對描述議題做改變，例如建築鋼筋、易開罐、手提包、靴子、沙發等朝向現代性、流行性做探索，以「舊形式、新內容」接軌當下陶藝創作。作品包括〈融合〉、〈轉化〉、〈記物〉等。

　　許明香不斷以新目光，看待環境中熟悉的景況，透過無限的勞動力創造陶藝，陳述擬真技法的價值，讓每一個維妙維肖充滿寫實趣味的作品，引領出具有生命的情懷，如同在她作品經常出現的「麻雀」一般，看似微小平凡，卻有強烈生命張力。

李幸龍
漆與陶溶融變臉的「漆陶」美學

　　1982年李幸龍畢業於台中縣立大甲高中美工科。一直以來展覽時他都將師承寫入經歷當中,包括隨王明榮學習陶藝、隨宜興師傅秦酉桃學習紫砂壺,以及隨賴作明學習漆藝等,除了傳達習藝過程也向恩師們表達敬意。同時期跟隨王明榮學陶者,另有史嘉祥、張逢威、陳紹寬等中生代陶藝家。

　　李幸龍1964年出生於熱帶的台東縣,父母由於生意不順遂後來移居中部,他一路成長於台中縣清水鎮。李幸龍說:「我的成長環境並不寬裕,從小喝粗糙的麥粉長大。」不穩定的成長過程,讓他衍生生存的危機感,直到後來在陶藝界發展,都比較朝向市場銷售的方向開拓,而並非如一般陶藝家優遊於創作世界;像是成立「費揚古」工作室,便是以強調圖騰裝飾,開發可量產的陶瓷物件為主。他也在清水鎮設立「鹿港小鎮」,開設陶與茶共構、販售人文氛圍的經濟空間。也曾遠赴江蘇省宜興研習紫砂壺製作,之後再朝向漆藝研究進而開創全新創作特色,在陶藝界形塑出新視域的「漆陶」藝術。

　　性格積極的李幸龍,1991年他曾在「費揚古」工作室生產圖騰裝飾茶壺於市場熱賣之際,毅然遠走對岸江蘇省宜興市從頭開始學習製作宜興壺。事實上,此時宜興壺也正如火如荼在台灣、香港的茶壺市場熱銷,眼光準確又能驅策自我的李幸龍,透過友人推薦進入宜興開模師傅「秦酉桃」門下,學作一期的「紫砂壺」製作,這種猶如潛入禁地的學習,

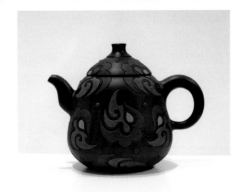

雲團紫砂壺　1995　14×9×11cm

嶺峰　2008　38×14×55cm

日落　2009　28×12×46cm

當時是需要一些勇氣。製作宜興壺的紫砂泥，內含有團山泥、紫泥及紅泥等特殊材料，此種泥料可塑性佳、生坯強度高、透氣性佳，成形時採用「打身筒」的技法，與台灣手拉坯方式製作茶壺，差異很大。「打」的動作，主要做為土的延展用，打成泥片的胎土能均勻擴展並具有張力；拍打完畢的泥片則圈捲成筒狀，一邊旋轉一邊拍打，要將泥片打成向內曲弧的壺身為止。「打身筒」是紫砂壺特有的製作方式，蘊含著純粹的手作價值。李幸龍說：「在中國地位重要的紫砂壺工藝師，每次大約只作四個壺、一年不超過卅個，這些壺主要作為製模的原型，之後再依此模型量產到市場。」此種原型壺在台灣俗稱「版仔罐」，而大陸知名的紫砂壺工藝師，包括顧景舟、蔣蓉等。

在了解紫砂壺打身筒的製作重點，返台後的李幸龍，其實並沒有採用此種繁瑣的製壺方法，而是採取對壺內結構的加強，像是在內側利用竹拍子刮平或將壺底壓牢，挪移紫砂壺對土延展性的利用，外部則以瑪瑙刀將壺身打磨拋光，並加強表面圖騰裝飾，如此不僅降低底部龜裂的風險亦加強壺身裝飾的美感。作品雲團紫砂壺、西施編紋壺及飄絮壺等，都顯現此種技藝架構。

綜觀台灣陶藝家創作的符號，「漆陶」最能表徵李幸龍的特殊性。漆藝與陶藝皆是需要以勞動及繁瑣工序成形的工藝類別，兩者都要以獨特的技巧仔細的製作，而各自也擁有實用及欣賞的功能。具備美工背景又擅長圖案設計的李幸龍，以往只將古樸的陶器，於外表添加圖案做為裝飾，近年他進一步把華美的漆藝並置在陶器中發展，創造出「漆陶」藝術，在陶藝界引發一股風潮。

「漆陶」在製作時，先以陶瓷器物作為胎體，胎體經過燒製後再塗裝漆料，漆料經數次塗裝才再行打磨，為避免漆彩磨損，有漆彩的圖騰通常安排在器物上端。漆藝經常是採用「磨顯」的技法，磨顯而出的豔麗漆彩最能強化視覺，激化整體奢華的風采。作品包括〈嶺峰〉、〈日昇〉、〈日落〉、〈山的對話—雲〉、〈雪春〉等。

另外尺寸較大的漆陶作品「饕餮系列—1.2.3」，造形多以穩定的金字塔形態為主，封閉的外形從外到內以多層次色彩，引導視覺由外往內縮小觀看，如此內縮視覺不僅減少主體的封閉性，也化解造形過度的沉重感；作品製作時，漆料塗裝在主體最底層，中間層是變形的饕餮圖紋，最外層才是陶土器物，置頂端的貝殼鑲崁具有畫龍點睛功

意去形來 2012 42×25×50cm

雪春 2015 42×36×33cm

內化 2016 56×39×45cm

左頁・日昇 2009 27×11×48cm

能,大大強化裝飾的作用。

李幸龍有多次漆陶相關的個展,包括1999年「蛻變之美」漆陶個展、2004年「虛實之間」漆陶個展、2005年「饕餮之美」漆陶個展及2016年「起承轉合」李幸龍漆陶創作展等。其中2014年「虛實之間」個展的作品〈心堅石穿〉、〈立象畫意〉及〈一封家書來當酒〉等,十分精彩。作品造形,雖然仍朝向大的量體作呈現,但已在當中拆解朝向空間虛實做辯證;他挪移書法中,永字八法的走筆運勢,以拆解的角度來看,「實」是實體,是實際的載體,是陶瓷原本的存在,「虛」是負實體,對應陶瓷存在的「不存在」;把永字八法中的,點、橫、豎、勾、仰橫、撇、斜撇、捺,作為虛與實之間彼此接應進入的路徑,利用陶土剔除再填補漆料,異材質結合再突顯漆料的形式,擘畫出空間穿透與層次美感。

李幸龍的「漆陶」極度地使用手工製作,他開揭出陶藝、漆藝與圖案設計三者之間,共構與融溶獨特的「變臉」工藝美學。李幸龍,始終是將人生規劃十分清楚又積極實踐的陶藝家,從過去的陶藝家、空間經營者乃至現在漆陶作家,每一個過程他都是竭盡心力用心完成。

陶藝家的工作室,某種程度可以表徵出他在領域裡努力的成果。李幸龍在清水的工作室,是連結三棟三層樓房又各自獨立的建築組合,中央部分還有共同使用的廣場。從建築的格局看來,應該是一個家族分業之後,各自建蓋的複合式住宅體;李幸龍能夠將此建築體同時購入,可見其積極與努力。

這坐落在稻田中的工作室,從外面看並不顯眼,進入內部才感受到建築物的寬闊。工作室空間規劃十分清楚,一棟是住家,另外兩棟是做陶與接待客人的區域。做陶處又區分成三個樓層,一樓是陶瓷成形區,許多已經完成的大型土坯以透明塑膠袋覆蓋著;二樓則是漆料加工處,各式做漆藝的工具應有盡有,牆邊還裝有一台漆料研磨機,空間中散發陣陣揮發劑的氣味。三樓是作品展示區,李幸龍各時期的作品沿著牆邊羅列展示,部分還裝載於木箱中,像是展覽剛完成,這些作品記錄他從陶藝至漆藝領域大步前進的成果。

謝嘉亨
熱情西班牙「金彩」情調

　　陶藝家有時也是生活家，在生活中體驗消費狀態、感受文化貫穿。當這些生活儀式、文化材料，深化成潛藏的知識與素養，陶藝家的創作便擁有獨特性。謝嘉亨在台北與台灣南部的成長過程，以及到西班牙留學與當地緊扣的生活狀態，造就他在創作上體現不同文化共構的特殊作品面貌；像是他的台灣傳統火車採用西式閃光釉，即有東西合璧的異國情調。

　　謝嘉亨1965年出生於台北市。從小生活條件便相對優渥的他說：「在記憶裡，父親經商並不像一般人辛苦，他將包裝的進口廢木料，整理後再回裝賣出，以垃圾變黃金的方式賺錢。」雖是家中獨子，由於父母親事業忙碌無法陪伴他，便將他送往南部交由親戚照顧。幸好個性開朗的他，不但不感到孤單，還覺得優遊自在。

　　1980年至1983年，謝嘉亨回到台北後，進入復興美工產品設計組就讀，上過人像捏塑、物體造形等雕塑課程，但從未作過陶藝。這些原型塑造的練習，如今看來對他火車或是牛隻等立體物件架構，具有一定的影響。1984年至1986年，謝嘉亨就讀三年制健行工專的夜校，1988年退伍後在家中承接家業。一日有位木雕師至工廠買木料，談論中建議條件不錯的謝嘉亨，應該繼續出國讀書與歷練。

　　一直夢想探索世界的謝嘉亨，1989年獨自負笈西班牙。他說：「我在西班牙前兩年，

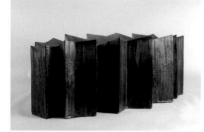

波光玄武　2009　102×42×45cm

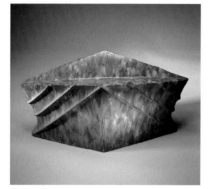

層峰　2012　85×30×52cm

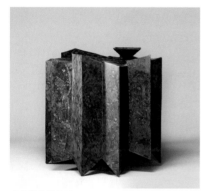

時光推移的軌跡　2013　66×66×66cm

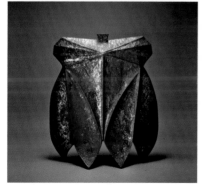

羽化　2014　65×40×80cm

經常無法言語！」由於語言不通，化學課老師甚至以他聽不聽得懂，決定課程是否繼續下去，這令他十分難堪。許久之後，直到謝嘉亨獲得國家級陶瓷大獎，師長才改變對他的態度。

謝嘉亨是在赴西班牙之後開始學習陶藝。從1989年至1995年，他花了大約五年時間，取得西班牙馬德里市陶瓷專家文憑。1996年再獲西班牙馬德里國立大學化學學院陶瓷化工系碩士文憑。在馬德里大學七年中，前三年著重於陶瓷基礎學習，例如：素描、陶塑、拉坯、原型製作、注漿成形與低溫釉調製等，先奠定對技術、材料基本功夫的認識，再進行藝術創作。每當完成一件造形，必須向老師說明釉色使用的理由才可入窯燒製，屬於一種師徒制學習。期間指導老師裘安‧里斯爾(Joan Liacer)對他影響至深，尤其在技術上。謝嘉亨回台後早期的作品，像是在大型盤狀容器以濃重低溫釉，經數次燒製，外表呈焦化如岩石、中間呈現瑰麗結晶體的系列創作，即是受里斯爾的影響，此系列作品於2000年獲得南瀛獎。之後的二年，他才開始進入製作階段，依照創作目的分為藝術組與產業組(建築陶、實用陶、衛浴陶)。五年的大學畢業後，他又取得研究所修課資格，繼續釉藥方面的研究課程。

個性積極的謝嘉亨，十分受到里斯爾的肯定，在大學時期便引薦藝廊讓他販售作品，在參加義大利「法恩札」展示時也會邀請他參與，這些機會讓謝嘉亨加速對歐洲陶瓷的了解並認識世界各地的陶藝家。延續這種參與世界陶藝的熱情，謝嘉亨2015年加入「國際陶藝學會」 (International Academy of Ceramics 簡稱IAC)，成為正式會員。

西班牙人非常熱情，陶藝也相當活潑。「閃光釉」是西班牙傳統且獨特的釉彩，這種經由氧化銅還原燒，呈現金屬或黃金般光澤的釉彩，讓謝嘉亨在西班牙一見著迷便著手探究，之後相關「黃銅」色澤即是他心得呈現；學成回台之後，閃光釉成為他作品重要的表徵。

1996年謝嘉亨自西班牙回台灣，1997年在台北住處設立「樂土工作室」創作陶藝，持續鑽研閃光釉。1998年至2006年，謝嘉亨任教於台北縣鶯歌高職。在這期間並擔任「中華民國釉藥發展協會」講師，協助陶瓷窯業者分析釉藥。從台灣陶藝生態的歷史看來，謝嘉亨並未參與台灣現代陶藝積極發展的時期，而是接續於發展穩定的階段，也就是鶯歌縣立陶瓷博物館出現的年代。他別具異國情調的閃光釉，為國內陶藝帶來新視覺印象，也讓他連番獲獎，包括2000年與2008年南瀛獎。

謝嘉亨除了著力閃光釉外，同時也作陶瓷蒸汽火車，火車表

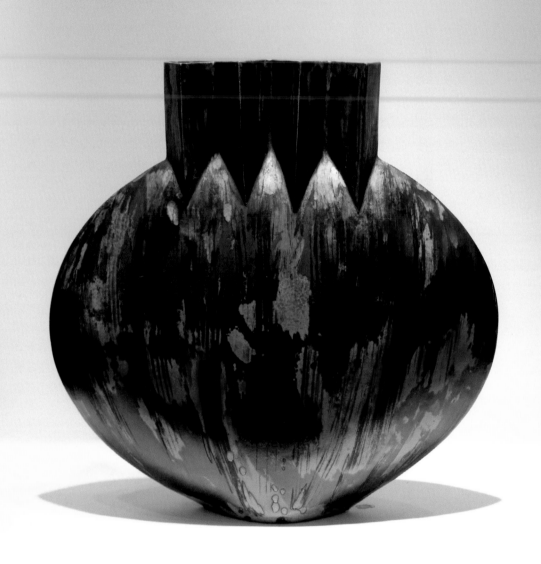

「豐樂奔流」系列-1　2015　88×32×65cm

返回　2016　65×40×85cm

台灣汽油自走火車　2010　55×20×25cm

新穎時尚的藝廊

左頁・「豐樂奔流」系列-2　2016
60×13×59cm

面並以此釉彩作為裝飾。他的「閃光釉」，內含有氧化銅、氧化銀及氧化鉍等金屬元素，這些金屬融合在同一件作品中，經過反覆上釉、窯燒的過程，將出現豐富的釉彩變化。謝嘉亨說：「燒成技術是一大工程，必須在還原與炭燒之間仔細調整，我通常在750至900℃之間進入還原燒。」作品包括〈波光玄武〉、〈層峰〉、〈時光推移的軌跡〉、〈羽化〉、〈堆疊的文明〉、〈熱情西班牙〉及「豐樂奔流」系列等。

　　謝嘉亨是個鐵道迷，以陶瓷製作蒸汽火車已經超過卅台以上。他以幾近解剖學的方式製作，先繪製車體精細的結構圖，再逐一將車體兩百餘個零件，包括圓形車輪、砂箱等用手拉坯製形，而複雜又不規則的傳動桿、空氣管與環扣等則以手捏製作。大面積車廂則以陶板組合出表面，再雕飾出窗框、門框等細微處，製作的工序鉅細靡遺。燒窯亦是重要考驗，為避免變形或破裂以致功虧一簣，他使用收縮率低於4%的西班牙耐火黏土；在火車頭入窯後，則先以電窯直接素燒至1240℃將其瓷化，增強硬度，並依序掛上不同金屬的彩金釉後，改以直焰式瓦斯窯反覆燒二至三次。謝嘉亨的「火車頭」系列，早期以黑色車頭、褐色車廂作物件的挪移，愈發成熟後發展玫瑰金系釉彩，表現現代性與時尚感。這些曾經奔馳在台灣阿里山、南投集集線、花東縱谷等，滿載乘客、木材及甘蔗的火車，是台灣社會經濟發展深刻的軌跡，也是台灣人生活回憶重要的紀錄。

　　謝嘉亨在陶藝界並無陶藝學習的連結，卻有清楚西班牙留學後陶藝的鑿痕。作品造形有機而多變，特別是壓扁形式的瓶器表現，這在國內並不多見，而金屬樣式的釉料活潑奔放，散放具西班牙性格的熱烈氣勢。不過面對陶瓷蒸汽火車的製作，謝嘉亨卻有一股遊子的鄉愁感，一列列前進的火車，記憶、鄉愁也一段段被呼喚出來。

　　謝嘉亨的「樂土」工作室，位於台北市長安西路住處一樓，與台北「當代藝術館」僅幾步之遙。工作室前半部規劃成展示廳，各式作品沿牆兩側展示出來，緊鄰的後半部，則區隔成工作區與窯爐區。

　　工作區做陶空間並不大，放置拉坯幾、陶板機與一張迷你式工作桌，這與他做陶方式有關；謝嘉亨通常一件作品完成後再做下一件，而組合式的寫實火車，則以分段方式完成，因此無需太大的空間。後方窯爐區又是另外的天地，電窯、瓦斯窯共五個窯爐，造型、功能皆不相同。由於彩金釉的燒成有其特殊性，謝嘉亨表示皆自己建造窯爐，以達到釉彩燒製的準確性。

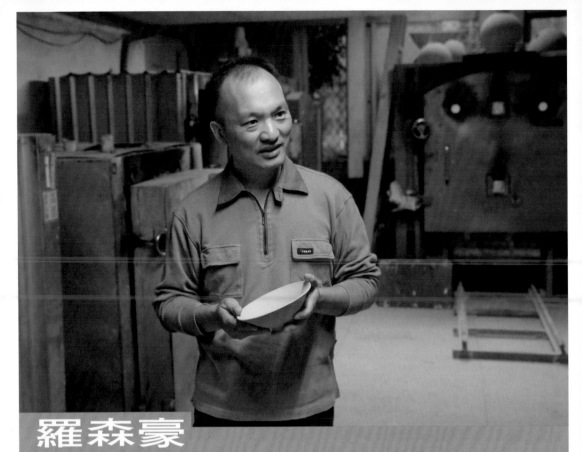

羅森豪
從觀念藝術到天目釉碗皆熔融於地土當中

　　「飄盪的靈魂有肉體來歸納，浮動的思緒藉創作來安置，而起起落落的人群與紛紛擾擾的社會，則需要一塊地土裝載！」早年羅森豪總是懷著熱情，用力擁抱腳下的土地，因此他創作作品時也始終充滿對當下台灣社會的批判。之後他改做「天目碗」，開始以輕柔的心，探索潛藏在土地下的「微塵液相」，透過解讀天目釉的過程，體悟生命與天地連結的關係。

　　羅森豪在陶藝界出道甚早，就讀國立藝專(現國立台灣藝術大學)時，就在校內舉辦過兩次個展。包括展現陶瓷技術的「我曾經是個精神病患」及以裝置藝術作為表現形式的「AIDS」。藝專畢業、退役之後，羅森豪便鮮少出現在陶藝界，不多久即負笈德國。這對於曾經擔任過台北縣鶯歌陶瓷博物館籌備處主任、與陶藝界關係密切的藝術家來說並不尋常。羅森豪說：「在鶯歌當地籌建陶瓷博物館十分地不容易。我廿九歲接下籌備處主任這沉重的任務，過程中曾面對過各方的角力與各種業務壓力甚至自己人身安全。在八個月努力付出，階段性任務達成之後，便該離去了！」完成任務後的羅森豪，並將鶯歌陶瓷博物館編號200號的使用執照，留下來做為紀念。

　　1965年出生於嘉義縣中埔鄉的羅森豪，因為父親務農，知曉父母的辛勞，從小即幫忙農務。只是他在學校的表現卻很獨特，資質聰明但不愛讀書，個性反骨卻有義氣。他

沉思者　1993-97　裝置

元素　1995　240×240cm　裝置

車龜弄甕　1995　裝置

説：「小學時有一天突發奇想，把田裡的高麗菜掛在旗桿上，調皮的行為受到校方處罰，小小年紀因此被貼上不良少年的標籤。從此總是低頭走路，直到看見腳下的泥土，於是開始在書包中裝滿泥土，而不是書本……。」由自身的痛感連結到對土地的疼惜，這種情懷在他日後的藝術創作中多有表現，例如〈沉思者〉、〈元素〉、〈新歡舊愛〉及之後的〈天目大碗〉等。

作品〈沉思者〉，是羅森豪1993年自德國返台，繞行台灣一圈後，見到小時戲水的河流變成垃圾溪，而土地也多處遭到汙染，心痛與沉思之餘所作；他燒製三萬多件人體胚胎造形的陶瓷坏體，再次環島時沿途於河川及溪流中放下坏體，並持續觀察三年。結論是，多數仍受到汙染而變黑或者遭掩埋，有些甚至被當作石嬰孩膜拜，少數遺留下的坏體長出青苔，留有了生命跡象。另外作品〈新歡舊愛〉在1998年由黃海鳴於鹿港策畫之裝置展「歷史之心」中展出；羅森豪選擇在鹿港舊圳中，進入發臭的港溝打撈垃圾，並搭建一座長300公尺的竹橋，尾端繫上一艘竹筏。當觀眾受到引導走上竹橋，眼見過去繁華的鹿港溪，如今卻成又黑又髒的臭水溝，透過這座竹橋，觀眾見證到在鹿港富裕當中，還另有環境遭到破壞、需要反省的地方。

羅森豪高職畢業於嘉義稚暉工家，1986年在全國技藝競賽中以繪畫與造形藝術類成績優異保送至國立藝專美工科。1984年藝專二年級時，他住進林葆家老師居處，協助他拉坏與燒窯，之後在當兵期間還持續於「陶林陶藝教室」擔任雜務工作，退伍後便留在陶林教授陶藝。羅森豪説：「我與林老師及其家人的情誼，長達十七年。」林葆家素有「台灣現代陶藝之父」的美譽，陶瓷作品以青瓷、黃瓷、天目、釉下彩繪等古典造形著稱。羅森豪在這期間深受林葆家重視，因此不論陶瓷技術或材料都在此獲得精進。他近年由觀念藝術再度朝向「天目」釉發展，即與當時的投入有關。

事實上，羅森豪的觀念藝術的展演，也幾乎能見到陶瓷運用於其中，例如作品〈陶藝盪鞦韆〉、〈車龜弄甕〉與〈蒲公英計畫〉等。2002年他在國立歷史博物館展出以十年做為傳遞週期的「蒲公英計畫」；他以手拉坏製作九個甕，表面都施掛精美的釉色，包括鈷藍、銅紅、天目及釉下彩繪等，將傳統陶藝之美展露無遺。一開始九個甕，先從歷史博物館傳送到九位觀眾手中，一段時間之後再將這些甕，轉傳給其他人認養，而收藏者必須回報作品的去處與狀況。如今有一部分的甕，已傳

新歡舊愛　1998　20000×150×150cm
地景裝置

靜葉　2015　12.5×12.5×7.3cm

台北教育大學陶藝教室

左頁上・木葉炫風　2014　51×51×11cm
左頁下・聚寶星　2013　50×50×16.6cm

到西班牙、澳洲、日本等，而留在台灣的其中一個，停留於苗栗一間廟宇，另一個則在桃園檳榔攤出現過。透過此般運作，陶瓷作品不再只是博物館展示的物件，而是提昇成能產生不同關係的連接者或創造者。

1990年至1993年間，羅森豪就讀德國司徒加特造形藝術學院陶藝研究所，並取得碩士學位。在德國三年，他藉由閱讀、旅遊、展出，密切地融入當地的生活，並且領會德國前衛藝術家約瑟夫・波伊斯(Joseph Beuys, 1921-1986)「社會雕塑」觀念，將藝術擴展到觀念思維中，尤其想把故鄉台灣無窮的活力，藉由藝術形式雕塑出獨特的社會投影，〈台灣文化氣息〉、〈亞洲靈感〉及〈混沌初開〉等，都是當時的作品。

1993年回到台灣的羅森豪，先在台灣大學地質系兼課，同年於國立台北教育大學擔任專任教師直到今日。1990年代國內新藝術如火如荼產生，作品展演、藝術運動層出不窮，是台灣當代藝術黃金時代。羅森豪是當時活躍的藝術家之一，作品〈元素〉、〈太陽能與番薯能〉、〈火金姑來照路〉、〈海市蜃樓〉及2000年後創作的〈瞄準台灣〉、〈土地調查〉、〈台灣成份〉、〈香塵〉等，都是對當時台灣現象的觀察與批判。

廿年觀念藝術的表現，羅森豪將藝術視為一種批判手段、一種視野、一種思想，雖然未必都與陶瓷有關，但盡含對地土熾烈的情感。2011年起他發表「塵埃化境」個展，並接續於2013年發表「亮相」，以及2015年發表「熾燃本心」等有關「天目釉」碗展覽，作品風格大為轉變，引發陶藝界關注。事實上，創作天目釉是回歸藝術家的初心，回到他最常處於其中的創作狀態。不同的是，他將專注技術的天目釉，提高至論述層次，分別以「微塵」、「岩漿窯」、「灰」、「手拉坏」、「火舌」、「天目」等六個篇章，闡述天目釉與地土關係的哲學意涵。

1999年羅森豪在台北三芝成立「山頂窯」工作室，後方是由二十幾座火山組成的大屯山火山群，工作室就搭建在竹子山和小觀音山間熔岩的土坡上。2009年起他一頭栽進「天目」釉世界中，由於工作室的周圍即是塵埃的聚合，隨手採擷便可獲得風化的紫蘇灰石、安山岩及含鐵量高的紫棕紅土，皆是製作天目的好材料。羅森豪說：「天目與宇宙天體似乎是同一回事，製作的材料也都來自宇宙粉塵，而星球形成的過程與燒陶的原理相近。」天目是上天之眼，它接通了心眼與天境。

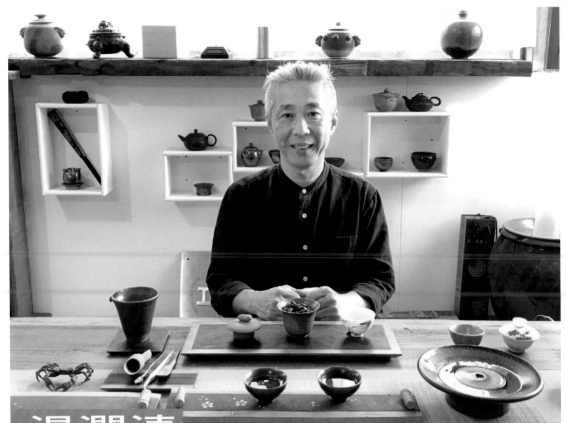

湯潤清
擬真物件、迷惑視網膜印象

　　2007年筆者於國立台北藝術大學關渡美術館策展「多質性場域─破陶展2007」，透過展覽對當代陶藝作深入閱讀。其中湯潤清寫實系列作品「視網膜的迷惑」，當中的螳螂、蜘蛛等擬真物件，外形活生生有如正呼吸一般，令人驚嘆不已。湯潤清2005年獲國立台灣工藝研究所（現國立台灣工藝研究發展中心）舉辦之國家工藝獎「一等獎」，一直以寫實形式，將自然生態轉載至陶藝創作中，樹幹、竹枝、蔬果與昆蟲等日常物象，是他詮釋最多的題材。

　　1966年出生於苗栗市的湯潤清，小時靦腆安靜、一直是孩子群中的跟隨者，追隨同儕爬樹、逛稻田、養寵物，自己獨處時則以畫漫畫排遣時光。湯潤清說：「我直到高中聯考，還不清楚自己要讀什麼科系。」1983年他進入台北縣私立復興美術工藝職業學校(現私立復興高級商工職業學校，以下簡稱「復興商工」)電子科就讀，不久即休學。在休學的一年裡，他進入畫室學素描，隔年再度考進復興商工「美工科」，不過天性浪漫的他，起初兩年仍然在曲折中度過，直到高三才開始用心檢視未來，在畢業製作獲得雕塑組第二名。

　　湯潤清的人生起伏有如戲劇，高職畢業後，四年期間都未接獲入伍通知，進退維谷之際選擇回到家鄉苗栗，開始到「再起陶瓷廠」從事原型雕模師的工作，首度接觸到裝飾

視網膜的迷惑—蜘蛛與竹

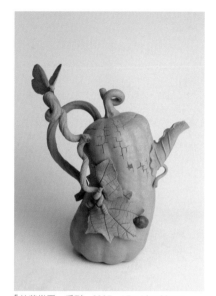

「絲落樂園」系列　2007　17×10×22cm

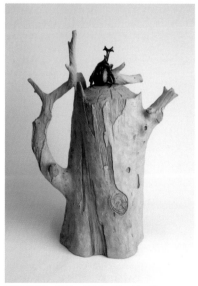

「唯我獨尊」系列　2014　20×12×29cm

陶瓷的開發。他以一手絕妙的雕模工夫，雕製產品原型提供工廠量產，造形包括人物、動物、花卉、蔬果等題材，形態唯妙唯肖。今日湯潤清陶藝創作主要以擬真物象為主，與曾經在雕塑陶瓷原型場域歷練過關係密切。

苗栗地區裝飾陶瓷，1970年代由日本人引進，藉著優質土礦、天然氣與充沛人工等優勢，以注漿方式大量生產，產品主要外銷至美國、英國、德國及加拿大等地區。此種陶瓷當時在苗栗十分興盛，甚至有取代傳統粗陶產業的趨勢，直到1990年代工廠大量外移至中國等地，始逐漸沒落。之後苗栗地區陶瓷相關業者，便接軌至現代陶藝繼續作發展。2000年，湯潤清成立「清窯工作室」並開班授徒教授作陶，苗栗地區現今陶藝工作者，許多皆出自清窯工作室，包括羅石、張國森等。

1990年湯潤清退伍後，曾到雲林縣從事交趾陶的原模設計，此階段他傾力於探究寫實之神、佛像。1994年他再度回到苗栗，並同時到嘉義謝宗興(國立藝專美術科畢業)工作室學習製壺技藝，鍛鍊手捏製壺訣竅。湯潤清說：「謝宗興老師將手捏壺技巧傾囊相授，至今令我難忘。」1993年湯潤清初試啼聲參與陶藝競賽，連續兩年以神像主題入選苗栗美展。當時對於現代陶藝尚且陌生的他，從原模雕塑轉至陶藝創作，以土法煉鋼的方式自行摸索，一面朝外形作「像」之突破、一面朝內「韻」之思考，試圖擺脫產業模式的制約、努力朝現代創作形式接軌；像是他透過手捏壺等器物「說故事」，賦予陶瓷手捏作品戲劇演繹的功能。

2005年湯潤清獲國立臺灣工藝研究所主辦之「國家工藝獎」首獎，為奠定其陶藝風格的重要獎項。獲獎作品〈君子之爭〉，可視為他個人特色最佳縮影；作品擷取一段有如人臉面的「人面竹」做為主體，竹幹與旁生而出的數段竹枝，由高而低布局出螽斯、螳螂及蟾蜍各自位置，如果螳螂以鐮刀肢捕捉螽斯，蟾蜍將用更加快速的彈簧舌搶食螽斯，三者安靜地伺機而動，動口不動手，十分具有戲劇張力。

至此湯潤清多以自然生態寫實形式創作，體現的自然物造形與色澤無不栩栩如生、真假難辨，廣獲觀眾激賞。「絲落的樂園」、「唯我獨尊」、「印記」等系列，不斷在寫實中探索，常見用以演繹的主體〈茶壺〉甚至兼具泡茶功能，湯潤清說：「此般擬真茶壺，好不好用非主要、能不能吸睛才是主軸。」此風格的作品，使他在現代陶藝中打造出可賞、可用、可收藏的文創經典品牌。

湯潤清在作品呈現時，體現擬真物件達到迷惑視網膜印象的

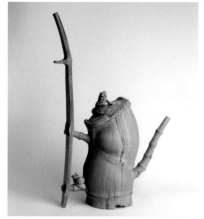

「君子之爭」系列─青蛙　2014　21×9×33cm

擬真物象─枯木上的蜘蛛與青蛙

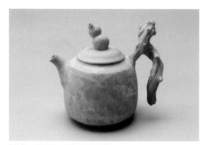

福壺　2015　10×8×10cm

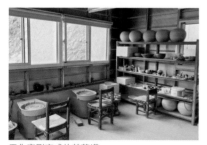

工作室剛完成的茶葉罐

左頁．「君子之爭」系列─蝴蝶、蜘蛛
22×12×68cm（左）、23×13×56cm（右）
2014

效果，長期以來他發展出獨有的詮釋方式：例如以竹子、樹幹及絲瓜等生活常見之物，做為演繹主體，同時將其部分表皮撕開裸露出內部肌理，如此不僅能全面觀看，也揭開內部細微結構，讓主體產生多層次面向、增加視覺強度；而擔任劇情表演者的蜘蛛、螳螂、蟾蜍，皆呈現伺機而動地撲跳姿勢，甚至將腿極力往後拉達至彈跳狀，讓觀眾以為看到的不是陶瓷，而是活脫脫的昆蟲。2007年湯潤清「視網膜迷惑」的陶藝作品，以超越真實、比像還更像的技法與裝置，在國立台北藝術大學「關渡美術館」策展出來，一舉擄獲眾人目光。

湯潤清自然寫實的現代陶藝，集繪畫、雕塑、原模製作與手捏陶藝等技藝完美體現。在陶藝界屬於中青代的湯潤清，出現時正處於台灣後現代陶藝時代，從絕妙的陶瓷技術切入，透過對工藝美術的掌握，形塑擬真寫實又具戲劇的作品，發展過程雖有如他手捏作品一般，曲曲折折、深深淺淺，透過努力與堅持現今在陶藝界已找到最確切的位置。

苗栗是客家族群的大本營。客家人具勤儉尚學、晴耕雨讀的優良傳統。2000年湯潤清成立的「清窯工作室」，即位於苗栗市區文昌祠附近，當時苗栗地區至清窯工作室學陶人口，可說盛極一時。2018年湯潤清將工作室遷移至苗栗山區，除了方便建蓋柴燒，也轉換作陶地方；與時俱進的他近年也朝往中國發展，兩岸奔波相當辛勞。

現在的清窯工作室位在苗栗縣山邊，臨界馬路交通相當方便。工作室區分成庭園區、作陶區、柴窯區及兼具喝茶接待朋友的展示區。湯潤清開陶藝班時教過的學員十分眾多，近年對岸朋友也經常往來，接待朋友的展示區便規劃成大、小兩處，足見其好人緣。工作室以邊用、邊蓋的方式建設，最先搭建的是窯爐區與小型展室區，最近陸續建蓋居家與作陶區塊。

創作用的作陶區，設置有拉坯機、電窯與噴釉台等設備，好幾張工作桌與乾坯架上都已擺滿完成的茶器具，正在等待燒製。而在室外的柴窯旁，另有一個小型電窯，窯爐內滿是閃金釉茶器組，正在降溫，湯潤清說：「整理完窯內茶器，又將啟程出發……。」台灣陶藝家皆是此般努力地走出一條屬於自己的路。

湯潤清從裝飾陶瓷的原模雕塑師到開設陶藝教室，並以寫實的風格逐步站穩陶藝界，之後又以柴燒器物轉往中國推展，他廿年陶藝創作的轉變，事實上亦是苗栗地區陶瓷業發展的縮影。

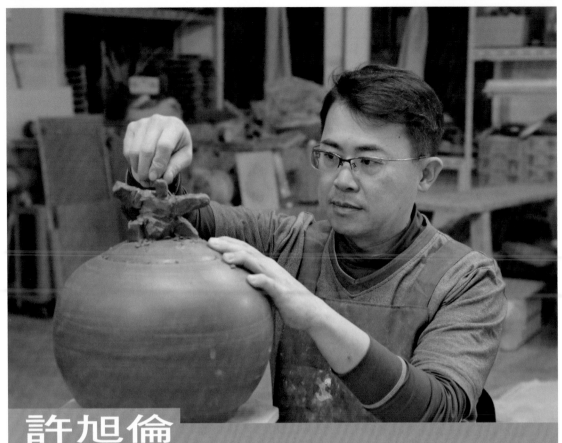

許旭倫
挺立在鶯歌陶瓷戰區的戰將

　　北部的鶯歌，一直是台灣陶藝市場一級的戰區，許多陶藝家都曾經在此奮戰過。許旭倫即是由此開步，並逐漸嶄露頭角的中生代陶藝家。

　　1968年出生於台北縣新莊的許旭倫，向來給人沉默寡言、穩重樸實的印象。他形容自己說：「我的個性比較安靜，因此朋友都屬於相較活潑的。」年少時和同儕一起閒玩，他都是聽著朋友天南地北閒聊，自己也逕自拿著鉛筆在一旁，聽著、笑著、畫著想像中的漫畫情節。

　　高職時就讀台北市立大安高工印刷科，是許旭倫相對完整接觸藝術的階段。進入攝影社，是蒙養他視覺藝術的基礎，面對不需要言語的相機，他自在的去理解拍攝原理，以及鏡頭的運用和構圖概念，一旦鑽入攝影神秘世界之後，至今仍欲罷不能，現在許旭倫多數陶藝品，都是自己打光、自己拍攝；這種不容易呈現立體效果的陶瓷作品，因有長期經驗的運作，如今都能順利掌鏡，利用圖片述說深入的內容。

　　許旭倫的老家在北部的瑞芳，從小父親經常帶著他與弟妹們回去，並連帶到北海岸出遊，父親總指著大海，解釋在海浪侵蝕與風化作用下，自然產生的海蝕地景，像是薑狀岩、薑石、燭台石以及一些奇岩怪石。許旭倫說：「當時常將這些奇石，看作是一個個人的造形，海浪拍岸、潮來潮往，像是人群的聚散、來來去去……。」這樣的圖像始終

「石説」系列─海石壺組　2004
42×20×50cm

海石壺組　2004　42×20×50cm

金色珊影　2006　100×58×56cm

變調珊影　2006　84×63×43cm

在他腦海迴盪！

　　1989年至1990年，許旭倫考上私立聯合工專(今國立聯合大學)陶業科，開始接觸陶瓷工業相關專業。他的拉坯及釉藥、窯燒等做陶的技藝，即是在此時開始。1992年至1998年退伍後的許旭倫，隨即於鶯歌「昕美有限公司」工作，待了五年，前兩年從事釉藥研發，之後三年轉以業務為主，可說是他在鶯歌這陶瓷戰區立足的開端。許旭倫說：「做業務時，常需將客戶所要求的釉藥實驗出來，因此奠定對釉藥的實務經驗。」在陶藝生態中，聯合工專陶業工程科與陶業科畢業者，多數都具有工業陶瓷實際經歷，雖然與藝術陶藝養成性質不同，但對於製釉與技術的開發皆能通達；之後許多聯合工專相關科系畢業者，在持續精進後，如今都活躍在陶藝界。

　　不斷自我要求的許旭倫，1998年在鶯歌成立工作室「丹陽工坊」。開始從工廠的陶瓷產品，另外分流至現代陶藝創作當中，同年他以作品〈絕處逢生又風華〉，入選金鷹獎，至此正式將產品陶瓷與創作陶藝，劃分成兩股路徑同步前行。

　　「手捏塑形」是許旭倫轉身至陶藝創作的主要手法。事實上，他1995年起，已經開始以手捏方式製作壺具、花器及流水等作品；他從自然界的樹木、竹器，以及記憶中岩層殊相，轉化成刻劃主題，透過手捏技法，仿製出近乎相似的物件樣貌。作品包括「石説」系列、「童趣」系列、「地景」系列，以及近年力求突破的「組件式」系列等。

　　綜觀來看，1998年至2010年是許旭倫陶藝由摸索期逐步進入風格探索的階段。由於對成長環境記憶的深刻，北海岸上的地景、地貌是他最常表現的主題，透過手作，以寫實方式直接對物象挪移及對質感作模擬；作品包括：〈魚頭〉、〈雲手〉、〈白浪滔滔〉、〈過客〉及「海石」與「石説」系列。〈過客〉是此時期的總縮影，透過對風化石紋的記憶印象，他以泥條圈繞及手塑的方式，將海岸岩石仿製出來，而為求風化石紋理內部色彩的逼真，他以釉藥中「鐵水」來製造鏽蝕的效果，如同岩石上因氧化鐵鏽入岩壁所呈現出的變化一般，而這樣的刻畫也讓作品顯現出巨大而厚實的量感。而在鏽蝕岩石上屹立的殘破瓦屋與暫時停留的候鳥，一時竟有「人在天地裡亦是過客，生命終將枯老」的蒼涼感受。

　　2010年至2016之後是許旭倫創作另一階段的開始，地

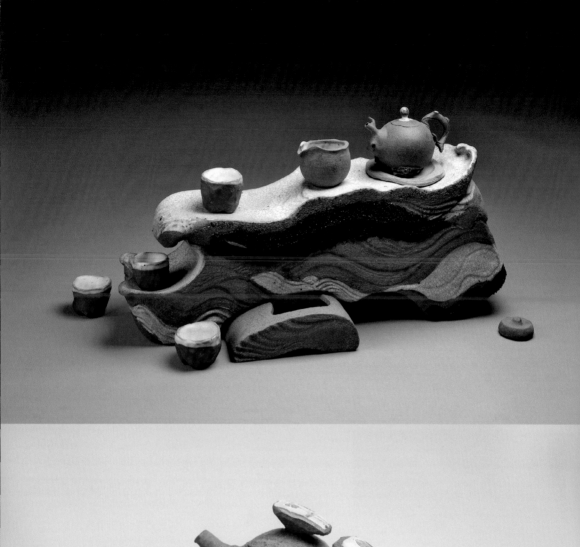

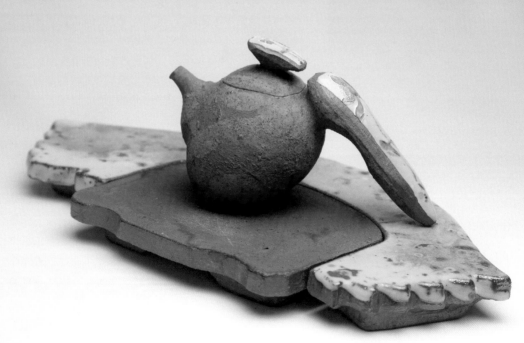

過客　2008　80×40×63cm

荒木之喚　2015　80×60×75cm

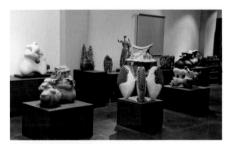

陳列室中的大型作品

修好坯的茶葉罐在工作室一隅

左頁上·白浪滔滔　2004　62×16×34cm
左頁下·「石說」系列—青花壺與茶盤　2016
14×8×10cm（壺）、40×21×12.5cm（盤）

景、地貌仍是他表達的元素，不過已經能深入地以藝術的形式，對被破壞的環境巧妙作出批判；作品包括〈金色珊影〉、〈變調珊影〉、〈山河動〉及〈荒木之喚〉等；他以氧化錳燒製出如黃金般的釉色，傳達對健康、貴氣珊瑚的體現，又透過天目釉與白釉，在相互作用下流瀉出的鐵褐色，比擬出人類在文明富裕之後，卻讓珊瑚遭受損害的樣貌，兩相對照令人驚駭不已。

　　不斷地創新，是陶藝家在鶯歌一級戰區必須具備的能力。許旭倫除了創作性作品，市場性陶藝品也深具特色。各式長頸鹿、河馬及烏龜等陶瓷動物，以Q版樣貌呈現，結合拉坯與模具共同製作；產品可愛、俏皮具半手工性，是他持續致勝的關鍵。而手捏茶器，也是他工作室熱銷的經典物件，內蓋式的茶壺，以手工捏製，壺紐與壺蓋以青花繪彩裝飾，這些的圖騰、色彩，都可依照壺的器形，做出各種改變。承載器物組合的簡易性茶盤，分為圓、半圓、方形等造形，變化無窮。這些可泡、可賞的茶具，對於具有泡茶文化的台灣社會，充滿購買的吸引力。

　　許旭倫位在鶯歌的工作室，規劃得相當完善，包含有展示廳、創作室、廠房、休憩室等區塊。五層樓的建築，從購地、規劃到建造他都親力親為。進入工作室大門的入口，即是一座具有工廠規格的電梯，貨車可以在此裝卸沉重的陶土直接送達到樓上工作區，這對於長期必須「負重」的陶藝家來說，既省力又方便。一樓寬廣的展示廳以黑色系為主，展示著許旭倫大型陶作，後方另有一間商品呈列室，展示各式的長頸鹿、河馬與茶器組等，提供各地批發商選購。

　　二樓以上是陶藝品生產的地方，招聘的幾位員工，各自專心工作著。許旭倫另外有一處做陶的地方，空間十分寬廣。簡易組裝的置物架上，放置各式各樣的模具與土坯半成品，兩張工作桌，他與妻子各據一方；許旭倫說：「工作室可愛的動物，即來自妻子之手。」

　　許旭倫是個努力的陶藝家，從他投入陶藝領域起從未停歇過，現在已經逐現成果；2018年進入國立台灣藝術大學工藝系攻讀碩士，2019年獲新北市鶯歌陶瓷博物館臺灣陶藝獎—陶藝實用獎「首獎」。也許鶯歌地區競爭的氛圍是讓他不斷跨步的動力，然而隱藏在他內在那股自我證明及強大的實踐力，才是他始終挺立的根基。

卓銘順
理性、精準「遊戲式」陶藝風格

　　卓銘順具有「遊戲」性格的作品，在陶藝生態屬於少見的風格。他在創作自述中說：「遊戲的本質就是『玩』……具趣味性的陶藝，可以誘發『童心』……。」這思維讓卓銘順的陶藝，緊貼在「童玩」的想像當中。

　　1968年出生於台北縣鶯歌二橋里的卓銘順，自小生活在以務農為主、人口眾多的大家庭。生活雖然不富裕，枝繁葉茂的親族與廣袤無邊的宅院，使其成長過程平和、愉快！與年齡相仿同儕，到溪邊抓螃蟹、撈溪哥仔是每日必上演的生活劇情。父親為滿足夥伴們的遊樂，會將大家捉撈的魚蟹挖個水池圈養起來，作生態觀察。現在這些記憶影像，他則將它化成創作，逐一撿拾紀錄。卓銘順說：「現在我也在住家外面，挖生態池讓兒女觀察。」

　　年紀稍大後卓銘順全家搬遷至鶯歌市街居住，除了上學方便，父母親也方便工作。開朗的母親在陶瓷工廠上班，文藝豐沛的潛在，讓她在空閒時也勤練書法、國畫；真知灼見的母親，其實已經看出卓銘順同樣具備手作工藝的特長，於是鼓勵他就讀台北復興美工。最終雖未能如願，就讀海山高職，卻開發出卓銘順手工的實力。卓銘順說：「在海山高職時，同學都畏懼的『圖學課』，我卻悠遊在當中，畫得精細又完美。」這期間卓銘順也到陶瓷工廠打工，一方面分擔家計，一面學習複雜的製模工序。這些製模與注漿

生物多樣性之台灣萍蓬草　2003
52×11×42cm

鼠麴草　2004　27×13×58cm

達爾文輪迴機　2009　240×40×65cm

尋寶遊戲　2010　52×19×13cm

技術，日後幫助他從平面圖像建構出立體概念。

　　1987年，卓銘順考入國立藝專美工科陶瓷組。三年專業養成，啟動他對陶瓷的蒙養，再次對土、釉藥、窯爐等相關陶瓷材料與技能有所認知，並揭櫫他對陶藝創作變造的可能。卓銘順說：「當時曾經著迷在釉藥中，燒過冰裂、天目等釉色，也醉心過『陶板』成形技術，塑製具象與抽象人形架構。只是這些傳統做陶方式，都未再持續；我認為，作陶藝一昧追求釉色或造形，容易讓創作者心念匱乏，甚至掉入只是情緒的宣洩中⋯⋯。」為了繼續探索陶藝，卓銘順選擇透過競賽開拓創作實力。因此台北縣立鶯歌陶瓷博物館、國立工藝研究所等單位所舉辦的陶藝比賽，成了他挑戰自我的主要競技場。澆灌過的土地，終將開出期待的果實。之後，他成功成為這些競技場得獎的常勝軍。2007年至2009年卓銘順進入國立台灣藝術大學工藝設計系就讀，並完成碩士學位。

　　卓銘順的陶藝具有一脈清楚的風格，設計與組構精細的相聯性，經常誘發觀眾想玩一下、組裝一件的衝動感。這樣的「風格」，在他過去的作品中其實已經具備，後來則愈顯清楚。他說：「我畫設計圖的時間，往往多過做陶的時間！」這說明，他的創作是依循在設計圖當中，當設計圖畫完創作也就完成一大半。

　　「按圖施工」是卓銘順主要的創作形式，工藝設計的養成則強化他實踐的可能。對照作品，他在組構陶板時，每一個連結處都十分準確，有如卡榫的木器積木一般。事實上，為精準切割這些以苗栗土　製的陶板，他使用的切割工具，經常是可精準切出30°、45°、60°等角度的「定角切割器」。為了表達切線俐落性，卓銘順刻意隱藏釉色的表現，單純用無色彩系統的黑、白，或是低彩度的磚紅色作表達。而當突現視覺時，他則在突顯的區塊中塗以白色化妝土作成基底，再繪由鈷藍發色的青花並於表面覆蓋透明釉，當作整體活化和裝飾之用。

　　卓銘順的作品，在形式上可分成「茶具」及「非茶具」兩類，兩類製作方式大多雷同。卓銘順是相當了解自身的陶藝家，也自認是理性、善於觀察、創作時亟需循序鋪陳的人。因此才可見他畫設計圖、使用角度器、多利用陶板做成形，甚至設置生態池等，每一個步驟都用心規劃，再將這些元素有系統地運用出來。因而他這兩類型作品，都達到形式相同、內容相異，精確實踐的完美狀態，像是建築師在蓋房子。

　　「茶具」類作品，包括〈生物多樣性之台灣萍蓬草〉、〈南方幾何〉、〈串鼻龍〉、〈帶著我的阿壺一起去旅行〉、〈鼠

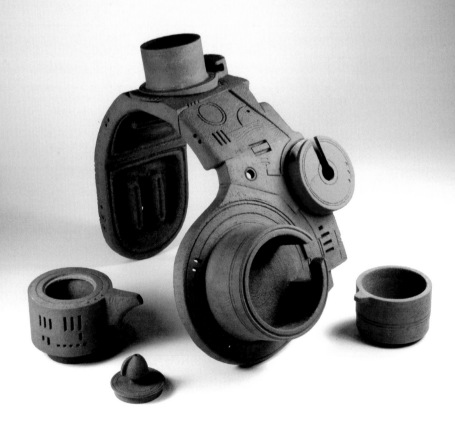

一起玩吧！ 2012 26×17×18cm

壁上陳設的小品

卓銘順的工作桌

左頁上・爬山藤　2013　28×79×21cm
左頁下・帶著我的阿壺一起去旅行　2014　28×20×28cm

麵草〉及〈一起玩吧！〉等，都屬於「組件式」作品，使用時茶壺、茶杯、茶盤等，可逐一的擺置出來。在收納時，其中的茶盤則成為收藏主體，所有的器具都將置放在主體中專屬的位置上。喜愛大自然的卓銘順，除了魚、蝦之外，也經常將製作草仔粿的鼠麴草或是為牛隻穿鼻洞的串鼻龍等生活中植物，以「青花」描繪在茶器角落，除能跳脫「磚紅色」壓迫的視覺，也傳達對自然敬虔的思維。

　　「可操作性」，則是他「非茶具」類的特色。陶藝世界經常以撩撥人們視、聽、味、嗅、觸等五種的感受，作為演繹面向。卓銘順「可操作」互動式陶藝，則進階統整此五種感覺，達到直覺性「知」覺的狀態。作品包括：以壓印有貓、狗、鳥等動物足印的陶板畫〈動物文習字儀〉、以滾動陶珠來揭示命運的〈達爾文輪迴機〉，以及進入迷宮尋找獎賞的〈尋寶遊戲〉等，創意十足。而他近年的新作〈刺青花〉，作品一貫性表達遊戲的概念，但結構已經不如過去的龐大繁雜，形態、色彩簡約到只像個紅色頭罩的樣式，朝向更精簡、更容易操作去實踐。

　　新生代陶藝家卓銘順，將陶土與機械組構運用，走出理性設計的「遊戲性」作品風格，為陶藝締造創新範例，大膽突破、創意無限。

　　卓銘順精確計算的特質，同樣運用在工作室規劃當中。住家即工作室，是他可以兼顧兩者並能自在創作的規劃方式。由於空間有限，需要納入許多生活功能，並且將做陶所產生的汙染現象降到最低，卓銘順一直將創作範圍限制在客廳邊角的工作桌中。他極少以拉坯或泥條作成形，也不使用噴釉上色，多以回收土較少的陶板作成形；上釉則採用海綿沾化妝土，逐步沾染作品的方式上色。唯一的電窯置放在延伸自客廳不到一坪大的陽台當中，精準利用有限的場域。

　　系統式的櫥、櫃，是卓銘順工作室另一個特點。這些櫥櫃隨著儲存物的不同，調整不同尺寸，作為展示茶壺以及裝載工具、書本等。卓銘順在生態屬於年輕一代陶藝家，他擅於應變環境，也能夠不斷強化創作的特色，是受矚目的陶藝界後起之秀。

蘇保在

青瓷器用兼具古典雍容與現代爽利

　　台灣以青瓷作為陶瓷表現者不在少數，例如；蔡曉芳、蕭鴻成、沈東寧、林振龍等，甚至年輕一代以青白瓷為主的章格銘，都具有個人特色。2013年，台灣公共電視「對焦國寶」在紀錄片介紹古典青瓷燒成時，引用蘇保在「支釘」於青瓷燒成的使用，完備的示範手法讓他受到矚目。

　　1968年出生於南台灣高雄縣的蘇保在，澹默的外在，蘊含神秘的氣質。他高中就讀高雄市立海青工商美工科，在此期間繪畫、攝影、編織、竹藝及陶瓷等，各種藝術與工藝媒材都曾經接觸過。由於技藝精湛，曾獲得高中職全國技藝競賽廣告設計首獎。當時獲此殊榮者可直接保送大學就讀，蘇保在因為在學科上的疏忽，高中還延讀一年，1988年始進入大學就讀，1992年自私立中國文化大學美術系西畫組畢業。才情獨特的蘇保在，雖然念的是西畫，卻在大二時因接觸陶藝，並進入文大「陶瓷工廠」作陶，從此走入陶瓷的世界。蘇保在說：「在文化大學時教授陶瓷課的劉良佑及釉藥課的林葆家老師，啟發他走向陶瓷領域，並對他產生深遠影響。

　　在陶藝領域專研釉藥的陶藝家，起初接觸此一技藝，皆會在各方面實驗完善之後，才逐漸進入想掌握的釉藥上作表現。蘇保在亦是如此，曾經燒製過天目、銅紅及青瓷等多數釉種，直至技術通達才決意朝陶胎青瓷方向創作。

蓮花翠鳥薰香爐　2006　27×28×23cm

青瓷握爐　2009　10×10×13cm

青瓷茶具組　2010

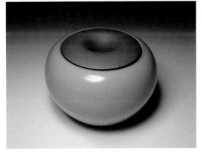

陰翳1　2010　20×20×15cm

蘇保在與國內諸多陶藝家一樣，從開設個人工作室起步。蘇保在說：「大學畢業後，我曾在同學開設的工作室待過一年，後來成立自己的陶藝工作室，以製作生活陶瓷與陶藝教學為主」。1996年，他在高雄楠梓成立「雲白天青」工作室。學西畫的他，並未走向繪畫的創作與教學，而是設立陶藝教室創作陶藝、教人作陶。這其實與他大學時代的經歷有關，蘇保在回憶說：「他一進入『陶瓷工廠』便沉浸在其中，當時經常出入工廠的宮重文、林重光等，日後皆將陶藝工作室經營得有聲有色，因而鼓舞他走向這條路。」1990年代台灣由於經濟富裕及民眾生活品味提昇，陶藝教室林立不久並達至高峰。只是2000年之後，民眾探索生活的方式更加多元化，學陶對大眾逐漸少了吸引力，而陶藝教學也出現飽和現象，致使陶藝教室逐漸地萎縮。

2000年蘇保在將工作室遷移到高雄橋頭的現址，搬遷後為了專注創作，不再教民眾作陶。他曾經短暫至國立台南藝術大學應用藝術研究所就讀，也在國立雲林科技大學與樹德科技大學兼課過。成立『雲白天青』工作室，是設定自身在創作上，有如青天中不受阻礙的白雲，對於各類陶瓷技藝皆能通達。在他作品當中可見到鹽燒、坑燒及柴燒等各種表現，足見嘗試之廣泛。他參與展覽甚早，從1995年至今，幾乎每年舉辦個展或聯展，地點遍及北、中、南，近年也往中國拓展，成果豐碩；參與的展覽包括：「埏埴作器」陶藝個展、「氣韻生動」青瓷創作展、「青韻流動—東亞青瓷的誕生與發展」特展、「跨世代工藝台灣工藝薪傳上海特展」、杭州市「『陶·品』陶瓷設計原創獎展」等。展出多以日用小品為主，包括花器、茶器、香具等實用性的容器。

在對焦國寶的紀錄片中，蘇保在示範「支釘」支燒技術，此種技法主要使用在宋代時期汝窯、官窯、哥窯之燒造，藉由支釘達至器物滿釉的功能，工序十分細瑣，其形狀呈圓錐狀，上尖下圓；用支釘支燒的器物，底部留有如芝麻細小的支點燒痕。蘇保在提及，現代支釘主要成分，以氧化鋁和高嶺土等耐火材料為主。現今台灣青瓷陶藝家，只有少數人使用支釘燒了。

蘇保在的青瓷作品，外在形制典雅精細、內在氣韻爽利落拓，兼具有古典美感與現代簡潔風格。其中以小品最為精彩，例如壺器、杯器、茶葉小罐等。若將蘇保在的器物，分成形、土、釉、燒四項來看；「形」制取仿，器形以仿古為主，形態以圓形為要，並不創新。偶爾為求跳脫，在底部呈現偏心圓，

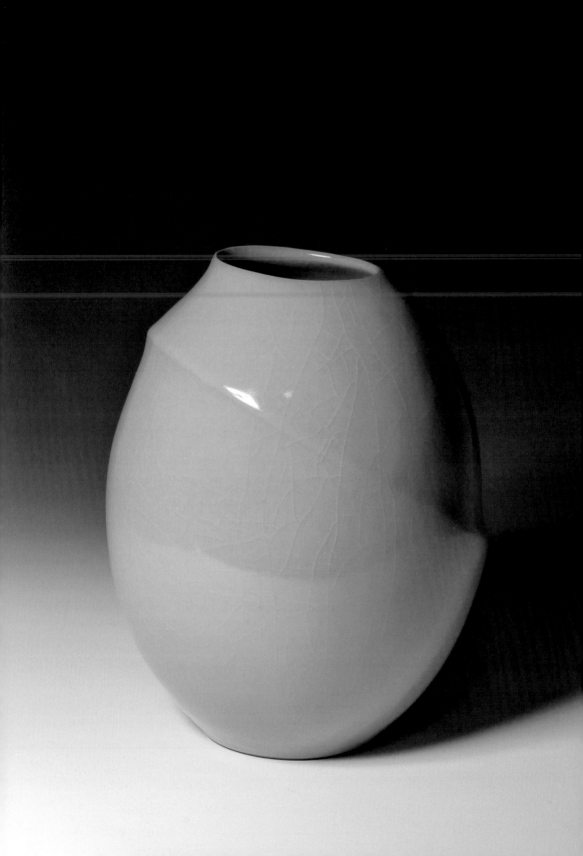

旋-2　2011　31×31×17cm

陰翳-3　2011　18×18×18cm

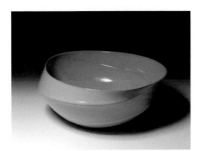

韻動-1　2011　47×47×22cm

上釉、燒成都在室外的邊間完成

左頁・韻動-4　2011　22×22×29cm

讓器形圓中又見不圓。「土」胎黯黑，因含鐵量高，土色黝黑，而器物在掛釉較薄之處，像是壺、杯的口緣或是手把邊緣，顯出深色胎骨的現象，形塑器物一股內力氣韻。薄胎厚「釉」，器物土胎相當細薄，胎面釉料卻掛得十分厚重，在厚度僅有0.1至0.2公分的素燒薄坯上，掛釉達坯器重量之2至3倍。為了達到厚釉效果，第一次上釉用浸釉法，之後再逐步採以噴釉法堆疊至所需厚度。「燒製」則以瓦斯窯還原燒為主；蘇保在說：「我通常在1150℃開始還原，時間超過三小時，之後便不再持溫，溫度到達即關掉窯火結束燒窯。」由於器物製作得精美，密合度又好，燒製出的青瓷釉色，飽和度高，有如凝脂般滋潤，擁有古代皇家器用的貴族神韻，在陶瓷與茶器市場十分受歡迎。

2012年，蘇保在因應市場需求以及器物品質的穩定，開始以模具量產，舉凡茶具、茶碗及花器等，皆藉由模具定形定量管控品質，並雇用助手處理其他勞務，有別以往陶藝家包辦所有製作的事務。此種作陶方式，節省了前端製作工序與生產成本，像是拉坯、修坯等，但同時也需投入更多時間、精力，在後端器物的後製處理上，像是打磨、施釉及擦釉等，以維持器物的精緻度與密合度。蘇保在有時為求跳脫，蓋鈕或手把並不施釉，甚至刻意塑造粗獷質感，與青瓷光滑溫潤的觸感，產生差異性趣味。

蘇保在的青瓷器用，穩麗秀巧，體積不大，少有碩瓶大罐，多以日常生活之壺、杯、碗、盤、水洗及香爐為主。胎色鐵灰深沉，胎質堅密，掛釉採取薄胎厚釉法，青瓷釉不開片，釉色翠綠亮潤如玉。器物自唇而足、從裡到外皆施滿釉，底部有圈足，過去作品底有支釘痕，因工序繁複，現已經不使用。蘇保在的現代青瓷，既保有古典的曖曖雍容，又隱含孜孜力勁的爽利特色，宜古宜今。

蘇保在的工作室，位於高雄市橋頭區的一處磚牆古厝中。傳統且簡單的屋舍，規劃成正中間的廳堂，主要做為展示作品與接待訪客。廳堂兩側的房間則作為工作用，一邊是蘇保在與妻子黃淑滿作陶的區塊，另一邊是助手們拉坯與整理器物的區塊。其他另有一間釉藥間，裝有各種釉藥的桶子放在地上沿著牆邊擺放；上完釉藥已經整理過的作品，則分門別類置放在釉藥間的置物架上，等待入窯燒製。

整體上工作室並不寬敞，在有限空間下，作陶設備及雜物皆以靠牆或設置物架來解決。蘇保在製作的物件，主要以茶壺、茶葉小罐、盤器及各式大小杯具為主，燒成之後羅列在置物架上一目了然。特別的是，空間中貴氣的青瓷與簡樸的環境產生反差情調，讓蘇保在的工作室另有一番風情。

陳淑耘
剛柔並濟的陶瓷大器

　　陳淑耘，1989年畢業於省立新竹師範專科學校「美勞科」，1994年即舉辦了陶壺個展，之後便不斷出現在陶瓷藝廊的聯展與個展當中，是一位很早進入陶藝領域並走出自己風格的女性陶藝家。1969年出生於台中外埔(大甲東)的她，自小成長環境便與陶土息息相關，周遭除了各類土物就是陶器製品，現今陶藝界經常使用的陶土，有些便出自於此地，像是「一成陶土工廠」。陳淑耘說：「一直以來住家旁的鄰居，在農閒時幾乎都在作水缸，他們隨手抓一把陶土，搓成泥條、圈繞幾下，水缸便完成。」環境的浸淫，加上受過學院美術訓練，造就她日後能以陶土完美的製「形」、造「器」，並且體現得落落大方。

　　陳淑耘師新竹專畢業後，開始至國小從事教職，直到2009年為止。1994年她曾經回到改制後的母校「新竹師院」美教系再度進修。此時期是她藝術理念，重新調整的重要階段。由於從小就讀美術班，對於水墨、油畫、雕塑以及陶藝等課程，在技巧上並不陌生，但在藝術想法與理念表達上總感欠缺。尤其對於「陶藝」，如何在熟悉的技巧下，全然表達內心想法與展現美感，是陳淑耘一直亟欲強化的部分。不過問她為何在眾多素材中，獨獨選擇陶土來創作？她淡淡地說：「是記憶裡慣性的使然……。」

　　個性開朗的陳淑耘，十分擅長規劃生活，在台中外埔區國小教書時，為了能持續創

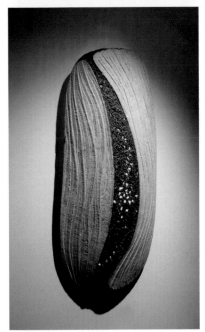

「流動的寧靜」系列一燈火　2004
55×20×7cm

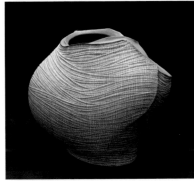

「流動的寧靜」系列一水Ⅲ　2011
57×34×44cm

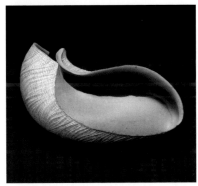

「流動的寧靜」系列一水Ⅵ　2011
60×30×22cm

作，進入由陶藝家宮重文與林重光等人，共同經營的「如苑工作室」作陶。特別的是，同樣進入工作室者，大家幾乎是為了工作領薪水在作陶，唯獨她是利用在陶器上勾繪圖騰以提供工作室作雕刻，用以工換工的方式交換創作的機會。由於她成熟的繪畫技巧，經常讓粗糙的陶瓷品華麗轉身，在市場上獲得好評，至此也開啟她陶藝獨特的「繪彩」風格。事實上，這樣一種由陶藝家設計、燒製，小量生產販售的「工作室陶藝品」，台灣1990年代正逐漸在形成。「如苑工作室」後來搬遷至苗栗三義鄉，陳淑耘亦隨之遷移。之後她與好友共組工作室在三義勝興山區，直到2012年為止。2012年陳淑耘成立個人「耘端工作室」於台中外埔。

　　陳淑耘的作品，大多以日常器物為主，在陶藝市場上長期暢銷。這與她造形大器及細膩的手工，整體呈現剛柔並濟，好看又好用的細節特色有關。作品可分成幾個系列，包括壺器系列、陶板系列以及立體造形系列等。「壺器」系列，內蓋式的手捏茶壺，是陳淑耘在陶藝上的一絕，身形修長的她手掌相對也大，具備捏、塑的手作條件，藉由指尖一捏一捺、均勻地推展出形態，茶壺製作得輕薄又靈巧。這些特色常表現在「柿子壺」、「瓜果壺」當中。

　　「陶板」系列，外形多以茶盤與盤形容器為主。具備水墨畫底蘊的陳淑耘，平寬的盤器提供她恣意繪彩的舞台；她採用掛軸的形式，將荷花、紫藤、辛夷花等花卉，有些由下往上緩慢的延伸擴展，有些則自上往下急速的奔瀉，體現畫面迥異的姿態。另外也用對比性的墨綠與紅釉，暈染枝、葉及大小的花朵，增添色彩視覺的強度，整體器物小巧雅致，充滿野逸趣味。作品包括：〈青瓷荷花茶盤〉、〈青瓷辛夷花長盤〉、〈造形展香盤〉等。

　　陳淑耘自小耳濡目染在作陶缸的環境裡，讓她日後的陶藝作品，散發一股盤泥作缸豪邁地氣勢當中，尤其是「立體造形」系列。這系列作品，形體渾圓敦厚、構築大氣非凡，具備雕塑感。主題以植物、種子、扇貝、海洋、風、雲等，非具象的有機形態為主；從內在情感上，她藉由種子等述說生命無限可能，也透過風、雲表達情愛的擁、散及人生的悲、喜。從實用功能上，則以簡單的花器及燈具類型最多。其中作品：「流動的寧靜」系列的〈水Ⅰ〉、〈水Ⅱ〉、〈水Ⅲ〉、〈水Ⅵ〉，連續四件以水為題的器物，將水波擺盪的狀態從開始、極盛、緩和以至結束的樣態，從大開到閉合連續作出轉換，藉以表述人生聚合無法預知的關係。在表面的釉色上，陳淑耘將色彩與質感一

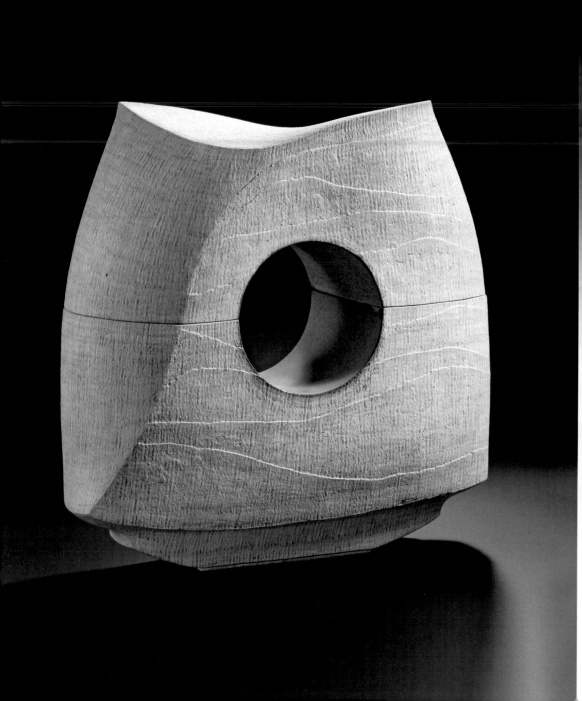

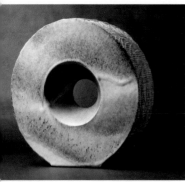

生生不息　2014　40×12×40cm

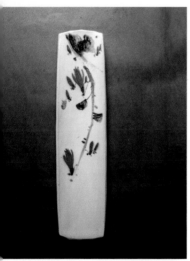

青瓷辛夷花長盤　2014　70×18×6cm

工作室中的作品與土坯

左頁‧流動的寧靜　2010
60×62×28cm

起做處理，利用自由度高又呼應水波流動的「土耳其藍」釉，分層塗在容器的內、外當中，內部的滿釉表現了平滑的質感，而外部只少量施釉則是為體現質感的粗糙性。陳淑耘說：「此種上釉方式，除了表達陶器形式的差異性，也兼具清潔與防漏的功能。」

事實上，從外部看似藍色且粗糙的線條，其實內含有多種釉色在其中（包含藍、淺藍、紅、綠、黃等），這些蘊含色彩的「色土」，陳淑耘以扇形筆，一點一點地描繪上去，上上下下達無數層次。描畫完成，再以如髮夾粗細的鐵線，刮劃直、曲、半圓等不同的「線條」，經瓦斯窯爐高溫燒成之後，眾多顏色會交織在一起幾乎看不見，唯有發色強勁的鈷藍釉線條竄流出來、隱隱可見。器物造形為植物、種子及貝類時，這些線條表徵為葉脈或血管，作品包括〈始〉、〈來自海洋的訊息〉。而造形是風、雲、水時，線條則在表徵人潛在的心思與情感，作品包括〈流動的寧靜—空〉、〈生生不息〉、〈空〉等。

作品〈燈火〉，外形像一隻停在屋牆上的夜蟬，粗糙的質感體現手工的溫度，「陶燈」一經點亮，房內散發淺淺的溫暖感。〈寧靜〉，是陳淑耘比較大型的雕塑作品，以陶板接合出六個面，每面各刮出一個柔軟的邊，造形呈現硬中帶軟、方中帶圓的對比性，中間貫穿的正圓形，讓封閉的載體穿透而能呼吸，船形狀的底部墊高整體，作品產生高聳姿態，藍、白釉色清亮高雅，像是一座峻宇的建築物。

陳淑耘是一位陶藝塑形的高手，創作時出手自信、拿捏準確，作品氣韻流暢且俐落。她的陶藝養成自學院，歷練過個人工作室及陶藝市場，不但在生態起步甚早，更能一步步走出自身特色，熱愛創作的她，持續展現獨有的燦美之作，陶藝界始終在期待。

2012年陳淑耘在台中大甲東設立「耘端工作室」，對於作陶三十年的陶藝家來說，算是較晚成立個人工作室者。大甲東位於台中外埔區西邊，由於盛產高黏性、高鐵質的陶土，十分適合製作陶器。早期以生產日用陶，例如：水缸、酒甕、龍罐、香爐、筷筒等品項繁多，曾經榮景一時。

陳淑耘的工作室，緊鄰父母親住家，為一間閒置舊工廠所改裝，她說：「工作室遷移回家鄉，主要是為了陪伴年邁的父母。」工作室空間不大，約莫30坪左右，後端中央設置一座一立方米的瓦斯窯，兩旁依序是釉藥區、練土區。前端是她做陶的地方，幾張不同樣式的桌子放滿土坯，有的剛在成形、有的完成一半，沿著牆邊的置物區，架上擺滿大大小小已經完成的作品，等待入窯燒製，可看出她滿滿創作能量。有機的「土耳其藍」釉作品，依舊是她數量最多、最為經典的代表。

吳偉谷

低限幾何的陶塑美學

　　1970年出生留學德國的吳偉谷，與陶藝界的關係並不緊密，但在看過他極度洗練、簡潔的作品後，又會驚嘆其「極簡」、「絕對」風格的陶藝成就！他透過作品完成全然純粹的表達，任何相關事物、包括他自己，在創作前已經整理完畢，連同情感都隔絕於理念之外。因為低調的本質，作品造形簡單、色彩平凡、形式大同小異，卻能夠穿透人心、撼動靈魂。他將抽象藝術中絕對的自由精神，透過簡單形式詮釋客觀性的藝術觀念，變成一種姿態、一種創作的態度。

　　外型挺拔帥氣又有些神秘的吳偉谷，屬於中生代陶藝家。1995年至2000年間，就讀司徒加特國立造形藝術學院〈以下簡稱司徒加特藝術學院〉，先後取得學士與碩士學位，並於2002年再取得博士學位，是國內少數擁有德國博士學歷的陶藝家。他在生態中並不活躍，長期在淡水「竹圍」工作室創作，前後超過十年；之後進入大學任教，創作地點也隨之轉移到校學。

　　吳偉谷的展覽經歷，初期集中在德國與竹圍工作室，包括1999年獲「DAAD德國學術交流資訊中心」獎學金於德國舉辦個展、2001年參與司徒加特Zarbada畫廊聯展、2002年參與司徒加特藝術學院夏季聯展及2009年竹圍工作室「陶藝與花的對話」聯展、2011年竹圍工作室「竹圍工作室 十五週年駐地藝術家」聯展、2012年於竹圍工作室舉

轉折　2015　53×20×48cm

虛實相容　2015　86×23×64cm

築II　2015　30×16×46cm

翻轉　2015　70×40×37cm

辦個展「幾何‧線性」等。吳偉谷於2013年至國立東華大學藝術與設計學系任教後，參與的展覽包括2014年「國立東華大學藝術與設計系教授」聯展、2015年國立東華大學「幾何‧延伸」個展。2007年筆者在關渡美術館策畫「破陶展2007—多質性場域」，吳偉谷也是其中展出者。

　　吳偉谷說：「我接觸陶藝，是高中時期就讀陶藝科的緣故，由實用陶瓷開始，著重以生活機能為導向。」高中畢業之後，他至國立藝術學院(現國立台北藝術大學)美術系陶藝教室擔任教學助理，在自由藝術風氣下開始思考創作的未來，之後決心以熟悉的陶土媒材創作立體雕塑；這也成為他日後負笈德國學習陶瓷藝術的主因。吳偉谷說：「自己在德國期間，重新作認知創作的意義，體會到陶土在創作的寬容性、可變性與意念傳達的可塑性，這些對於手作及心靈的撞擊，在台灣時從未有過……。」陶土這種素材，燒成前與燒成後經常產生質性變化，同時具備柔軟與堅硬二重特質，使得創作充滿挑戰與趣味性，在捏、捻的形塑過程中，引領人體會順應自然的深刻哲理。

　　吳偉谷的作品，多以虛實、正負的空間架構，或是以垂直、水平構成的幾何形體為主，這些絕對理性的造形，尚且有延伸與非延伸意旨的差異，他因而將其分為「延伸幾何」與「非延伸幾何」兩個系列。「延伸幾何」系列，在幾何造形上不斷衍生和延伸新的視覺語彙，賦予作品不同空間思維與詮釋向度。吳偉谷說：「我的作品無過多敘述，多聚焦在極簡造形共構的虛實辯證，及面與面之間的轉折關係。」對於材料的處理，他保留陶土原本的顏色與肌理，是重要特色。代表作品包括〈翻轉〉、〈轉折〉、〈築II〉、〈延〉及〈平行〉等。

　　〈翻轉〉的造形以階梯為概念，表現層次與結構的延伸，兩個白色塊體反向的差異，是階梯往上與往下方向的指涉。吳偉谷說：「當熟悉事物產生反轉，有時並非全然是困境，能夠重新看到事物的本質與根基，便能產生新的狀態。」〈築II〉的材料為吳偉谷最常運用的雕塑土與高溫矽管；以解構與結構的概念，將建築元素拆解後重新組合，表現空間虛實的對比和辯證關係。

　　〈轉折〉藉由具有指向性直角的面，呈現不同轉折方向所帶出不同的樣貌；向上延伸是一種樣態，往側邊迴轉時又是另一種樣態，表徵萬事往往具有不同轉折與面向。從前面看，〈延〉的白色塊體彷彿受紅色框架所限，但從

高度　2017　39×34×84cm

個體化　2017　85.5×45×72.5cm

吳偉谷任教的東華大學一燒窯室

左頁・自我相對　2017　59.5×23×52.5cm

側面看被截斷的兩端又延伸出不同的向度；被束縛的形體，以不同面向、角度觀看，都能找到新的詮釋。

另外「非延伸幾何」系列，外形頗似微型建築，低限度幾何線條讓面與面緊密連結，相較於前述「延伸幾何」系列，此系列在視覺上具有極端的封閉感，作品包括〈零度記憶〉、〈虛實相容〉、〈高度〉、〈隔離〉、〈自我相對〉及〈個體化〉等。〈零度記憶〉，透過造形反應情緒，有如記憶中的理性、非理性抑或是抽象不清晰的狀態，透過觀念與造形，使情緒結構變得清晰可見。〈高度〉造形如同建築物與建築物之間的穿透，人則在物體中穿梭；物體呈現對稱下又有著高度的不對稱關係，建築物像是被塑造出來的，人也將自己形塑成別人期待的形象。

另一件封閉性作品〈虛實相容〉，密實的白色實體，以利刃畫出一條條的線，使塊體看起來彷彿可以穿透，線條代表虛的意象、白色塊體代表實體；吳偉谷運用與陶土相異的木料包覆其上，形塑彼此相容的概念。〈自我相對〉則是吳偉谷少數具色彩的作品，造形如截掉一角的梯形，也似箭頭符號，包覆住拉扯的兩道管狀力量；這種形象如同「理性」與「情感」並存，而截取的一角與紅色，暗示並存而拉扯的狀態。相較之下，作品〈個體化〉更具開放性，概念取自潛藏地底的蟻穴圖像；作品以幾何形式呈現，內部盛裝有機形體，表現體蟄伏其中的生命體；三個孔洞可以透視內部形體空間，除了具有穿透感，也諭示其中的生命現象。在製作上，運用壓模手法成形，以模板框出外、內形體，再組合一起。在顏色處理上，施以黯黑的無光釉，象徵神秘生命體及隱而未知的力量。

台灣現代陶藝家當中，作品具一貫性且持續發展者屈指可數，吳偉谷是其中的少數者。他的創作具包浩斯(Bauhaus) 特徵，包括非對稱性、無裝飾但輪廓精確的立方體外形，及簡潔的線條、平滑的表面處理，封閉的造形與素白顏色則暗示無限的空間效果。這些綜合美學方法論與設計法則的思維與藝術觀，在陶藝界相對少見，可視為一種典型，對現代陶藝持續的發展具有重要啟發作用。

黃玉英

具原始象徵與現代符碼的燻燒風格

古希臘時代的《黑繪雙耳長頸瓶》，描述希臘戰士阿基里斯與阿雅斯下棋的場景；此「燻燒」黑陶瓶，表面光亮平滑、底部呈紅褐色，戰士尖眼大鼻、人體圖像烏黑發亮，整體作品質地簡樸造形生動。國內女性陶藝家黃玉英是陶藝界少數以燻燒為表現風格者。

1970年出生於嘉義市的黃玉英，家中從事務農，從小讀書都以生物及地理科學為主要目標；不過她在1992年國立臺灣師範大學與1995年同校研究所畢業時，是以工藝系、工藝科技教育的理工方向為主，內心理想與求學過程分歧而走。黃玉英說：「大學第一年即接觸陶藝課並加入陶藝社，吳讓農老師是啟蒙者；研究所時曾經到林葆家老師的《陶林陶藝教室》學習釉藥。畢業後接續至楊作中老師《文山陶社》研習釉藥與造形。」

黃玉英走上燻燒形式的陶藝創作，主要是研究所時周立倫老師建議她以此做為論文。只是此種技藝雖然與古代的黑陶、彩陶有關連，但要另闢一條以古論為脊，以現代為徑的「現代燻燒」，無論是論述或技法資料都十分欠缺。黃玉英在努力實驗後，找到一種現代式的燻燒方式「鋁箔包覆燻燒法」。

1995年，黃玉英於台北市新生南路與朋友共同開設第一個工作室。白天她在成功高中教書，晚上則在工作室作陶，同年於台北美國文化中心舉辦燻燒個展。由於燒成與造

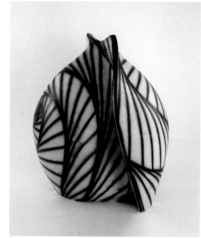
迴　1995　40×35×42cm

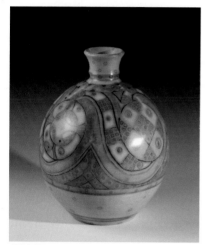
彩陶新譯　2003　25×25×31cm

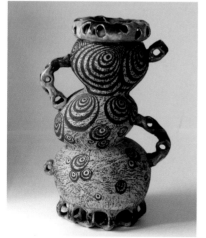
莽　2008　30×23×47cm

形獨樹一幟，展出後獲得甚高迴響；其中作品〈迴〉並獲第二十二屆台北市美展特優獎，以及作品〈玄機〉獲第四屆金陶獎社會組造形創新組佳作，至此相關作品由於辨識度高並具有特色持續地獲獎。1998年黃玉英由於長期疲累身體不堪負荷暫停創作，工作室亦先行關閉。

　　2000年結婚後的黃玉英，再度於台北杭州南路成立工作室，合作夥伴是吳淡如。2005年兩人雖然分道揚鑣，黃玉英說：「在合作的五年當中，我深刻感受到時間管理與執行效率的重要。」黃玉英逐步找到自我風格，不斷以燻燒作品開創陶藝介面並積極接軌國際；1996年首次至美國參訪，之後幾乎每年前往日本、美國、愛沙尼亞、立陶宛及中國等地，參加陶藝工作營或駐村創作。

　　黃玉英「鋁箔包覆燻燒」陶藝，是一種將古典文明引入現代化手作的陶器領域；作品〈迴〉、〈玄機〉〈彩陶新譯〉及之後〈將進酒〉等，皆為具原始象徵與現代形式融合的獨特之作。黃玉英說：「『鋁箔包覆燻燒陶法』，是一種以素燒後的陶瓷坯體，用鋁箔紙將坯體與木屑一起包紮、密封，之後放入氧化窯爐(電窯)燒至500℃的一種簡便燒陶方式。由於坯體與木屑一起密封，無法接觸空氣，木屑因而產生燃燒不完全，會產生碳素吸附於坯體中，陶瓷表面呈現出煙燻的裝飾效果。」這種改良後的燻燒，由於將產生出的黑煙包覆於鋁箔紙中，黑煙無法飄出、不易產生空氣汙染，比較能夠在城市中施作。這也是黃玉英長期身居台北都會，能持續創作燻燒陶達廿年的原故。

　　她除了技法之外，作品在造形與圖案設計也力求符合燻燒範疇，這也是作品能不斷受人矚目的關鍵。這些外形有機，圖案以幾何為主的作品，呈現理性與感性的貼合，有如在變異的物體表面拼疊出具次序性的文明圖案，透過仿古技法鑲入混沌的煙痕，產生物體與圖案交織變化的視覺效果。黃玉英說：「為了持續探究燻燒的各種可能，除了木屑之外，也運用卡點西德紙張、樹葉、馬毛、頭髮、鹽巴以及糖水等材料，找尋廣泛且具現代感的效果。」之後，她再度發展出多樣色彩及多形式分割的表現方式，作品在燻燒後經由打磨工序，呈現出有如茶葉蛋及蛋黃滷漬入味的視覺效果。

　　日常生活亦十分精采的黃玉英，山林、海洋皆為創作擷取養分的所在。台灣四周環海擁有絢爛的海洋生態，為了探索這個世界，她藉由學習潛水揭開美麗的神秘面紗。1999年後的「海洋世界」系列，以海洋生物為發想，將魚類、扇貝與海

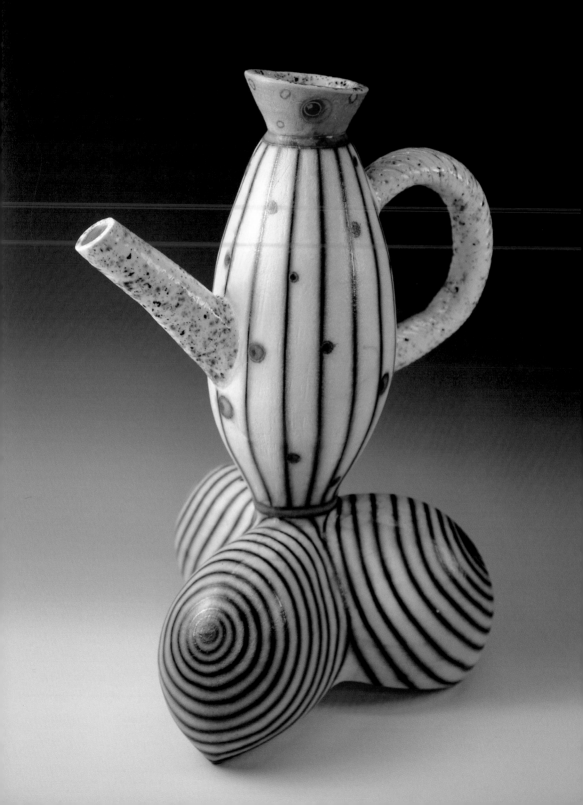

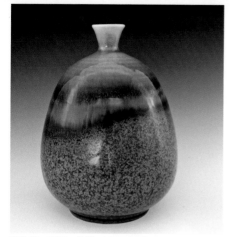

薰衣草　2015　花瓶　18×18×23.5cm

連連有魚燻燒瓶　2016　23×23×27.5cm

陳列室的角落

左頁・將進酒　2013　36×28×50cm

星等生物，設計成簡單的幾何造形，裝飾在具人體與奇獸想像的載體中。為能突顯這些圖案，她讓土胎產生質變，表面產生似有若無的透明質地，經由素燒之後，一部分貼上圖案，一部分施以青瓷或銅紅柚，整體再高溫燒成。作品呈現圖案豐富色彩強烈，質感粗糙與細緻並置的樣貌，體現美術與工藝兼具的陶藝創作。作品包括〈樂有餘〉、〈洄瀾〉、〈對話〉等。

「將一切生活的美好，放入創作當中。」2013年黃玉英到法國普羅旺斯旅遊，眼見到無界限的薰衣草花田，觸動她以釉彩表達美景的想法。但這般想法卻產生創作的混雜性，她說：「從古老的燻燒，轉向對綺麗釉彩的頌揚，創作心態必須轉變。」於是再度回到拉坯、上釉、燒電窯的初始。近年她大力推展的「薰衣草」系列，以生活器物為主，像是茶碗、茶壺及茶杯等。器物表面依據藍天、綠樹與花田三種意象，施上鈷藍、鈷綠、鈷粉紅等三項層次的釉藥，過帶處相互交錯、厚薄濃淡中色彩迷離又閃爍。黃玉英說：「加上氧化鈦的鈷綠釉，釉色重疊時鮮豔且發亮、不重疊則又顯得清雅無光。」作品特色，造形以拉坯為主，釉彩以鈷藍為底，而粉、紫色經常多重交疊，產生出的結晶體是巧妙的亮點裝飾，整體華美又貴氣。

黃玉英從簡樸的燻燒陶，走向現代釉彩陶藝，縱使再創另一個瑰麗世界，具原始象徵的燻燒陶，始終仍最為人記憶。

2005年，黃玉英將工作室搬移到苗栗縣頭屋鄉的山區。工作室十分隱密，在繞完半個明德水庫後，轉進山區接著是一段沒有盡頭的山路，由於須經過其他居民的家，一路上通過兩道鐵閘門後，再繼續往山谷底前進，此時一棟美麗木屋出現在眼前。由於地處隱密，環境生態保護的相當良好，夜晚是螢火蟲四處漫舞的美麗世界。

平日在北部教書的黃玉英，假期時全家才至此生活與創作，因此工作室規劃成作陶與住家兼具的格局。工作室的部分，有一處是展覽區佔據空間最大，展示黃玉英每一時期的作品。從工作室延伸出去是創作區與燒窯間，牆邊設置一座八角窯外觀十分新穎，是她作燻燒陶主要工具。

工作室由於海拔不高，四周林相多元而豐富。六月油桐花有如白雪般盛開，戶外一整片草地白天迎接陽光，夜晚成了螢火蟲閃耀的舞台。在此短暫遠離了塵世喧囂與干擾，有如世外桃花源。

李宗儒

超越失敗的陶藝—「稻草泥枝」系列

　　「作品因為嚴重裂開、崩塌，導致形狀不再受人控制，如此情況，是泥土在溫度催化下，由材料直接變化的自行性結果。」李宗儒解釋關於他的「稻草泥枝」系列。陶藝家作陶過程，經常以不同思考面向、不同手段進行創作，有如作實驗一般，由於變數大經常沒有確切的答案。但對於李宗儒來說，沒有確切的答案，才是他所需要的結果。

　　李宗儒是一個作品實驗性強、風格又多元的中生代陶藝家，這可以在他展覽經歷閱讀到，包括「個人創作展」、「浮生散記展」、「鹽釉展」、「炭化展」、「作陶的軌跡展」、「陶瓷器展」及「超失敗陶藝展」等。特別在他進入研究所就讀之後，更加重對材料實驗與思想的辯證上，例如「今天目」系列，即是對傳統天目的批判。傳統天目，以「鐵」為發色劑，以黑為名、以光亮為主；而李宗儒認為，現代人就應該創作屬於「今日」的天目。他說「我的天目有別於傳統，擁有諸多鮮豔釉彩，包括紅、黃、藍等顏色，跳脫制式框架。」

　　擅於挑戰的李宗儒繼續表示，「陶藝拉坯時，不一定要端正的操作，也可以倒著拉坯……。」在「十月轆轤」系列，他將電動轆轤(拉坯機)倒轉90度，坐於地上拉坯，將自己化作為孕婦接生的產婆，一個一個從電動轆轤拉製出又濕又滑的陶碗，有如一個一個出生的胎體，在產台前每切斷一個陶碗，就像產婆切斷胎兒與母體共連的臍帶，讓兩

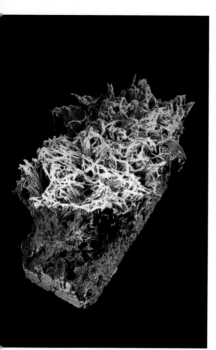

「稻草泥枝」系列　2013　66×44×37cm

稻草泥枝　2013　29×17×30cm（左）

2013年〈稻草泥枝〉作品於南投草屯工藝中心展出場景

個結合體，透過被動性切斷的動作，相互分離而各自獨立！這是一個具有畫面的思辨性創作，把陶藝「拉坯」這個平常的物理成形行為，透過論述演繹，轉化成與人相關的人生劇目，並且歷歷在目。

李宗儒1971年出生於宜蘭縣羅東鎮。1988年畢業於台北市私立協和商工美工科陶藝組，在陶藝創作多年之後，2014年進入國立台北藝術大學美術學系研究所就讀。他在高職時期，受到新加坡籍陶藝老師劉偉仁影響，特喜愛日式職人工藝，畢業後投入製作少量生產的日式民藝陶瓷品。「民藝」一詞由日文(minge)而來，也就是庶民的工藝。民藝之父柳宗悦説：「工藝是實用之物，這種特質與美術並不相同。像是繪畫是為了觀賞所製作的美術品；但像衣服、桌子等工藝品，卻是為了被使用而生產。」承繼這種「實用」觀念的李宗儒，作陶技術十分熟練，每日能手拉坯百餘個杯子與幾十支茶壺，而且器物好用又美觀。只是製作這些實用物，千篇一律的生產工序除了滿足經濟需求外，一些內在的東西卻無法被關照到。例如，自由意念與充沛的情感，皆因需要遵守器物的實用性遭到束縛或被迫放棄。

在「不自由」的作陶狀態中，李宗儒掙扎甚久，原因是經濟與思想之間無法找到平衡點，因此讓他陶藝創作的風格經常改變。為了翻轉命運，1997年李宗儒曾經寄出一百多封信件給日本各地知名的陶藝家，探詢能否讓他入門學習。其中陶藝家「肥沼美智雄」竟回覆了，讓他到日本工作室看看，李宗儒因此有機會見識「炭化窯」燒成與相關的作品；不久他又見到，以「鹽釉燒」聞名的華裔加拿大籍陶藝家顏炬榮「鹽釉器物」展。至此李宗儒陶藝創作，涵養了更多養分，因而鹽釉燒、炭化、瓷器、工藝及陶藝等不同介面的作品，相繼出現在他展覽主題中。

李宗儒近年又推出實驗性的「稻草泥枝」系列，此種陶藝表現在生態裡相較少見，因此成為被討論的對象。李宗儒説：「〈稻草泥枝〉作品，是一次偶發的想法！」2000年他搬回宜蘭縣羅東，工作室設置在羅東粗坑地區，地點偏僻環境雜草叢生，在一次除草時，他將綑紮好的雜草燒掉，當中沾有釉料的雜草在燒完之後結果令他大感意外，因而拾得此創意。事實上，稻草中含有碳、鉀、矽、氮、纖維素以及木質素等複雜成分，它除了是一種耐火物，也是一種充滿質變的材料。2009年李宗儒開始以稻草延伸創作，「稻草泥枝」系列，是在慣常的物件中，形塑陶藝與生活新視覺及新感知的藝術啟動。

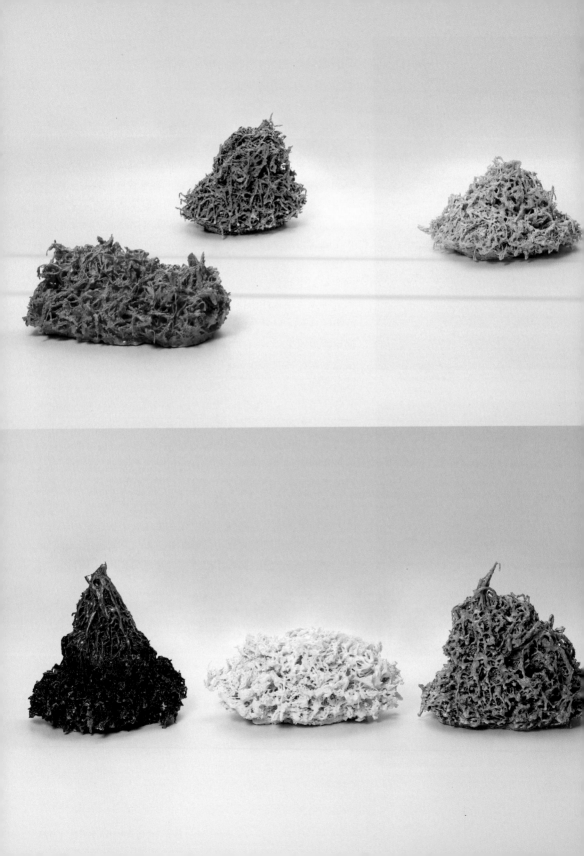

〈稻草泥枝〉作品製作：稻草梗的裁切

〈稻草泥枝〉作品製作：上釉情景

〈稻草泥枝〉作品製作：於窯內燒成

左頁上・稻草泥枝1-1　48×27×22cm（左）
2012
左頁下・稻草泥枝1-2　38×36×39cm（左）
2012

　　2012年作品〈稻草泥枝〉，獲新北市鶯歌陶瓷博物館第一屆「新北市陶藝獎」銀獎。作品與競賽的主題「觀象」相當契合，提綱挈領將稻草混合著陶泥，將可視材料的「原象」透過燒窯動作，轉化成全新的「他象」，再現新「物象」美學。2013年受國立台灣工藝研究發展中心之邀，展出「超失敗—李宗儒陶藝展。」李宗儒說：「這展覽，有些作品先將稻草裁剪、混合泥漿再噴上色釉後，入窯燒製；而有些稻草則並未裁剪，直接淋釉，整體入窯燒製。」作品尺寸大小不一，造形亦不確定，主要是以模具或是雙手把抓方式，以及以窯爐、棚板最大容納尺寸，作為燒成的考量。燒製過程中，作品「稻草泥枝」表現出無可預期的變化，例如裂開、崩塌等，與一般陶藝創作能夠掌控的結果大相逕庭。李宗儒說：「面對作品在窯燒時，產生崩塌、爆裂、破碎、收縮、起泡及變形等，這些在陶藝上被歸為失敗的狀態，讓我看見泥土強烈的生命力。」

　　對於李宗儒而言，創作並非找尋制式的答案，而是探討可能的無限。「稻草泥枝」系列，自2009年發展至今，不斷生產出新狀態，近來他以更直接的方式，作品不加入任何規劃，只逕自讓材料燒成、自由呈現，燒出結果是什麼便是什麼。2014年，李宗儒進入研究所就讀，對於熱衷探索藝術語境的他，更有機會耙梳自己的創作軌道。如他自己所說：「我在作陶二十多年之後，選擇放棄對素材的控制，讓土完全解放、探討更多可能，其中包括失敗！」

　　2017年李宗儒從原本宜蘭市區工作室，搬遷至郊外三星鄉購地建蓋新工作室，環境四周皆是稻田，遠遠看去一番牧歌風情。在將近百坪的空間中，他將它規劃成住家與工作室兩大區塊，兩區域看似相互連結其實各自獨立。只建造成一層樓的工作室，面積比較小，大約三十坪左右，而建造成兩層樓高的住家，面積相較大些，約有七十坪。接連兩者的庭院，主要作為區隔場域使用，讓陶藝家既保有居家隱私，有可以隨時到工作室創作。

　　設置一處能提供長久使用的工作室，幾乎是所有陶藝家的想望。高職畢業後即開始作陶的李宗儒，歷經長期搬遷之累，近年亦如願蓋了工作室。外觀上整體建造得十分簡單，外表則以隱匿的黑色刻意溶入自然當中。裡面設備也以實用為主，包含工作桌、乾坯架、拉坯機以及瓦斯窯、電窯各一座。創作用的土與釉料他則充分作了準備，李宗儒在全新工作室中又將出現創新、超越的作品。

周妙文
具魅惑力的頭像裝飾

周妙文在陶藝領域當中，屬於做陶資歷長卻相對年輕的女性陶藝家。2005年台中市政府文化局舉辦首屆「大墩工藝師」遴選，周妙文是其中最年輕的獲選者，嫻熟技藝體現陶瓷工藝無限的可能。

1971年出生於台中縣梧棲鎮的周妙文，1989年進入台灣省立大甲高級中學美工科(簡稱省立大甲美工)就讀。畢業之後原本要直接進入職場，但從事勞動工作的父親，鼓勵她繼續升學，認為女孩子多讀書才能擁有更多的實力。家中排行老么深獲家人期待的周妙文，1989年至1991年完成私立台南家專(現台南應用科技大學)美術工藝科學歷。2016年進入東海大學研究所專班，繼續向無盡的工藝美術探索。

進入陶藝界甚早的周妙文，1987年於大甲美工二年級時，進入陶藝家李幸龍剛開設的費揚古工作室(1987年成立)，從事陶瓷繪彩工作。李幸龍在她的展覽序文中寫到：「過去我展覽由王明榮老師為我寫序，周妙文展覽由我為她寫序，具有薪火相傳的意義。」這是陶藝生態師徒傳承的最佳寫照。周妙文日後精彩的手工刻飾風格，與進入費揚古陶藝工作室具有相當的關聯性。

周妙文在大甲美工就讀時，王明榮已經離開學校(1980至1986年)，陶藝學習以陳仁智為主，啟蒙她手拉坯、泥條與陶板成形等基礎技法。周妙文說：「高一暑假我到李幸龍

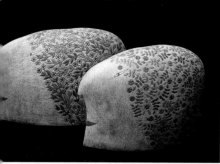

「戲角」系列 2004 50×22×41cm（左）、
46×18×36cm（右）

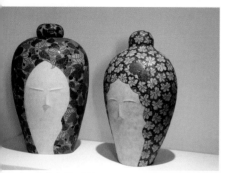

左：女伶之妍 2006 40×31×67；
右：溫柔婉約 2006 36×32×66cm

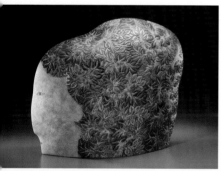

嫁娘之喜 2006 58×26×49cm

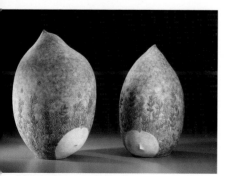

「童幻」系列—別再說了 2006
36×26×46cm（大）、25×22×43cm（小）

老師工作室工作，首次接觸到茶器圖案設計及裝飾手法。工作室中的陶瓷器具李幸龍已經先構圖完成，我則是在器物表面填釉與上色。」這在當時陶藝生態快速竄起的陶瓷生產方式，是在標準化的上釉方式中，利用細筆作描點，將各種釉藥透過厚、薄相異層次，控制著釉彩的呈色。事實上，這些精細的工序訓練，讓周妙文日後在裝飾陶藝頭像(多數是仕女)，刻、畫時力度與釉彩運用得完美且恰當。

在台南家專周妙文讀的是商業設計，曾經上過釉雕陶藝家蘇世雄的課程。1991年台南家專畢業。1992年她再度進入費揚古工作，李幸龍開始教授她製做台灣壺的技法。周妙文說：「李老師要我捨棄在傳統宜興壺細節的雕鑿，專注於壺器肌理及圖案裝飾。」1990年代在陶藝界風行一時的「台灣壺」，主要注重在圖案設計、填釉與上彩等工序上，外顯的視覺美感經常勝過器物的功能性，這和經常要求壺面要擦、要磨、要拋光，強調隱藏肌理、專注功能性的傳統宜興壺精神，相當不同。1995年周妙文離開費揚古並成立「陶妍藝術創作坊」。

周妙文初期的陶藝作品，以實用性壺器、茶器及花器為主。她的壺器內含一股優雅氣質，形態上線條溫柔含蓄，表面裝飾簡約，以簡麗的花、葉為主，強調植物自由的攀繞。這與師父李幸龍的壺器，強調俐落形體，表面裝飾自然物象的雲雷紋、方格紋、網格紋及波浪紋等幾何圖式，並不相同。1999年周妙文加強在壺藝的突破，將常見的「正把壺」面積提高與擴大，發展成立方體的「提樑」壺，手部上提樑安裝銅把，加大運作力量，四面則將圖騰穿插奔竄出放大的裝飾效益，突現創作特色。周妙文「壺上風景、美麗風情」工藝師個展，作品〈彩韻飛天〉、〈春意〉及〈欣欣向榮〉等裝飾壺器，皆是此系列佳作。

2001年中部大墩美展，周妙文作品再度出現變化。朝向擷取工藝技法，跨越時空語意，構築虛幻神話的方式，描繪「女人國」的世界。女人國沒有所謂女子的柔弱或強勢，也無情感上的依賴與不依賴，而是全然的寂靜無語；女子們皆出現於千年印度恆河、清代宮廷京戲與鄰里之青春女子，這些蒼白如博物館的石雕的頭像，像是迷失於時空的遊魂，一個一個都緊閉上雙目、無口也無耳，就算有目有口，也表情睥睨、嘴巴細小至似有若無，神情疏離又忐忑的將自己封閉在軀殼當中。整體作品外形有如石頭般沉重，超現實氛圍冷冽無比，有如一場無聲的劇場演出，並無法用傳統陶藝來觀

恆河之女　2006　50×22×41cm

三美圖　2006　最大件40×44×46cm

作品展示室

紋飾刻畫工作桌

左頁・威凜后姿　2006　35×25×68.5cm

看，十分特別。包括〈恆河之女〉、〈女伶之妍〉、〈嫁娘之喜〉、〈威凜后姿〉及「戲角」系列、「童幻」系列等，作品魅惑力十足。

　　周妙文這些放大陶藝工序，極度精細的作品，以泥條塑形，大多以女子圓形的包頭為主。頭上的臉大約占頭部五分之一，但此處並非表現的重點，只以直線、三角形等簡單帶過。而臉部上方五分之四的頭髮部分，才是裝飾重點，她先以髮線劃開與臉交接的區域，再細細於頭上裝滿圖飾；圖騰以單片樹葉或團狀花朵為主，藉由藤蔓作為穿插的路徑。寫實的花瓣蜷曲線條與綠葉的流動性脈絡，使得在超現實氛圍裡又醞釀足可辨識的世界，讓這些女子如幻似真。能夠表現如此複雜的工序，主要在於塗掛化妝土的方法，前臉部塗以基礎的白、褐兩種色彩，在頭髮時則另加入草綠色系，不僅跳脫與臉部色彩差異，也擴大視覺效果，整體在刮磨後，於豐富的色調上再掛二至三層化妝土，包括紅色、黑色等，等待整體乾燥後繼續再仔細研磨一番。所運用的是一種「多層次化妝土堆疊磨顯」技法。

　　周妙文的「陶妍藝術創作坊」位於台中市梧棲鎮，是一棟四層樓鋼筋水泥建築，鄰近大馬路交通十分便利，和一般陶藝家多於山區建構工作室不相同。

　　工作室第一層樓，分隔出前、後兩部分，前半部為展覽間，展示周妙文諸多的作品及展覽海報等，承載作品的台座皆是復古的家具，與她「女人國世界」的頭像相得益彰。後半部，則是住家餐廳兼招待間，擺放在空間生活中所使用的茶碗、茶壺都是周妙文的作品。

　　近年她的先生也參與做陶，二樓至四樓是夫妻倆創作的地方，區分成燒窯間、練土區、儲藏室及兩人各自的做陶區，空間相當寬廣。周妙文做陶的地方，東西很少，整理的相當乾淨，幾台拉坏機中，其中一台是德國進口的知名品牌，效率好也很安靜。她做刻飾和上化妝土的地方，則在另一間，加強了燈光照明以及粉塵的處理，以利圖騰刻飾與避免受到污染。一系列調製完成的化妝土，井然有序地排列在牆邊，經常使用的色系，則另外以容器分裝出來擺置在乾坏架上，方便隨時取用。

　　周妙文的陶藝，具有繁複又美妙的視覺美感，俐落線條與乾淨釉彩是主要的特色，能嚴格執行材料分類及管理，則是她維持作品持續成功的要素。

官貞良
類珠寶的新陶藝價值

　　官貞良1973年出生於嘉義縣太保鄉,在陶藝界屬於年輕一代的女性陶藝家。在過去台灣升學與就業涇渭分明的年代,1993年高商畢業的官貞良,以些許分數的差距和理想專業學校失之交臂,即未再繼續就學,之後輾轉到苗栗縣三義鄉學習陶瓷製作。

　　1993年至1999年,官貞良分別在「嗎咕嚕陶藝工作室」與「會陶館」兩處學陶,歷經六年學徒式訓練、奠定她的陶藝基礎。官貞良說:「在當學徒期間,都是做修坏、整理坏體以及清潔環境等的雜務,一些做陶的技法、配製釉藥或是燒窯等較為機密的技術,皆由老師操作,自己並未參與。」

　　官貞良1999年成立自己的工作室,地點在頗有市場效益的三義大街上。設立之初她已經意識到,手拉坏的陶藝品,縱使為銷售市場的主流,但在視覺上相對比較僵化,造形同質性也高,因此選擇以手捏陶的形式,透過預留插花的功能以及添加類珠寶的裝飾物,開展出具有富裕感受的生活陶器,一經推出即獲好評,甚至創下銷售持續佳績。

　　為了讓工作室發揮最大效益,除了加強創作,也思考突破的方法。官貞良說:「我回想到在會陶館學陶時,宮重文老師有機的作品造形及利用化妝土作陶的狀態……。」她開始加大器物的尺寸,以邊修整、邊擴大的方式,將造形塑造出來後繼續用泥條把形體擴大,作品朝穩重、有機的形態開展。她說:「擴大這種有機容器,泥條的銜接必須非

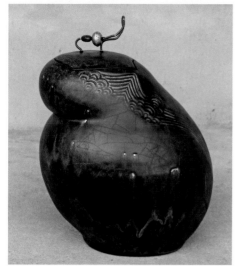

「豐藏」系列—安憩　2011　24×20×32cm

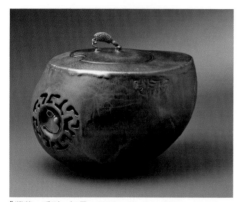

「豐藏」系列—知足　2012　42×24×29cm

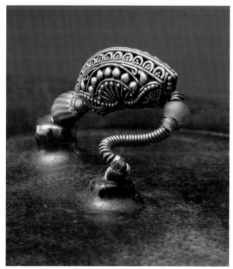

「豐藏」系列—知足（局部）　2012

常紮實，相互之間重疊時需用力擠捏，就像做手擠坯水缸的動作一般；尤其花器、茶器更為重要。」器物如果銜接不夠紮實，不僅外在容易變形，也將產生漏水的結果、甚至燒窯時造成崩塌；至今官貞良陶藝塑形仍然以此方式為主。在作品釉色上，則延用陶藝家宮重文以「化妝土」著色的概念。後來她還用超過四層的釉方，以一層陶土、一層瓷土、加上兩層釉藥的方式，開發出另類釉色配方。

　　官貞良在市場上，以花器、盤器及陶罐等陶土器物(她鮮少使用瓷土)，最為人所知。尤其近年在器物上，結合綠松石、琉璃珠、銅絲及銀線等異材質做為裝飾，作品有如被施了魔法一般，華麗轉身創造出全新的價值。她說：「這些器物在插花時，由於形體簡單、釉色樸實，讓花、草成為舞台主角，而綠松石、琉璃珠等裝飾物就像是舞台上的燈光，讓整體不斷的被點亮。」插花經驗超過廿年的官貞良，對於花器特別下過功夫，刻意在花器的邊角處配置琉璃、銀珠、銅絲等另類材質，不僅改變傳統花器的規矩與沉悶，還將它提升至低調的奢華當中；這種裝飾手法，她也延用於品茗茶器與茶罐裡，現在已然成為她最高識別度的陶藝特色。

　　官貞良在「雲間遊」陶藝個展，整體以擅長的裝飾容器作為表現主軸。作品〈天上人間〉，為一組兩兩對應又分列成大、中、小四個形體，如雲一般的有機陶器組；運用轉借的手法，將天上蹤跡不定的雲朵，化作千變萬化的形體。她說：「我嚮往白雲的自由……。」身形纖細的官貞良，結婚後擁有福美的家庭，但身形卻更顯瘦弱，對於健康與自由的想望，經常藉著朵朵白雲神遊寄情！作品〈探〉，是她擁抱親情的表徵，整體造形細緻渾圓，猶如已經受胎逐漸膨大的母體，當母胎被擘開一道切口，橫斜黝黑的柱狀體，像是由內而外被推擠而出逕自的抬頭探看世界；圓形體與柱狀體兩者相互連結又被切割，像是母親與孩子之間永遠無法清楚的關係。

　　而以有機形體作為表現的「天地合和之氣」系列。作品兼具吊掛與擺置雙重功能，整體外觀由兩片半圓形和合而成，有如太極的陰陽圖以二元對立又相互連結成一體，順化、逆化同為一徑，象徵天地合和元氣。另外「風、不動」系列，相似性的對立結構，藉由風吹時會

「天地合和之氣」系列之一 2012 45×30×14cm

「天地合和之氣」系列之一（局部）

古厝裡的陶藝陳設

幽靜的生活

左頁上・「風、不動」系列 2015
37×18×33cm
左頁下・「風、不動」系列（局部） 2015

大幅度的擺動、之後再恢復對峙的姿態；外在擺動得越大內聚於當中的能量將越大。器物外表，官貞良以拆解的抽象文字加以鏤空、刻畫，圖案有如行雲、有若流水，邊間處再以銅絲串起綠松珠與老琉璃作裝飾，悄然的角隅微物，挹注進時光的記憶與手工的溫度。

官貞良經常在作品的邊角，突現視覺驚奇，揭示所謂「魔鬼就在細節當中」，其中蓋罐狀器物表現得尤其出色。在〈安憩〉、〈雲謐〉、〈知足〉及「豐藏」系列等，以泥條形塑粗略的形態，再變形成半具象的瓜果及種子，體現豐盛與收藏的概念。這些抽象式儲藏器物，官貞良利用黑、綠冷調性釉色處理，是一種化妝土與釉料共構的釉彩，她稱其為「綻青釉色」。她說：「我以一層深咖與兩層綠色交疊上色，局部再點一些黑色。這樣多層次的掛釉方式，讓作品達到表面無光卻溫潤無比的效果」。事實上，整體亮點仍是珠寶類最為吸睛，這些以琉璃珠、銀片、綠松石、景泰藍珠與金箔片的裝飾物，利用舊物新用的變身術，透過材料微細的質變、喚醒全局，開發出類珠寶的新陶藝價值。

官貞良的陶藝，無論茶器、花器、擺件等皆散發出一種幸福感。擺放於屋角的盆花，花材恣意綻放，而花器載體正靜默地守護它們。擺置在桌上的茶器組，茶壺提樑上鏤刻朵朵雲彩、裝飾喜字的茶杯飄散出茶香，喝茶人享受片刻愉悅時光。此般幸福感，來自她豐厚的體貼情感，為了平衡母親與陶藝家雙重角色，官貞良幾乎在清晨或深夜做陶，為的是對家人全然的照顧。她說：「作品上圖騰的鑲嵌，是為女兒們裁衣時想像出來的圖飾。」成為母親的女陶藝家，有如天空飄動的雲，無處可在、又無所不在。

官貞良位在銅鑼古厝中的工作室，是與陶藝家先生黃敏城共同使用的空間。為了避免干擾，兩人作陶的地方依著建築隔間，各自擁有專屬區域。

個性簡樸的官貞良，在古厝中的工作室，從工作台、乾坯架到旋轉盤等，都是她與黃敏城兩人自行釘裝而成，有些則是舊料重複再利用，古樸的作陶裝備和這古厝氛圍微相得益彰，時時流露出斑駁的歲月痕跡。縱使環境古舊卻也井然有序，乾坯架上經常滿是成形後的土坯與上釉完成的素燒坯體，透露昨夜她又起身作陶。

章格銘
以細微差異創造無限價值

 章格銘說：「陶瓷器物在缺乏服務功能之後，存在立場會逐漸薄弱；雖然美之器物能夠撫慰人心，但因為功能的緣故使喝茶活動不夠順暢，無法獲取完美的茶湯，久而久之也將影響心理，而美感終將消失。」

 章格銘1973年出生於古蹟遍布的台南，自小即有極佳的手、眼協調能力，能具有此般敏銳視覺與體能感知，其實與他原住民的血統有關。章格銘除了個性好動之外，也喜愛畫圖，從中學到高中皆就讀美術班，1992年至1996年進入私立中國文化大學美術系就讀，主修西畫。他說：「縱使家庭環境不富裕，就讀大學期間，幾乎未曾打工過，運動及創作佔據了多數時光。」大學四年當中，舉凡書法、版畫、油畫、雕塑及陶瓷，章格銘幾乎都積極參與學習並有所表現，但唯獨對電腦課沒興趣。事實上，章格銘課餘最大樂趣，是到學長廖禮光開設的陶藝工作室拉坯、作陶。天生具備運動員潛能的他，手拉坯時手眼平衡、力道穩定，泥中的線條分布得細膩且均勻，作品形體穩定紮實，同儕都讚譽他是「拉坯機器」。

 主修西畫的章格銘，日後沒有選擇走畫家之路，改往陶瓷領域發展，是因於大學時積極參與在「陶瓷工廠」玩陶，加上社團作陶風氣興盛以及指導老師劉良佑居中的影響；章格銘說：「當時身為系主任的劉良佑老師，長期為社團爭取展售機會，而陶瓷工廠中

修持人家　2015　不鏽鋼、陶
50×50×29cm

瓜瓜樂　2018　24×23×14cm

假裝「雲」　2018　36×23×60cm

的學長姐，也竭力帶領大家製作陶藝品販售維持生計，只是許多事情並不順利。後來劉老師為了支持學生，還慨然離開學校。」陶藝界自文化大學美術系畢業者，包括宮重文、廖瑞章、林重光、蘇保在等人。

　　章格銘自稱「工迷」，即製作工藝的著迷者。剛開始是沉迷在陶瓷的拉坏，並以此技能當作主要作陶方式，正當他以此為樂時，卻發現陶藝生態中具備此種技能者比比皆是，水準甚至凌駕他之上，而當眾人陶藝品擺放在一起時，他的作品竟毫無辨識度可言，因而力圖改變，開始藉用木器、金屬、玻璃等異材質與陶瓷結合，劃開與他者之差異，並增強自身的識別度。

　　他在擘劃出創作路徑後、便積極地發揮。首先由茶壺著手，將壺器結構切割成幾個部分，除了主體是陶瓷材質之外，其他部分則以異材質作混搭，例如：壺的側把採用木頭，壺體與木把之間再用不鏽鋼圈作為固定兩者的介質。在茶壺蓋鈕頭的部分，先以木料車圓作為木鈕，並同樣採用不鏽鋼圈做連接。整體而言，陶瓷無機性的壺體、接合有機的木頭手把，不同材質巧妙融合，兩者間冷調又具金屬感的不鏽鋼圈，除強化出視覺辨識度，也提昇物件的品味，讓工藝的實用性延伸至美感的藝術性，以細微差異創造出無限的價值。為了持續實現對工藝材質的創新，在解構與結構探索更多可能，創造出富有現代意識的新物件，2007年章格銘成立「迷工造物」工作室。

　　事實上，章格銘的陶藝個展並不多，而陶瓷與其他媒材共構的創作展卻不少，並且十分有看頭。例如：2004年「多媒材創作展」、2007年「當水遇見陶」特展、2010年「白日夢—多媒材」創作個展、2015年「人家」創作個展及2018年「無用之用」創作個展等。這些連結式物件展，不斷推衍出複合媒材的新視界，甚至產生流行性，其中「刺柏木」系列側把壺，即是他經典之作。

　　在「人家」創作個展中，作品〈修持人家〉、〈星夜〉，兩者皆以陶土形塑土角厝造形，前者於房舍四邊拓印「阿彌陀佛」字體，後者則在煙囪處放置大南瓜，臆度對生活平安與簡單之期待。章格銘說：「家是愛的所在，我想望平安！」尤其2013年他在意外中雙眼受傷後，家人全然的支持，令他更有所感。

　　「無用之用創作」所展出作品，則是一次媒材匯集的大變身。〈茶櫃〉集漂流木、不鏽鋼及竹篩子等材料，拼造出懷舊置物櫃。〈大推車〉以縫紉機殘件作為主體，連結不鏽鋼與木料組成大型手推車，配件中鐵盒是菜市場製作仙草的製具，而推車上的茶盤，則是陶瓷窯燒時所使用的耐火棚板。另外「迷工」系列中

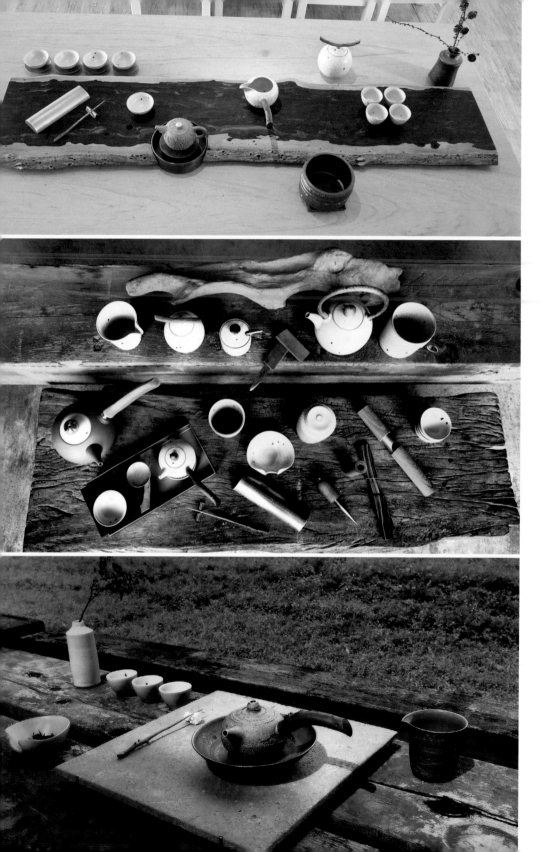

章格銘經典〈刺柏木〉側把壺

手作側把壺　2017　12×18×9cm

利用閒置校舍作為coffee shop及展示空間

繁複的產品後端加工場域

左頁上・茶席—全家福　2018
左頁中・「迷工」系列作品—全家福　2015
左頁下・西海茶事　2017　北京設計週聯展

的〈全家福〉，鋪陳在木桌上的茶器組，勾勒出家人、朋友相聚時的生活圖像；在茶器上的青白釉，表面佈滿如蚯蚓走泥般冰裂細紋，刻意嵌入的鐵鏽塊在燒製後綻放出寫意墨韻，整體器物展現人文意境。

「迷工造物社」是章格銘所設立的品牌名稱，亦是他築夢的工廠。成立自己的品牌，是為了對應快速更迭的市場趨勢。台灣手工陶瓷，擁有堅強的實力，足以跨至中國甚至世界市場，不過單靠陶藝家個人手工製作，數量遠遠不足，因此章格銘成立品牌並設置工廠，採用模具作生產。在釉色上大量採用青白釉，選擇用此釉色主要是其蘊含東方意涵，而且能與所有顏色相互融合，是百搭的材料。再仔細觀察，這些造形簡約、統一用內蓋形式的茶器，其青瓷表面冰裂紋開片大小與釉面鐵鏽塊黑點的布局、甚至刺柏木把上刺點的位置，大多都不重複，主要是藉此來劃分造形相近的器物，在視覺上獨特的殊異感。章格銘說：「我常利用細微的差距，製造獨特的視覺感受，透過同中求異的手法，來破除模具器物被機械化與制式化的可能。」

章格銘從藝術創作者走向品牌經營者、從個人獨立工作室擴大經營至擁有多名員工的陶瓷工廠，在每一步的自我突破中，都以實用性、創新性與美感做為品牌的基石，而當中的實用性又占據最大比重。如同他所說：「陶瓷器物在缺乏服務功能之後，存在的立場將逐漸薄弱。」章格銘近年在陶藝界快速崛起，研發的生活陶器質、量都能兼具，在台灣引發流行更熱銷到中國。事實上包括減少傳統複雜工序、強化單一細節、擴張手感溫度，以及讓工藝品翻轉成藝術品的思維態度，都是他成功的重要關鍵。

1999年章格銘於台北金山成立第一個工作室，之後又不斷遷移至北投等地，2013年最終以「迷工造物社」為名，再次遷回金山。現今的工作室，整體區分成兩大塊，一塊是可觀賞東海景色，提供遊客喝咖啡的休閒區；這是一處由荒廢的小學校區整頓而成，章格銘2011年進駐於此，他原本想在此作陶，但四周環境十分複雜並不適合，於是規劃成喝咖啡的休閒處。2013年他再於附近荒廢的工廠裡，設置另一區塊「迷工造物社」的場地。廠房相當寬廣，有些破舊，卻十分的乾淨。

章格銘將偌大廠房，規劃成燒窯區、上釉區、器物安裝區、金工研磨區與廠房後端的材料堆放區等。「迷工造物社」生產的陶瓷項目豐富且多元，包括碗、杯、香爐、品茗器具及茶葉罐等應有盡有，由於分類清楚，陶瓷品一目了然。不過近年已逐漸在改變的章格銘表示，未來想往純藝術創作走，而且正在進行中。

施宣宇
飛翔的機械世界

　　1974年出生藝術世家的施宣宇，父親是畫家施並致，母親是陶藝家郭雅眉。施宣宇說：「身為家中獨子，父親從小抱著我畫油畫，母親到天母陶藝教室作陶，我就像個小跟班在旁邊玩陶土。」成長過程中，「藝術家」可說是施宣宇最熟悉的人。事實上，父親並不教他畫畫，他的素描等繪畫技巧是在其他畫室所學。畢業於台北市私立泰北中學美工科的施宣宇，在藝術領域涉獵十分寬廣，除了繪畫、陶藝，舉凡玻璃、木工、鐵雕都專研過。他說：「我擅長做藝術，卻不擅長藝術考試。」這令人聯想到他豐富的創作經驗，例如在日本岐阜縣酷寒天氣下創作，在西班牙、巴基斯坦、美國等地，所經歷的各種創作磨練，都是他親身觸及後對藝術衍生的體悟，這些並無法藉由考試所達。

　　經驗塑造人生。施宣宇說：「父母給予我很大的自由度。我高中時經常打工，像是發廣告傳單、在餐廳做服務生、賣過路邊攤、做過學徒等。畢業之後也獨自住在外面，雖有波折風雨，父母都給予支持……。」這些人生歷程，事實上也成為他創作的基石；由於他經常有許多跳躍式的想法，有如腦子裡裝著快速加壓馬達，讓人無法理解也無法與他對話。他說：「藝術家是痛苦的！有無限想陳訴的，也有不想言語的自我，都得靠自己不斷地耙梳、整理。」施宣宇面對如此龐大的思想負載，單單靠陶瓷不容易交代清楚，於是創作融入了繪畫、玻璃、木工、不鏽鋼雕等各式材質，往天馬行空的設計與拼

御風瀚羽　2003　陶土、金屬　60×80×345cm

牡丹壺　2010　陶土、木、金屬　17×11×7cm

朱雀　2010　複合媒材　68×48×185cm

貼式複合媒材作為創作延伸與發展，創造出陶藝界獨樹一幟的作品風格。

1994年廿歲的施宣宇，在台北敦煌藝術中心首次舉辦個展《調和波長》。之後1998年同一地點舉辦《蒼穹脊索》個展，1999年在新竹敦煌藝術中心舉辦《御風瀚羽》個展，由於作品相當獨特，一戰成名。從展出名稱及作品看來，例如〈誘導管‧1994〉、〈懸桁‧1994〉、〈遨遊太虛‧1997〉、〈五號地帶‧1997〉、〈飛行壺/彩虹技術‧1998〉及〈灟香劇場‧1999〉等，施宣宇從一開始的陶藝，即準備走一條劇場觀看式「劇情性」的陶藝新路徑。無論是在製作材料、造形組構、內容陳訴以及呈現方式，所謂藝術形式與藝術內容，都將其複雜化、劇情化；又或者說一件作品即是一場戲劇，劇情描述宇宙中飛翔的機械世界，而施宣宇即是那飛翔的男孩。

2004年施宣宇在台北縣鶯歌陶瓷博物館展出〈制器規圜〉作品，雄偉巨大的陶藝組構，有如外星來的機械物種飛入地球並且全面的佔據。這是一個宣告也是一個極致性展出，氣勢鷹揚、造形尊大的作品，施宣宇除了以易碎的陶瓷，並以不鏽鋼一起組構，將陶瓷形態放大到極致，宣告一種自誇的開闊與宏大之氣，捨我其誰地超越陶瓷未曾的疆域。他還另有轉折，作品不僅極大，還極其繁複，每一個表面裝飾用的造形、圖騰，有如相互糾結又對應的天書，細節處必須仔細閱讀，包含數字、文字、條碼和亂碼等，這些都是標注作品重要的文本，如同米開朗基羅在〈聖殤〉雕塑中，聖母衣帶隱藏他的署名，又好比達文西為迷惑世人眼睛，以鏡像反寫字的書寫一般，相當耐人尋味！

施宣宇有許多駐村經驗，包括到美國紐約、巴基斯坦、日本、西班牙等地，屬於陶藝界年輕一代具實踐性格的陶藝家；日本岐阜縣現代陶瓷博物館館長榎本徹描述施宣宇：「親眼見他在嚴酷的冬季氣候下，不畏嚴寒創作的身影……。」此外他也在美國、巴基斯坦等地，歷經許多辛苦艱難的創作過程。施宣宇說：「我在巴基斯坦的三個月裡沒有資源，只能以沙、米、白膠等，組合出創作所需的土，在40℃高溫下徒步撿拾獸骨、枯木與荊棘組合出綑紮的包裹藝術，詮釋「七步成詩」身心靈枯竭的狀態。」期間由於天氣酷熱，還得到熱衰竭。無獨有偶，他為完成於日本的展出，晚上學做茶碗，目睹茶師對茶碗重量、直徑嚴格審核的態度，扭轉他作陶的心態，至此謙卑地下功夫，終於達到

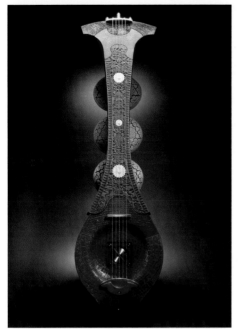

漂流西塔—沉默語言　2006　29×28×125cm

作品展示空間

一片玻璃門隔開工作室與陳列室

左頁上四‧旋轉木馬—墨硯　2010　陶土、金屬
53×46×230cm
左頁下‧鳴鑼喝道—鳳仙　2012　陶土、不鏽鋼
87×47×100cm

合格茶碗所需精密的要求。他說：「我的作品中會印壓著一朵十八瓣的小白花，藉此表達謙遜之心與生命的強韌。」

創作是藝術家紀錄以及敘事的舞台。施宣宇近年的作品與童玩有著許多連結，例如〈旋轉木馬—墨硯〉、〈旋轉木馬—朱雀〉及〈鳴鑼喝道—薄金/硃砂/鳳仙/黛紫/沙青〉等，這些作品少了以往巨大或紀念碑性的氣勢與形貌，轉向柔軟的童話源頭與親情的陳述，一種為人父親疼惜兒女的天性表露。作品裡木馬是兒童快樂與成長的象徵，透過不斷轉旋的動作，指涉人要歷經磨練才足以堅強；雖是趣味的童玩作品，仍保持一貫結構穩固與華麗裝飾。

施宣宇的作品呈現出兩種面向，極大化的外在造形與極細碎的文圖裝飾，極跳躍的邏輯連結與極科學的縝密結構，一種內在混亂又試圖整理清楚的戲劇性演出，很衝擊卻也過癮。

1988年曾經在天母陶藝工作室擔任助理的施宣宇，1996年成立「九座寮工作室」，工作室位在台北三芝住家的地下樓層中。

工作室和他的作品很雷同，可說是他另一件的大作品。在一樓入口處他將樓層板拆除，以無扶手式的木梯由一樓連通到地下室；木梯旁設置了大約兩層樓高細窄而筆直的書架，讓空間產生從地底拔地而起的巨大性，在有限的空間創造出寬廣的效果。到達地下室接續一大面落地窗，不僅將光線迎進來也把空間往外延伸。

寬闊的工作室除了創作、也作為接待室與展示間。工作室中裝設有一個窯爐，後端連接著排放熱氣的設備。另一間像是設計室，邊角處是一座電動升降機，可載送沉重的陶土和貨物，牆邊放置著各種尺寸的木架、設計圖、模具、膠膜片、不鏽鋼樣本，及形形色色的材料與製陶工具等，全都分門別類歸納清楚；設計室牆面排列了兩年份的工作日誌，鉅細靡遺標示出他每日的工作行程。兩個房間中以一個大玻璃門連通，視覺上透明而開放，使用時也不會相互干擾。

整齊潔淨的創作空間，有別於一般印象中的陶藝工作室；恰如施宣宇所說的：「自己有強迫性格。」因著這種強迫式的性格，才能形塑此般精緻、雕鑿的美麗世界。

林博裕
可變身的有機雕塑陶藝

　　「在視覺形象上並置亦人亦獸的物種，衍生人與生物形體之間產生對話的可能。」林博裕如此形容自己的作品。1975年出生的林博裕，屬於新生代作品較早形塑風格者。2009年他於台北縣鶯歌陶瓷博物館個展「百鬼夜行」，將幻境的想像成功鋪陳出來。

　　林博裕生長於高雄縣大樹鄉，自小個性自律，是家中唯一男孩。林博裕說：「我在大學才出現叛逆行為，騎機車四處遊晃或是夜歸不準時回家，為何叛逆其實自己並不清楚！」高中畢業第一年大學聯考落榜，1993年十八歲的他，離開家鄉到台中投靠叔父，準備再次重考。1994年考上東海大學美術系，首次體驗自主的大學生活。

　　東海大學美術系是藝術能量厚重的地方，成為東海人的林博裕，在此領受巨大又複雜的藝術氣氛，他說：「自己從未接觸純藝術，最多的認知就是漫畫！」從十幾歲開始看漫畫、畫漫畫，甚至在國內漫畫比賽中多次獲獎，是對藝術的初體驗，其實也展現了他獨有的美術特質。在東海期間學生經常被要求要有自己的想法甚至要特立獨行，此時的他也正浸淫在諸多名師風采當中，例如蔣勳、倪再沁、陸蓉之等。林博裕說：「蔣勳曾在課堂上問他，藝術想走哪條路？」當時幾個古代水墨畫家突現了出來，像是畫風野逸老辣的徐渭，逸筆草草的八大、石濤，甚至是禪宗意念的生命性創作。他開始產生要澄澈心思的想法，之後種樹、種花、養鳥，真實去觸摸生命，讓自己與自然共有、共存在。

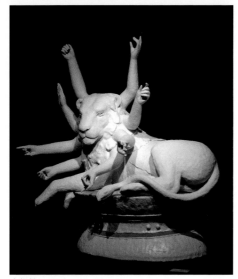

火行尊　2013　90×90×45cm

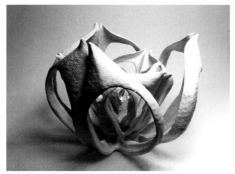

彼岸花　2015　65×65×42cm

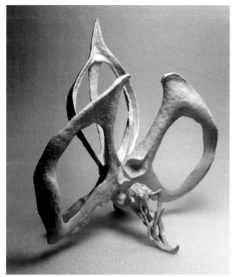

彼岸花（四）　2015　70×40×65cm

　　林博裕大學主修雕塑，木雕、石雕、陶藝亦是必須學習的課程。臨畢業前，東海大學聘請當時在陶藝界，以〈蟲蛀釉〉及〈汗聚釉〉聞名的徐崇林到校任教。林博裕說：「每個星期五下午的陶藝課，我都用心學習，深怕辜負徐老師。」徐崇林教學生拉坏，並以木刀修坏，拉坏外緣要製作出螺旋紋路，留下手作痕跡。也經常提醒學生「好的杯子，口緣要微張，杯底需穩固……。」林博裕受到老師教學用心的影響，下課後會主動留下來協助上釉、燒窯等雜務。林博裕的陶藝作品，徐崇林都另外給予指導，甚至帶他四處看展覽、認識陶藝家，畢業後並贈與他一套製陶工具，師徒傳承意味不言而喻。林博裕日後走上陶藝之路，優遊於工藝與觀念陶藝間，受到徐崇林影響有關。

　　2003年林博裕大學畢業，在南部窯廠工作三年，雖然賺了一些錢，但面對茫茫的未來恐慌不已，便辭去工作，獨自到陶藝之邦日本遊歷。他以背包客方式，走遍越前、笠間、京都等地的陶區與市集；期間令他記憶最深的是，日本陶人做陶謙遜的態度，以及對待陶藝品敬虔的心。2005年至2007年，林博裕進入台南藝術大學應用藝術研究所就讀，他說：「南藝提供我探索自我以及創作思考的訓練」。畢業之後，2007年至2010年他到鶯歌的陶藝藝廊工作，將自己的角色從創作者反向變成銷售者，觀察兩者之間的差異，更深入的探索在陶藝市場何種樣式陶藝品最好賣！之後他認為，生活陶中的花器、茶器是最好銷售的，而陶藝家具備風格的創作陶，也受購買者青睞。

　　林博裕受過紮實的陶瓷技術訓練，也在南藝期間啟發過創作思想，實用陶與創作陶都能兼併。例如〈火行尊〉薰香爐，裊裊輕煙自獅頭人手的雕塑中飄出，實用與創意兼具。他也了解陶藝生態的運行，整理出一套做陶運作方式，實用陶在藝廊長期做販售，而展覽或比賽則以創作陶為主，以維續專業陶藝家走永久之路。

　　2009年林博裕在鶯歌陶瓷博物館舉辦「百鬼夜行」個展，眾多巨大怪異，非人非獸的陶塑，矗立在博物館中，引起觀眾驚呼不已，一舉打響知名度；整體作品形式多元，素材也豐富，甚至還有些混亂感，包括釉燒、樂燒等作品及稻穀、石頭、樹葉等物件，有如進入陰暗怪異的另類空間，有怪獸、有鳥人及不知何物的異形，

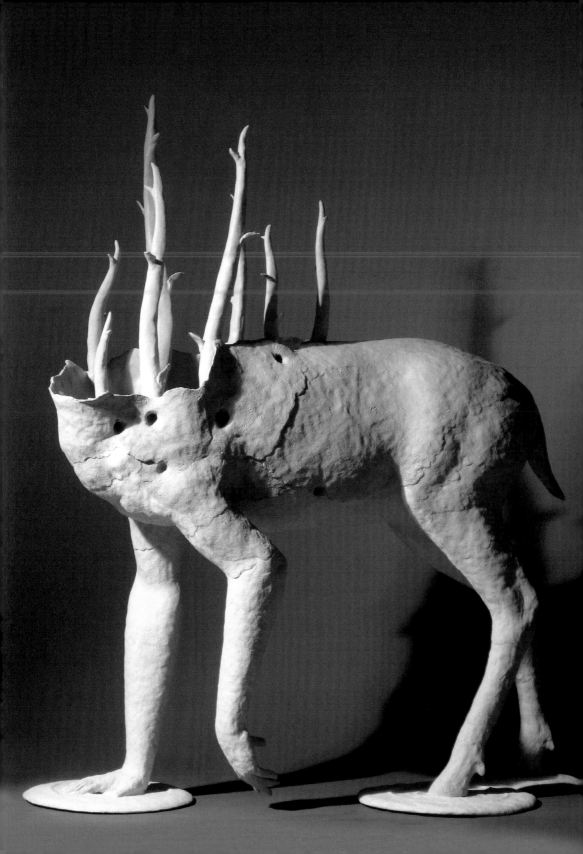

花中骨　2012　65×65×42cm

永生果　2015　73×32×18cm

寬敞的廠房也是最佳作品貯藏所

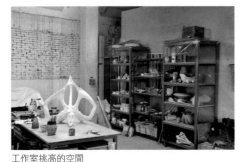

工作室挑高的空間

左頁・生命去向　2010　86×43×73cm

走在其間似乎還隱隱聽到哭泣的聲音，展覽能量很大但並不舒服，如果展覽意旨在於呈現「氛圍」，則十分的成功。其中作品〈哭泣的男孩〉，雙手揉著眼睛正在哭泣，全裸的身軀上有許多蝴蝶和鳥，它們的身體部分融入男孩身軀中。暗示人與自然界動、植物共生在一個大世界，互相滋養、也互為載體。作品包括〈植物男孩〉、〈葉羽〉、〈鹿手〉等。

林博裕是陶藝競賽獲獎的常勝軍，包括2012年苗栗陶藝獎首獎、2015年連袂獲鶯歌陶博館第二屆、新北市陶藝獎銀獎、第七屆金陶獎銀獎以及國立故宮博物館第二屆青年陶藝雙年展首獎等。他以雕塑手法創作陶藝，因而擁有更多自由的空間；在形塑外形時，先塑實心形體、切開挖空內部、再做整合，需要修繕部分則接續以泥條或土片做補足。林博裕說：「雕塑式三度空間作品，掌握結構的正確性及造形的韻律感，十分重要。」

事實上從2015年獲獎作品〈彼岸花〉看來，林博裕的創作又走入另一個階段；以腔道生產的概念，讓外形看似花朵，而花瓣卻是動物骨頭的植物，錯置出非植物、非動物的結果，在意象上產生質變，消彌人類對物種慣常的分野。而外在產生質變是由於內在經由「產道」變換過程所產生。相關的作品有〈花中骨〉、〈漣漪與鹿身〉、〈空身〉、〈面對〉、〈永生果〉以及「冬蟲夏草」系列等。

林博裕近年貫穿動物、植物，變身議題的有機雕塑陶藝同樣受矚目。有如雌性動物產胎狀態，通過一段腔道後突然的變身，植物變成動物、動物變成植物；亦可看為自我的虛無，在重新生產過後擁有了可見的存在。

林博裕的工作室位於台中縣豐原市，為一處具有古味的三合院。寬廣的老厝栽植各式仙人掌，還豢養許多鳥禽、飛鼠等動物。林博裕說：「我喜歡和動、植物同處在大自然裡，療癒又舒壓」。喜歡做大作品的林博裕，寬敞有如工廠一般的兩層樓工作室，讓他如魚得水。在樓下他設置兩個大型電窯，一個上掀式、另一個為側開式，專門燒製大型陶塑品用。練土機、乾坯架沿著牆邊擺放，一張能夠滾動桌面的工作台，放置在正中央，桌上正在製作全新作品。樓上為儲藏室，一箱箱標示清楚的裝箱作品，占滿整個二樓空間，顯見林博裕創作的積極。

黃敏城
非典型分模線、無配方黑釉的神祕況味

　　曾經於2014年獲得台灣金陶獎「金獎」的黃敏城，屬於年輕一輩的陶藝家。1979年出生苗栗客家莊的他，高職資訊科畢業後，由於家族有人從事木雕業，讓他有機會接觸木雕與鐵雕等藝術相關領域。

　　引領黃敏城進入雕刻界的叔父，是三義以「雞」題材聞名的雕刻師。從學徒入門，半生歲月浸淫於木雕界的叔父，見到極欲投身其中的黃敏城，有感自己顛簸的藝師歷程，總是不斷提醒他：「工藝創作是藝術與技術兼備的領域，藝術養成要靠知識，技術則要靠時間，兩者都無法躁進獲取。」黃敏城於是選擇先進入高職讀書，學習基本的藝術理論，加強藝術涵養後才挪動創作腳步。1995年畢業後，黃敏城認知到木頭創作，取材困難度甚高便捨棄木雕，選擇了陌生的陶藝創作。透過介紹他進入三義「嗎咕嚕」陶藝工作室，從學徒開始做起，累積創作所需的技藝。至此工作室的環境清理、搬土、練土、拉坯、修坯等，都成了每日操練的課程。黃敏城說：「三年四個月的學徒過程雖然辛勞，卻讓他扎下堅實的技術基礎。」而在這艱辛學藝期間，也讓他遇見妻子陶藝家官貞良，接續轉動精彩的陶藝人生。

　　1999年黃敏城為增強技藝，曾經北上到鶯歌「樂陶齋」尋求突破。期間手捏技術的造就，讓他日後在造形變化上，擁有暢通與多變的實力。如果將台灣陶藝家養成，分列成

「山、雨、雲」系列─夏　2015
18×16×38cm

「磊磊」系列-1　2015　55×38×28cm

「磊磊」系列-2　2015　55×38×28cm

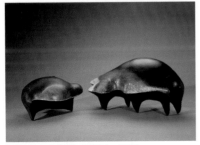

「千山外・水雲間」系列-1　2015
140×70×45cm

學校培育與民間陶藝教室培訓，兩條路徑，黃敏城可被視為是後者。2000年他成立陶藝工作室，開始走上創作之路。黃敏城說：「成立工作室之初，由於經濟的緣故，空間相當簡陋克難。」2004年，已經舉辦過多次展覽，風格也漸具雛形的黃敏城，在家人支持下將工作室遷移至苗栗九湖村的祖厝當中。長期已移居北部的父親，見他鮭魚返巢，能夠在老厝中努力做陶，相當地欣慰。

　　由於長期居住偏鄉，黃敏城為了讓自己與陶藝生態連結，經常透過競賽來加強參與並砥礪自己。2005年之後他逐漸在競賽中脫穎而出，而壺器與容器是他最早打開觀眾記憶的作品樣貌。2014年他一舉獲得中斷許久由和成企業主辦的第七屆金陶獎「金獎」，2015年並聯袂入選由鶯歌陶瓷博物館主辦的陶藝雙年展，累續十五年的創作能量頓時噴發出來，至此形塑他的陶藝風格。「風格」是對累積存有的一種變造，這種變造對於從學徒介面進入，只單向重複於技巧複製，卻能夠翻轉出自身特色的黃敏城來說，十分可貴。

　　黃敏城的作品總觀看來，有一種隱藏性「手感」質地，這種手感，來自表面那詭異的「分模線」（或稱作胎骨），這些線條強調出主體又變造了主體。特別是瓶、罐形態的作品，這些先以拉坯打底，再延續用泥條完形的物件，一旦加上分模線，瓶、罐就生產出骨架，骨架出現即有起伏、有韻律性，手作感便被強化了出來。在作品「山、雨、雲」系列當中，多數以瓶為造形，口緣經常挪移到其他位置，或是接上如鳥頭的樣式，此時整體呈現癱軟狀態，不過在分模線裝上後，整體又像注入魔力般，鼓脹挺立了起來。這些分模線，依著長、短、粗、細，切割出主體區，也切開觀看的視域，破除瓶、罐固有的形貌，朝向抽象有機體發展。

　　獲得金陶獎金獎的「秋山・山景」系列，利用分模線將色彩布局出具秋意的景緻聯想，其中凸起的「紫黑釉」象徵山丘，模線下的「紅釉」則代表平地，兩者相互混融的銅紅銅綠、相融又相斥的詭辯釉色，則分裂成具痕跡卻不清晰的路徑範疇，在此遙望遠丘，更顯天涼好個秋。

　　延伸至「秋山・山景」的「磊磊」系列，外形由數塊陶板合和而成，並且鼓脹成一個無法度測的變形體。這個鼓脹體，仍舊必須透過「胎骨」，才能切開視域，看出是一種「類甲蟲」的形象。陶藝家甚至還安排頭和足的部分，具體與生命作連結。近期的「千山外・水雲間」、「大地脈動・山景」及「破繭」等幾個系列，同樣是參照昆蟲形體。這些色彩黝黑，外在

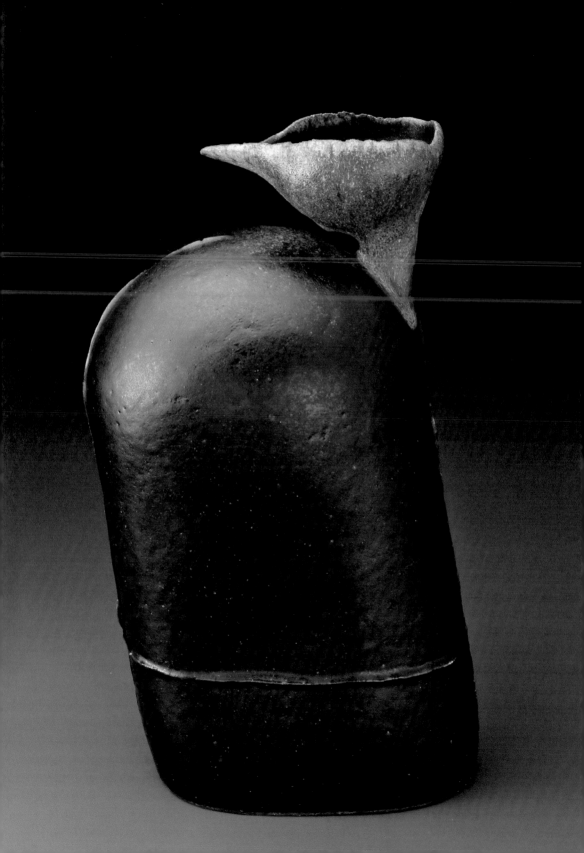

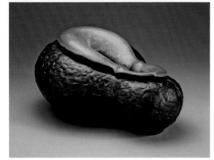

湧泉 2016 60×35×30cm

「破繭」系列-1 2016 160×35×30cm

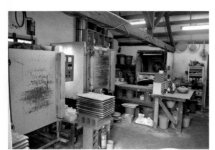

傳統三合院裡的燒窯室

黃敏城的茶具組

左頁・「山、雨、雲」系列―秋 2015
22×15×38cm

抽象的有機作品,是黃敏城透過飼養鍬形蟲,調理出自我蛻變的意識體現。創作越發成熟的黃敏城,其實還隱藏童心,他長期飼養甲蟲。為了能夠近身看顧它們,都將其放置在工作室中,設置專屬的冰箱空調及餵食的果凍,後來把這童夢轉換成創作素材。

「分模線」與「黑釉」是黃敏城作品中,主要創建的材料。黃敏城說:「分模線,是他自鄉間鐵牛車的補縫線聯想而來。」這主要作為鐵件補釘的鐵縫線,不知何故一日便像鏽蝕一般深深烙印在他腦海裡,於是將它挪移運用,做為有機作品,鬆軟無力時的補強體。「分模線」可將有機體,作成非典型切割,大視域切成小視域,強化視覺的立體感。而黃敏城的「黑釉」,則另含一種欲蓋彌彰的詭秘感,這黑釉降低了色彩作用,卻又藉著與色彩作用,化為無邊的明暗層次,讓主體顯得神秘不已。

黃敏城的黑釉並沒有固定釉藥配方,是各種零星剩釉的綜合體,因而每次燒成結果皆不盡相同,偶爾他還會加些木灰,以擴大黑釉流動的層次。這種無固定釉方,所產生的無限可能,對於創作容易產生模糊認知,在理念上並不夠嚴謹。弔詭的是,這無配方黑釉,必須與這非典型分模線共構運用,才能體現那股迷離的神秘魅力。

黃敏城的工作室有一種鄉土風情。伙房式的客家三合院,呈現一堂雙橫的建築格局,一堂正身就是客家人所謂的客廳,過去作為家族祭祀用,現在是黃敏城與官貞良作品的展示間。而左右兩側諸多的雙橫間,則區隔成練土間、燒窯間、釉料間以及作陶間等,一間間區分得相當貼妥。由於是傳統建築相對低矮,每處空間都不大,內部光線也十分幽暗。

整體工作室以一種因地就宜的方式作運用,練土間是過去的儲藏室。而位於房屋邊間的燒窯間、釉料間,則是由廚房改裝而成,放置著電窯與各式釉料;許許多多裝著各種顏色的釉料罐,堆棧在爐灶及角落各處,一時之間分不清塑膠罐裡裝的是釉藥,還是從前長輩留下來的醃製物,空間裡充滿時空交錯的劇場感。兩人各居一處只有一個小窗戶的創作間,也很有味道,當中大大小小完成與未完成的泥坯,以塑膠袋或保利龍裝載著。緊靠牆角近百個紅色塑膠杯,是黃敏城經常運用的釉藥,釉藥量如果不足掛滿一件作品,便會將它們集中在一起,再加入基本釉,即成為他作品中既環保又獨特的神祕釉方。

國家圖書館出版品預行編目資料

台灣現代陶藝家60 ／ 黎翠玉 著 -- 初版. --
臺北市：藝術家, 2019.09
256面；17×23公分
ISBN 978-986-282-238-8(平裝)

1.陶瓷工藝 2.藝術家 3.臺灣

938.09933 108011586

台灣現代陶藝家60

黎翠玉 著

發 行 人　何政廣
總 編 輯　王庭玫
副 主 編　洪婉馨
美　　編　廖婉君
出 版 者　藝術家出版社
　　　　　台北市金山南路（藝術家路）二段165號6樓
　　　　　TEL：(02) 2388-6715
　　　　　FAX：(02) 2396-5707
郵政劃撥　50035145 藝術家出版社帳戶

總 經 銷　時報文化出版企業股份有限公司
　　　　　新北市中和區連城路134巷10號
　　　　　TEL：(02) 2306-6842

製版印刷　欣佑印刷股份有限公司
初　　版　2019年9月
定　　價　新臺幣 450 元
I S B N　978-986-282-238-8